옛 그림이 전하는 우리 풍류

국악, 그림에 스며들다

이 도서의 국립중앙도서관 출판예정도서목록(CIP)은
서지정보유통지원시스템홈페이지(http://seoji.nl.go.kr)와
국가자료공동목록시스템(http://www.nl.go.kr/kolisnet)에서 이용하실 수 있습니다.
CIP제어번호: CIP2018012571(양장), CIP2018012572(반양장)

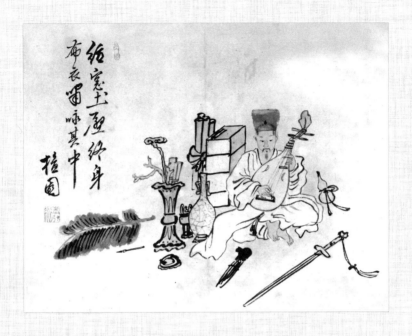

국악, 그림에 스며들다

옛 그림이 전하는 우리 풍류

최준식 · 송혜나 지음

들어가며

그림과 음악은 모두 예술이란 장르에 속하지만 둘이 만날 수 있는 연결점은 별로 없다. 그럴 수밖에 없는 것이 그림은 시각 예술이고 음악은 청각 예술이기 때문이다. 그런데 이 두 장르가 만나게 되는 경우가 있으니 그것은 그림 속에 악기와 같은 음악 관련 기물이 나올 때다. 이 경우 우리는 악기를 매개로 그 그림을 한층 더 정확하게 읽어낼 수 있다. 그림에 나온 악기가 시사하는 바가 크기 때문이다. 그뿐만 아니라 악기를 통해서 그림이 그려진 시대의 세태나 풍경도 읽어낼 수 있어 좋다. 물론 그 악기를 가지고 연주할 수 있는 음악에 대해서 포괄적으로 이해하는 것도 좋다.

이런 식으로 우리의 주제에 대해 접근하면 그림도 읽어낼 수 있지만 더 나아가서 전통 음악, 특히 조선 후기의 음악에 대해서 많은 정보를 얻을 수 있다. 아울러 이 작업을 통해 우리는 현대 한국의 문화 형성에 많은 영향을 준 조선 후기의 문화에 대해서도 깊은 이해를 할 수 있을 것이다. 조

선 후기 문화를 이해한다는 것은 바로 현대 한국 문화를 이해하는 일이 되니 이에 대한 지식이 얼마나 중요한지 알 수 있다.

이 원고는 제자인 송혜나 교수가 19회에 걸쳐 국악방송에 출연하면서 직접 쓴 방송 원고를 토대로 시작되었다. 매주 그는 악기가 나오는 그림이나 음악적 내용과 연관되는 그림을 한 작품씩 선정해 방송에 나가 설명했다. 거기에는 여러 가지 정보가 있었다. 예를 들어 그림 안에 나오는 악기나 음악에 대한 기본 정보부터 해당 음악이나 악기가 그림 속 주인공이나 작가의 정신세계와 어떤 관계를 맺는지에 대한 이야기가 그것이다. 또 당시 한국인들이 즐겨 들었던 음악에 대한 설명도 있었다.

이 방송 원고를 만들기 위해 송 교수는 우선 나에게 그림 선정에 관해 자문했다. 그림이 정해지면 그가 먼저 그 그림에 대한 자료를 광범위하게 모았다. 그런 다음에 송 교수는 나와 틈나는 대로 해당 그림에 대해 많은 토론을 했다. 이 과정이 늘 순조로웠던 것은 아니다. 우리의 옛 그림은 중국과의 관계 속에서 조망해야 이해할 수 있는 경우가 꽤 있는데, 한국에서 해당 자료를 찾기 어려울 때가 있어서 종종 난감했다. 이런 상황이 발생하면 우리는 나의 중국인 제자인 마 씨아오루(마효로, 馬驍璐)에게 부탁해 중국에서 관련 자료와 정보를 수집하게 했다. 마가 모은 자료는 상당히 유용했다. 지면을 통해 그에게 감사를 표하고 싶다. 이렇게 취합된 자료들을 가지고 송 교수는 마치 방송 작가처럼 진행자의 멘트까지 넣은 완벽한 대본 형식의 원고를 만들어 방송에 출연했다.

이렇게 하다 보니 원고가 많이 쌓였는데 다 훑어보니 내용이 상당히 재미있었다. 그리고 잘 모르고 있던 정보들도 많이 모여 큰 의미가 있었다.

우리가 선정한 대부분의 그림에는 악기가 등장하는데 해당 악기나 음악만 소개하면 건조하고 실감이 나지 않을 수 있다. 하지만 악기나 음악을 소개하면서 그림을 곁들여 설명하니 음악과 그림이 모두 훨씬 생동감 있게 느껴졌다. 그야말로 '누이 좋고 매부 좋고' 하는 식이 된 것이다. 음악에 관심이 있는 독자들이라면 악기가 연주되는 현장이 그림으로 재생되어 있으니 음악에 대한 생생한 이해를 할 수 있을 것이다. 그리고 그림에 관심이 있는 독자들은 아무래도 악기나 음악에 대해서는 잘 모르고 있는 경우가 많을 터인데, 그들에게는 우리가 나눈 악기나 음악에 대한 심도 있는 이야기가 해당 그림에 대한 이해를 한층 더 깊게 하는 데 도움이 될 것이다. 이런 면에서 이번 작업이 의미가 있지 않을까 한다. 우리의 시도가 성공한다면 이른바 간학문적인 접근이 제대로 이루어진 것이라고 보아야 할 것이다.

이런 생각 끝에 우리는 이 원고를 다듬어 출간하기로 마음을 먹었다. 이 원고는 원래 방송용으로 만든 것이라 책 원고로는 마땅치 않았다. 또 19편을 모두 포함시키기에는 지면도 부족했다. 그래서 고심 끝에 우리는 여덟 편을 골랐다. 그런 다음 나는 우선 이를 단행본 원고로 바꾸는 1차 작업을 진행했다. 방송 원고를 다시 검토하면서 크게 수정하고 많은 부분을 추가했다. 방송 원고는 한 회가 약 20분 분량밖에 되지 않기 때문에 못다 한 이야기가 많았다. 마침 송 교수는 방송에서는 말할 수 없었지만 나중에 책을 출간하면 넣으려고 여러 자료들을 꼼꼼하게 모아두었다. 나는 이것들을 모두 취합해 원고를 한 단계 업그레이드했다.

이 원고에는 기존의 학설이나 상식을 뒤집는 설이 종종 나온다. 그중에 대표적인 것은 선비들의 악기 연주에 관한 것이다. 지금 국악계에 통념처

럼 받아들여지는 이야기 중의 하나는 선비들이 풍류방에서 거문고와 같은 악기를 연주했다는 것이다. 이 이야기는 하도 많이 인구(人口)에 회자(膾炙)되어 국악방송 등에서도 마치 사실처럼 말해지곤 했다. 그러나 이것은 사실이 아니다. 조선조의 선비들은 결코 악기 연주를 하지 않았다. 이것은 한 번만 생각해도 알 수 있는 일이다. 악기 연주란 주지하다시피 광대처럼 천민이나 하는 일이었다. 그래서 선비들은 악기 연주를 아주 멸시했다. 본문에서도 나오지만 선비가 악기 같은 것을 연주하면 "완물상지(玩物喪志)", 즉 "물건을 가지고 희롱하면 뜻을 잃어버린다"라고 생각했다. 이렇듯 선비들은 물건도 가까이 하지 않았는데 악기를 가까이 하고 연주했다는 것은 어불성설인 것이다.

만일 선비가 악기를 연주한다면 이것은 스스로를 천민으로 격하시키는 것인데 어떤 선비가 이런 일을 했겠는가? 이번 기회처럼 악기와 그림을 같이 볼 수 있어 좋았던 것 중의 하나는 이러한 가설을 증명할 수 있었기 때문이다. 그림을 통해 당시 선비들이 악기 연주를 하지 않았다는 것이 판명된 것이다. 자세한 것은 본문을 읽어보면 알게 될 터인데 이외에도 기존의 학설과 다른 설을 우리 나름대로의 증거와 함께 제시하려고 노력했다.

어떻든 이같이 진행된 1차 작업은 우리가 원래 이해했던 수준보다 더 높은 수준의 정보를 제공할 수 있어 큰 보람을 느낄 수 있었다. 글 서술 양식은 방송 대본처럼 대화체 형식을 그대로 유지했는데 2차 작업은 다시 송교수가 진행했다. 송 교수는 꼼꼼한 성격의 소유자답게 우리 둘 간의 대화 내용을 균형 맞춰가면서 수정하고 보완하는 작업을 했다. 이것도 시간이 많이 걸리는 작업이었다. 그리고 마지막 3차 확인 및 교정 작업은 다시

내가 했다. 이 원고는 이렇게 적어도 3차에 걸친 오랜 작업 끝에 탄생한 것이다.

노파심으로 다시 말하지만, 이 책에서 우리가 시도한 것은 그림 감상이라기보다는 그림을 매개로 한 음악의 이해이다. 따라서 그림에 대해서 자세하게 알고 싶은 사람은 이 책에 나온 그림에 대한 정보의 양이 적거나 이해의 수준이 낮다고 생각할지도 모르겠다. 그러나 우리가 집중하고 싶었던 주제는 음악이니 그 점을 감안하고 이 책을 대해주었으면 하는 바람이다. 그림을 더 상세하게 알고 싶은 독자는 그쪽 계통의 전문적인 책자를 보면 될 일이다.

그런가 하면 이 책에서 다루는 그림을 보면 악기가 나오지 않는 경우도 있다. 예를 들어 일명 '까치호랑이' 그림 같은 것이 그것인데 비록 이 그림에는 악기가 나오지 않지만 이 그림과 정서적으로 통하는 음악을 선정해 설명해보려고 했다. 이 그림의 정신을 굳이 한마디로 표현한다면 해학이라고 할 수 있다. 우리 음악에도 해학적인 요소가 많이 있다. 그래서 그 장에서는 해학적인 음악을 골라 양자를 상응시켜보려는 시도를 했다. 악기가 나오지 않는 그림의 또 다른 예로는 불화가 있는데, 이 장은 정악곡 중에 백미라 할 수 있는 「영산회상」을 설명하기 위해 넣었다. 영산에서 붓다가 행한 법문은 불교에서 대단히 중요한 사건인데 국악 전공자들은 불교를 잘 몰라 그동안 설명이 불충분했다. 따라서 이 장에서는 「영산회상」에 대한 설명과 더불어 불교가 국악과 갖는 관계에 대해 논의했다.

이번 책의 서술 방법은 앞서 언급했듯이 대화체이다. 지금껏 나는 여러 가지 책을 출간해보았는데 대화체로 서술하는 것이 읽기에 수월하다는 느

낌을 많이 받았다. 서술체 글은 한 문단 한 문단 넘어가는 것이 힘들 수 있는데 대화체는 한 사람이 말할 때마다 끊기니 읽기가 편할 것이다. 그러나 이보다 더 좋은 대화체의 특징은 독자들이 궁금해하는 것을 질문자가 대신 물어줄 수 있다는 것이다. 자신도 궁금해하던 것을, 아니면 자신도 궁금했지만 질문 형태로 떠오르지 않은 것을 질문자가 대신 물어주니 독자들은 가려운 곳을 긁어주는 느낌을 받을 것이다.

이번 책에서 우리 두 저자는 좀 더 효과 있는 진행을 위해 역할을 분담했다. 송 교수는, 물론 한국학 박사이지만, 가야금 연주자이자 국악 교육까지 전공했으니 이 방면에서는 전문가이다. 그래서 주된 설명은 송 교수에게 일임하고 나는 비전공자로서 내가 잘 모르는 국악의 여러 가지 문제에 대해 묻는 역할을 맡았다. 물론 나도 내가 아는 바를 중간중간 피력했지만 말이다. 아무쪼록 이렇게 역할 분담한 것이 독자들의 가독성을 높였으면 하는 바람이다.

2018(4351)년 초봄에
저자 대표 삼가 씀

차례

들어가며 5

1장 그림을 감상하기 전에 ──────────────── 15

2장 파격 풍류방 ───────────────────── 27

천재 화가 단원, 그 풍류방의 비범한 기물들 • 29 | 사대부(유교)와 신선(도교) 사이에서 • 37 | 고매하고 영험한 생황 • 44 | 비파라는 악기 • 48 | 사대부들이여, 나 김홍도는⋯ • 52 | 마무리하며 • 56

3장 평양에 초청되어 이름을 남긴 스타 ─────────── 57

병풍에 찍힌 19세기 평양성 안팎 • 59 | 평안 감사! • 67 | 명품 성악 판소리, 그 초기 연행 현장 속으로 • 72 | 빅스타 모흥갑이 다녀갔다! • 76 | 또 한 명의 명창 고수! • 81 | 마무리하며 • 89

4장 선비와 거문고 ──────────────────── 91

왜 줄이 없는 현악기인가? • 93 | 거문고는 여섯 줄, 가야금은 열두 줄? • 98 | 왕산악과 거문고, 그리고 풀리지 않는 의문점 • 100 | 세상에 둘도 없는 거문고 연주법 • 105 | 거문고는 남성적, 가야금은 여성적? • 109 | 금과 슬, 그리고 거문고의 서로 다른 운명 • 113 | 중국 선비는 금을 탔는데 조선 선비는 왜 거문고인가? • 117 | 조선 선비들, 정말로 거문고를 탔을까? • 121 | 주인공의 정체 • 125 | 마무리하며 • 128

5장 도시 남녀의 한강 뱃놀이 데이트 ─────────── 131

의문의 화원, 혜원 신윤복 • 133 | 조선 화원의 혁명적 일탈 • 137 | 적나라하게 그린 상류층 세태 • 141 | 조선 남녀의 도심 뱃놀이 현장 • 145 | 뜬금없는 화제(畵題) • 151 | 아주 특별한 대나무로 만든 대금 • 154 | 청소리는 맑은 소리? • 157 | 기생들도 즐겨 불던 악기, 생황 • 161 | 마무리하며 • 164

6장 1747년 초복, 선비들이 모였다 ─────────── 167

명문가 출신, 은일과 출사의 표암 강세황 • 169 | 시서화(삼절)의 달인, 서양화법을 도입하다 • 176 | 나이와 신분을 초월한 스승과 제자 • 180 | 주관자는 설명을 남기고 참가자는 시를 남기다 • 183 | 그윽한 정자에 모여 우아하게 쉬다 • 190 | 초복을 맞아 개장국을 먹다 • 195 | 거문고는 누가 연주했을까? • 199 | 엉뚱한 강세황, 파격의 자화상 • 202 | 마무리하며 • 208

7장 웃기는 데 둘째가라면 서러운 한국인 ─────────── 211

민화 속 오랜 단짝, 까치와 호랑이 • 213 | 천진난만한 민화, 아직 끝나지 않은 민화 • 223 | 익살, 익살, 불가사의한 우리의 익살 • 227 | 싸이의 「강남스타일」, 민화의 해학 정신을 이어받아? • 236 | 너무나 해학적인 우리 민요 • 239 | 해학의 챔피언, 판소리 • 244 | 마무리하며 • 248

8장 불보살의 그 큰 세계 ─────────── 249

고려 불화와 불교 음악 • 251 | 물 위에 비친 달과 관음, 고려의 유일한 그림 고려 불화 • 253 | 한국인과 불교, 그 남아 있는 많은 흔적들 • 257 | 불교의 천사, 부처님 비서. 아, 자비의 화신 보살들이여! • 264 | 자비의 화신 관세음보살 • 272 | 〈수월관음도〉 속으로 • 276 | 영산회상, 우선 그 사건의 전모부터 • 284 | 아홉 곡의 모음곡, 정악의 백미 「영산회상」의 탄생 • 288 | 가장 유명한 불교 음악, 「회심곡」의 정체 • 294 | 마무리하며 • 298

9장 아흔아홉 칸 집 후원의 밀회 ─────────── 301

대저택 후원의 연못가에서 • 303 | 당상관 '나으리'와 의녀 기생 • 308 | 은밀한 유흥과 적나라한 현장 스케치 • 314 | 1700여 년을 이어온 신라의 가야금 • 319 | 뜯고 퉁기고 꼬집고 뒤집고 • 328 | 마무리하며 • 332

그림을 감상하기 전에

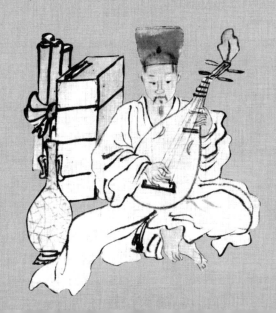

최준식 자, 이제부터 우리는 옛 선인들이 남긴 그림을 살펴보면서 그 그
 림 안에 그려져 있는 악기나 음악과 관련된 것들을 끄집어내어 그 의
 미를 찾아보는 시간을 가지려 합니다. 개별 그림을 보기에 앞서 우리
 가 앞으로 할 일에 대해 간략하게 소개해주실까요?

송혜나 우리는 지금 21세기를 살고 있잖아요. 하지만 우리는 늘 옛사람
 들과 끊임없이 소통하며 살고 있습니다. 그런 소통을 가능하게 하는
 매개체는 여러 가지가 있겠지요. 저는 그중에서도 전통 예술이 바로
 그 가교 역할을 하고 있다고 생각합니다. 그래서 우리는 전통 예술 가
 운데에서도 우리 조상들이 그린 그림과 그들이 즐겼던 음악을 통해서
 옛사람들과 소통하는 시간을 갖고자 합니다.

최준식 음악을 읽어내는 방법도 여러 가지가 있을 터인데 송 선생은 어
 떤 데에 주력을 하시렵니까?

송혜나 우리가 예술을 좋아하는 것은 일상생활에서 느끼는 것과는 다른 쾌락을 느끼기 때문이라고 생각합니다. 음악도 마찬가지이지요. 우리는 음악을 들을 때 예술의 다른 장르인 그림이나 공예를 감상할 때와는 다른 쾌감을 느낍니다. 그렇기에 제가 선생님과의 대화에서 주로 보고 싶은 것은 우리 조상들이 음악을 듣거나 연주할 때 도대체 어떤 식으로 쾌감을 느꼈나 하는 것입니다. 그러나 그냥 옛것만 보자는 것은 아닙니다. 그러한 성향이 현대를 살아가는 우리에게 과연 어떤 식으로 나타나고 있는지를 거울에 비춰보듯이 찬찬히 살펴보려고 합니다. 과거를 이해하는 것은 그 자체로도 중요하지만 현재의 우리를 이해하는 데에 꼭 필요합니다.

최준식 좋습니다. 그런 음악적인 것과 더불어 그 음악이 연주되던 시대의 풍경에 대해서도 같이 보면 좋겠습니다. 음악 역시 시대의 산물일 터이니 음악을 면밀히 보면 그 시대가 보일 겁니다. 그런데 본격적으로 그림과 음악을 감상하기에 앞서 미리 알아두었으면 하는 정보가 있다고요?

송혜나 맞습니다. 앞으로 우리가 이번 책에서 다루게 될 주제는 우리나라의 전통 회화와 전통 음악입니다. 그런데 이 두 가지 항목에 '전통'이라는 단어가 다 들어가지요? 그렇다면 우리가 이 '전통'이라 부르는 것들의 정체부터 간략하게나마 파악해야 하지 않을까 싶습니다. 우리가 전통 예술이라고 할 때 어떤 것을 말하는지를 보아야 한다는 것이지요. 이때 가장 중요한 것은 그 전통이 어느 '시대'의 것을 이르는 것인지, 그리고 '누가' 향유하던 것인지를 알아야 한다는 것입니다.

최준식　그렇습니다. 예술을 이해하려 할 때 그 예술 작품이 속해 있는 시대나 그 작품을 창작한 계층이 누구인가를 파악하는 일은 대단히 중요합니다. 시대가 다르면 전혀 다른 작품이 나오고 같은 시대라 하더라도 계층이 다르면 다른 작품이 나오기 때문입니다.

송혜나　저는 바로 그런 점을 선생님께 배웠습니다. 예전에 열렸던 세미나에서 선생님께서는 제자들에게 21세기를 살고 있는 우리가 생각하는 전통 회화, 전통 음악과 같은 전통 예술이 과연 어느 시대 것을 말하는지를 아느냐고 물어보셨지요.

최준식　하하, 그랬었죠. 우리가 지금 접하고 있는 전통 예술은 사실 그다지 오래된 것이 아닙니다. 하지만 사람들은 보통 한국은 역사가 기니 전통 예술도 굉장히 오래되고 풍부할 것이라고 여기곤 합니다. 그래서 그때 제자들에게 그런 질문을 한 겁니다.

송혜나　선생님께서는 예술을 주제로 책도 내셨잖아요? 저서(『한국인은 왜 틀을 거부하는가』와 『한권으로 읽는 우리예술 문화』)에서 밝히신 것처럼 우리가 말하는 그 풍부한 '전통'이라는 것은 믿기 어려울 수도 있겠지만 대부분 조선 시대, 그것도 조선 후기에 형성된 것을 말합니다. 전통 음악과 무용, 회화, 건축은 말할 것도 없고 심지어 한복과 한식까지 모두 조선 후기에 속하는 것을 우리는 '전통'이라 부르고 있습니다. 예를 들어 전통 음식의 대표 주자인 빨간 배추김치도 임진왜란 이후 고추가 수입되고 19세기 때 배추 재배에 성공한 이후 탄생한 음식입니다.

최준식　맞습니다. 송 선생은 한국학을 전공하기 전에 음악을 전공했으니

그쪽 분야에 대해서도 말씀해주시지요. 전통 음악은 사정이 어떤가요?

송혜나 음악도 마찬가지입니다. 독자 여러분들은 신라의 우륵, 고구려의 왕산악을 잘 아실 겁니다. 이렇게 조선 이전에도 분명히 음악은 있었습니다. 하지만 안타깝게도 그 시대의 음악들은 기록이 거의 없습니다. 어떤 가락을 어떤 속도로 노래하고 연주했는지는 물론이고 어떻게 전승되었는지도 모릅니다. 조선 이전의 음악에 대해 우리가 알고 있는 것은 매우 단편적인 사실들입니다. 우리에게 가장 익숙한 전통 음악인 「영산회상」 같은 정악(正樂)이나 산조 같은 속악들은 모두 조선 후기에 완성된 것입니다. 살풀이, 승무와 같은 춤도 마찬가지입니다. 우리는 이 춤들이 역사가 매우 오래된 것인 줄로 알지만 사실은 모두 조선 후기에 만들어졌습니다.

최준식 맞습니다. 그런데 우리가 '전통'이라 이르는 예술의 형성 시기와 관련해서 송 선생이 예술 강의를 할 때마다 꼭 받는 질문이 있다지요? 물론 저도 많이 받는 질문입니다만.

송혜나 네. 많은 사람들에게 인기가 많은 부채춤과 사물놀이에 관한 질문인데요, 이 두 가지가 도대체 언제 것이냐는 질문이 꼭 나옵니다. 이 둘은 완전히 현대 창작물이지요. 전통을 매우 충실히 담은, 그러니까 전통을 완벽하게 꿰차고 있는 달통한 예인들이 만든 잘 짜인 창작물이라는 것입니다. 부채춤은 한국전쟁이 끝난 직후인 1954년에 김백봉 선생이 창작한 춤이고요, 사물놀이는 1978년에 김덕수 선생 등이 창작한 것입니다. 이를 알려주면 청중들은 한결같이 놀라워합니다. 부채춤과 사물놀이가 아주 오래된 전통 예술인 줄 알고 있었기 때문

이겠죠.

최준식 하하. 같은 경험이 있군요. 그런데 혹시 고대 음악에 관한 기록은 어떻습니까? 앞서 거의 없는 실정이라고 하셨습니다만.

송혜나 맞습니다. 고대 전통 음악에 대한 기록은 거의 발견할 수 없습니다. 가야금이나 거문고의 기원과 관계되는 기사가 『삼국사기』에 짧게 나오는 것밖에는 없으니까요. 그러나 몇몇 조각물들에서 악기가 보이는 게 있어 주목됩니다. 예를 들어 백제 금동향로나 신라 토우, 그리고 토우가 장식된 항아리 등에 악기를 연주하는 모습이 나옵니다. 그런데 다만 악기가 나온다는 것일 뿐 어떻게 연주했는지, 또 어떤 음악을 연주했는지는 전혀 모릅니다. 일부 악기는 아직까지 정확한 명칭에 대한 합의도 없는 실정이지요.

최준식 그렇군요. 춤 역시 고대 기록이 남아 있는 게 짧게나마 있지요? 특히 동작에 대한 기록이 재미있습니다. 송 선생이 소개해주시죠.

송혜나 네. 3세기에 쓰인 중국 정사(正史)인 『삼국지』 위지 동이전에 보면 진한에서 마을 사람들이 축제 때 춤을 추었다는 기록이 있습니다. 거기에는 "사람들이 줄을 지어 땅을 짚었다 위를 쳐다보았다 하는 동작을 했다"라고 쓰여 있는데 흡사 현대 농악에서 소고춤을 추는 것과 비슷한 모습입니다. 그러나 이것도 딱 거기까지입니다. 이 동작들이 구체적으로 어떤 것이고 무엇을 말하는지는 전혀 알 수 없지요.

최준식 그런데 이런 문헌상의 기록 말고도 한국의 전통 춤 하면 반드시 나오는 〈고구려 고분(무용총) 벽화〉가 있지 않습니까? 거기에는 춤추는 모습이 직접적으로 묘사되어 있죠.

송혜나 　네. 이 고분은 4세기 말 혹은 5세기 초에 만들어진 것으로 알려져
　　　　있는데요, 여기에 있는 벽화는 한국 고대의 춤을 그린 유일한 그림으
　　　　로 명성이 높습니다. 그러나 역시 그 그림만으로는 당시의 춤이 어땠
　　　　는지 전혀 알 길이 없습니다. 그림으로 묘사된 동작 외에는 알 수 있
　　　　는 게 사실상 없거든요. 그래서인지 이 그림은 무용계보다는 외려 한
　　　　국 복식을 전공하는 사람들에게 아주 유용한 자료가 되고 있습니다.
　　　　고구려의 옷이 고스란히 드러나 있기 때문이지요.

최준식 　맞아요. 우리의 주제는 아니지만 전통 건축 역시 마찬가지입니
　　　　다. 우리가 대면할 수 있는 전통 건축은 거의 대부분 조선 후기 것이
　　　　지요. 그 이전 것은 아주 드뭅니다. 고려 시대 건물이 12동 남짓 정도
　　　　이고 조선 전기 건물은 20여 동이 전부입니다. 불국사도 세계문화유
　　　　산이기는 하지만 신라대의 것은 돌밖에 없습니다. 석가탑과 다보탑,
　　　　돌계단, 그리고 건물들의 기단만이 신라 것입니다. 나머지 건물들은
　　　　대부분 놀랍게도 1970년대에 다시 지은 것들입니다. 자, 시대 이야기
　　　　는 여기까지 하지요. 우리가 전통이라고 생각하는 것은 대부분 조선
　　　　후기, 좀 더 정확하게 말하면 19세기 후반 이후 만들어졌다는 것을 알
　　　　았으니까요. 다음으로 짚고 넘어가야 할 사안은 앞서 말씀드렸듯이
　　　　이 조선 후기의 예술을 누가 향유했느냐는 것입니다.

송혜나 　선생님께서 저서를 통해 밝히셨듯이 조선 후기, 특히 18세기나
　　　　19세기(20세기 초도 포함)는 다른 시대에서는 그 유례를 발견할 수 없
　　　　는 시기입니다. 한국 역사에서 유일하게 상층 문화와 기층 문화가 만
　　　　나는 시기라는 점에서 그렇다는 겁니다. 기층 문화는 상층 문화를 모

방하면서 상층으로 올라갔고 상층 문화 역시 기층 문화에 큰 관심을 갖게 된 겁니다. 그래서 아주 훌륭한 문화가 탄생하게 되지요.

최준식 　그래요. 문화에는 엄연하게 계층 개념이 있어서 상층 문화와 기층 문화는 잘 섞이지 않는 법입니다. 양 층이 즐기는 문화는 분명히 다릅니다. 그래서 조선 중기까지만 해도 양반은 양반이고 평민(천민 포함)은 평민이라 두 계층의 문화가 섞이는 법이 없었죠. 그렇지 않습니까? 평민이 양반이 하는 시조를 읊조리는 것은 상상하기 힘든 장면입니다. 또 양반이 풍물을 연주하는 것도 있을 수 없는 일이지요.

송혜나 　전근대 사회에는 계층 개념이 매우 확고했습니다. 계층을 뛰어넘는 일은 여간해서 일어나지 않았습니다. 그러던 것이 조선 후기가 되면서 신분 질서가 요동치더니 서서히 양 층의 문화가 만나기 시작합니다. 신분 질서가 흔들리게 된 사회적 배경에 대해서도 많은 이야기를 할 수 있지만 그것은 꽤 복잡한 주제이고 일반 독자들이 꼭 알아야하는 내용은 아니라고 생각됩니다. 이 이야기는 과감하게 넘어가겠습니다.

최준식 　좋습니다. 그러면 음악 분야에서 양 층의 문화가 만나 그 역량이 배가 된 사례를 하나 들어주시지요.

송혜나 　네. 그 대표적인 예가 바로 판소리입니다. 판소리는 처음에는 기층에서 생기기 시작했습니다. 판소리의 기원은 보통 남도의 굿판을 잡는데요, 장단 등이 그 굿판과 비슷한 면이 많습니다. 사정이 그렇다 보니 판소리는 처음에는 양반 계급으로부터 철저하게 무관심의 대상이었습니다. 양반들이 생각하기에 그런 음악은 천한 광대들이나 하던

것이었습니다. 그러니 고상한 양반들이 판소리를 즐기려고 했겠어요?

최준식 맞습니다. 마침 그런 사정을 알 수 있게 해주는 문헌이 있습니다. 1754년에 나온 「한시춘향가(漢詩春香歌)」라는 것인데요, 이는 유진한 이라는 양반이 호남에 갔다가 「춘향가」를 보고 감동받아 쓴 거예요. 여기에서 그는 양반 신분으로 판소리를 칭송하는데 이후 그의 아들이 쓴 문헌에 따르면 유진한은 이로 인해 다른 양반들로부터 질타를 받았다고 합니다.

송혜나 하지만 그런 사회적 상황은 19세기 중반 이후가 되면서 서서히 바뀝니다. 판소리가 양반 계급의 주목을 받기 시작한 겁니다. 그리고 더 나아가서는 양반 패트런(patron)까지 나타납니다. 그러면서 양반층은 판소리의 내용에 관여하기 시작하지요. 당시 존재했던 판소리 12마당 가운데 유교적 덕목을 칭송한 다섯 마당만을 추려 남게 한 것부터가 양반이 한 일이잖아요?

최준식 그 일을 한 사람이 바로 판소리의 대부라 일컬어지는 신재효 (1812~1884)이죠? 그는 물론 중인이지만, 중인은 관념적으로는 양반에 속한 사람이기 때문에 양반이나 다름없습니다.

송혜나 그렇죠. 아무튼 판소리 사설에도 양반의 입김이 작용합니다. 그러면서 자연스럽게 그들이 좋아하는 어려운 한문 문구가 많이 등장하게 되지요. 양반들이 직접 사설을 가감하는 일도 했을 테지만 소리꾼들에게 이러이러한 한문을 주면서 곡에 붙여보라고도 했을 겁니다. 그러면 문맹인 소리꾼들은 그 뜻을 알지도 못하면서 그냥 소리 나는 대로 외워서 불렀겠지요. 실제로 지금까지 전해오는 사설 가운데 한

자를 틀리게 발음해 적은 사설이 곳곳에서 발견됩니다. 가령 '희'를 '의'라 잘못 적고 발음하는 식이죠.

최준식 맞아요. 바로 이게 상층과 기층이 만나는 현장입니다. 글자의 오류 여부를 떠나 그런 과정을 거쳐 판소리는 양반의 구미에도 맞는 예술 장르로 다시금 탄생하게 되었습니다. 그래서 나중에는 과거 급제 같은 축하연에 소리꾼이 나와 축하 공연을 하는 것이 관례처럼 됩니다. 처음에는 판소리를 상스러운 것으로 여겨 외면하던 양반들이 자신들의 경사스러운 잔치에 소리꾼을 반드시 초대했다고 하니 금석지감(今昔之感)이 아닐 수 없습니다.

송혜나 이는 순조 때 문인이었던 송만재(1783~1851)가 쓴 「관우희(觀優戱)」라는 한시를 통해서도 확인됩니다. 당시 과거 급제자가 나온 집에서는 삼일유가(三日遊街)라 하여 3일 동안 친척 등을 찾아가 인사를 올리며 성대한 잔치를 벌였습니다. 흥미로운 사실은 바로 이때 삼현육각(피리 두 명, 대금, 해금, 장구, 좌고 각 한 명) 악대와 함께 판소리를 주축으로 한 광대를 동원해 잔치를 벌였다는 겁니다. 송만재는 아들이 과거에 급제했지만 돈이 없어서 음악 잔치는 못하고 「관우희」라는 시를 짓는 것으로써 삼일유가 잔치를 대신합니다.

최준식 이 시는 판소리 12마당과 광대들의 묘기를 묘사한 50수의 시로 되어 있는데 아들의 과거 급제를 축하한 것이죠. 이는 당시 판소리의 연행 현장은 물론 양반들의 향유 모습을 구체적으로 알 수 있게끔 해주는 좋은 자료입니다. 이 자료는 초기 판소리사를 연구할 때 아주 중요합니다.

송혜나 이렇게 판소리가 양반들의 후원과 지지를 받은 결과 소리꾼들은 저마다 양반의 눈에 들기 위해, 또 부와 명예를 얻기 위해 총력을 기울여 노래를 연마하게 되었고, 결국 지금의 판소리와 같은 형태가 나오게 된 겁니다. 양반들 눈에 들면 부귀영화가 약속되니 소리꾼들은 죽기 살기로 양반들의 취향에 맞는 소리를 만드는 데에 진력을 다하지 않았을까요? 그렇게 하다 보니 판소리는 전통 예술 가운데 천민부터 왕까지, 모든 계층이 좋아한 유일한 장르가 됩니다. 그런 의미에서 판소리는 조선 후기를 대표하는 예술이라 해도 틀리지 않을 겁니다.

최준식 판소리는 바로 그렇게 조선의 전 계층이 합심해 만들어낸 것이라 최고의 명품으로 주조되었습니다. 그 결과 유네스코 세계무형유산에도 등재되어 세계적으로도 인정받는 예술이 되었지요.

송혜나 조금 더 상세하게 정리한다면 판소리는 기층의 활력과 상층의 세련됨이 어우러지면서 그 전체적인 수준이 훨씬 더 높아진 것이라 할 수 있습니다. 이런 과정을 거쳐서 가장 한국적인 예술이 태어났는데 다른 예술 장르들도 비슷한 과정을 거칩니다.

최준식 맞습니다. 자, 우리나라 전통 예술이 형성되는 데에 영향을 끼친 사회적 분위기에 대한 설명은 이 정도면 된 것 같습니다. 이제 우리가 고른 그림들을 하나하나 보면서 그림과 음악에 대한 그 두터운 이야기들을 나누어보지요.

파격 풍류방

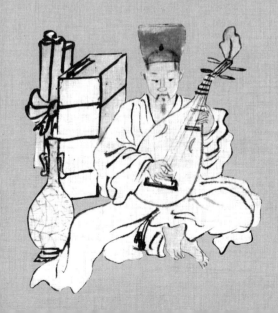

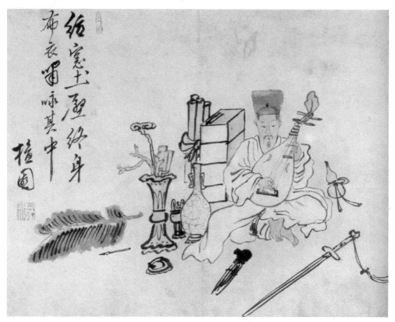

김홍도, 〈포의풍류도〉, 18세기 후반

천재 화가 단원, 그 풍류방의 비범한 기물들

최준식 송 선생이 제일 먼저 고른 그림이 단원 김홍도의 〈포의풍류도(布衣風流圖)〉이군요. 하기야 이 그림에 악기가 두 개씩이나 나오니 첫 번째 그림으로 고를 만해요. 그뿐만 아니라 이 그림의 주인공인 선비며 기물들이 모두 범상치 않습니다.

송혜나 네. 첫 번째로 볼 그림은 김홍도가 그린 〈포의풍류도〉입니다. 독자들에게 다소 생소한 작품일 수도 있는데요, 이 그림을 통해서 김홍도라는 인물, 그리고 악기(생황, 비파)에 대한 이야기들을 나눠보겠습니다. 우선 김홍도의 호가 단원이라는 것은 대부분의 사람들이 알고 있을 겁니다. 그만큼 김홍도(이하 단원)는 소개할 필요 없이 우리에게 잘 알려진 유명한 인물이죠. 그는 정조 대 혹은 18세기 후반에 조선의

화단을 지배한 화가입니다. 아니 조선 전체를 두고 보더라도 최고의 화가를 꼽으라고 한다면 아마 단원이 가장 먼저 꼽힐 것입니다.

최준식 그렇죠. 그러면 그림을 보기에 앞서 단원의 작품을 이해하는 데 도움이 될 만한 그에 대한 정보들을 조금 더 소개해주시지요.

송혜나 네. 단원은 1745년(영조 21)에 태어나서 1806년에 생을 마감한 것으로 알려져 있습니다. 집안이라든지 출생지, 그리고 말년에 어떻게 죽음을 맞이했는지에 대해서는 안타깝게도 정확한 정보가 없습니다. 하지만 그의 작품 활동에 대한 정보는 쉽게 찾아볼 수 있습니다. 이 대목에서 그의 스승이자 평생의 예술 동료인 표암 강세황(1713~1791, 조선 후기 문인 화가)의 이야기가 빠질 수 없는데요, 단원은 7~8세 때부터 안산에 있는 표암의 집을 다니며 그림을 배운 것으로 알려져 있습니다. 표암과 단원은 사제 관계를 넘어 동료로서도 돈독한 관계를 유지한 것으로 전해지는데, 이런 둘의 관계는 강세황이 생을 마감하는 1791년, 그러니까 단원이 47세가 될 때까지 이어졌다고 합니다.

최준식 그처럼 단원이 안산에서 많은 시간을 보냈기 때문에 오늘날 경기도 안산시에는 단원의 호를 딴 '단원구'가 있죠.

송혜나 맞습니다. 단원은 강세황의 추천으로 이른 나이에 도화서의 직원, 즉 국가 소속의 화원이 됩니다. 그는 20대 초반에 이미 화가로서 명성을 얻게 됩니다. 29세 때에는 영조의 어진(초상화)은 물론 정조가 왕세자이었던 시절 그의 초상을 그린 것으로도 유명하지요. 이후 단원은 정조의 신임을 얻어 궁중 화원으로 활동하게 됩니다. 단원은 일생 동안 약 300여 점의 작품을 남겼습니다. 김홍도에 대한 정보는 우

선 이 정도면 될 것 같습니다.

최준식 그럼 오늘 작품 이야기로 넘어가보지요. 단원의 작품 중에서도 나는 이 〈포의풍류도〉에 관심이 많았습니다. 그래서 이번 시간이 반가운데요, 먼저 그림을 전체적으로 대강 훑어봅시다. 베옷을 입고 악기를 연주하는 맨발의 선비가 앉아 있죠? 장소는 이 선비의 방 안인 것 같은데 벽이나 창 같은 배경은 전혀 그려져 있지 않군요. 방 안에는 선비의 취향을 엿볼 수 있는 여러 가지 기이한 물건들만 가득 놓여 있습니다.

송혜나 네. 〈포의풍류도〉는 그림 속 주인공인 선비의 풍류 사랑방을 그린 겁니다. 주인공이 누구인지부터 밝혀야겠는데요, 이미 잘 알려진 사실이지만 이 선비는 다름 아닌 김홍도 자신입니다. 일반적인 설이 그렇습니다. 그러니까 〈포의풍류도〉는 김홍도가 자신의 모습을 그린 자화상 격의 그림인 셈인데요, 이 작품을 두고 이태호 교수 같은 분은 50대에 이른 단원의 삶과 세계관을 잘 보여주는 작품이라고 설명했습니다.

최준식 단원은 약 300여 점에 달하는 작품을 남겼지만 그중에 반 고흐 등의 서양 유명 화가들이 남긴 것 같은 뚜렷한 자화상은 없습니다. 하지만 〈포의풍류도〉 속 주인공을 두고 많은 사람이 단원일 것이라 여기고 있는 만큼 우리도 이 그림 속 선비를 단원이라 가정하고 그림을 찬찬히 읽어보기로 하지요. 먼저 단원의 마음가짐을 알 수 있는 부분이 될 터인데, 그림의 왼쪽 상단에 있는 화제(畫題)부터 해석해볼까요?

송혜나 네. 화제는 그림에 적혀 있는 제목이나 시 등을 적어놓은 글을 말

합니다. 동양화는 서양화와는 달리 그림에 이렇게 글이 적혀 있는 게 특징인데요, 여기에는 그림의 뜻이나 그림을 그리게 된 경위, 작가의 소회, 그리고 때로는 감상자들의 품평이 적혀 있기도 합니다. 그래서 동양화를 볼 때에는 그림에 적힌 글을 보는 일이 상당히 중요합니다. 〈포의풍류도〉에는 어떤 글이 있냐 하면요, "지창토벽(紙窓土壁) 종신 포의(終身布衣) 소영기중(嘯詠其中)"이라고 쓰여 있습니다. 번역하면 "종이로 만든 창과 흙벽으로 된 집에서 평생토록 베옷을 입고(즉, 벼슬 하지 않고) 시가나 읊조리며 살리라" 정도가 되겠습니다. 그러니까 시류에 물들지 않는 아주 거친 삶을 살면서도 시가를 부르며 낭만적인 삶을 구가하겠다는 것이지요.

최준식 어떤 사람들은 이 구절을 『논어』 「술이(述而)」편에 나오는 "나물 먹고 물 마시고 팔을 베고 누웠으니 즐거움이 그 안에 있다"라는 구절 과 같은 맥락으로 보기도 합니다. 물론 청렴하게 살겠다는 취지는 똑 같습니다. 그러나 단원은 거기서 한 걸음 더 나아가 생활은 형편없더 라도 시가를 읊조리는 일은 잊지 않겠다는 아주 낭만적인 계획을 말 하고 있습니다.

송혜나 단원은 그런 낭만적인 삶을 동경했던 것 같습니다. 그래서 벼슬 을 마다하고 풍류를 즐기겠다는 의도 아래 그림 속 주인공, 그러니까 자신의 차림새를 무척 독특하게, 아니 파격적으로 묘사해놓았습니다. 잠시 후에 자세히 말씀을 나누겠습니다만 더 놀라운 것은 주인공이 악기(비파)를 직접 연주하고 있다는 사실입니다. 그리고 바닥에는 또 다른 악기(생황)가 놓여 있고요.

최준식 그래서 이상합니다. 우선 이 그림의 주인공은 사방관을 쓰고 있으니 사대부임에 틀림없습니다. 그리고 포의, 즉 베옷을 입고 있는데 내가 제일 이해가 안 되는 것은 이 사대부가 악기를 연주하고 있다는 사실입니다. 단원의 다른 작품인 〈단원도〉(1784)를 보면 단원은 여기에도 거문고를 연주하고 있는 자신의 모습을 그려놓았습니다. 이 같은 사대부의 악기 연주 모습에 대해서는 다른 그림을 다룰 때(〈월하탄금도〉 편) 자세하게 논의하겠지만 조선조에서 사대부가, 천민인 광대나 하는 악기 연주를 한다는 것은 말이 안 됩니다. 게다가 이 선비는 맨발입니다. 사대부를 맨발인 채로 그린 그림은 이 그림이 아마 유일할지 모르겠습니다.

송혜나 그래서 이 그림의 주인공은 김홍도 자신이어야 합니다. 그는 중인이면서 사대부적인 이념 속에 살았으며 나아가서 고매한 예술 정신을 갖고 있었으니 이런 자유로운 표현이 가능하지 않았나 싶습니다.

최준식 나도 그 의견에 동의합니다. 그럼 이제 이런 몇 가지 의문점을 염두에 두고 그림 속으로 들어가봅시다. 먼저 이 풍류 사랑방 안에 가득 놓인 주인공의 소장품들부터 볼까요? 그림의 왼쪽 부분을 보면 벼루와 먹, 그리고 붓이 보입니다. 그런가 하면 가장 왼쪽에는 식물의 잎사귀가 보이는데 이건 파초 잎사귀가 맞지요?

송혜나 네, 맞습니다. 이전에 선비들이 쓰던 종이, 붓, 먹, 벼루를 가리켜 '지필묵연(紙筆墨硯)'이라 했습니다. 말씀하신 주인공의 소장품들은 바로 이 지필묵연을 나타내고 있습니다. 그러니까 단원은 이 네 가지 물건을 그려 넣음으로써 자신이 선비라는 사실을 보여주고 있는 겁니

다. 그런데 벼루와 먹, 그리고 붓은 실제의 모습으로 그려놨는데 종이
가 보이지 않을 겁니다. 붓 바로 위에 있는 큰 잎사귀, 즉 말씀하신 파
초 잎사귀가 바로 종이에 해당합니다. 당시 파초 잎은 종이 역할을 하
기도 했습니다. 특히 과거 중국의 문인들이 파초 잎에다가 그림을 그
리거나 시를 썼다고 하지요.

최준식 파초라는 식물에는 유독 상징성이 많나 봅니다. 파초의 속이 꽉
차면 새로운 잎이 돌돌 말려서 바로 이어 나오는데, 혹자는 이것을 두
고 새로운 지혜를 얻자는 다짐의 상징으로 해석하더군요. 또 혹자는
비가 올 때 큰 파초 이파리에 빗방울이 부딪히는 소리를 듣고 혼몽한
상태에서 깨어나겠다는 의지를 다지는 상징으로 파초를 이해하기도
합니다. 또 파초는 붓을 상징하기도 한다지요. 이런 여러 가지 상징적
인 의미 때문에 과거 중국인들이 파초를 매우 좋아했고 그래서 그들
이 그린 작품에 파초가 많이 등장하는데 그런 유행이 그대로 조선에
전해졌을 겁니다. 단원 역시 같은 의미로 파초를 그려 넣은 것으로 보
입니다.

송혜나 제 생각에는 그림에 파초가 나오면 이처럼 선비를 상징하는 것으
로 해석하면 무난할 것 같습니다. 다시 말해 속세를 초탈해 유유자적
하게 사는 선비라고 보면 된다는 것이지요.

최준식 그런데 이 그림 속 파초는 따로 떼 놓고 보아도 할 말이 많습니
다. 정조가 그린 그림 중에 〈파초도(芭蕉圖)〉(보물 743호)가 있지 않습
니까? 정조는 유독 단원을 많이 아끼고 후원한 인물입니다. 그런가 하
면 창덕궁 후원에 있는 관람정이라는 정자 현판이 파초 잎사귀 모양

정조, 〈파초도〉 18세기경

창덕궁 관람정 현판

을 하고 있는데, 기록도 없는 전무후무한 이 궁궐 현판을 두고 일각에
서는 정조 임금이 쓴 것이 아니냐는 추측을 하고 있습니다.

송혜나 그렇다면 정조의 총애를 받았던 단원이 자신의 그림에 파초 잎사
귀를 그린 것은 정조에 대한 마음을 표현한 게 아닌가 하는 추측도 가
능하겠습니다. 그런데 제가 이번에 자료를 찾다 보니까 정확한 출처
는 기억이 나지 않습니다만 파초 잎사귀가 도교 혹은 신선과도 관계
가 깊다는 정보도 나오더군요. 도교의 신선들이 이 파초 잎사귀를 가
지고 부채로 썼다고 한다는 이야기였는데요, 종교학의 권위이신 선생
님께서는 이런 이야기를 들어보신 적이 있는지요.

최준식 글쎄요. 파초가 도교와 관련이 있다는 이야기는 처음 들어봅니

다. 하지만 파초를 차치하고 나는 이 그림에서 도교적인 느낌을 강하게 받고 있습니다.

송혜나 그런가요? 단원은 비록 중인이지만 연풍(충청북도 괴산군 소재) 현감까지 지낸 사대부라 할 수 있는데 도교나 신선과 관계된다고 하니 독자 여러분들은 조금 낯선 느낌이 들 수도 있을 겁니다. 하지만 저도 사실 선생님과 같은 의견입니다. 단원은, 물론 이념적으로는 사대부이지만, 적어도 이 그림에서만큼은 자신의 문화적 정체성을 유교적 사대부보다는 도교적 신선에 더 가깝게 두고 있는 것 같습니다. 동시에 중화 문명에 대한 강한 동경도 보이고요.

최준식 맞습니다. 종합하면 단원은 이 그림에서 자신의 이미지를 중화적 문명인으로 표현하되 그 가운데에서도 특히 도교의 신선의 이미지를 강조했다고 말할 수 있겠습니다. 물론 유교적 이미지가 없는 것은 아닙니다. 지필묵연에 해당하는 것들을 그려 넣은 것을 보면 묘사된 그의 이미지는 기본적으로 유교의 사대부입니다. 하지만 전체적인 분위기에서 도교의 신선의 모습이 짙게 연상됩니다. 그 모습이 당시 보통의 사대부들을 묘사한 것과 아주 다릅니다. 그 근거들을 자세하게 보기로 하지요.

사대부(유교)와 신선(도교) 사이에서

송혜나 그럼 이즈음에서 김홍도에 대해 전해지고 있는 기록들부터 소개

해볼게요. 기록에 따르면 "김홍도는 그 생김생김이 빼어나게 맑으며 훤칠하니 키가 커서 과연 속세 가운데의 사람이 아니다"라든가 "아름다운 풍채에 도량이 크고 넓어 작은 일에 구애되지 않았으므로 사람들이 그를 가리켜 신선과 같다고 하였다"라고 전합니다(조희룡의 『호산외사(壺山外史)』). 그런가 하면 강세황은, 김홍도에게 써준 『단원기(檀園記)』에서 "단원의 인품을 보면 얼굴이 청수하고 정신이 깨끗하여 보는 사람들은 모두 그가 고상하고 세속을 초월하여 아무 데서나 볼 수 있는 평범한 사람이 아님을 알 수 있을 것"이라 적었습니다. 물론 외모나 주변 사람들의 전언만을 가지고 그가 도교의 신선을 자신의 이미지로 삼았다고 말하기는 어렵습니다. 그러면 그림 속 사물들을 한 가지씩 보면서 단원이 자신의 정체성을 어디에 두고 있는지에 대해 이야기를 계속해보겠습니다.

최준식 좋습니다. 앞서 본 지필묵연 이외에도 그림에 나오는 사물로는 도자기, 검, 생황, 그리고 주인공이 연주하고 있는 비파 등이 있습니다. 그러면 도자기부터 볼까요? 이 도자기는 깨진 것처럼 잔금이 많이 가 있군요.

송혜나 맞습니다. 이 도자기는 귀가 두 개 달렸다고 해서 쌍이병(雙耳瓶)이라고 합니다. 얼핏 보면 표면에 금이 많이 가 있어서 잘못 구운 도자기처럼 보입니다만 이것은 빙렬문(氷裂紋)이라는 도자기의 한 문양입니다. 문자 그대로 얼음이 깨져 있는 모습이라서 빙렬문이라는 이름을 지은 것이겠지요.

최준식 나는 이 빙렬 문양을 많이 봐왔습니다. 특히 중국에 답사를 갔을

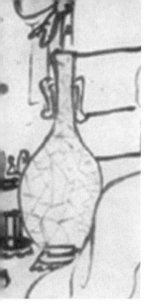

〈포의풍류도〉의 빙렬문 도자기(왼쪽)와 창덕궁 낙선재 아궁이의 빙렬 문양(오른쪽)

때 창문 같은 데에 이 문양을 만들어놓은 것을 본 적이 있습니다. 예를 들어 쑤저우의 졸정원에 갔을 때에 이 문양으로 만든 창문이 있었습니다. 중국에서는 이런 문양을 쉽게 발견할 수 있지요.

송혜나　그에 비해 조선 건축물에서는 이렇게 선명한 빙렬문은 쉽게 발견되지 않습니다. 가장 유사한 예를 들라 하면 창덕궁 낙선재 아궁이에 있는 문양을 꼽을 수 있을 겁니다. 화재를 예방하겠다는 차원에서 아궁이 외벽에 얼음 문양을 넣은 것이라고 하는데, 단원이 굳이 이런 중국식의 빙렬문이 있는 도자기를 그린 것은 혹여 자신이 정통 중화 문명의 적자임을 나타내기 위함이 아닌가 하는 생각을 해봅니다. 조선에는 당시 유행하던 백자 종류가 많은데 그런 것을 다 제쳐두고 중국식 옷을 입은 도자기를 그려놓았으니 말입니다.

최준식　단원이 이렇게 중국식의 예술품들을 좋아한 흔적은 이 빙렬문 도

자기뿐만이 아닙니다. 특히 방바닥에 놓여 있는 검은, 김홍도가 중국 도교의 신선을 지향하고 있다는 사실을 뒷받침해주고 있습니다.

송혜나 검도 그런가요? 저는 이번 담화의 주제가 되는 악기인 비파와 생황이 도교의 신선과 관련이 있다는 것을 말씀드리려고 했습니다.

최준식 하하, 악기도 그렇습니까? 이래서 하나의 그림도 여러 전공자가 같이 봐야 합니다.

송혜나 그러게 말입니다. 즐거운 작업이 아닐 수 없네요. 그러면 악기 이야기는 잠시 미뤄두기로 하고요, 제가 이 그림에서 도무지 이해가 안 되는 부분이었던 검에 대한 말씀부터 나누었으면 합니다. 검은, 그림 오른쪽 밑부분에 그려 있죠? 이 그림의 분위기는 도교적 풍류의 기운이 짙게 깔린 가운데 유교의 경학적인 분위기가 있는 것처럼 느껴지는데 왜 갑자기 검이 나오는 것인지 생뚱맞기까지 합니다. 그림을 설명하는 사람들은 이 검을 두고 선비의 추상 같은 기개를 상징한다고 말합니다. 검에는 삿된 것, 옳지 못한 일, 도리에 어긋나는 일을 멀리한다는 뜻이 있어 머리맡에 둔다고 하는 것인데요, 틀린 해석 같지는 않지만 만일 그게 사실이라면 왜 선비들을 그린 다른 그림에는 검이 등장하지 않았을까요? 그래서 저는 이 검에는 다른 상징이 있지 않을까 하는 생각을 늘 하고 있었습니다. 종교적인 의미가 있는 것은 아닌지 궁금합니다.

최준식 좋은 의문을 갖고 있군요. 그리고 아주 잘 보았습니다. 내가 보기에 검은, 유교의 선비와는 그리 어울리지 않습니다. 굳이 검과 어울리는 선비를 꼽으라면 남명 조식(1501~1572) 정도밖에는 생각이 나지 않

습니다. 그는 경의검(敬義劍)이라는 것을 차고 다니면서 내면적으로는 '경'을, 밖으로는 '의'를 지키겠다는 결의를 했습니다. 그런 것에 비해 이 그림에 나오는 검은 그런 유교적 덕목과는 별 관계가 없습니다. 그런 추상적인 검기를 강조할 요량이었다면 그림의 주인공이 악기를 연주하고 있으면 안 되는 것 아니겠습니까?

송혜나　선생님 말씀을 들어보니 그런 것 같은데 검이 유교적 덕목과는 별 관계가 없다면 이 검의 의미는 도대체 무엇일까요? 김홍도는 그의 풍류방에 왜 검을 그려 넣었을까요?

최준식　추정컨대 이 검은 신선을 의미합니다. 중국 신선들의 이야기를 보면 이런 게 나옵니다. 어떤 신선 같은 인간이 육신을 갖고 살다가 죽었습니다. 그래서 관에 시신을 넣고 장사를 지냈는데 나중에 관을 열어보니 검만 한 자루 있더라 하는 것이 바로 그것입니다. 이런 이야기는 중국 신선사를 보면 자주 발견됩니다. 그러니까 이 사람은 검만 남기고 자신은 우화등선, 즉 신선이 되어 하늘로 올라간 것이지요. 단원은 이 이야기를 알았던 모양입니다. 그래서 자신의 정체성을 신선에서 찾고자 검을 여기에 그려 넣은 것이 아닐까 합니다.

송혜나　단원에게 물어봐야 정확한 이유를 알 수 있을 터인데 참 답답합니다. 하지만 그 말씀이 사실이라면 그림 전체가 하나로 연결이 되는 느낌이 듭니다. 검 바로 위에는 호리병이 있잖아요? 이 호리병 역시 술과 관련이 있습니다. 이 호리병도 풍류를 상징하는 한편 신선의 아이콘처럼 되어 있으니까요. 그래서 조선의 선비 그림에는 이처럼 호리병이 나오는 경우는 좀처럼 발견되지 않습니다.

최준식 맞습니다. 신선적인 요소는 또 있어요. 주인공이 맨발로 묘사되어 있는 것 말입니다. 사대부가 포의나 관까지 갖추고 있으면서 맨발로 있는 것은 말이 안 됩니다. 이 역시 격식에 갇힌 유교적 선비가 아니라 기개가 활달한 신선의 외모를 방불합니다.

송혜나 단원이 기개에 갇힌 유교적 선비가 아니라는 점은 앞서 선생님께서 언급한 〈단원도〉를 통해서도 확인됩니다. 여기서 잠깐 〈단원도〉를 보고 가면 좋겠는데요, 단원은 자신의 집도 이름을 '단원'이라 지었습니다. 〈단원도〉는 그가 37세 때 자신의 집 마루에서 강희언(화가), 정란(사대부 여행가)과 함께 풍류를 즐기던 모습을 회상하며 그린 그림입니다. 그런데 여기에도 악기를 연주하고 있는 자신을 그려 넣었습니다. 이렇게 악기를 연주하고 있는 선비를 '대놓고' 그린 그림은 아마 단원의 작품, 그러니까 〈포의풍류도〉와 〈단원도〉밖에는 없지 않나 싶습니다. 시기적으로는 〈단원도〉가 먼저 그려진 그림입니다. 〈단원도〉에서는 조선 선비 악기의 대명사인 거문고를 타고 있는 반면에 〈포의풍류도〉에서는 중국 도교 신선의 이미지를 지닌 비파를 연주하고 있습니다.

최준식 그래서 단원입니다. 나는 조선 회화 가운데 이 두 작품에서처럼 악기를 연주하고 있는 선비를 뚜렷하게 그려놓은 그림을 본 적이 없습니다. 게다가 〈단원도〉에서는 거문고를 타고 있지 않습니까? 단원은 자신은 사대부이지만 보통의 사대부들과는 다르다는 것을 그림으로 보여주고 있는 듯합니다. 재미있는 것은 그의 방 내부인데요, 여기에 〈포의풍류도〉에 나오는 비파를 걸어놓았습니다. 그것도 거문고

김홍도, 〈단원도〉 일부, 1784년

크기에 버금가게끔 큼지막하게 그려놓았습니다. 이를 통해 단원은, 자신이야말로 진정한 선비라는 것을 보이려 하는 것 같습니다. 우리의 고유 악기인 거문고를 당당하게 타면서 풍류를 즐기는 조선의 선비인 동시에 중국의 유가와 도가까지 섭렵한 선비임을 표방하고 있으니 말입니다.

송혜나 네. 뒤에서 단원의 정체성에 대해 구체적으로 유추해보겠지만 단
 원은 이렇게 스스로 악기를 연주하고 있는 모습을 그려 넣은 그림들
 을 통해 자신이야말로 중화 문명을 몸소 실천하고 있는 인물이라는
 것을 양반 사회를 향해 외치고 있는 것으로 보입니다.

고매하고 영험한 생황

최준식 자, 다시 〈포의풍류도〉의 풍류방 기물을 살피는 것으로 돌아가보
 지요. 지금까지 지필묵연에 해당하는 파초, 붓, 벼루와 먹을 시작으로
 도자기와 검, 그리고 맨발의 모습까지 살펴보았습니다. 그러면서 우
 리는 단원의 문화적 정체성이 유교적 사대부보다는 도교적 신선에 더
 가깝다고 추정하고 있는데요, 이제 주제를 악기로 옮겨서 이야기를
 계속해보겠습니다. 악기는 송 선생의 전공이니 설명을 부탁합니다.
송혜나 네. 우선 검 옆에 놓인 악기부터 볼까요? 이것은 생황이라는 악기
 입니다. 생황은 중국에서 들어온 악기인데요, 중국 신화에 인류 최초
 의 악기로 기록되어 있다고 하니 그만큼 역사가 오래된 악기임을 알
 수 있습니다. 우리나라에서는 삼국 시대 이후 고려는 물론이고 조선
 시대 문인들의 풍류 악기로 크게 유행했습니다. 속칭 에밀레종이라
 불리는 성덕대왕 신종에 조각된 비천(飛天)이 부는 악기도 바로 이 생
 황 종류입니다. 그러니 생황은 한국에서도 꽤 역사가 오래된 악기임
 을 알 수 있지요. 특히 『삼국유사』에는 길에 생황 소리가 그치지 않았

다는 기록이 있을 정도로 생황이 유행했습니다. 조선 시대 음악 백과사전인 『악학궤범』과 『세종실록』의 「악기도설」에도 이런 생황류 악기들[생(笙), 우(竽), 화(和)]이 그림으로 전해질 만큼 그 세는 유지됩니다. 사진을 한번 보시겠어요? 생황은 모양이 흡사 주전자 같죠? 화분에 대나무를 촘촘하게 심어놓은 듯 보이기도 하고요.

최준식　국악계에서는 상식이지만 생황은 국악기 중에서 유일하게 화음을 낼 수 있는 악기입니다. 하모니카처럼 말이지요. 그런데 현재 국악 공연에서는 이 악기를 잘 발견할 수 없습니다. 연주하는 모습을 좀처럼 볼 수 없는데 그 이유가 무엇인가요?

송혜나　아마 국악을 좋아하는 분들도 생황이라는 악기가 다소 낯설게 느껴질 겁니다. 오늘날 국악계에서 생황이 차지하는 비중이 크지 않기 때문입니다. 최근 들어 몇몇 젊은 연주자들이 서양 악기와 같이 하는 창작곡에 생황을 연주하는 경우가 있습니다. 하지만 생황이 나오는 전통곡은 몇 곡 없습니다. 독주곡은 아예 없고요. 18세기 중후반까지만 해도 풍속화에 등장할 만큼 유행했던 생황이 인기가 없는 악기가 된 시기는 19세기 이후로 추정됩니다. 생황이 인기가 떨어진 것은 생황의 속성이 다른 국악기와 상응하지 않았기 때문으로 보입니다.

최준식　그렇습니까? 좀 더 구체적인 설명을 해주시지요.

송혜나　차차 설명 드리겠지만 국악의 큰 특징 중의 하나는 소리를 떠는 농현(弄絃) 혹은 농음(弄音)입니다. 국악은 서양 음악처럼 수직적으로 음을 쌓아 화성의 조화와 균형을 꾀하는 음악이 아닙니다. 한 음을 수평적으로 운용하여 다양하게 떨고 지속시키는 것을 중시하는 음악입

니다. 하지만 생황은 이런 국악의 성향에 맞지 않습니다. 생황은 구조적으로 다른 국악기처럼 음을 떨거나 지속시킬 수 있는 악기가 아닙니다. 대신에 생황은 국악기 중에서 유일하게 수직적으로 음을 쌓아화음을 냅니다.

최준식 그러면 생황은 서양 음악의 화성 개념이 존재하지 않는 국악에서다소 이질적인 악기라고 할 수 있겠군요.

송혜나 그렇습니다. 게다가 한국인들은 성악이든 기악이든 힘이 넘치는거칠고 투박한 소리를 좋아해서 그런 소리를 계승해왔는데 생황은 그런 거친 소리와도 거리가 있습니다. 이런 여러 가지 연유로 인해 생황은 다른 악기들과 조우하며 발전 및 계승되기가 쉽지 않았을 것입니다. 그러니 자연스럽게 생황의 입지가 좁아졌겠지요. 그러나 참고로말씀드리자면 중국은 사정이 다릅니다. 우리와 음악적인 성향이 많이다른 중국에서는 생황이 여전히 성행하고 있으니까요.

최준식 그래서 그런지 요즘 한국에서 생황을 연주하는 사람들에게 물어보니 악기를 모두 중국에서 수입해서 쓴다고 하더군요. 생황의 수요가 많지 않으니 생황을 만드는 사람도 사라진 것이겠지요.

송혜나 생황은 악기의 제작도 까다롭고 연주법도 어렵습니다. 말씀하신것처럼 현재 생황은 국내 제작이 어렵고 연주법조차 쉽지 않아 연주자들의 사랑을 받고 있지 못합니다. 전공도 따로 개설되어 있지 않습니다. 하지만 앞에서 언뜻 말씀드린 것처럼 최근 들어 몇몇 피리 전공자들이 생황을 배워 저변을 넓혀가고 있는데요, 충분히 매력적인 음색을 지닌 악기이니만큼 멀지 않은 날에 옛 명성을 되찾을 때가 오

기를 기대해봅니다.

최준식 그런데 단원은 왜 이 그림에 생황을 그려 넣었을까요? 내 질문은 조선에서 선비를 상징하는 악기로는 거문고가 대표적인데 왜 생황을 그렸냐는 것이지요. 그림을 보면 주인공이 생황을 이제껏 불다가 바닥에 내려놓은 것처럼 보이기도 하고 그것이 아니면 비파 연주가 끝나면 바로 잡아서 연주할 태세인 것처럼 보이기도 합니다. 생황을 몸 가까이에 그려놓은 점과 놓여 있는 모양새가 그렇습니다.

생황

송혜나 단원이 생황을 그려 넣은 데에는 두 가지 정도의 이유가 있는 것으로 보입니다. 우선 단원이 자신의 개인적 정체성을 신선으로 잡았다는 데에서 그 첫 번째 이유를 찾을 수 있겠습니다. 에밀레종의 조각에 나타나 있는 것과 같이 이 악기는 비천 같은 천사들이 연주하는 악기입니다. 천사나 신선이나 둘 다 하늘을 날아다니는 아주 고매하고 영험한 존재들 아닙니까? 단원은 거문고나 대금은 인간들이 연주하는 악기로 보고 다소 경원시한 것 아닌가 하는 생각이 듭니다. 물론 〈단원도〉에서는 비록 그가 거문고를 연주하고 있기는 하지만 굳이 방문을 열어젖혀 자신의 방에 비파가 있는 것을 보여주고 있습니다. 게다

가 비파를 비현실적으로 크게 그려 넣었잖아요? 아마도 자신의 신선적인 면모를 은연중에 드러내고자 비파라는 장치를 크게 집어넣은 게 아닐까 합니다.

최준식　일리가 있습니다. 두 번째 이유는요?

송혜나　생황을 그려 넣은 두 번째 이유는 단원의 문화적 정체성과 관계된 것일 겁니다. 앞에서도 이야기했습니다마는 단원은 조선보다 중화 문명을 더 동경한 것 같습니다. 그래서 도자기도 중국적인 것을 그린 것 같다고 했는데 이번에도 마찬가지입니다. 자신의 자화상 격인 이 그림에 거문고와 같은 조선의 악기는 제쳐두고 굉장히 중국적인 악기인 생황을 자신의 풍류방에 그려 넣은 것입니다. 이것은 조선의 사대부들에게 '나는 너희와 다르다, 나는 중화라는 보편 문명에 속해 있다'라는 것을 보이려는 의도가 있는 게 아닌가 합니다.

비파라는 악기

최준식　그거 참 재미있군요. 그런데 사실 우리의 주목을 훨씬 더 많이 끄는 악기는 생황보다는 주인공이 연주하고 있는 기타처럼 생긴 악기입니다. 비파 말입니다. 생황은 방금까지 불었는지 몰라도 바닥에 무심하게 놓여 있는데 이 비파는 주인공, 아니 단원이 직접 감싸고 연주하고 있지 않습니까? 우선 비파라는 악기부터 소개해주시지요.

송혜나　네. 비파는 과거 한중일 3국에서 대단히 성행한 악기입니다. 선

생님께서는 신라의 '삼현삼죽'이라고 들어보셨을 겁니다. 세 개의 현악기와 세 개의 관악기를 말하는 것인데 삼현, 즉 신라를 대표하는 현악기에는 가야금, 거문고와 함께 이 비파가 들어갑니다. 『삼국사기』에 따르면 삼국 시대 때부터 한반도에 비파가 있었습니다. 서역으로부터 들어와 우리의 고유한 악기로 정착한 것으로 추정됩니다. 그런데 통일 신라 시대 이후에 중국에서 또 다른 비파가 들어옵니다. 그래서 두 종류의 비파가 양립하게 되는데요, 그 둘을 구분하기 위해 원래부터 있던 우리 것을 향비파라 하고, 중국 것을 당비파라 불렀습니다. 물론 신라의 '삼현'에 들어가는 비파는 우리 것인 향비파입니다. 향비파와 당비파는 19세기 초까지 사용된 흔적이 각종 기록화와 사진을 통해 확인됩니다. 하지만 지금은 전부 사라지고 없는데요, 20세기 이전에 없어진 것으로 추정됩니다. 그 결과 지금 전통 국악에는 이 비파의 족적이 남아 있지 않습니다. 중국과 일본에서 이 악기가 여전히 성행하고 있는 것과는 아주 대조적이지요.

최준식 앞에서 생황도 우리 국악에는 그 흔적이 미미하다 했는데 이 비파도 그렇군요. 아니, 더 심하군요. 단원은 왜 이처럼 한반도에서 흔적이 미미하거나 없어지게 될 악기만 좋아했는지 모르겠습니다. 그런데 비파는 왜 국악에서 자취를 감추게 된 것이죠?

송혜나 그 이유에 대해서는 추정만 해볼 수 있는데요, 앞에서 본 생황과 비슷하지 않을까 합니다. 그러니까 비파의 연주법이나 음색 등이 한국인들의 성정에 맞지 않았기 때문이라는 것이지요. 앞에서 말씀드린 것처럼 한국인들은 음을 격하게 떠는 농현 주법을 발전시켜왔습니다.

그런데 이 비파는 동급의 위상을 지닌 현악기인 가야금이나 거문고와는 달리 농현하는 주법이 없습니다. 줄과 몸통이 거의 붙어 있어서 구조적으로 가야금이나 거문고와 같은 방법으로 농현할 수 있는 여지가 없는 것이지요. 이것은 기타를 생각해보면 금세 알 수 있습니다. 기타 역시 줄과 울림통이 거의 붙어 있어서 농현을 세차게 할 수 없지 않습니까? 이런 이유로 비파는 천천히 그리고 자연스럽게 국악기 반열에서 사라진 것 같습니다.

최준식 그런데 최근 들어 비파 전공자가 생겼다고 들었습니다.

송혜나 네. 모 대학 국악과에서 비파 전공을 개설했기 때문입니다. 전무후무한 시도는 좋았지만 제가 그 대학 출신 연주자에게 직접 들은 바에 따르면 안타깝게도 현재(2017) 비파 전공자로 활동하고 있는 사람은 단 세 명뿐이라고 합니다. 아무래도 비파가 다른 국악기들과 조우하는 일이 쉽지 않기 때문인 것으로 생각됩니다. 그리고 연주할 수 있는 전통곡이 단 한 곡도 없습니다. 그러니 오직 창작곡으로만 활동해야 하는데 창작곡을 위촉해 연주 활동을 이어가는 데는 한계가 있습니다. 그렇다고 연주자 스스로가 작곡을 한다든지 기존의 다른 국악곡들을 편곡해 비파 연주곡으로 만드는 일도 쉽지 않습니다.

최준식 게다가 비파는 중국에서 사와야 한다고 하지 않았습니까?

송혜나 맞습니다. 그리고 우리 현악기 중에서 보조 손톱을 끼우고 연주하는 악기는 없습니다. 하지만 비파는 선율을 연주하는 오른손 손톱에 모두 보조 손톱을 테이프로 고정시켜 연주해야 합니다. 보조 손톱과 손톱을 감는 테이프 역시 모두 중국에서 수입해야 하는 실정입니

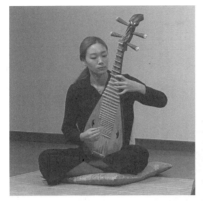

비파 연주 모습과 보조 손톱을 붙인 모습

다. 물론 이렇게 어렵사리 악기를 들여와서 연주법을 익히고 곡을 받
아서 연주 활동을 이어간다 하더라도 가장 큰 문제는 비파의 음량이
나 음색, 주법 등이 다른 국악기들과 폭넓게 어울리기가 어렵다는 사
실입니다.

최준식 그렇군요. 그런데 비파에는 향비파와 당비파 이렇게 두 종류가
있다고 했습니다. 향비파는 우리 악기이고 당비파는 중국에서 수입한
악기인데 이 그림에 나오는 비파는 둘 중에 어떤 것인가요? 예측이 됩
니다만.

송혜나 네. 흥미롭게도 이 그림에 나오는 비파는 우리 향비파가 아니라
중국에서 수입한 당비파입니다. 향비파와 당비파는 눈으로도 쉽게 식
별이 가능합니다. 향비파는 목이 곧고 5현인 데에 비해 당비파는 목
이 꺾여 있고 4현입니다. 〈포의풍류도〉에 있는 비파를 자세히 보세
요. 목이 꺾여 있고 네 줄짜리이지요? 그러니까 주인공이 한창 타고

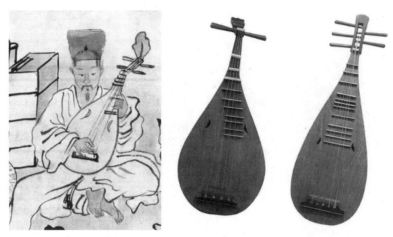

왼쪽부터 순서대로 〈포의풍류도〉의 비파, 당비파, 향비파

있는 비파는 우리 것이 아닌 중국에서 들여온 당비파입니다. 참고로 절에 가면 천왕문이 있습니다. 천왕문은 네 개의 천왕상이 있는 문인데 이들 천왕 중에 한 명은 반드시 비파를 들고 있습니다. 흥미로운 점은 그 역시 다 목이 꺾여 있는 당비파라는 사실입니다. 물론 현재 연주되고 있는 비파도 중국 것이니 목이 꺾여 있는 당비파입니다. 편의상 줄 수가 조금 더 늘어났을 뿐이지요.

사대부들이여, 나 김홍도는…

<u>최준식</u> 그렇군요. 그러면 단원은 왜 향비파를 놔두고 당비파를 선택했을까요? 앞의 예들을 통해 보면 다시금 자신은 중화 문명의 계승자라는

것을 과시하려고 한 것 아닌지 모르겠네요.

송혜나　저도 그렇게 생각합니다. 단원이 이 그림을 통해 "조선의 사대부들이여, 너희들은 말로만 중화가 최고라고 외치면서 실제로는 조선 것에 경도되어 있지만 나 단원은 이렇게 중화 문명을 몸소 실천하고 있다"라고 항변하고 있는 것 같습니다. 그러니까 자신은 당시 최고 문명인 중화 문명의 적장자라는 것을 보여주고 있는 것입니다. 그런데 여기에서 더 주의해서 보아야 할 것은 이 악기를 단원이 직접 연주하고 있다는 점입니다. 이 그림에 대한 지금까지의 해설은 이 점을 전혀 주시하지 않고 있습니다. 그런데 생각해보세요. 앞서도 잠깐 이야기를 나누었지만 조선의 사대부를 그린 그림 가운데 양반이 직접 악기를 연주하는 것을 그린 그림이 몇 점이나 있는지 말입니다.

최준식　맞습니다. 나도 바로 그 이야기를 하고 싶었습니다. 내가 알기로도 사대부들이 악기를 직접 연주하는 모습을 그린 그림은 거의 없습니다. 사대부의 풍류 장면을 담은 그림의 대부분은 전문 악사들이 연주하는 것을 사대부들이 감상하고 있는 모습을 그린 것입니다. 실제로도 조선의 양반들은 공공연하게 악기를 직접 연주하지 않았을 겁니다. 항간에 국악을 설명하는 사람들이 옛 선비들이 풍류를 즐기기 위해 시조를 읊고 거문고를 탔다느니 하는 말을 하는데 그것은 정말로 조선 선비를 이해하지 못한 발언입니다. 조선의 선비들은 악기 같은 물건을 가지고 놀면 자신의 고귀한 뜻을 잃어버린다고 생각했습니다. 이것을 한자로는 '완물상지(玩物喪志)'라고 하지요.

송혜나　네. 이 문제는 다시 생각해보았으면 하는 중요한 사안이니만큼

나중에 거문고가 나오는 그림들, 그러니까 이경윤이 그린 〈월하탄금도〉나 강세황이 그린 〈현정승집도〉를 볼 때 본격적으로 다루려고 합니다. 그때 자세한 말씀을 나누면 좋겠습니다. 여기서 미리 말씀드리고 싶은 것은 분명 조선의 선비들은 직접 악기를 타지 않았을 것이라는 사실입니다.

최준식 좋습니다. 그렇다면 이 그림에서 왜 단원은 비파라는 악기를 직접 타는 자세를 보였을까요?

송혜나 그것은 아마도 생황을 그려 넣은 것과 같은 맥락으로 이해되는데 자신이 선비가 아니라 신선임을 보이고 싶었던 데에 기인한 것으로 생각됩니다. 그러니까 단원은 자신의 문화적 정체성을 중화 문명에 두고 있는데 그중에서도 유교적인 사대부보다는 도교의 신선과 자신을 동일시하고자 했다는 말이지요.

최준식 나도 같은 의견입니다. 그 엇비슷한 예가 있습니다. 송 선생은 중국의 죽림칠현에 대해서 들어본 적이 있을 겁니다. 이들은 3세기 중엽에 위진 정권 교체기에 유교적 정치에 환멸을 느끼고 대나무 숲(죽림)으로 은둔한 사람들 아닙니까? 이들은 모두 유가적인 예도를 멀리하고 노장사상에 심취한 사람들입니다. 그런데 이들을 그린 그림을 보면 그 가운데 완함(阮咸)이라는 사람이 비파와 비슷한 악기를 연주하고 있는 모습을 발견할 수 있습니다. 단원은 이런 중국의 도가적인 지식인들의 모습을 보고 그것을 흉내 낸 것이 아닌가 하는 생각을 해봅니다. 그러니까 이러한 중국의 지식인들이 유가보다는 도가, 혹은 신선 쪽의 노선을 택한 것처럼 자신도 도교 쪽으로 경도된 문화적 정

체성을 택했다는 것이
지요. 그렇게 추정할
수 있는 근거는 그림
속 사물의 크기에서 어
느 정도 찾을 수 있습
니다.

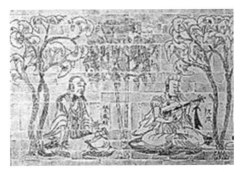

죽림칠현 중 완함
그림의 두 인물 중 오른쪽 사람이 완함이다.

송혜나 그렇습니다. 벼루
나 먹은 아주 작게 그
려져 있고 바닥에 그냥 놓인 것처럼 묘사되어 있습니다. 흡사 무관심
하게 방치된 것처럼 보입니다. 그에 비해 주인공이 들고 있는 비파는
그림의 정중앙에 있으면서 관심을 흠뻑 받고 있습니다. 이런 면에서
도 단원은 풍류 쪽에 더 무게를 둔 것 같습니다.

최준식 물론 그렇긴 해도 지필묵연 그 자체나 서책 상자, 그리고 두루마
리로 말린 서화권(書畵卷)을 놓쳐서는 안 되겠지요. 특히 저 책 상자
안에는 유교 경서가 들어 있을 확률이 높지 않겠습니까?

송혜나 동의합니다. 그러면 선비를 상징하는 나머지 기물들을 간단하게
살피는 것으로 이번 그림을 마무리해야겠습니다.

최준식 벌써 시간이 그렇게 되었군요. 좋습니다.

송혜나 화병 같은 것에 꽂혀 있는 듯 보이는 물건은 산호와 여의입니다.
산호는 다 아실 것이고, 나무 지팡이처럼 생긴 것은 여의라고 하는 것
인데 등을 긁는 도구, 즉 효자손입니다. 앞서 본 범상치 않은 다른 기
물들과 효자손은 좀 안 어울리지요? 하지만 이 여의는 '모든 것이 뜻

과 같이 된다'는 의미를 지니고 있습니다. 그러니 평생 벼슬 않고 시나 읊고 살겠다는 이 그림의 화제와도 통하는 바가 있습니다.

마무리하며

최준식 자, 이 정도면 〈포의풍류도〉의 핵심을 다 본 것 같습니다. 이제 정리를 해볼까요?

송혜나 네. 왕(정조)의 비호 아래 중인으로 현감까지 지냈지만 양반사회에 낄 수 없었던 단원 김홍도! 그는 그림은 물론 음악에도 달통한 진정한 풍류객이었습니다. 그런 그는 마치 양반 사회를 향해 항변이라도 하듯이 이 〈포의풍류도〉를 통해 자신이야말로 중국의 정통 유가와 도가를 섭렵한 사람이라는 것을 보여주는 듯한 모습을 표현했습니다. 고백이라도 하듯 사방관을 쓴 맨발의 차림으로 소탈하면서도 아주 파격적인 모습으로 자신을 담아냈지요. 우리는 이 그림을 통해 주류 사대부의 문화와는 또 다른 문화가 조선 시대에 존재했다는 것을 알 수 있었습니다.

최준식 오늘 첫 그림 〈포의풍류도〉를 보면서 많은 이야기를 나눠보았습니다. 조선이 유교에만 함몰되어 있는 것 같았는데 이 그림을 통해 그와는 사뭇 다른 모습이 있었다는 것을 구체적으로 확인하게 되어 흐뭇하기 짝이 없습니다. 다음 그림도 기대됩니다. 고맙습니다.

평양에 초청되어
이름을 남긴 스타

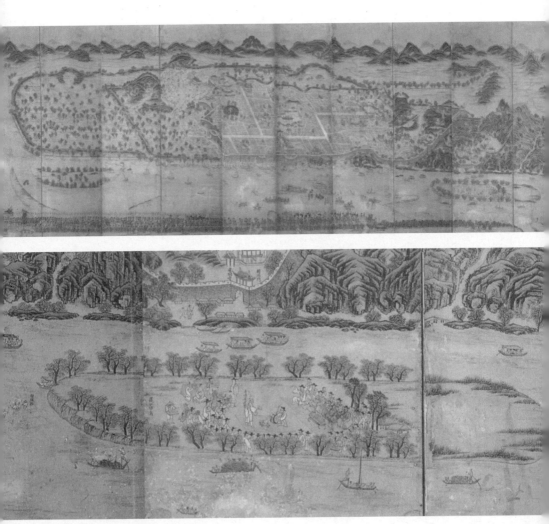

작자 미상, 〈평양도〉, 연대 미상
하단의 그림은 〈평양도〉의 일부로 판소리 연행 장면이다(제1~3폭).

병풍에 찍힌 19세기 평양성 안팎

최준식 두 번째 그림을 볼 차례입니다. 규모가 무척 큰 병풍이군요.

송혜나 이번에 함께할 그림은 19세기 작품인 10폭 짜리 병풍, 〈평양도
(平壤圖)〉입니다. 〈평양기성도(平壤箕城圖)〉라고도 불리는 이 그림은
서울대학교 박물관에 있습니다. 작가가 누구인지는 모르지만 아마도
크게 인정받는 화원이 그렸을 것으로 추정됩니다.

최준식 아, 이게 그 당대 최고 판소리꾼이 나오는 유명한 병풍이군요.

송혜나 그래서 이 그림을 두 번째 그림으로 골랐습니다.

최준식 판소리가 실제로 연행되는 현장을 그린 그림은 흔치 않은데 이
그림에는 그 모습뿐만 아니라 소리꾼의 이름까지 나와 있어 나도 책
을 쓸 때 그 부분을 인용하곤 했습니다. 그런데 그동안 궁금했던 것은

이 판소리 장면이 어떻게 이 병풍에 들어가게 되었느냐는 것입니다. 물론 판소리하는 모습만 그린 것은 아니고 어떤 행사를 그리면서 판소리 연행 현장이 들어간 것이겠지만요.

송혜나 판소리 장면이 왜 〈평양도〉에 들어가게 되었는지는 앞으로 말씀을 나누면서 추정해보겠습니다. 그 이유가 어찌 되었든 이 병풍에서 판소리 현장은 지극히 부분적으로만 그려져 있습니다. 총 10폭으로 된 병풍 중에서 제2폭에만 나오니까요.

최준식 그렇군요. 그럼 이 〈평양도〉의 전체 주제는 무엇입니까? 왜 이 그림을 그린 것이죠?

송혜나 이 그림은 평안도로 발령받은 신임 감사의 부임 행렬 장면을 기록하기 위해 그린 것입니다. 지금이라면 동영상이나 사진을 찍어서 남겼겠지요. 하지만 당시는 그림밖에는 수단이 없었기 때문에 이렇게 큰 병풍을 만들어 기록을 남긴 것입니다. 감사 일행이 평양성으로 향하고 있는 장면을 그려놓았는데요, 행렬하는 사람들 이외에도 평양성 안팎의 풍경은 물론이고 흥취를 즐기고 있는 사람들의 모습을 자세히 담고 있습니다. 판소리 연행 장면은 그 가운데 하나로서 그림 전체에서 차지하는 비중은 앞서 말씀드린 것처럼 그리 크지는 않습니다. 그러나 그 희소가치 때문에 국악계에서는 대단히 중요한 그림입니다. 특히 주목할 만한 점은 소리꾼 옆에 그의 이름을 또렷하게 적어놓았다는 사실입니다.

최준식 이 병풍에 등장한 사람들 중에 유일하게 이 소리꾼의 이름만이 적혀 있지요? 얼마나 유명한 스타였기에 감사 부임 행렬 기록화에 연

예인 이름을 다 적어놓았을까요?

송혜나 그 유명 스타 가수는 바로 이번 이야기의 주인공인 모홍갑이라는 명창입니다. 이번 시간에는 판소리에 대해서 보고 이와 더불어 평안도 감사에 얽힌 이야기도 나눠볼까 합니다.

최준식 시작부터 대단히 기대가 됩니다. 병풍 자체가 범상치 않습니다. 10폭에 걸쳐 평양성 전체가 그려져 있어 상당한 정보를 얻을 수 있을 것 같습니다. 우리의 주제인 판소리 연행 현장은 잠시 후에 가보기로 하고 이 병풍에 대한 이야기부터 나눠보지요.

송혜나 좋습니다. 우리가 이 병풍을 주목하는 첫 번째 이유는 여기에 있는 그림이 평양성 안팎을 세밀하게 그린 지도처럼 그려져 있기 때문입니다. 그림이지만 지도처럼 되어 있기 때문에 이런 그림을 지도산수체(地圖山水體) 그림이라고도 합니다. 그림을 자세히 보면 평양 성곽은 물론 도로, 건물, 바위, 나무, 산, 강 등을 구체적으로 묘사해놨습니다. 거기에 산 이름이나 정자 이름, 문 이름 등 많은 명칭을 적어놓았습니다. 요즘 말로 하면 관광 지도 같다고나 할까요?

최준식 그렇습니다. 그림을 자세히 보면 모란봉이니 양각도, 능라도, 대동강과 같은 자연환경을 적어놓았고 을밀대(乙密臺)나 부벽루(浮碧樓), 대동문(大同門), 연광정(練光亭), 풍월루(風月樓) 등과 같은 명승지에 대해서도 이름과 함께 아주 탁월한 솜씨로 묘사해놓았습니다. 이 정도면 관광 지도로도 손색이 없을 것 같습니다.

송혜나 그런데 이 그림은 지도 역할도 하지만 훌륭한 풍속화이기 때문에 더 주목을 받고 있습니다. 당시의 세태나 풍속을 세밀하게 그려놓아

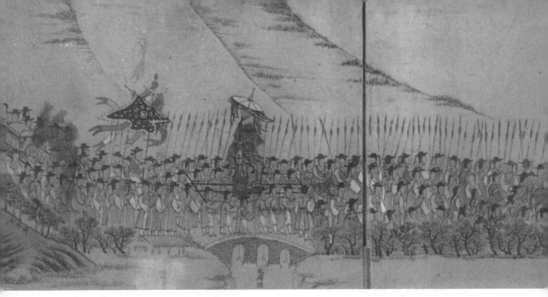

〈평양도〉 일부
신임 감사 행렬이다(제8~10폭).

우리에게 많은 정보를 주고 있기 때문입니다. 특히 이 병풍에는 새 감
사의 부임 행렬뿐만 아니라 석전이라고 하는 돌싸움 장면과 판소리
공연 장면이 그려져 있어 그렇습니다.

최준식 그게 이 그림을 주목하는 두 번째 이유군요. 좋습니다. 이번에는
이 그림의 주인공을 볼까요? 감사에 대한 이야기를 나눠봅시다. 여기
에도 할 이야기가 많지요?

송혜나 네. 우선 감사는 관찰사라고도 합니다. 오늘날 도지사에 해당하
는 직급이니 굉장히 높은 벼슬이지요. 그림에서 감사 일행을 한 번 찾
아보시겠어요? 벌써 찾으셨나요? 이 그림은 병풍으로 되어 있으니 폭
으로 이야기해볼게요. 감사 일행은 제4폭에서 제10폭에 걸쳐 하단 부
분에 나옵니다. 수많은 사람들이 동원된 거대한 행렬대가 보이시지
요? 일곱 폭에 걸쳐 그려져 있으니 대단히 비중이 큰 장면인데 하단

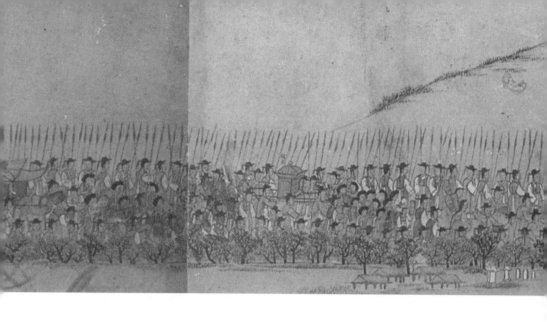

부분에 그려져 있어서 그다지 부각되어 보이지는 않습니다. 주인공인 감사는 보시는 바와 같이 맨 마지막 폭인 제10폭에 등장합니다. 쉽게 찾을 수 있지요? 그는 푸른빛 옷을 입고 가마를 타고 지금 막 작은 다리를 건너고 있습니다.

최준식 그렇군요. 그런데 감사 일행은 지금 어디를 향해 가고 있나요?

송혜나 감사 일행은 아마 대동강을 건너서 제5폭에 그려져 있는 문을 통해 평양성 안으로 들어갈 것으로 보입니다. 이 문에는 대동문이라는 글자가 쓰여 있는데요, 대동문은 평양성의 남쪽 문입니다. 원래 남쪽 대문이 정문 역할을 하잖아요? 서울(한양) 도성의 정문도 남대문(숭례문)이고 경복궁의 정문도 남문인 광화문입니다. 아무튼 새로 부임하는 감사 일행은 이 남쪽에 나 있는 평양성의 정문, 즉 대동문으로 들어갈 모양입니다.

최준식 하하. 평양 감사 일행의 동선과 관련해 그림에 힌트가 있군요.

〈평양도〉일부

대동문 안팎의 모습이다(제5폭).

송혜나 벌써 발견하셨나 봐요. 맞습니다. 그림을 자세히 보면 성 안쪽에는 사람이 거의 보이지 않습니다. 반면에 제5폭에 있는 이 대동문 안팎에는 유독 사람들이 몰려 있습니다. 환영 인파겠지요. 특히 문 안쪽 양옆에서 두 줄로 대기하고 있는 관리들이 눈에 띕니다. 그리고 대동문 밖, 그러니까 제5폭 하단에 있는 큰 배가 바로 감사가 대동강을 건널 때 탈 배로 보입니다.

최준식 그렇군요. 그런데 나는 제7폭에 그려 있는 사람들에게도 눈이 갑니다. 북서쪽 성곽 담벼락 가까이에서 편을 갈라서 석전(石戰)이라는 민속놀이를 하고 있는 건데요, 석전은 눈싸움처럼 돌을 던져서 사람을 맞히는 놀이입니다. 나도 어렸을 때 이 석전이라는 것을 해보았는데 사실은 굉장히 위험한 놀이입니다. 한 대라도 맞으면 큰 부상을 입으니까요. 그런데 이 놀이를 과거에 많이 했다고 하는데 그 위험을 어떻게 감내했는지 모르겠습니다. 어떻든 이 병풍에서 석전 장면의 비중이 작지 않은 편이니 당시 평양에서도 이 놀이가 상당히 유행한 모양입니다.

송혜나 이 10폭의 병풍에 나오는 사람들은 크게 세 부류로 나눌 수 있습니다. 평양 감사 행렬 및 환영 일행, 석전 팀, 그리고 판소리 팀 이렇게 셋으로 말이지요. 이 중에서 평양 감사 일행이야 이 그림의 주제이니 많은 사람들이 등장하고 세세한 묘사가 이루어지는 것은 당연한 일입니다. 그런데 석전 팀과 판소리 팀이 등장하는 것은 조금 의외로 느껴질 수 있습니다. 특히 석전 팀은 판소리 팀보다 많은 인원이 그려져 있기 때문에 말씀하시는 것처럼 비중이 큰 편이라 하겠습니다.

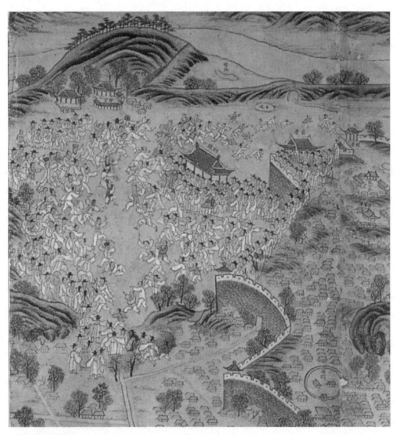

〈평양도〉 일부

석전 장면이다(제7폭).

평안 감사!

최준식 그런데 평양 감사라는 벼슬은 공연히 친숙한 느낌을 주는 관직입니다. 그 이유를 생각해보니까 평양 감사와 얽힌 유명한 속담 때문인 것 같습니다. "평양 감사도 저 싫으면 그만"이라는 속담을 그동안 참 많이 들어왔죠. 이 속담을 들을 때마다 평양 감사 자리가 대단한 자리였을 것이라는 생각을 많이 했습니다. 그 대단한 자리도 본인이 마다하면 그만이라는 것이 이 속담의 뜻이었으니까요.

송혜나 맞습니다. 이 그림에 나오는 신임 평양 감사의 행렬도 엄청납니다마는 사실 더 대단한 것은 이 평양 감사가 부임했을 때 하는 환영 잔치입니다. 이 환영 잔치를 그린 그림도 남아 있습니다. 그중에 대표적인 것이 바로 김홍도가 그렸다고 전해지는 〈평양감사향연도〉인데요, 세 폭으로 된 이 대규모 그림을 보면 당시 축하 잔치가 얼마나 큰 규모로 열렸는지 알 수 있습니다. 특히 달밤에 대동강에 배를 띄워놓고 그 위에서 하는 선상 연회 장면을 그린 부분이 매우 인상적입니다. 양반들과 평안도민들의 성대한 환영 잔치가 한바탕 벌어진 겁니다. 이 그림들은 평양 감사가 얼마나 대단한 자리였는지를 다시 한 번 확인할 수 있게끔 하는 자료들이죠.

최준식 그래서 그런지 이 평양 감사와 얽힌 속담이 의외로 많더군요. 앞서 "평양 감사도 저 싫으면 그만"이라는 속담 이야기를 나누었습니다만 이런 속담은 더 있지요?

송혜나 네. 관계된 속담들을 더 보면, 먼저 "내 배 부르니 평안 감사가 조

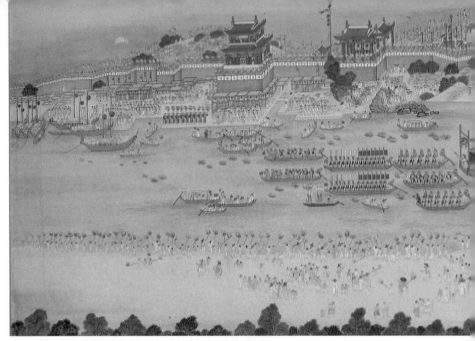

전 김홍도, 〈평양감사향연도〉 중 〈월야선유도〉(제1폭), 18~19세기경

카 같다"라는 것이 있습니다. 이 속담은 자기 배가 부르니 세상에 부러울 것이 없다는 것을 비유적으로 이르는 말입니다. 비슷한 뜻으로 "배부르니 평안 감사 부럽지 않다"라는 속담도 있습니다. 또 "첫애 낳고 나면 평안 감사도 뒤돌아본다"라는 속담이 있는데 이것은 첫 아이를 낳고 나면 여인으로서의 태도나 행동이 떳떳해지는 동시에 아름다움도 돋보이고 더 예뻐진다는 말이라고 합니다.

최준식 속담들이 모두 재미있군요. 그런데 지금 나온 속담들에는 평양 감사가 아니라 '평안' 감사라 되어 있네요. 내가 기억하기로는 이 평양 감사라는 게 잘못된 표현이라고 들은 적이 있는데 맞습니까? 평양 감사와 평안 감사는 어떻게 다르고 이 그림에 나오는 주인공의 정확한 직책은 무엇인가요?

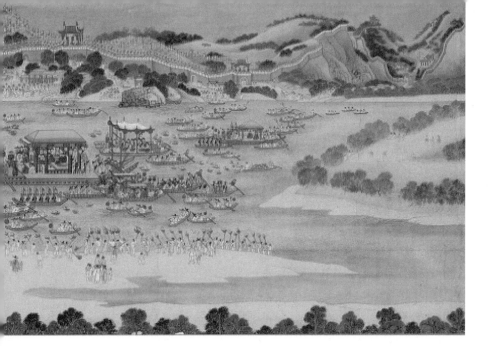

송혜나 앞서 저도 습관적으로 평양 감사라는 표현을 몇 번 썼습니다. 하
지만 사실은 평양 감사는 틀린 표현입니다. '평안' 감사라고 해야 맞습
니다. 그 이유는 이렇습니다. 감사라는 직책은 앞에서 본 대로 도지
사, 즉 관찰사에 해당됩니다.

최준식 그런데 조선 시대 때 평양은, 지금도 마찬가지이지만, 도가 아니
잖아요?

송혜나 네. 당시 평양은 전국 다섯 곳의 도호부(都護府) 중 하나였습니다.
따라서 평양의 수장은 감사가 아니라 '도호부사'입니다.

최준식 평양 감사라는 자리는 아예 존재할 수 없는 자리이군요.

송혜나 그렇습니다. 그러니 이번 그림 〈평양도〉의 주인공 역시 평양 감
사 될 수 없지요. 이 〈평양도〉의 주인공은 감사가 맞기는 맞는데 평

양 감사가 아니라 '평안' 감사라고 해야 맞습니다. 평안도의 총괄 책임자라는 말입니다. 평안도라는 이름은 아시다시피 평안도의 대표 도시인 평양과 안주의 첫 자를 따서 만든 지명입니다. 그래서 새 감사로서 평양성에 입성하게 된 그림 속 주인공은 평안 감사였습니다. 이 감사는 종2품에 해당하는 매우 높은 벼슬이고 도호부사는 도호부(都護府)의 최고 벼슬로 종3품의 관직이었습니다.

최준식 그렇군요. 그러니까 도지사 격인 감사라는 직위는 평양이 도가 아닌 관계로 애초에 붙일 수 없는 보직이었네요. 그런데 왜 평안 감사가 아니라 평양 감사라 전해오고 그게 더 익숙한 것일까요?

송혜나 그것은 아마도 당시에 평안 감사가 근무하는 평안도 감영(監營)이 그림에 나타난 것처럼 평양에 있었기 때문일 것으로 보입니다. 그래서 평안 감사를 평양 감사라 부르는 게 습관처럼 굳어진 게 아닐까 합니다. 그런데 평안 감사를 평양 감사라 부르는 것은 마치 경기도청이 수원에 있다고 해서 경기도 도지사를 수원 지사라고 부르는 것과 마찬가지입니다. 잘못된 것이지요. 그러니까 이 10폭 병풍 〈평양도〉의 주인공은 평안도의 총괄 책임 업무를 맡기 위해 새로 파견된 평안 감사라고 해야 맞습니다.

최준식 그렇군요. 그런데 다른 도에 취임하는 감사 혹은 비슷한 직위의 고위직들이 부임하는 장면이나 그 축하 잔치는 이렇게 구체적인 그림으로 그려놓지 않는 것 같더군요. 왜일까요? 당시 전국이 8도로 나뉘어 있었으니 감사도 여덟 명, 감영도 여덟 곳이 있었을 터인데 말이죠. 그러니까 경기도(서울), 충청도(충주), 전라도(전주), 경상도(상주),

함경도(함흥), 황해도(해주), 강원도(원주)의 감사가 부임할 때에는 왜 이런 성대한 부임 행렬 및 잔치 기록이 없느냐는 말입니다. 다시 말해 다른 수령방백은 마다하고 유독 평안 감사 부임 행렬도와 환영 잔치만을 그림으로 남겼는지 궁금하다는 것이죠. 그 배후 이유를 알려면 아마도 먼저 평양에 대해서 이야기를 나눠야 할 것 같습니다.

송혜나 　맞습니다. 사정이 그런 이유를 알려면 평양이라는 지역의 특성을 살펴볼 필요가 있습니다. 평양은 우리나라에서 가장 오랜 역사를 지니고 있는 곳 중의 하나이지요. 그 이유에 대해서는 긴 말이 필요 없을 겁니다. 역사적으로 평양은 수도였거나 수도에 버금가는 아주 중요한 도시였습니다. 그럴 수밖에 없는 것이 평양은 중국과 통하는 관문이었기 때문입니다. 그러니 평양은 유력 정치인이나 사신, 상인 등 중요한 인사들이 집결하는 곳이었고 군사적으로도 중요한 곳이었습니다. 따라서 이곳을 다스리는 관리의 권력이 막강할 수밖에 없었겠지요.

최준식 　사정이 그러하니까 평양은 물질적으로 풍요했을 것이고 그에 따라 유흥도 많이 발달했겠지요. 기생도 진주 기생과 더불어 평양 기생이 유명하지 않습니까? 그런데 평양 기생은 물론 평안도 관기의 관리는 모두 평안 감사의 소관이었습니다. 평안 감사에게 더 좋은 것은, 자신의 근무지인 평양이 임금이 있는 한양에서 멀리 떨어져 있는 관계로 중앙의 간섭을 받지 않고 여유롭게 여흥을 즐길 수 있었다는 것입니다.

송혜나 　그래서인지 중앙의 고위 관리들은 평안 감사 자리로 가는 것을

부러워했고 영광으로까지 여겼다고 하지요. 이렇듯 평양은 일하기 편하고 놀기도 좋아 평안도 감사 자리는 최고의 보직이었다고 합니다.

최준식 조선조 때 중앙에서 감사가 올 적마다 그 도시에서 잔치가 벌어졌다는 것은 앞에서 말한 그대로입니다. 그런데 조선 후기로 갈수록 이 감사 환영 연회가 쇠퇴했던 반면 평양에서는 대규모 행사가 계속되었다고 합니다. 그 이유는 앞에서 말한 것처럼 평양이 교통의 관문이어서 물자가 풍부한 탓도 있겠지만 이 평안 감사의 임기는 다른 지역과 달리 2년이었던 데에서도 찾을 수 있습니다(다른 지역의 관찰사는 임기가 1년인 것에 비해 평안도와 함경도는 중앙으로부터 멀기 때문에 임기가 2년이다). 이런 환경 덕에 2년에 한 번씩 새 감사가 부임할 때마다 대규모 환영 행사를 벌였고 행사 뒤에 그걸 그림으로 남기는 게 유행이나 관례로 정착됩니다. 그런 이유로 전국의 8도를 책임지는 각각의 감사들 중에서도 유독 평안 감사 부임 관련 그림만이 이렇게 남아서 전해지는 게 아닐까 합니다.

송혜나 이 정도면 평안 감사에 대한 충분한 말씀을 나눈 것 같습니다.

최준식 자, 그러면 이제 우리의 또 다른 주제인 판소리로 넘어가지요. 지금 소리가 한창 진행 중이죠? 이곳이 어디입니까?

명품 성악 판소리, 그 초기 연행 현장 속으로

송혜나 이제 판소리 현장으로 가서 음악 이야기를 시작해보겠습니다. 이

병풍 그림을 보면 제1폭에서 제3폭에 걸쳐 대동강 위에 타원형의 섬이 떠 있습니다. 이게 이 날의 판소리 공연 무대입니다. 이 섬 위에는 능라도(綾羅島)라고 적혀 있지요. 능라도는 평양 대동강에 실제로 떠 있는 섬입니다. 현재 능라도는 둘레가 6km, 길이는 2.7km라고 하는데요(면적 약 1.3km²), 이곳은 우리에게도 전혀 낯선 곳이 아닙니다. 잘 아시는 것처럼 이곳에는 북한 최대 종합 경기장이 있습니다. 이 경기장은 세계에서 제일 큰 스타디움(15만 명 수용)이라고 하더군요. 여기에서 1990년에는 남북통일축구대회가 열렸고 아리랑축전이라는 것도 여러 차례 개최됐습니다.

최준식 　바로 그 유명한 능라도에서 신임 평안 감사 부임 날 판소리를 하고 있는 것이군요. 그렇다면 이곳은 판소리 단독 공연을 위한 야외무대라고 할 수 있습니다. 그림을 자세히 보면 명창의 시선이 향한 곳이 있는데 아마 VIP석이겠지요? 명창은 그를 초청한 사람, 그러니까 공연 사례비를 줄 사람이 앉은 곳을 향해 소리를 하고 있습니다. VIP석 중앙에 앉아 있는 양반 세 사람이 무릎에 손주일 법한 아이들을 앉혀 놓고 감상을 하고 있는 장면도 주목됩니다. 아이들도 판소리 공연을 좋아하는 모양입니다. 여기까지는 알겠는데 독자 여러분은 이 장면을 보고 아주 기본적인 의문이 생길지도 모르겠습니다. 판소리꾼은 당시 천민에 불과한데 어떻게 이렇게 엄청난 규모의 양반들 잔치에 초청되었는지 말이지요.

송혜나 　그에 대해서는 이 책의 맨 앞에서 서론 격으로 잠깐 설명한 바 있습니다. 다시 요약해서 말씀드리면, 이 그림이 그려진 조선 후기, 특

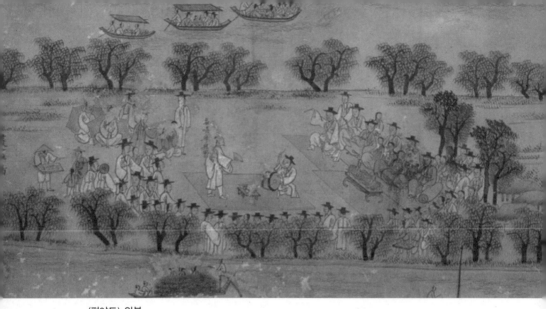

〈평양도〉 일부

명창 모홍갑의 공연 장면이다(제2폭).

히 18세기나 19세기(20세기 초도 포함)는 다른 시대에서는 그 유례를
발견할 수 없는 시기라고 했습니다. 한국 역사에서 유일하게 상층 문
화와 기층 문화가 만나는 시기이자 훌륭한 문화가 꽃피운 시기이기
때문입니다. 기층 문화는 상층 문화를 모방하면서 상층으로 올라갔고
상층 문화 역시 기층 문화에 상당한 관심을 갖게 된 것입니다.

<u>최준식</u> 그렇습니다. 그 이전까지는 계층 개념이 확고해 귀족이 중심이
된 상층 문화와 평민이 중심이 된 기층 문화는 따로따로 놀았습니다.
양측의 문화가 섞이는 법이 없었죠. 그러다가 조선 후기가 되면서 정
치적인 혹은 경제적인 변화에 힘입어 신분 질서가 요동치더니 서서히
양 층의 문화가 만나기 시작했습니다. 이 현상은 판소리에서도 예외
가 아니었습니다. 그런 까닭에 제2폭과 같은 장면이 충분히 가능했을
것 같은데, 판소리에서는 이런 현상이 구체적으로 어떤 면모로 나타

났는지 설명해주시지요.

송혜나 네. 기층민들이 즐기던 판소리가 계층을 막론하고 전 국민의 사랑을 받게 되는 과정은 앞에서 어느 정도 설명했습니다. 판소리가 19세기에 들어와 겪게 되는 변화 가운데 가장 두드러진 것은 양반 패트런(patron), 즉 후원자가 나타나기 시작했다는 사실입니다. 양반들이 판소리에 단지 관심을 갖는 정도가 아니라 소리꾼 세계에 직접 뛰어들어 후원을 하기 시작한 것입니다. 가령 과거 급제를 축하하는 큰 잔치에는 응당 판소리 공연을 하는 것이 관례처럼 되었다고 하는데요, 이 그림도 자세히 보면, 관중석 앞줄 구석에 앉아 있는 양반 한 사람이 흥에 겨운 나머지 손에 부채 같은 것을 들고 그것을 번쩍 들어 장단을 맞추고 있습니다. 이것은 당시에 이미 양반들도 판소리를 감상할 만한 능력을 갖고 있었다는 것을 보여줍니다.

최준식 왕실 식구들도 예외는 아니었지요. 흥선 대원군과 고종, 순종 등 조선 후기 임금들이 판소리 애호가이자 후원자였다는 것은 이미 잘 알려진 사실입니다. 이런 환경 속에서 소리꾼들은 저마다 부와 명예를 얻기 위해 총력을 기울여 노래를 연마하게 되었고, 그 결과 지금의 판소리 같은 세계적인 명품 성악 장르가 나오게 된 게 아닐까요?

송혜나 저도 같은 생각입니다. 바로 그런 환경 덕분에 판소리라는 가장 한국적이면서도 세계적인 성악 장르가 나왔다고 생각합니다. 상층과 기층 양 층의 문화가 합쳐졌으니 명품이 나올 수 있었던 것이죠. 기층의 활력과 상층의 세련됨이 어우러지면서 문화의 전체적인 총량이나 수준이 훨씬 더 배가되어 나온 것이 판소리가 아닌가합니다. 그래서

이 그림처럼 판소리가 하나의 음악 장르로 정착될 즈음의 연행 현장을 그림으로 묘사해놓은 것은 대단히 의미가 크다고 봅니다. 우리는 이 그림 덕분에 초기 명창들의 활동 무대뿐만 아니라 당시 판소리가 어떤 형태로 공연되었는지, 청중들은 어떤 대열로 앉아 있었는지, 그리고 광대의 사회적 신분이 어느 정도였는지 등등을 가늠할 수 있게 되었습니다. 그런 면에서 이 그림 〈평양도〉는 대단히 귀중한 자료라고 할 수 있지요.

빅스타 모홍갑이 다녀갔다!

최준식 그 많은 유명한 소리꾼 가운데 이 날 초청된 가수는 모홍갑이라는 명창입니다. 그림 속 모 명창 옆에 '名唱 牟興甲(명창 모홍갑)'이라는 이름이 적혀 있지요. 평양까지 초청해서 이름까지 새겨놓았을 정도이니 대단한 명성의 소리꾼이었나 본데요, 그럼 이제 명창 모홍갑에 대해 알아볼까요?

송혜나 네. 판소리계에서는 제 1세대 명창 가운데 맹약을 떨친 소리꾼으로 여덟에서 아홉 명의 소리꾼을 꼽습니다. 이들에 의해 판소리의 핵심인 조(調)나 장단 같은 기본 틀이 마련됩니다. 동시에 그간 짜임새 없이 산재되어 있던 여러 가지 판소리가 비로소 12마당으로 정착되었지요. 모홍갑 명창은 바로 이 전설적인 1세대 명창들 가운데 한 사람입니다. 하지만 모홍갑의 정확한 생몰 연대나 출생지는 모릅니다. 다

만 순조(재위 1800~1834), 헌종(재위 1834~1849), 철종(재위 1849~1863) 등 3대에 걸쳐 활약한 명창으로만 알려져 있습니다. 또 소리꾼으로서는 최초로 임금으로부터 벼슬을 받은 인물로도 명성이 높습니다. 헌종 때 '동지중추부사(同知中樞府事)'라는 종2품의 벼슬을 받은 건데요, 비록 명예직이었다 하더라도 광대가 벼슬을 받을 정도였으니 당시 판소리의 인기나 위상이 어느 정도였는지 충분히 짐작이 가실 겁니다. 모 명창은 만년의 여생도 헌종의 윤허로 전주에서 보냈다고 알려져 있습니다.

최준식 그러니까 평안도 감사의 부임 행렬을 기록한 이 병풍에 천민이었던 모흥갑 명창의 이름을 적어놓은 이유가 있군요. '바로 이 사람이 그 유명한 모흥갑 명창이다', '오늘 여기에 명창 모흥갑이 다녀갔다'라는 것을 남김과 동시에 그날의 흥취와 소리도 길이길이 남기고 기억하고 싶었겠죠. 모 명창이 시시한 가수였다면 그의 이름을 적어놓았을 리 없었을 텐데, 덕분에 이 그림 속 모습은 오늘날 모 명창의 증명사진과도 같이 쓰이고 있습니다. 그렇다면 당시 모 명창의 소리는 어느 정도의 수준이었나요?

송혜나 당시 소문에 따르면 모 명창의 소리는 10리(4km) 밖에까지 들렸다고 합니다. 사람 목소리가 10리를 간다니 엄청나지요. 그래서 그랬는지 후세 사람들은 모흥갑의 소리를 '눈 위(설상, 雪上)에 진저리 치는 듯'이라고 표현했다고 합니다. 한번 상상해보세요. 이 표현은 아마 모 명창이 질러대는 소리의 전율이 마치 눈 바닥의 차가운 기운같이 발끝에서 머리끝까지 '쫙' 올라와 몸서리치게 한다는 뜻일 겁니다.

최준식 모 명창은 대단히 소리를 잘하는 소리꾼이었군요. 그런데 판소리를 이야기할 때 신재효(1812~1884)가 빠지는 법이 없습니다. 중인 신분이었던 신재효는 소리꾼은 아니었지만 수많은 명창을 길러낸 판소리계의 큰 스승이자 후원자였던 것은 잘 알려진 사실입니다. 몇 년 전에 나온 영화 〈도리화가〉(2015)가 이러한 사정을 잘 보여주고 있습니다. 여담이지만 저는 이 영화의 판소리 묘사 수준이 기대한 것보다 낮아서 실망을 많이 했습니다. 그래서 그랬는지 흥행에서도 그다지 성공을 거두지 못했습니다. 어떻든 신재효는 판소리를 소재로 한 영화에 주인공으로 등장할 만큼 판소리계에서는 중요한 인물입니다. 특히 단가(短歌) 「광대가」를 지은 것으로도 유명한데 여기에 모흥갑이 나오지요?

송혜나 네. 단가는 판소리를 본격적으로 부르기 전에 목을 푸는 용도로 부르는 노래입니다. 판소리는 워낙 '센' 소리이기 때문에 이렇게 짧은 노래로 목을 풀어주어야 「춘향가」이든 「심청가」이든 제대로 부를 수 있습니다. 신재효는 「광대가」라는 단가를 직접 지어 여기에다 판소리의 가치, 광대가 갖추어야 할 네 가지 조건과 소리의 법도, 그리고 유명한 명창들의 소개 등 네 가지 정도 되는 사안을 가사로 담아 놓았습니다. 특히 그는 제대로 된 광대가 되려면 네 가지 조건, 즉 인물, 사설, 득음, 너름새가 모두 뛰어나야 한다고 주의를 주고 있습니다. 그러니까 광대가 되려면 인물과 인품, 기품이 뛰어나야 하고 가사나 내용 전달을 잘해야 하며, 목 상태가 늘 한결같아야 함은 물론 좋은 성음을 지녀야 하고, 관중을 능히 웃기고 울릴 수 있도록 몸짓과 연기

또한 자연스러워야 한다는 겁니다.

최준식　광대 되기가 무척이나 복잡하고 까다롭군요.

송혜나　그렇죠? 그래서 광대 행세가 어렵고 또 어렵다는 가사도 나옵니다. 모흥갑에 대한 묘사는 노래의 마지막 부분인 역대 9대 명창들의 노래 솜씨를 한 명 한 명 평할 때 나옵니다. 이 부분에서 신재효는 돌아가신 역대 명창 아홉 명의 노래 솜씨를 묘사하고 있는데 그들을 중국 문장가들에 비유한 게 흥미롭습니다. 모흥갑을 포함한 이 아홉 분은 앞서 언급했던 판소리계 최초의 명창 그룹으로 영조와 정조, 그리고 순조 대에 활동한 인물들입니다. 여기에 각색을 구비한 최고 명창으로 모흥갑이 두 번째로 등장하고 있습니다.

최준식　그래요? 신재효가 모흥갑을 어떻게 묘사했는지, 그리고 중국의 어떤 문장가와 비교했는지 궁금하군요.

송혜나　신재효는 모흥갑을 묘사하기를, "모 동지 흥갑이는 관산만리(關山萬里) 초목추성(草木秋聲) 청천만리(靑天萬里) 학의 울음 시중성인(時中聖人) 두자미"라고 했습니다. 이것을 차례로 풀어보면, 모 명창을 일컬어 임금으로부터 받은 벼슬 이름을 따 모 동지라 부르고 있고요, 그의 소리를 평하되, 가을 하늘에 만 리를 나는 학의 울음과 같다고 했습니다. 그리고 중국 당나라의 시인 두자미(杜子美), 즉 두보(杜甫)에 비유하고 있죠.

최준식　모 동지 두보라. 재미있습니다. 모 명창이 특히 잘하는 대목이 있었을 텐데요.

송혜나　네. 모 명창은 당시 「적벽가」에 관한 한 독보적인 존재였다고 합

니다. 그리고 「춘향가」에도 능통했는데, 그중에서도 몽룡과 춘향의 그 유명한 「이별가」 대목은 그가 만들어 추가한 '더늠'입니다. '더늠'은 판소리 용어인데요, 어떤 소리꾼이 자신의 개성과 흥취에 따라 기존 소리에 임의로 추가한 대목을 말합니다. 모 명창이 직접 창작해서 추가한 「이별가」를 그가 얼마나 잘 불렀냐 하면 노년에 앞니가 다 빠진 상태에서도 순음(脣音), 그러니까 두 입술 사이에서 나는 소리만으로도 크고 통쾌하게 불러 좌중을 흔들어놓았을 정도라고 전합니다. 이렇게 독특한 순음으로 부른 모 명창의 「이별가」는 그의 특별한 장기였다고 합니다. 이 「이별가」는 19세기 초에 살았던 명창 주덕기가 흉내 내 부름으로써 세상에 널리 알려졌습니다. 재미있는 것은 앞니가 멀쩡한 후배들도 이 「이별가」 대목을 부를 때면 그를 쫓아서 순음으로 불렀다고 합니다.

최준식 하하하. 무척 흥미로운 이야기군요. 그런데 내가 알기로 모흥갑은 송흥록 명창과 함께 자주 거론되면서 그 인기를 더욱 실감나게 해주고 있는데 이 두 분은 판소리가 대중들에게 대단한 인기를 얻고 있을 무렵 양대 지주였다고 하지요?

송혜나 네. 사실 모 명창 이야기를 하면서 송흥록 명창 이야기를 빠트릴 수 없습니다. 당시에는 어떤 사람이 소리를 잘 하면 '모송(牟宋, 즉 모흥갑과 송흥록)에 견줄 만하다'라고 했다고 합니다. 그만큼 두 분이 쌍벽을 이루며 절정의 인기를 누리고 있었던 모양입니다. 그렇게 유명하다 보니까 어떤 「춘향가」 창본(唱本)을 보면 이런 가사도 나옵니다. "당시 명창 누구런고, 모흥갑의 적벽가며 송흥록의 귀곡성과 주덕기

의 심청가를 한창이라 노닐 적에"가 바로 그것인데요, 그들의 인기가 하늘을 찌르니 이런 가사가 만들어진 것이겠지요. 아, 참고로 판소리는 워낙 즉흥적인 요소가 강하기 때문에 이런 사설이 추가되는 일은 얼마든지 가능합니다. 물론 대중의 동의가 있어야 후대까지 이어져 남게 되는 것이고요.

최준식 그렇군요. 그런데 나는 이런 이야기를 들은 적이 있습니다. 서도소리 명창들이 19세기 말에 〈배뱅이굿〉이라는 명품 소리를 만들게 된 동기가 모흥갑 같은 전라도계의 판소리 명창에게서 비롯되었다는 거예요. 이런 대단한 전라도 명창들이 평양까지 치고 올라와서 공연을 해대니까 그쪽 소리꾼들이 위기감을 느낀 것이지요. 그래서 자신들도 질세라 좋은 작품들을 만들어냈는데 그것 중의 하나가 바로 배뱅이굿이라는 이야기입니다.

송혜나 그래요? 충분히 가능한 이야기라고 생각됩니다.

또 한 명의 명창 고수!

최준식 자, 〈평양도〉의 판소리 공연 장면과 관계해서 마지막으로 보고 싶은 것은 고수에 관한 것입니다. 이 그림 속 장면에 나오는 고수가 누구인지 알 수 없습니다마는 소리판에서는 소리꾼만 중요한 것이 아니라 고수도 대단히 중요한 사람입니다. 여기서 고수의 역할도 살피고 가면 좋겠습니다. 둘 다 판소리 공연의 주역이니까요.

송혜나 좋습니다. 선생님께서는 이런 말들을 들어보셨을 겁니다. "첫째 가 고수요, 둘째가 명창이다", "고수는 한 명이되 명창은 둘(두 명)이 다", "일 고수 이 명창" 같은 이야기 말입니다. 모두 고수가 중요하다 는 것을 이르는 표현들인데요, 특히 고수는 북 장단뿐만 아니라 소리 꾼의 소리를 적극적으로 뒷받침해주어야 하기 때문에 명창이 둘이라 이르는 표현들이 나온 겁니다. 얼핏 보면 소리는 명창만 하는 것 같지 만 사실은 고수 역시 소리꾼과 같은 역할을 하기 때문에 명창이 둘이 라고 하는 것이지요.

최준식 그렇군요. '일 고수 이 명창'은 국악을 조금 아는 사람들에게는 아 주 익숙한 공식인데 명창이 둘이라는 말이 무슨 뜻인지 궁금했는데 오늘에야 답을 얻었습니다. 이런 시각에서 보면 판소리에서는 소리꾼 보다 고수가 더 중요하다고 할 수 있지요.

송혜나 맞습니다. 공연 중간에 고수가 어떤 대목을 통째로 맡아서 부르 는 것은 아닙니다. 하지만 판소리 공연의 성패는 고수에 달렸다고 해 도 과언이 아닐 정도로 고수의 역할이 중요합니다. 고수는 해당 마당 전체는 물론이고 소리꾼의 컨디션까지 꿰차고 있어야 합니다. 또 고 수는 적절한 때에 추임새를 넣어 소리꾼의 흥을 돋울 뿐만 아니라 때 로는 소리꾼의 상대 역할까지 하면서 전체 판을 이끌어 나아가야 합 니다. 심지어 소리꾼이 가사를 잊어버리면 재빨리 가르쳐주어 판소리 공연이 실수 없이 끝나도록 도와줍니다. 이런 고수의 숨은 활약 덕분 에 소리꾼과 청중들은 소리판에 빨려 들어갈 수 있는 것입니다. 이것 을 서양 성악과 비교해서 보면 재미있습니다. 서양 성악에서도 피아

노 반주자가 중요하기는 하지만 판소리 고수와 같은 역할을 하는 것은 결코 아닙니다. 판소리에서 '일 고수 이 명창'이라는 표현이 달리 있는 게 아니지요.

최준식 이것을 영화 찍는 것에 빗대어 말하면 조금 과장된 표현일 수 있겠지만 고수가 총감독이고 소리꾼은 배우에 지나지 않는다고도 할 수 있을 것 같아요. 그래서 예부터 전해오는 이야기에 "소년 명창은 있을 수 있지만, 소년 명고(名鼓)는 있을 수 없다"라는 말이 있고, "창자(唱者, 소리꾼)가 꽃이라 하면, 고수는 나비이다"라는 것이 있는 게 아니겠습니까?

송혜나 그렇습니다. 그런데 이 그림에서 고수의 위치를 보면 그는 그다지 중요한 역할을 하고 있는 것 같지 않죠? 오직 소리꾼만을 바라보고 있는 관계로 관객을 완전히 등지고 앉아 있으니 말입니다. 관객들, 즉 주요 손님들이 그의 등이나 보고 있으니 고수는 영 대접받고 있다는 생각을 하지 않을 겁니다. 예전에 고수에 대한 대접은 이렇게 무대에서부터 공평하지 않았습니다. 물론 지금도 고수가 소리꾼만을 바라보는 것은 마찬가지입니다만 그렇다고 관객을 등지고 앉지는 않지요. 게다가 지금은 판소리계, 아니 국악계에서는 고수를 극진히 예우하고 있습니다.

최준식 고수를 저렇게 푸대접했다고 하니 당시에 고수 노릇을 오래할 사람이 있었을까 해요.

송혜나 그래서 옛 명창들 중에는 처음에 고수였다가 나중에 명창이 된 사람이 적지 않습니다. 그런 고수 출신 명창으로 주덕기나 송광록, 이

날치, 장판개, 김정문 등을 꼽을 수 있지요. 이 가운데 송광록은 이번 그림 〈평양도〉에 나오는 모흥갑 명창과 쌍벽을 이루던 송흥록 명창의 친동생이에요. 그는 형을 쫓아다니면서 고수를 하다가 대접이 시원치 않으니까 제주도로 내려가 4~5년 혹독한 연마 끝에 명창이 된 사람입니다. 주덕기 명창 역시 모흥갑과 송흥록의 고수를 오랫동안 하다가 소리꾼이 된 사람입니다. 고수 출신 명창인 송광록과 주덕기는 앞에서 본 신재효의 「광대가」에 나오는 아홉 명창 중 한 명으로 선정되어 소개될 정도로 일가를 이룬 큰 소리꾼입니다.

최준식 내가 전해 들은 바로는 특히 송광록의 소리는 아들에게 전수되어 동편제에서 큰 인맥을 형성했다고 하더군요. 판소리 이야기는 이처럼 끝이 없습니다. 그런데 나는 이런 음악적인 이야기 이외에 그 주변 이야기도 궁금합니다. 이를테면 당시 공연을 하면 도대체 누가 주로 들었고 사례는 어떻게 했는지와 같은 것 말입니다. 사례를 할 때에도 돈으로 주었는지 아니면 다른 현물로 주었는지 같은 것도 궁금합니다. 이런 상황에 대한 정보는 당시의 음악계를 총체적으로 이해할 수 있게 해주기 때문에 중요한 것인데 이 그림만 가지고는 이에 대한 정보를 알 수가 없습니다. 이런 정보들은 의문점으로 남기고 이번 장을 끝내기 전에 판소리 자체가 어떤 특징을 가진 음악인지에 대해 간단하게 설명해주시면 어떨까 합니다. 판소리 자체에 대해서는 소홀히 한 감이 있어서 그렇습니다. 송 선생은 판소리만을 다룬 책*을 출간했

* 송혜나, 『쑥대머리 귀신형용』(소나무, 2011).

으니 판소리에 관해 좋은 설명을 해줄 것으로 믿습니다.

송혜나 네. 판소리는 워낙 큰 주제라 그것을 여기에서 다 소개할 수는 없습니다. 그런 아쉬움을 뒤로하고 우리가 판소리를 들을 때 어디에서 쾌감을 느껴야 하는지에 대해 알려드리겠습니다. 마침 과거에 이에 대해 잘 묘사한 글이 있어 소개해봅니다. 판소리 연창이 끝났지만 흥이 사그라지지 않는 소리판의 뒤풀이 정경을 묘사한 구절인데요, 천천히 읽어보겠습니다.

> 사투리와 상말에다 익살 섞으니 마디마다 신이 나는 묘한 재주라
> 주고받는 장단을 희롱하면서 없는 가락 지어내 달리 부르니
> 소매 올라가고 돌며 부채 치며 높낮은 궁상 장단 우스개인 양
> 뉘 댁의 머리 늘인 나른한 색시 살구꽃 담장 밑에 얼굴 내미네.

최준식 송만재라는 사람이 쓴 「관우희」(1843)에 나오는 글이지요?

송혜나 맞습니다. 여기에는 판소리에 관한 글 25수가 있는데 방금 소개한 구절은 그 가운데 제23수와 제24수입니다. 소리꾼의 익살스러운 모습, 즉흥적으로 가락을 지어내는 모습, 그리고 판소리의 매력에 빠진 여인의 모습을 잘 묘사하고 있지요? 이 글을 읽고 있으면 마치 우리가 소리판에 있는 듯한 느낌을 받습니다. 위의 글은 옛글이지만 이와 비슷한 취지로 현대의 학자가 판소리의 묘미를 표현한 글도 있습니다. 국악계의 원로 고 황병기 교수는 일찍이 판소리에 대해 이런 이야기를 남겼습니다(1985). "판소리는 재현부(동일한 선율의 재출현)가

거의 없는 음악으로 가락이 끊임없이 변화하고 전이된다. 아울러 그 전개 형식이 합리적이거나 계산적이거나 인공적(인위적)이지 않고 무한히 연속되고 변천되는 음악"이라고 말입니다.

최준식 조금 학술적인 문장이지만 판소리의 정곡을 찌른 말로서 판소리가 갖고 있는 즉흥성을 잘 표현한 글로 생각됩니다. 우리 조상들은 판에 박은 듯 언제나 똑같은 소리를 내는 것을 좋게 여기지 않았는데요, 그렇다면 직접 판소리를 하는 분들은 같은 심정을 어떻게 표현하고 있나요?

송혜나 마침 이에 대한 명창과 고수의 경험이 말씀으로 전해지고 있습니다. 우선 조학진이라는 명창은 이렇게 표현한 적이 있습니다. 읽어볼게요.

광대가 한참 소리를 부르다가 흥이 나면 무의식 중에 묘한 가락이 툭 튀어 나오고, 듣던 사람도 깜짝 놀라 좋다는 소리가 저절로 입 밖으로 나와야 진정한 판소리이다.

최준식 하하. 참으로 값진 기록입니다. 이 말은 판소리가 얼마나 즉흥적인 요소가 발달한 장르인지를 잘 알 수 있게 해주는 표현이라 하겠습니다. 우리 옛 예인들이 느낀 미적 쾌감은 바로 이런 것이었습니다. 그래서 우리 음악은 서양 음악과 달라도 너무 다른 음악이라는 생각이 듭니다. 서양 성악가가 오페라 아리아를 부르다가 자신이 흥이 난다고 몇 마디를 임의로 창작해 삽입하기도 하고 어떤 부분은 가사를

바꾸어 부른다면 얼마나 이상하겠습니까? 그런데 판소리는 그런 데에 멋이 있고 또 쾌감이 있다는 것 아닙니까? 이런 즉흥성은 소리꾼에게 서만 발견되는 것은 아닙니다. 고수들에게도 소리꾼에 버금가는 즉흥적으로 튀어나오는 환상적인 북 장단 연주가 많았을 것 같은데요?

송혜나 물론입니다. 고수들도 자기도 모르는 즉흥적인 장단이 나오면 큰 쾌감을 느낀다고 합니다. 20세기에 활동한 명고수 김명환(1913~1989) 선생의 생생한 말씀을 한번 들어볼까요?

명창들 소리에 장단이 앵겨서 칠 때는 내가 쳐봐도 생전에 모르던 가락이 느닷없이 금시, 일초라니, 반초도 못 돼 생각이 나고 가락이 된다 그 말이여. 그것 나중에 해 볼라면 잊어부려. 없어……. 기가 맥힌 놈이 나왔는데 그런 놈 녹음이라도 히 놓으면 좋은디, 그냥 곧 돌아서 고놈 히볼라면 안 돼요.

최준식 하하. 고수들 역시 그랬군요. 저런 다시 재생할 수 없는 즉흥적인 북 가락을 칠 때, 어느 정도 짐작은 갑니다만, 고수들은 어떤 쾌감을 느꼈을까요? 김명환 선생의 전라도 사투리도 아주 매력적으로 들리네요. 현장에서 듣는 느낌을 받습니다.

송혜나 그런가요? 판소리가 이렇게 즉흥성이나 개성을 중시하고 또 자연스럽게 발달하다 보니 스승의 소리조차 제자에게 그대로 전승되는 법이 없었죠. 그래서 누구누구 '바디'라든지 누구누구 '제', 그리고 수많은 누구누구 '더늠'이라는 게 나오게 된 겁니다.

최준식　이해가 쉽도록 판소리 하나를 예로 들어 설명해주시지요. 「춘향가」가 어떨까요?

송혜나　좋습니다. 「춘향가」가 장기인 우리 시대의 이름난 명창들을 꼽아보면 박동진, 김소희, 오정숙, 성우향 등 그 수가 많습니다. 하지만 이들이 부르는 「춘향가」의 사설이나 가락은 동일한 대목이라 할지라도 곳곳에서 다른 부분이 발견됩니다. 장단, 조, 아니리, 소리의 짜임새나 구성 역시 조금씩 또는 크게 차이가 나고 특정 대목이나 장면이 소소하게 또는 매우 비중 있게 추가되어 있지요.

최준식　그래서 「춘향가」 창본에 여러 종류가 있는 것이겠지요?

송혜나　맞습니다. 사정이 그런 이유는 「춘향가」를 장기로 하는 우리 시대 명창들 중에는 선대 명창인 정정렬이 짠 것을 전수받은 제자 그룹이 있고, 송만갑이 짠 것을 이은 그룹도 있으며, 김세종 명창의 것, 김창환 명창의 것을 전해 받은 그룹도 있기 때문입니다. 심지어 이들 가운데 몇 분의 것을 취해 새로운 창본을 구성한 그룹도 있지요.

최준식　그렇다면 정정렬, 송만갑, 김세종, 김창환 같은 선대 명창들은 어떻게 자신의 이름을 건 「춘향가」를 구축할 수 있었을까요?

송혜나　선대 명창들은 각자 기존에 내려오는 「춘향가」에 자신의 흥과 개성, 끼를 발휘해 자연스럽게 자신만의 「춘향가」를 짜게 됩니다. 그것을 가지고 각자 수많은 공연을 하다 보면 판소리계는 물론이고 대중들에게 인정을 받는 소리가 나옵니다. 상황이 그 정도 되면 해당 명창에게는 자연스럽게 그가 짠 소리를 이으려는 제자들이 모이게 되죠. 이런 과정을 거쳐 비로소 자신의 이름을 붙인 바디나 제가 형성되는

것입니다.

최준식 같은 스승에게 배워도 그것을 그대로 따라 하는 것을 좋지 않게 여겼으니 이런 다양한 소리가 나오는 것이겠지요. 같은 상황을 서양 음악에 적용하면 아주 이상하게 됩니다. 예를 들어 만일 모차르트의 〈마술피리〉라는 작품에 여러 버전이 있다면 얼마나 이상하겠습니까? 하지만 판소리계에서는 여러 버전을 만드는 게 당연한 것으로 되어 있어 수많은 명창들이 자신만의 새로운 버전을 만들기 위해 각고의 노력을 해온 것이군요.

마무리하며

최준식 자, 오늘 평안 감사 부임 행렬을 그린 그림을 통해 평안 감사에 대한 이야기와 판소리에 대한 이야기를 심도 있게 나눠봤습니다. 이제 이번 장을 닫을까 합니다. 마무리 말씀 부탁드립니다.

송혜나 판소리는 우리 전통 예술 가운데 서민부터 임금까지 온 국민에게 사랑받은 유일한 장르입니다. 이는 조선 시대 말부터 20세기 초반까지의 이야기만은 아닙니다. 지금까지도 마찬가지입니다. 판소리는 사실 영화, 뮤지컬, 무용, 오페라, 광고까지 알게 모르게 늘 우리 가까이에 있었으니까요. 가령 "우리 것은 소중한 것이여"라는 공전의 히트를 친 광고도 판소리가 소재였고, 우리 영화 시장에서 최초로 100만 관객을 돌파한 영화 역시 판소리를 소재로 만든 〈서편제〉(1993)였습니다.

그럼에도 불구하고 판소리는 부담 없이 즐겨들을 만한 노래라고 하기에는 거리감이 느껴지는 게 사실입니다. 이는 아마도 우리 한국인들이 판소리를 감상하는 방법을 잠시 잊었기 때문일 겁니다. 오늘 나눈 대화가 그 거리를 좁히는 데 도움이 되었으면 하는 바람입니다.

최준식 좋습니다. 마지막으로 오늘 나눈 이야기를 바탕으로 들을 만한 판소리를 소개해주시면 어떨까요?

송혜나 그럴까요? 오늘 나온 신재효의 「광대가」를 들어봐도 좋겠고요. 또 모홍갑이 만들고 잘 불러서, 요즘 말로 좌중을 들었다 놨다 했다는 이몽룡과 춘향이의 「이별가」 대목을 들어봐도 좋겠습니다. 다만 전후의 스토리를 파악하고 해당 사설을 미리 읽어보고 감상하면 소리에 몰입하는 데 많은 도움을 줄 겁니다. 그리고 앞서 청중의 역할을 미처 소개하지 못했지만 판소리에서는 청중의 참여가 대단히 중요합니다. 적재적소에 추임새를 넣어주는 것인데요, 관중석에서 터져 나오는 추임새는 소리꾼의 흥을 돋우어주기도 하고 그에게 적당한 긴장감을 선사하면서 더욱 열정적인 소리를 이끌어내게 됩니다. 그러니 독자 여러분들도 감상하다가 흥이 나면 '잘한다', '으이', '좋다'와 같은 추임새도 마음껏 넣어보시기 바랍니다. 어디에 넣어도 상관없습니다. 그러다 보면 판소리 공연장 관중석에서 누군가가 추임새를 해도 이상하게 생각하거나 어색해하지 않게 될 겁니다.

최준식 네, 좋은 정보 고맙습니다. 그럼 다음 시간에 뵙겠습니다.

선비와 거문고

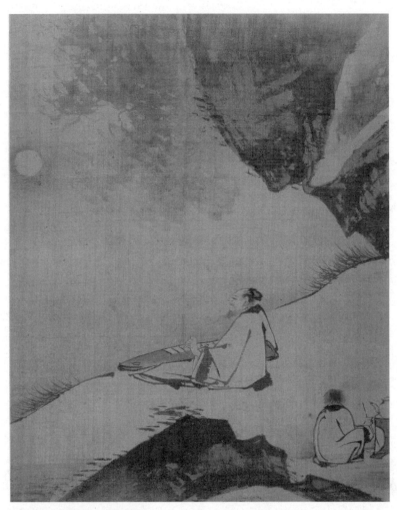

이경윤, 〈월하탄금도〉, 16세기 후반

왜 줄이 없는 현악기인가?

최준식 자, 오늘은 어떤 그림과 악기를 소개할 예정인가요?

송혜나 서양의 대표 현악기는 잘 아시다시피 바이올린과 첼로이지요. 우
리나라에도 대표 현악기가 있습니다. 가야금과 거문고인데요, 오늘은
이 중에서 거문고를 타고 있는 선비가 그려진 이경윤(1545~1611)의
〈월하탄금도(月下彈琴圖)〉라는 그림을 보면서 거문고와 선비에 대한
이야기를 나누어보겠습니다.

최준식 그림을 보니까 보름달 아래에서 누군가가 홀로 거문고를 타고 있
는데요, 언뜻 보기에 거문고가 조금 이상한 것 같습니다. 줄이 없는
것처럼 보입니다. 이게 그 줄이 없는 악기라는 무현금인가요?

송혜나 하하, 맞습니다. 이 그림의 핵심 한 가지를 벌써 발견하셨어요.

최준식 이 무현금을 보니까 이번에도 새로운 이야기들을 나눌 수 있을 것 같습니다. 무엇보다도 줄이 없는 거문고, 이 무현금에 대해서 무척 궁금하지만 악기를 자세하게 보기 전에 앞서 해왔던 것처럼 먼저 그림에 대해 보았으면 합니다.

송혜나 좋습니다. 이 그림은 말 그대로 월하, 달 아래에서 탄금, 거문고를 연주하고 있는 한 선비를 그린 그림입니다. 우선 이 그림을 그린 이경윤부터 소개해볼게요. 이경윤(1545-1611)은 16세기 후반에 살았던 사람입니다. 조선 중기에 산수인물화를 잘 그렸던 사대부 화가로 전해집니다. 성종의 5대손이 된다고 하니 왕족이라고 할 수 있겠지요. 이 사람의 화풍은 보통 중국의 절파(浙派)의 화풍을 따르고 있다고 하는데, 절파는 명초에 살았던 절강성 출신의 대진(戴進)을 시조로 삼고 그의 화풍을 따른 화가들을 말합니다. 저는 그림 전공이 아니라서 절파의 화풍을 자세히 묘사해드리지는 못하지만 여기서 중요한 점은 이경윤이 중국 화풍을 충실하게 따랐다는 사실입니다.

최준식 그래서 그런지 이 그림에서는 중국 냄새가 많이 납니다. 선비의 머리 모양도 그렇고 옷도 그렇습니다. 좀처럼 조선의 선비처럼 보이지 않습니다. 이 점에 대해서는 뒤에서 다시 제기하니 여기서는 유념만 하고 넘어가지요.

송혜나 그럼 그림을 훑어볼까요? 이 그림을 보면 둥근 보름달이 떠 있습니다. 화면 왼쪽 위에 그려 있죠. 그리고 그 보름달을 바라보면서 언덕에 앉은 한 선비가 거문고를 연주하고 있습니다. 선비는 코가 '오똑'한 편이에요. 긴 수염이 무척 세밀하게 묘사되어 있는 것도 인상적입

니다. 앞서 선생님께서 말씀하셨듯이 우리에게 익숙한 조선 선비의 외모는 아닙니다. 화면 아래 오른쪽에는 차를 준비하고 있는 동자가 있는데요, 언제 차를 올려야 할지 눈치를 살피면서 선비의 행동을 주시하고 있는 듯 보입니다. 손은 차 도구에, 시선은 선비를 향해 있으니까요.

최준식 그러니까 이 그림은 16세기의 어느 날 보름달이 뜬 밤에, 어떤 선비가 거문고와 마실 차를 준비해서 달밤과 음악을 즐기고 있는 풍경을 묘사한 그림이라고 할 수 있겠군요. 그런데 방금 전에 말했지만 이 거문고에는 줄이 없어요. 이게 어찌 된 일인지 설명을 부탁합니다.

송혜나 거문고에 줄이 없는 게 특이하지요? 이는 중국의 지식인들이 음악에 대해 갖고 있던 태도에서 기인하는 것으로 이해됩니다. 그들은 (음)악을 매우 중요한 것으로 생각했지만 사실 연주하는 기술에 대해서는 별 관심이 없었습니다. 이러한 태도는 아마도 공자에게서 비롯된 것 같습니다. 『사기』의 「공자세가」를 보면 공자가 사양자(師襄子)라는 사람으로부터 금을 배울 때, 연주하는 기술보다 음악의 의미나 음악을 통해 완성된 인간이 되는 것을 강조하는 대목이 나옵니다. 그러니까 우리가 음악을 배우는 이유는 음악을 연주하기 위함이 아니라 그 음악을 통해 참된 인간이 되자는 뜻으로 이해됩니다.

최준식 그 비슷한 이야기는 『예기』의 「악기(樂記)」에도 나옵니다. 이 문헌에서는 음악을 알아나가는 단계에 대해서 이야기하고 있습니다. 소리만 알고 악음(樂音)을 모르면 사람이 될 수 없고, 그다음 단계로 악음을 알아도 음악의 뜻을 모르면 군자가 될 수 없다는 이야기가 그것

이지요. 군자는 이처럼 음악의 이치를 깨달아야 정치의 이치를 알 수 있다고 했습니다. 음악을 통해 인격의 완성을 꾀하고 더 나아가서 정치를 잘하여 사람들을 편안하게 만들자는 것이지요. 유학에서는 이처럼 '수신 제가 치국 평천하'를 하려면 음악은 없어서는 안 될 아주 중요한 요소라고 가르치고 있습니다.

송혜나 그렇습니다. 중국의 지식인들은 악기 연주의 목적을 기술 연마에 둔 것이 아니라 음악의 진정한 의미를 깨치는 데에 두었습니다. 제 생각에 중국의 옛 지식인들은 이런 이념적 배경을 가지고 어떻게 하면 이것을 가시화할 수 있을까 생각한 것 같습니다. 그 결과 기예가 중요한 것이 아니라면 금을 타더라도 굳이 줄을 뜯을 필요가 있을까 하는 생각에 도달했던 것 같아요. 줄이 있으면 그걸 가지고 연주하는 데에 정신이 팔려 진정한 음악의 뜻을 놓치거나 잊을 수 있다고 생각한 것이지요. 그래서 줄을 다 없애고 악기의 본체만 가지고 연주하는 시늉을 하면서 음악의 진정한 의미를 머릿속에서 이미지화한 것이 아닌가 합니다.

최준식 동의합니다. 악기를 이렇게 다룬 대표적인 지식인이 바로 중국의 대표 시인 도연명(365~427)이지요. 그가 모든 관직에서 물러나고 고향에 돌아온 다음 이런 줄이 없는 현악기를 연주했다는 것은 잘 알려진 사실입니다. 그에 대해서 다음과 같은 이야기가 전해집니다. '금의 흥취만 알면 되지 어찌 줄 위의 소리가 필요하랴', '음률은 모르지만 늘 줄 없는 금(무현금(無絃琴))을 옆에 두고 술을 마시면서 금을 어루만지며 마음의 소리를 읊었다'라고 말입니다.

송혜나 현악기를 연주하는 데 줄이 없는 악기를 가지고 연주한다는 것은 참으로 혁신적인 발상이 아니겠어요? 음악을 철저하게 관념화한 것이 아닌가 하는 생각이 듭니다. 줄이 없으면 음악을 연주할 수 없음에도 불구하고 그것을 음악이라 불렀으니 말이지요. 이는 서양 음악에서는 상상할 수도 없는 일입니다. 생각해보세요. 첼로 연주자가 줄 없는 첼로를 가지고 연주하거나 연주하는 시늉만 한다면 얼마나 어색하겠습니까? 글쎄요, 전위 예술이나 행위 예술에서라면 가능한 일일 수 있겠지만요.

최준식 사실 이런 음악 사상은 유교보다 도가 사상에서 발견됩니다. 제일 많이 인용되는 개념은 노자의 '대음희성(大音希聲)'과 장자의 '천뢰(天籟, 하늘의 퉁소)' 사상입니다. 대음희성이란 '(가장) 큰 소리는 너무 커서 소리가 나지 않는 듯하다' 정도로 해석이 되겠지요. 반면에 천뢰는, 해석이 조금 어렵습니다마는, 인간이 내는 소리(인뢰)와 자연이 내는 소리(지뢰)를 다 넘어서 모든 존재가 '있는 그대로' 소리를 내는 음악이라고 할 수 있습니다. 하하, 조금 어려운 얘기지요?

송혜나 네, 그러나 무슨 뜻인지는 알겠습니다. 저는 지금 선생님이 말씀하신 유교와 도가, 이 두 가지 사상 중에 노자의 대음희성이 더 와닿네요. 이것을 조금 더 확대해서 해석하면 '진정한 소리는 소리로 표현할 수 없다' 정도로 할 수 있지 않을까 합니다. 이 관점에서 보면, 중국의 지식인들이 현악기에 줄을 설치하지 않고 음악을 연주한 것은 앞서 말씀 나눈 것처럼 진정한 음악을 구현하기 위한 것으로 보입니다.

최준식 동북아의 음악 사상은 심오해서 한 번에 알아채기가 쉽지 않으니

다. 또 너무 관념적이라 일상적인 것과는 많이 떨어져 있습니다. 그러니 이제 낯선 관념적인 세계에서 벗어나 실제의 음악 세계로 들어가 보지요. 오늘 그림 〈월하탄금도〉에 나오는 거문고라는 악기부터 알아보아야 하겠습니다.

거문고는 여섯 줄, 가야금은 열두 줄?

송혜나 저는 거문고에 대해 소개할 기회가 있을 때마다 보통 이런 이야기로 시작합니다. "가야금과 거문고를 비교할 때 열두 줄이냐 여섯 줄이냐를 놓고 참 고민들 많이 하시죠?"라고 말입니다. 모두들 끄덕거리며 동의를 하시는데요, 저는 사실 이런 한국인의 태도를 무척 이상하게 생각하고 있습니다. 그렇지 않나요? 악기는 음색이나 연주법을 가지고 구분하는 것이지 줄 수를 가지고 구분하는 것은 아니지 않습니까? 그런데 우리는 아직도 가야금과 거문고 둘 중에 어떤 것이 열두 줄이고 여섯 줄인지를 두고 고민하고 있습니다. 하지만 오늘 설명을 들으시면 앞으로 그런 고민은 더 이상 안 하셔도 될 겁니다.

최준식 하하, 그래요. 우리가 바이올린과 첼로를 구분할 때 줄 수로 구분하지는 않지요. 그뿐만 아니라 이 두 악기가 모두 네 줄로 되어 있다는 것을 알지 못해도 각 악기를 분별하고 음악을 감상하는 데에는 전혀 문제가 없습니다. 그렇다면 거문고와 가야금은 서로 어떻게 구분하는 것이 좋겠습니까?

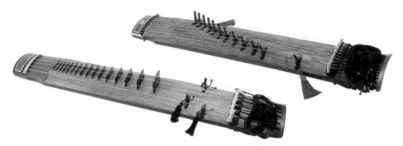

거문고(왼쪽)와 가야금(오른쪽)

송혜나 우선 생긴 모양으로 구분할 수 있겠지요. 특히 줄을 받치고 있는 받침대의 모양이 서로 다릅니다. 사진에서 보는 바와 같이 가야금은 안족(雁足), 그러니까 기러기의 발 같은 것이 줄을 받쳐주고 있고, 거문고는 이 안족도 있지만 그와 더불어 사각형의 얇은 판막같이 생긴 괘(棵)라고 하는 것이 줄을 받쳐주고 있습니다. 오늘의 그림인 〈월하 탄금도〉에 나오는 악기는 거문고입니다. 그림 속 거문고를 자세히 보면 이 괘가 있는 것을 볼 수 있을 겁니다. 괘에 하얗게 칠을 해놓아 눈에 잘 띄게 그려놓았습니다. 물론 거문고는 여섯 줄이고 가야금은 열두 줄입니다. 그런데 이 줄 수는 앞서 말씀드렸듯이 두 악기를 구분하는 데 그리 중요한 정보는 아닙니다.

최준식 동의합니다. 악기는 그 생긴 모습도 중요하지만 연주하는 방법이 더 중요하지 않나 합니다. 거문고와 가야금 이 두 악기는 연주하는 방법이 어떻게 다른가요?

송혜나 거문고와 가야금은 언뜻 비슷한 모양새를 하고 있지만 연주하는 방법에서 크게 차이가 납니다. 두 악기 모두 오른손으로는 주선율을

연주하고 왼손으로는 주로 줄을 흔들어서 장식음을 냅니다. 거문고부터 볼까요? 거문고는 양손에 모두 도구를 사용합니다. 오른손으로는 술대라는 나무 막대를 가지고 줄을 뜯거나 내리찍거나 긁습니다. 왼손으로는 보통 약지에 가죽 골무를 끼우고 연주를 하는데, 이것은 줄을 괘 위에 단단히 밀착시키기 위함입니다(골무를 사용하지 않는 연주자도 있음). 이에 비해 가야금은 그 어떤 도구도 사용하지 않습니다. 오직 맨손으로 연주하는데요, 그래서 매우 다양한 연주법이 발달해 있습니다. 오른손으로는 줄을 뜯고 퉁기고 집고 뒤집는 등의 연주법을 구사하고 왼손 역시 다양한 방법으로 줄을 누르고 흔들어 골격이 되는 음과 장식음을 냅니다. 가야금과 거문고의 가장 큰 차이점은 바로 이러한 연주법에 있습니다.

<u>최준식</u> 그렇군요. 이 중에서 오늘의 주제 악기인 거문고의 자세한 연주법에 대해서는 잠시 후에 별도로 말씀을 나눠보기로 하고요, 이 거문고가 언제 어떻게 탄생한 악기인지 그 기원을 살펴보면 좋겠군요.

왕산악과 거문고, 그리고 풀리지 않는 의문점

<u>송혜나</u> 거문고의 연원에 대한 기록은 『삼국사기』의 「악지」가 유일합니다. 이 기록의 진위 여부를 떠나서 여기에 나온 거문고의 유래를 보면, 거문고는 중국 고대 악기(아악기)인 금(쭉)을 본떠서 만든 악기로 되어 있습니다. 금이라는 악기는 고대 전설 속의 임금인 복희씨가 심

신을 닦고 본성을 다스려서 그 천진함을 되찾고자 만든 악기라고 하지요.

최준식 그런데 그런 신화 이야기는 전혀 믿을 수가 없어요. 우리가 학교에서 배우기로는 왕산악이 거문고를 만들었다고 하지 않습니까? 그 이야기 역시 의문이 많이 갑니다. 그러나 거문고의 기원을 알 수 있는 유일한 기록이 『삼국사기』뿐이니 우리도 여기에 나온 기록에 따라 중국의 금이 구체적으로 어떤 과정을 거쳐 거문고 탄생에 영향을 끼쳤는지를 살펴보기로 하지요.

송혜나 네. 4세기경 중국 진(晉)나라가 고구려에 일곱 줄짜리 현악기인 칠현금을 보내줍니다. 그런데 고구려 사람들은 그것이 악기인 줄은 알았지만 아무도 연주 방법을 몰랐다고 합니다. 당연한 일이었겠지요. 갑자기 나타난 새로운 악기에 대해 어떻게 알겠어요? 그래서 급기야 고구려 정부는 국민들 중에 그 악기의 연주법을 아는 자가 나타나면 후한 상을 주겠다고 발표합니다. 그런데 바로 이때, 거문고 하면 떠오르는 인물이 나타납니다.

최준식 당연히 왕산악이겠지요.

송혜나 맞습니다. 당시 재상 신분이었던 왕산악이 나서서 금의 모양을 보존하되 조금 고쳐서 새로운 악기를 만듭니다. 고구려의 악기 거문고가 탄생한 겁니다. 그런데 왕산악은 여기서 한 걸음 더 나아가 100여 곡을 직접 작곡해 연주했다고 합니다. 이 기록에서 흥미로운 부분은 왕산악이 연주를 하자 검은 학(玄鶴)이 날아와서 춤을 추었고, 그래서 이 새로운 악기의 이름을 현학금(玄鶴琴)이라 지었으며, 후에는 '학'

자를 빼고 현금(玄琴)이라 했다는 이야기입니다. 조선 시대 음악 백과 사전인 『악학궤범』에도 거문고는 현금이라 되어 있습니다.

최준식　그러나 나는 이 이야기가 후대에 만들어졌을 가능성이 크다고 봅니다. 학자 가운데에는 거문고가 '고구려의 금'이라는 이름에서 유래했다고 주장하는 사람도 있습니다. '거뭇고' 혹은 '가뭇고'라고 했던 이름이 변해서 거문고가 되었다는 것이지요.

송혜나　아무튼 왕산악이 중국의 금을 조금 변형해서 만든 새로운 악기 거문고는 고구려 사람들뿐만 아니라 신라 사람들에게도 인기가 있었다고 해요. 거문고 연주를 직업으로 하는 사람이 하나 둘이 아니었다고 하니 말입니다.

최준식　이 기록에 나오는 거문고라는 이름의 유래는 앞서 언급한 것처럼 설화에 가까우니 그렇다 치고, 내가 정작 이해가 안 되는 것은 왕산악이 금을 개조해 거문고를 만들고 이 새로운 악기로 연주할 수 있는 곡을 100여 곡이나 작곡했다는 사실입니다. 역사책에는 이렇게 되어 있지만 이게 상식적으로 말이 됩니까? 처음부터 말이 안 됩니다.

송혜나　구체적으로 설명해주시지요.

최준식　우선 왕산악이 중국의 칠현금을 고쳐 거문고를 만들었다고 한 것부터 보지요. 새로 수입된 악기를 현지 풍토에 맞게 고치는 일은 그 악기가 그 지역에서 광범위하게, 그리고 오랫동안 연주된 다음에나 가능한 일입니다. 또 한 사람이 할 수 있는 일이 아니고 여러 사람의 손을 거쳐야 가능한 것입니다. 그렇지 않습니까? 여러 사람이 오랫동안 탐구해보아야 어떻게 고치면 좋겠다는 안이 나오지 악기가 수입되

자마자 어느 한 사람이 나서서 혼자 고칠 수 있는 것이 아니지 않습니까? 하하, 아니 어떻게 새로운 악기가 해외에서 처음 들어왔는데 그것을 연주하는 방법도 모르면서 새로운 악기를 만들 수 있겠습니까?

송혜나　일리가 있는 말씀입니다. 제가 국악을 배울 때에는 이 문제에 대해 아무 의문도 가지지 않았는데 선생님 의견을 듣고 보니 정말 그렇군요. 그뿐만 아니라 말씀하셨듯이 왕산악이 100여 곡을 작곡했다는 이야기도 충분히 의심이 가는 대목입니다.

최준식　맞습니다. 작곡이라는 것은 그 악기가 연주할 수 있는 음악을 완전하게 터득한 다음에나 가능한 것입니다. 따라서 왕산악이 새로운 악기가 수입되자마자 그 악기를 고쳐 만들고 그 악기를 가지고 연주할 수 있는 곡을 작곡했다는 것은 가능한 일이 아닙니다. 게다가 한두 곡도 아니고 100여 곡을 작곡했다는 것은 믿기 어려운 사실입니다. 어떤 악기를 만들고 그것을 연주하려면 그 악기가 연주하는 음악의 음계나 형식들을 다 알아야 하니 결코 쉬운 일이 아닐 겁니다. 이것은 반드시 누군가가 가르쳐주어야 가능한 것이지 독학으로 알 수 있는 일이 아닙니다.

송혜나　선생님께서 제가 『삼국사기』에 전하는 거문고의 기원을 이야기할 때마다, 할 이야기가 많지만 나중에 기회가 되면 하자고 미뤄두셨던 게 바로 이런 의문에 관한 것이었군요. 이번에도 새로운 시각을 배웁니다. 그렇다면 거문고의 기원을 적은 이 기사의 내용을 선생님께서는 어떻게 해석하고 계신지요.

최준식　이 기록에 적힌 상황을 상식적으로 정리해서 내 나름대로 해석해

고구려 무용총 벽화(5~6세기) 일부
거문고 타는 두 여인을 볼 수 있다.

보지요. 중국에서 들어온 악기가 고구려에서 연주되면서 당시에 연주
되던 음악과 조화를 꾀하는 과정을 통해 천천히 조금씩 변형된 것으
로 보는 게 타당할 겁니다. 실제로 고구려의 옛 수도였던 집안현 통구
에 있는 무용총 같은 고분에는 거문고의 원형이라고 볼 수 있는 현악
기가 나오고 있지 않습니까? 이 악기는 4현에 10여 개의 괘로 되어 있
는 것 같던데 이런 악기들이 계속해서 변해오면서 현재 우리가 연주
하고 있는 거문고가 됐을 것으로 추정됩니다. 그런데 왜 역사책에서
는 이 모든 일을 왕산악이 혼자서 아주 짧은 시간에 해치웠다고 하는
지 그것은 잘 모르겠어요.

송혜나 제가 국악사를 배울 때에는 역사책에 나오는 이런 기록들을 다
당연하게 여기고 지나쳤는데 선생님 말씀을 들어보니 미처 알아채지
못했던 의문점과 허점이 보이는군요. 인문학을 전공한 분들과 이야
기를 나눠보면 이래서 좋습니다. 관습적인 것에 지속적으로 의문을

던져 보는 게 바람직한 공부 자세가 아닐까 생각합니다.

최준식 그런데 앞서 이야기했지만 나도 『삼국사기』에서 거문고의 기원에 관한 것을 왜 왕산악에 집중시켰는가는 모릅니다. 게다가 그는 재상이었다고 하죠? 새로운 악기와 새로운 음악의 출현을 왜 재상 같은 고위 관리와 연결시켰는지도 잘 모르겠어요. 여기에는 어떤 정치적인 의도가 있을 것 같은데 앞으로 후학들이 이 점을 더 연구해주면 좋겠습니다. 자, 결론을 알 수 없는 과거 이야기는 그만하고 이제 현재로 돌아와서 거문고 자체에 집중해보기로 하지요. 거문고의 구조나 특징적인 연주법에 대해 설명해주실까요?

세상에 둘도 없는 거문고 연주법

송혜나 앞에서 본 바와 같이 거문고는 여섯 줄로 되어 있습니다. 그중에서 세 줄은 열 여섯 개의 지판(指板), 즉 괘 위에 얹혀 있는데요, 이 괘는 높이가 악기 하단부로 갈수록 높아집니다. 나머지 세 줄은 기러기 발 모양의 받침대인 안족 위에 놓여 있습니다. 이렇듯 거문고는 여섯 줄이 모두 괘 나 안족 위에 얹혀 있기 때문에 줄과 울림통 사이의 간격이 상당히 벌어져 있는 구조로 되어 있습니다.

최준식 그런데 거문고는 연주하는 법이 정말 특이하게 보입니다. 여섯 줄을 다 사용하는 게 아니고 괘 위에 있는 세 줄을 주로 쓰는 것처럼 보이기 때문입니다. 다시 말해 괘 위에 있는 줄로 주선율을 연주하고

거문고를 연주하는 모습

나머지는 보조적으로만 쓰이는 것 같더라고요. 이런 연주법은 다른 현악기에서는 잘 보지 못했어요.

송혜나 말씀하시는 것처럼 거문고는 다른 현악기와 비교해볼 때 연주법이 무척 독특합니다. 거문고의 연주법은 현악기 연주법 가운데 전무후무할 겁니다. 전 세계에 이런 현악기는 없을 테니까요. 먼저 오른손에는 술대(길이 24cm, 지름 7mm 정도의 막대)라는 약 20센티미터가량의 나무 막대를 쥐고 그것으로 줄을 뜯거나 내리치거나 혹은 긁습니다. 이 술대는 한마디로 말해 기타 칠 때 쓰는 피크와 같은 것입니다. 피크와 똑같은 역할을 하니까요. 그런 면에서 거문고의 술대는 아마도 전 세계에서 가장 큰 피크라고 할 수 있을지도 모르겠네요.

최준식 하하. 그렇게 보면 거문고는 기타의 일종이라고 보아도 문제가 없겠습니다. 하기야 앞에서 본 〈포의풍류도〉에 나오는 비파도 기타 류이지요. 연주 자세가 다르고 연주법에서 차이가 나지만 소리를 내는 원리는 다 같습니다. 그런데 술대로 연주하는 거문고 주법을 이야기하면서 내리친다거나 뜯는다거나 긁는다는 표현을 쓰는데 이런 묘

사는 음악 분야에서는 어쩐지 잘 안 어울립니다.

송혜나　맞습니다. 용어들이 무슨 스포츠에 나오는 장면을 묘사하는 것 같죠? 특히 내리찍는다는 식의 거친 표현을 쓰니 더더욱 그런 느낌을 받습니다. 하지만 술대를 내리칠 때에는 울림통에 술대 찍는 소리가 날 정도로 강한 힘이 실립니다. 그래서 술대가 닿는 부분에는 나무 몸통을 보호하는 한편 나무끼리 부딪쳐서 나는 딱딱한 소리를 완충하기 위한 장치로 가죽을 덧대 놓습니다.

최준식　그럼에도 불구하고 술대로 울림통을 내려치면 '딱딱' 하는 소리가 나는데 이는 사실 소음과 다름이 없습니다. 이런 소음은 서양 음악에서는 절대로 용인하지 않습니다. 하지만 거문고에서는 아주 자연스러운 소리로 받아들여지고 있지요. 이 소음마저 음악의 한 부분이 되어 있는 것이지요.

송혜나　그렇습니다. 거문고의 가장 대표적인 주법 가운데 '대점'이라는 게 있어요. 이 대점을 잘 쳐야 명인인데요, 대점을 칠 때에는 술대를 높이 들어서 줄을 내리치되, 울림통을 수직으로 내리찍듯이 세게 쳐야 합니다. 아무리 울림통에 가죽을 덧대어 놓았다 할지라도 대점을 칠 때에는 나무 찍는 소리가 날 수밖에 없는데 거문고에서는 이 역시 음악으로 간주됩니다. 사실 거문고는 술대로 내리찍는 데에서 멋과 쾌감을 느끼는 악기입니다. 여섯 줄 중에서도 주로 둘째, 셋째 줄만을 사용해서 선율을 연주하고, 나머지 줄들은 주로 '드르렁 드르렁' 긁거나 음악의 마무리 부분에서 몇 음을 세게 낼 때 사용한다는 점도 특이하다고 할 수 있지요.

최준식 하하. 무척 역동적인 연주법이 아닐 수 없습니다. 이런 주법 때문에 거문고는 남성적인 악기로 여겨지는 것 같습니다. 왼손의 주법 역시 매우 강하게 느껴지는데 어떻습니까?

송혜나 왼손 주법 역시 물론 역동적입니다. 왼손이 하는 일은 기본적으로는 지판이 있는 기타류의 왼손 주법과 같습니다. 다만 줄을 흔드는 정도와 그것의 다양함이 기타와 다르지요. 거문고를 연주할 때 왼손으로 괘 위에 있는 줄을 다양한 방법으로 짚고 밀고 문질러서 선율과 장식음을 얻습니다. 이때 매우 독창적이면서 강도가 센 주법들을 사용하지요. 구체적으로 보면, 네 번째 손가락이 닿는 줄을 기준 또는 버팀목으로 삼습니다. 그래서 이 손가락에는 가죽 골무를 씌워줍니다. 그리고 새끼손가락을 제외한 나머지 손가락으로 괘를 짚어가면서 골격이 되는 선율을 연주하는 동시에 해당 괘 위를 쓱쓱 문질러서 수많은 미분음[반음(半音)보다 더 작은 음정]과 꾸밈음(혹은 장식음)을 냅니다. 참고로 말하면, 우리 음악에서는 현악기의 줄을 흔들어 미분음을 발생시키는 것을 총칭해서 '농현(弄絃)'이라고 합니다. 서양의 비브라토나 바이브레이션에 비견될 수 있지요.

최준식 그렇군요. 그런데 왼손 손가락으로 해당 괘를 마구 문지를 때에도 서걱서걱하는 소음이 들립니다. 오른손의 술대질 때와는 또 다른 차원의 소음인데요, 이 역시 서양 음악의 관점에서 보면 음악에 포함될 수 없습니다. 그러나 거문고 연주에서는 이게 전혀 문제가 안 됩니다. 아니 외려 그 소리가 들어가야 거문고 소리가 제격으로 들립니다. 이것은 술대로 거문고의 몸통을 내려찍을 때 나는 소리와 같은 맥락

에서 이해될 수 있습니다. 이런 것이 소음으로 처리되지 않고 음악의 한 부분으로 여겨지고 있는 게 놀랍습니다. 이 정도로 거친 소리를 좋아하는 것은 한국인의 심성과 관계되는 것 아닌지 모르겠습니다.

송혜나 그러게 말입니다. 술대를 운용할 때 나는 소음을 줄이기 위해 울림통에 가죽을 덧대 놓은 것처럼 괘 위를 문지를 때 나는 소음을 줄이고자 하는 시도가 있기는 합니다. 특별한 장치가 있는 것은 아니고 초를 이용하는 방법인데요, 거문고 연주자들은 항상 흰 막대 초를 휴대하고 다니면서 괘 위에 바르곤 합니다. 이는 괘와 줄의 마찰을 줄여 부드럽게 하는 한편 불필요한 소음을 최소한으로 줄이기 위함이지요. 여하튼 거문고 주법을 객관적으로 보면 세고 거칠기 짝이 없는 것은 사실입니다. 그래서 저는 이 거문고가 가장 한국적인 악기가 아닐까 하는 생각을 합니다.

거문고는 남성적, 가야금은 여성적?

최준식 우리는 일반적으로 거문고는 남성적인 악기이고 가야금은 상대적으로 여성적인 악기라고 많이들 이야기합니다. 그런데 이 생각도 다시 생각해봐야 할 필요가 있다고요?

송혜나 네. 이러한 인식은 한국 음악인들 사이에서는 당연한 것으로 받아들여지고 있습니다. 그런데 이 말을 들은 제 일본인 동료가 "가야금이 어떻게 여성적인 악기인가? 우리 일본인들이 보기에는 너무나도

남성적인 악기다"라고 강력하게 이견을 제시한 적이 있습니다. 그 순간 저는 가야금을 20여 년간 전공해온 사람으로서 반론은커녕 "그래 맞다! 그렇구나!"하면서 무릎을 치고 말았습니다.

최준식 그래요? 거문고에 비하면 가야금이 (전통적인 의미에서) 여성적인 악기라는 것은 명약관화한 이야기 같은데 그게 아니라니 의아합니다. 거문고는 남자들도 많이 타지만 가야금 연주자들을 보면 대부분이 여성 아닙니까? 게다가 가야금은 거문고에 비해서 음색도 고우니 여성성이 강한 악기라고 생각했는데 일본인 입장에서 보면 그게 아닌가봅니다.

송혜나 그게 아니더라고요. 그 일본인 동료의 이야기로는, 객관적으로도 그렇지만, 일본의 대표적인 전통 현악기인 고토와 비교해보면 가야금은 소리는 말할 것도 없고 주법이 굉장히 세고 거칠다는 거예요. 저는 단박에 수긍하지 않을 수 없었습니다. 제가 가야금을 직접 타봐서 잘 압니다. 가야금은 맨손으로 탑니다. 특히 오른손으로는 줄을 뜯는데 그 강도가 무척 셉니다. 검지나 중지로 잡아 뜯는 것은 물론이고 꿀밤을 주듯이 줄을 튕기거나 연달아 튕기기도 합니다. 이외에도 줄을 꼬집어 뜯는 등 강한 주법이 많습니다.

최준식 나도 워낙 공연을 많이 보아왔고 진행도 여러 번 했던 터라 그런 가야금 주법이 익숙합니다.

송혜나 네. 그런데 왼손 주법 역시 점입가경입니다. 가야금을 연주할 때 왼손은 주로 줄을 흔드는데요, 그 강도가 일본의 고토나 중국의 쟁과는 비교할 수 없을 정도로 셉니다. 게다가 그 센 주법이 다양하기까지

합니다. 손가락이 울림통에 닿을 정도로 굵게 흔들거나 찍는 주법도 자주 사용합니다. 이런 것들이 일본인 동료의 눈에는 강렬하게 보인 거예요. 잠깐 제 경험을 말씀드리자면, 일본 고토 연주자와 함께 공연을 한 적이 있었는데 가야금 연주가 끝나고 나서 고토 연주자가 제게 오더니 양손이 무사한지 걱정의 말을 건네며 확인한 적이 있습니다. 재미있는 경험이었습니다. 가야금에 대한 이야기는 여기까지 하겠습니다. 이 자리의 주인공은 거문고이지 가야금이 아니기 때문입니다. 가야금에 대한 더 자세한 이야기는 뒤에 나오는 〈청금상련〉 편에서 나누도록 하겠습니다.

최준식 지금 송 선생이 말한 것은 일리가 있는 이야기네요. 만일 그렇게 본다면 거문고와 가야금을 묘사하는 말을 바꾸어야 할 것 같습니다. 그러니까 거문고는 남성적인 악기, 가야금은 여성적인 악기라고 할 게 아니라 두 악기가 모두 힘이 있는데 거문고는 상대적으로 더 강렬한 느낌인 반면 가야금은 그보다는 덜 강렬한 악기라고 해야 되는 것 아닌지 모르겠어요.

송혜나 세계인들과 소통하려면 그렇게 표현하는 것도 좋겠어요. 그래서 비교 연구가 중요한 게 아닌가 합니다. 그중에서도 특히 민족 음악학(ethnomusicology)이 중요하다고 생각됩니다. 한 나라의 음악이 지닌 특성을 제대로 이해하려면 민족 음악학의 도움이 필요하기 때문입니다. 저도 국악만 전공할 때에는 일본인 동료가 제시한 반론에 대해 한 번도 생각해본 적이 없습니다. 그저 '우리 음악은 어떻다'라는 관습적인 설명만 듣고 그것을 당연하게 생각했는데 다른 나라 음악과 비교

해보니 그렇지 않은 거예요. 저도 민족 음악학을 귀동냥하면서 많은 것을 배웠습니다.

최준식 맞아요. 지금 송 선생이 이야기한 것과 비슷한 예가 또 있습니다. 바로 대금 독주곡인 「청성곡」이 그것입니다. 나도 대금을 좀 불어봐서 이 곡에 대해 조금은 압니다. 청성곡은 말 그대로 하면 '맑은 소리의 음악'이라는 뜻입니다. 그래서 우리는 별 생각 없이 대금으로 연주하는 이 곡의 음색이 매우 맑다고 생각했습니다. 그런데 플루트와 비교해보면 대금의 (청)소리가 얼마나 거친 소리입니까? 이 청소리라는 것은 얇은 막이 떨면서 나는 소리인지라 금속성 소리가 납니다. 그래서 거의 소음에 가깝습니다. 서양의 기준에서는 결코 맑은 소리라고 할 수 없습니다. 그런데도 한국인들은 그 소리를 맑은 소리라고 했으니 한국인들의 음악관은 매우 독특하다고 하겠습니다.

송혜나 동감입니다. 한국 전통 음악의 특징 중의 하나가 바로 이런 거친 소리가 많이 나온다는 것을 알게 된 것은 하와이 대학에서 민족 음악학을 가르치고 계신 이병원 교수의 글을 통해서입니다. 이 교수님이 한국 음악의 거친 소리를 영어로 'raspy('거친' 혹은 '쉿소리의'라는 뜻)'라고 표현한 것이 매우 새로웠습니다. 교수님은 그 대표적인 예로 판소리의 거친 소리를 들었는데 이러한 경향은 판소리를 위시해 한국 전통 음악에 전반적으로 깔려 있는 정서로 생각됩니다.

금과 슬, 그리고 거문고의 서로 다른 운명

최준식 이거 이러다 한국 음악 전체에 대한 이야기가 다 나올 것 같네요. 너무 큰 주제로 가지 말고 다시 거문고로 돌아가지요. 내가 지금 이 시점에서 궁금한 것은 거문고와, 거문고의 본이라고 전하는 중국의 금이라는 악기와의 차이입니다. 사람들이 이 두 악기를 많이들 혼동하고 있습니다. 이를테면 국악 책에 나온 설명을 보면 중국의 선비들이 거문고를 탔다는 설명이 꽤 나옵니다. 예를 들어 죽림칠현 중의 한 사람인 혜강(嵇康)이 거문고에 능했다고 하는 것이 바로 그런 것입니다. 그런데 어떻게 이런 일이 가능하겠습니까? 중국인이 어떻게 한국의 거문고를 연주할 수 있느냐는 것이지요. 이것은 거문고를 중국의 금과 혼동한 데서 비롯된 것 같은데 어떻든 이번 기회에 거문고와 금을 혼동하지 않도록 정확한 정보를 나누었으면 합니다.

송혜나 중국의 고대 악기인 금은 공자를 비롯해서 말씀하신 대로 중국 위진남북조 시대의 죽림칠현 가운데 한 사람인 혜강 같은 문인들이 즐겨 탔다고 전해지는 중국의 고대 악기이자 현재까지도 중국 음악을 대표하는 현악기입니다. 그런데 죽림칠현 가운데 혜강이 연주하던 악기를 몇몇 자료에서 거문고라고 쓰는 경우가 있습니다. 하지만 거문고는 말할 것도 없이 고구려 왕산악이 처음으로 선보인 우리나라 고유의 현악기이죠. 그러니 혜강이나 죽림칠현이 연주했을 리가 없습니다. 따라서 이 경우에 거문고가 아니라 금이라고 해야 합니다.

최준식 그리고 마음을 알아주는 친구를 지음지우(知音之友)라고 하지 않

습니까? 이것도 금과 관련이 있지요?

송혜나 맞습니다. 보통 지음이라고 줄여 말하는 이 표현은 백아절현(伯牙絶絃)이라는 유명한 중국 고사에 나오는 것입니다. 춘추 시대 때 금의 달인이었던 백아라는 사람이 있었는데요, 백아에게는 자신의 금 연주를 듣고 그날의 컨디션까지 알아내는 절친한 친구 종자기(鍾子期)라는 사람이 있었습니다. 그런데 그만 종자기가 먼저 죽고 맙니다. 그 후로 백아는 자신의 연주를 마음으로 들어줄 친구가 더 이상 없다고 생각하여 금의 줄을 다 끊어버리고 다시는 연주하지 않았다고 하지요. 여기에서 마음을 알아주는 친구라는 지음지우라는 고사가 나온 겁니다. 그런데 이 고사를 소개하는 몇몇 대중적인 자료에도 금을 거문고라고 잘못 소개하고 있어요. 금은 거문고와 엄연히 다른 악기이니 구분해서 사용해야 하겠습니다.

최준식 중국 죽림칠현의 악기, 그리고 역시 중국 고사 백아절현에 나오는 악기는 거문고가 아니라 금이라는 사실을 기억해야겠습니다. 그런데 중국의 금을 이야기하면서 슬이라는 악기를 빠뜨릴 수 없으니 잠깐 보고 가지요.

송혜나 좋습니다. 우리가 잘 아는 유명한 말 가운데 금과 슬이라는 악기와 관련된 것들이 있습니다. 가장 유명한 것이 부부 사이가 좋은 것을 두고 이르는 '금슬이 좋다'라는 표현입니다. 여기에 나오는 '금슬'은 바로 중국 주나라 때 처음으로 등장했다고 하는 현악기인 금과 슬을 뜻합니다. 그런데 금과 슬은 항상 같이 쓰이면서 조화로운 음을 냈기 때문에 사이좋은 부부를 지칭할 때 이들의 이름을 붙여서 묘사하게 된

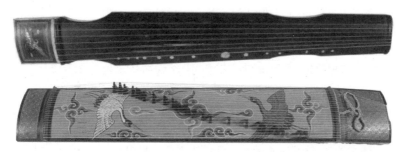

금(위쪽)과 슬(아래쪽)

것이고 그게 우리나라에까지 전해진 겁니다.

최준식 그렇군요. 말이 나온 김에 금과 슬에 대해서도 간단하게 소개해 주시지요.

송혜나 네. 먼저 금은 일곱 줄로 되어 있지만 거문고에 있는 안족이나 괘가 없습니다. 대신에 울림통에 지판 역할을 하는 흰색의 둥근 징[휘 (徽)]을 박아 왼손이 짚을 수 있게 자리를 표시해두었죠. 그래서 줄과 악기통 사이가 기타처럼 좁습니다. 이렇게 만들어졌으니 당연히 거문고와 가야금이 낼 수 있는 동일한 강도의 농현을 하기가 어렵겠지요. 대신 금은 롤러를 이용해서 줄을 가로로 문질러가며 연주하기 때문에 소리가 끊어지지 않고 부드럽게 이어지는 특징이 있습니다. 여기서 주목해야 할 점이 있습니다. 금이 거문고나 가야금이 내는 농현을 못 한다는 것은 이 악기가 한국 음악과 조화가 잘 안 된다는 것을 의미한 다는 점입니다. 『삼국사기』의 기록에서 본 것처럼 거문고의 원조가 금(칠현금)이지만 금과 거문고는 이렇게 모양새나 연주법이 완전히 다릅니다. 그리고 슬은, 사실 별로 설명드릴 게 없는데요, 25현으로 된

현악기로서 20세기에 나온 우리 창작가야금인 25현가야금과 모양새가 무척 비슷하다는 정도입니다.

최준식 그렇군요. 중국에 답사 갔을 때 금 중에서도 특히 고금(古琴), 그러니까 옛날에 쓰였던 고금을 연주하는 것을 본 일이 있는데 소리나 연주법이 우리의 거문고와는 완전히 달랐습니다. 그런데 이 금은 물론 슬 역시 한국과 중국에서 유행한 정도가 많이 다른 것 같습니다.

송혜나 맞습니다. 금과 슬은 중국에서는 기원전 주나라 때 처음 등장한 이후로 수천 년을 이어서 오늘날까지 활발하게 연주되고 있습니다. 반면에 우리나라에서는 고려 때 들어온 이후 조선 시대까지는 궁중에서 각종 의식을 할 때 언제나 함께 편성되어 연주되었습니다만 결국은 뿌리를 내리지 못했습니다. 그냥 뿌리를 내리지 못한 게 아니고 현재는 명맥이 완전히 끊어졌습니다. 그래서 전공자도 없어요. 다만 예외가 있다면 이 두 악기는 1년에 단 두 번, 공자의 탄신일과 기일에 성균관에서 지내는 문묘제례 때 문묘제례악을 연주하기 위해 유이(唯二)한 현악기로서 '등장'합니다. 제가 왜 등장이라는 표현을 썼냐면요, 이 두 악기의 연주법을 제대로 터득한 국악인이 없는 관계로 연주자들은 그저 이 악기들을 치는 흉내 정도만 내고 있기 때문입니다.

최준식 하하. 그렇죠. 그 이야기는 들을 때마다 흥미롭습니다. 그런데 앞서 금을 거문고로 혼동하는 경우를 봤는데, 어떤 경우에는 슬을 가지고 거문고라고 하는 경우도 있습니다. 한자 사전에서 '슬' 자의 뜻을 보면 '큰 거문고'라고 나옵니다. 하지만 생긴 것을 보면 슬은 송 선생이 이야기한 대로 거문고보다는 가야금에 가깝습니다. 따라서 슬을

두고 거문고라고 해서는 안 됩니다. 이렇듯 한국인들은 금과 슬, 그리고 거문고를 구분하지 않고 종종 혼용해서 쓰고 있습니다.

송혜나 사실 그 반대의 경우도 있어요. 그러니까 거문고를 금이라 이르는 경우도 있는데, 뒤에서도 잠깐 나오겠지만 윤선도가 갖고 있던 거문고를 고산유금(孤山遺琴)이라고 부르는 경우가 그것입니다. 최근에 이 악기를 복원했는데 이 악기는 중국의 금이 아니라 영락없는 우리의 거문고입니다. 거문고를 지칭하는 한자가 없어 할 수 없이 금이라고 한 것으로 보이지만 어찌 되었든 조선의 지식인들은 금과 거문고를 혼동했던 것 같습니다. 제 얘기는 그들이 거문고를 중국의 금 대용 또는 금과 동일시해 곁에 둔 것으로 보인다는 것입니다.

중국 선비는 금을 탔는데 조선 선비는 왜 거문고인가?

최준식 앞에서도 본 것처럼 공자는 금을 비롯해 슬과 같은 악기를 잘 탔다고 전해집니다. 공자가 금을 배웠다는 기록이 『사기』에 전하고 있을 정도인데, 그래서 중국의 선비들은 공자를 따라 금을 타는 것을 선비들의 의무처럼 생각하게 된 모양입니다.

송혜나 공자가 음악을 좋아했다는 것은 『논어』에도 많은 예가 나옵니다. 공자가 순임금의 음악이라는 소(韶)를 듣고 석 달 동안 고기 맛을 잊었다는 것도 그렇고, 또 '어떤 사람이 노래를 잘 부르면 다시 부르게 해 공자가 따라 불렀다'라는 기록이 있을 정도로 공자는 악기 연주는 물

론 노래하는 것을 좋아했나 봅니다. 물론 이때의 노래는 『시경』에 있는 시를 의미하는 것이지요.

최준식 그런데 이 대목에서 한 가지 의문이 듭니다. 중국이라면 온몸과 온 마음을 다해 좋아하고 숭앙하던 조선의 지식인들이 왜 악기는 중국 것(금)을 따르지 않고 자기들 것(거문고)을 고수했을까 하는 것입니다. 예를 들어, 조선의 사대부들은 중국의 학문인 성리학을 중국의 학자들보다 더 따르려고 노력했는데 왜 악기로 오면 중국 것이 아니라 변방국인 자신들의 악기를 따랐느냐는 것이죠.

송혜나 제가 국악을 할 때에는 한 번도 이 의문을 갖지 않았는데 선생님의 말씀을 듣고 보니 정말 의문을 가질 만한 일이네요. 그러나 국악 전공자로서 그 사정에 대해 추정해보면, 조선의 선비들은 관념적으로는 금을 지극히 숭상했지만 실제의 생활에서는 금이 아닌 거문고를 좋아했던 것이 아닐까 합니다. 그러니까 머리와 몸이 따로 갔다는 것이지요. 여기에는 두 가지 정도의 이유가 있을 것으로 생각됩니다. 첫번째로는 앞에서 언급했듯이 두 악기의 연주법이 다른 데에서 그 이유를 찾을 수 있지 않을까 합니다.

최준식 금의 연주법이 우리의 고유악기인 거문고처럼 역동적이지 않다는 것을 이야기하는 것이지요? 그렇다면 나도 동의합니다. 거문고에 비하면 금은 그 소리가 아주 유려합니다. 그래서 상대적으로 보면 여성적으로 들립니다. 그리고 역동적인 농현도 거의 없습니다. 이에 비해 우리 악기들은 거문고를 위시해 그 연주법이 굉장히 세고 농현이 아주 강합니다.

송혜나 　바로 보셨습니다. 제가 탐구한 바에 따르면 현재까지 생명력을 이어가고 있는 우리나라 전통 악기들은 그 연주법이 무척 강한 편입니다.

최준식 　앞에서 거문고와 가야금을 예로 들어 설명했는데 이 밖에도 해금은 어떻습니까? 해금은 바이올린처럼 활대를 문질러서 내는 악기인데 여기서도 같은 현상이 발견되지 않을까요?

송혜나 　맞습니다. 해금은 중국의 얼후[이호(二胡)]가 한반도로 들어와 우리 사정에 맞게 변용되어 정착된 악기입니다. 그래서 얼후와 해금은 모양은 매우 비슷합니다만 연주법은 많이 다릅니다. 해금을 연주할 때는 왼손의 악력을 많이 이용하는데 사용할 수 있는 폭이 넓고 강도가 셉니다. 이 때문에 농현, 즉 음을 다양하게 떠는 데에 매우 유리합니다. 왼손을 쥐었다 폈다 하면서 다양한 농현을 하되 악력의 운용 폭이 매우 넓기 때문에 강도가 무척 세지는 것이지요. 반면에 중국 얼후의 연주에서는 왼손이 악력을 활용하기보다는 주로 상하로 움직이며 음정을 짚어내는 용도로 쓰이기 때문에 그 연주법이 흡사 바이올린과 같은 느낌을 줍니다. 해금의 오른손 활대 주법에 대해서는 생략합니다만 이 역시 얼후에 비해 거칠고 센 편입니다.

최준식 　이러한 한국의 주요 현악기들에 비해 중국의 금은 악기 구조나 연주법이 역동적인 성향과는 거리가 멀죠.

송혜나 　특히 금에는 괘나 안족 같은 장치가 일절 없기 때문에 폭넓은 농현을 구사할 수 있는 여지가 거의 없습니다. 그 때문에 비교적 정제되고 맑은 음색의 소리를 내지요.

최준식　내 생각은 그래요. 조선의 사대부들은 머리를 써야 하는 성리학에 대해서는 중국 것을 있는 그대로 받아들이는 데에 문제가 없었을 겁니다. 그러나 음악은 몸과 관계된 것이지요. 나는 항상 머리는 의식과 관계되지만 몸은 무의식과 연관되어 있다고 말합니다. 그런데 의식은 변화시킬 수 있지만 무의식은 좀처럼 바꾸지 못합니다. 따라서 몸과 관련되어 있는 음악은 중국의 것으로 교체하지 못하고 계속해서 고유의 것을 따른 것이지요. 오랜 시간 몸에 배어서 전해오는 한국인의 음악적 성향으로 인해서 금은 결국 우리나라에 뿌리내리지 못했고, 선비들도 금을 대신해 비슷한 기능을 하는 거문고를 좋아한 것이 아닌가 하는 생각을 해봅니다. 이것이 조선 선비들이 금이 아닌 거문고를 따른 첫 번째 이유였습니다. 그다음으로 들 수 있는 두 번째 이유는 무엇인가요?

송혜나　두 번째 이유는 교수님께 배운 것인데 종교와 관계된 것입니다. 앞에서 본 것처럼 금이 도가 사상과 관계되어 있는 악기인 탓에 조선의 사대부들이 기피한 것이 아닌가 하는 생각이 듭니다. 조선의 사대부들은 성리학 외에는 다른 사상을 인정하지 않은 것으로 유명합니다. 그런데 금은 도가 사상가들이 즐겨 연주한 악기이기 때문에 선호하지 않았을 것이라는 추측도 가능하지 않을까요?

최준식　그게 내 생각이기는 하지만 사실 거기에는 반론이 있을 수 있습니다. 가령 금은 유교의 수장인 공자도 좋아했다고 하니 꼭 도가와 관련된 악기는 아니라고 말입니다. 하지만 여기서 유의해야 할 점은 중국의 선비들은 유가적으로만 산 것이 아니라 도가적인 세계관도 동시

에 지니고 살았다는 사실입니다. 그들은 밖에서 활동할 때에는 유자(儒者)로서 법도를 지키지만 집에 들어오면 도가(道家)가 되어 낭만적인 분위기를 찾습니다. 그러니까 이들이 금을 좋아한 것은 유가적인 영향보다는 도가적인 영향이 더 크다고 할 수 있습니다. 이에 비해 조선의 선비들은 도가적인 낭만을 가까이하지 않았습니다. 그들은 밖에 있든 안에 있든 철저하게 성리학적인 세계관만을 추구했습니다. 따라서 그들은 중국의 도가 사상가나 신선을 연상시키는 금을 멀리한 것 아닌가 하는 생각입니다.

조선 선비들, 정말로 거문고를 탔을까?

최준식 자, 조선 선비들이 왜 금이 아니라 거문고를 숭앙했느냐에 대한 이야기는 이즈음에서 접기로 하지요.

송혜나 제가 그다음으로 나누고 싶은 이야기는 이번 그림의 핵심이라고도 할 수 있는 조선 선비들의 풍류관입니다.

최준식 좋습니다. 대부분의 국악 설명을 보면 선비들이 거문고를 연주하면서 풍류를 즐겼다고 하는데 나는 이것을 전혀 믿지 않습니다. 일반적으로 선비들의 풍류라 하면 경치 좋은 자연에 가서 시를 짓고 글을 쓰고, 거문고를 연주하고 술을 즐기는 '시서금주(詩書琴酒)'를 떠올립니다. 특히 선비들이 흐트러지려는 마음을 다잡기 위해서 거문고를 연주했다는 이야기가 많이 전해집니다. 하지만 나는 이에 대해서 진즉

에 의문을 갖고 있었습니다. 내가 지금까지 공부해본 바로는 조선의 선비들이 절대로 악기를 연주했을 리가 없습니다.

송혜나 저도 교수님의 의견이 일리가 있다고 생각합니다. 그동안 상류층이 즐기던 음악인 정악에 대한 설명들을 보면 천편일률적으로 되어 있는 것을 알 수 있습니다. 선비들이 사랑방에서 풍류를 즐기기 위해 거문고를 탔다는 내용이 그것입니다. 그런데 제가 보기에 조선의 선비들이 거문고를 즐긴 것은 맞지만 거문고를 직접 연주했다고 보기에는 문제점이 많아 보입니다. 무슨 이야기인가 하면요, 선비들이 거문고를 즐겼을지언정 직접 연주하는 풍조는 전혀 일반적이지 않았을 거란 얘기입니다.

최준식 이에 대한 근거는 앞에서 이미 밝혀 보았는데요, 앞서 밝힌 근거에 이어서 조선의 선비들이 정말로 거문고를 직접 연주했는지에 대한 이야기를 심도 있게 나눠보지요.

송혜나 우선 조선 선비들에게는 투철한 '완물상지(玩物喪志)' 정신이 있었습니다. 〈포의풍류도〉 편에서도 나온 이야기입니다만 완물상지란 '희롱할 완(玩), 물건 물(物), 잃을 상(喪), 뜻 지(志)'로 구성되어 있으니 이 사자성어의 뜻은 '물건을 가지고 노는 데 정신이 팔리면 자신의 의지나 뜻, 그러니까 본심을 잃어버린다'라는 것입니다. 그래서 조선 선비들은 물건을 만들고 그것을 가지고 희롱하는 일을 극히 꺼렸습니다. 양반이 할 일이 아니라고 생각한 것이지요. 그래서 거문고 연주도 직접 하지 않았을 것이라고 추정하는 겁니다.

최준식 맞아요. 선비들은 악기를 보면 저런 것은 천민들이나 연주하는

것이지 자신들처럼 고상한 양반들이 다룬다는 것은 있을 수 없다고 생각했을 것입니다. 노동도 전혀 하지 않는 양반들이 악기를 연주한다는 것은 어불성설이지요. 양반들이 악기를 연주하는 순간 광대와 같은 천민으로 떨어지게 되는데 어떤 양반이 악기를 연주하겠습니까? 그런데 나는 이런 양반들 태도가 잘못되었다고 봅니다. 왜냐하면 자신들의 최고의 스승인 공자는 금이나 슬 같은 악기 타는 것을 즐겨했는데 자기들은 하지 않았으니 말입니다. 이런 건 거의 위선적인 태도에 가깝다고 할 수 있습니다.

송혜나　왜 그런 태도를 취했는지 그 이유에 대해서는 어느 정도 추정이 가능합니다. 조선의 이념이었던 성리학이 조선에서는 종주국인 중국의 상황에 비해 포용성이 없었고 탄력적으로 운용되지 않은 것은 잘 알려진 사실입니다. 변방 국가인 조선으로 오면서 도그마적인 면이 강해진 것이죠. 그런 까닭에 조선의 사대부들은 음악을 통해 얻을 수 있는 내면적인 부드러움에 대한 사려를 도외시하게 되고 예만 강조하는 외적인 강함에만 천착해서 음악에 대한 흥취(興趣)를 잃어버리게 된 것 같습니다.

최준식　맞아요. 그래서 국악 설명에서는 천편일률적으로 선비들이 거문고 같은 악기를 연주했다고 하지만 실제의 기록이나 그림을 보면 이런 사실이 발견되지 않습니다. 보십시오. 우선 조선 최고의 유학자인 퇴계 이황이나 율곡 이이 같은 학자들에 대한 기록을 보면 실제로 그들이 거문고 같은 악기를 직접 연주했다는 기록은 없습니다. 이것은 다른 학자들도 마찬가지입니다. 글쎄요, 예외가 있다면 윤선도 같은

사람이 있기는 한데요, 그가 거문고를 만들어 연주했다는 기록도 있고 그 악기가 전해온다고도 하지만 실제로 거문고를 탔는지는 확실하지 않습니다.

송혜나 앞서 언급되었던 고산유금이라 불리는 거문고를 말씀하시는군요. 이 거문고는 연주할 수 있도록 복원되어 현재 해남에 있는 '고산윤선도 유물전시관'에 전시되어 있습니다. 그런데 이 전시관에 있는 여러 유물들을 보아도 악보와 같은 음악 관련 자료는 없습니다. 윤선도가 정말로 거문고를 탔다면 음악과 관계된 유물이 하나라도 남아 있을 법한데 고산유금 외에는 그런 것이 없습니다.

최준식 그러게 말입니다. 나도 선비들이 거문고를 연주했다고 하는 국악 학계의 설명에 큰 의문을 느껴서 진즉에 아시아 음악의 권위이고 중앙대학교 국악과에 재직하셨던 전인평 교수께 이 문제에 대해 물어본 적이 있습니다. 그랬더니 그분 말씀이 자신이 생각하기에도 선비들은 악기를 다루지 않은 것 같은데 혹시 예외가 있었다면 귀양 가서 혼자 있을 때 연주했을 가능성이 있다고 하시더군요.

송혜나 일리가 있는 말씀이네요. 조선 시대의 문인화를 보면 실제로 선비들이 악기를 연주하는 모습이 나온 게 거의 없습니다. 그래서 〈포의풍류도〉 편에서 본 것처럼 악기(비파, 거문고)를 타고 있는 자신의 모습을 과감하게 그린 김홍도가 남다른 것입니다. 그의 정체성이 대단히 특이하지 않았습니까? 악기가 등장하는 수많은 풍속화 속 선비들은 감상자로만 그려져 있고 악기는 전문 악사들이나 기생들이 연주하고 있으니까 그렇다는 것입니다. 오늘 주제인 〈월하탄금도〉처럼

선비가 직접 거문고를 타고 있는 것은 극히 예외적인 것입니다. 하지만 이것은 선비들의 풍류 모임에서 여러 명이 모여 있는 가운데 연주한 것이 아니라 은일, 즉 은둔 생활 속에서 혼자 연주하고 있는 모습을 그린 것이지요.

주인공의 정체

최준식 그러면 방금 나눈 이야기와 연결지어 〈월하탄금도〉 속 주인공인 선비로 초점을 옮겨가보지요. 이 그림에서 한 가지 짚고 넘어가야 할 것은 맨 앞에서 잠깐 언급한 것이지만 이 그림이 과연 조선의 선비를 그린 것이냐는 것입니다. 세부를 확대한 그림을 보세요. 이 그림의 주인공은 조선의 옷도 입지 않았고 조선 선비의 머리 상투도 하지 않은 것을 알 수 있습니다. 대신 이 사람은 전형적인 중국 사대부의 모습을 하고 있습니다. 그리고 한번 생각해보십시오. 조선의 선비들이 실제로 저런 산속에서 차를 끓여주는 어린 아이를 데리고 유유자적한 경우가 있을까요?

송혜나 맞습니다. 한국에서 차를 마시는 전통은 국교가 불교였던 고려에서는 매우 성행했지만 유교를 숭앙하던 조선에서는 거의 끊어진 것으로 알고 있습니다. 조선의 선비라면 저런 곳에서 차가 아니라 술을 마셨겠지요.

최준식 그래서 전체 정황을 보건대 이 그림은 실제 상황을 그린 것이 아

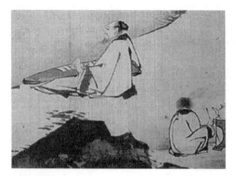

〈월하탄금도〉 일부

니라고 생각됩니다. 중국의 그림을 모방해서 그린 것으로 추정됩니다. 내가 그림이 전공이라면 이 그림의 원본이 될 만한 중국 그림을 찾아냈을 테지만 지금으로서는 찾을 도리가 없네요. 〈월하탄금도〉는 중국에 전해져

오는 무현금 이야기를 묘사한 것이지 조선의 정황을 그린 것은 아닐 겁니다. 이렇게 생각할 수 있는 근거는 이 그림의 화자인 이경윤이 조선 전기 사람이라는 점입니다. 당시는 아직 진경(眞景) 시대가 도래하기 전이라 조선의 진짜 풍경을 그리는 것보다 중국 것을 따라 그리는 풍조가 강했을 때입니다.

송혜나 저도 선생님 말씀에 동의합니다. 이번에 이 원고를 쓰면서 우리가 지금 다루고 있는 〈월하탄금도〉와 1장에서 다루었던 〈포의풍류도〉, 〈단원도〉 이외에 혹시 선비들이 악기를 직접 연주하고 있는 그림이 또 있을까 해서 검색을 하다가 찾아낸 그림이 한 점 있습니다. 선비가 악기를 연주하고 있는 그림이 워낙 없기 때문에 어렵게 찾은 건데요, 이것도 정식 그림이라기보다는 부채에 그려진 그림입니다.

최준식 김홍도가 그린 〈죽리탄금도(竹裡彈琴圖)〉라 되어 있군요.

송혜나 네. 여기에는 대나무 숲에서 금을 타고 있는 한 선비가 그려져 있습니다. 그런데 자세히 보시겠어요? 부채의 오른쪽을 보면 당나라 시

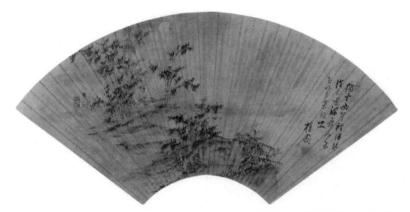

김홍도, 〈죽리탄금도〉, 18세기 후반

인 왕유(王維, 701~762)가 지은 시가 적혀 있습니다. 이것은 왕유가 자신의 별장 풍경을 읊은 시(20수) 가운데 하나라고 하는데요, "홀로 대나무 숲속에 앉아 금을 타고 긴 휘파람 부니[獨坐幽篁裡 彈琴復長嘯]"로 시작하는 시이지요. 그러니까 이 부채는 김홍도가 왕유의 시에 나오는 광경을 그림으로 그린 것입니다. 따라서 그림 속 주인공은 조선 선비의 모습이 아니고 악기 역시 거문고라 볼 수 없습니다. 실제로 거문고라면 괘가 있어야 하는데 이 그림에 나오는 악기에는 괘가 없기 때문에 여러 정황상 이 악기는 금에 가깝습니다. 따라서 금이나 거문고를 직접 타는 선비의 모습을 그린 조선 시대 그림이 있다면 그것은 중국 것을 그대로 모방한 그림이라 보는 게 맞지 않을까 합니다.

최준식 같은 의견입니다. 조선의 선비가 실제로 악기를 연주하는 모습을 그린 그림은, 앞서 송 선생이 언급한 것처럼 우리가 이 책의 1장에서 본 김홍도의 〈포의풍류도〉와, 함께 언급했던 〈단원도〉, 그리고 지금

보고 있는 〈월하탄금도〉 외에는 없지 않을까 합니다. 그런데 〈포의풍류도〉의 경우는 엄밀히 말하면 김홍도가 중인이니 사대부 그림이라 하기에는 조금 주저되는 바가 있습니다. 이에 대해서는 앞서 충분히 밝혔지요.

마무리하며

최준식　자, 이제 오늘 이야기를 정리할 때가 된 것 같은데요, 〈월하탄금도〉 하나를 놓고 이번에도 거문고와 선비를 중심으로 다양한 차원의 새로운 이야기들을 나누었습니다.

송혜나　네. 이렇게 공부할 때마다 한국학 공부는 즐겁기도 하지만 상당히 힘들다는 생각도 듭니다. 그림 하나를 이해하는 것조차 결코 쉽지 않기 때문인데요, 이 그림도 마찬가지였습니다. 〈월하탄금도〉를 제대로 이해하기 위해서는 중국과 한국의 옛 그림을 아주 심층적으로 알아야 하는 것은 물론이고 그것에 깔린 종교 사상, 더 나아가서는 중국과 한국의 역사도 꿰뚫고 있어야 하니 말입니다. 음악, 회화, 종교, 역사 등에 해박해야 그림 하나를 읽어낼 수 있는데 저는 그렇지 못하니 이렇게 말씀을 나눌 때마다 아직도 공부가 멀었다는 느낌을 많이 받습니다. 물론 알아가는 과정은 무척 즐겁습니다.

최준식　좋습니다. 그러면 마무리 말씀을 들으면서 이번 장을 끝내도록 하지요.

송혜나 오늘 이경윤의 〈월하탄금도〉를 보면서 우리나라 대표 현악기 중 하나인 거문고 이야기를 깊게 나눠봤습니다. 마치면서 드리고 싶은 말씀은 거문고 곡을 감상할 기회가 있다면, 거문고가 '남성적이다', '선비 악기다', '소음이 많이 난다', '너무 거칠다' 등등의 선입견은 다 내려놓으시고 1600년 이상의 긴 시간 동안 우리 조상들의 손에서 손으로, 또 마음에서 마음으로 전해온 이 악기 자체의 매력에 흠뻑 빠져 보시기를 바란다는 작은 당부입니다. 가장 한국적인 악기라고 할 수 있답니다.

최준식 고맙습니다.

도시 남녀의
한강 뱃놀이 데이트

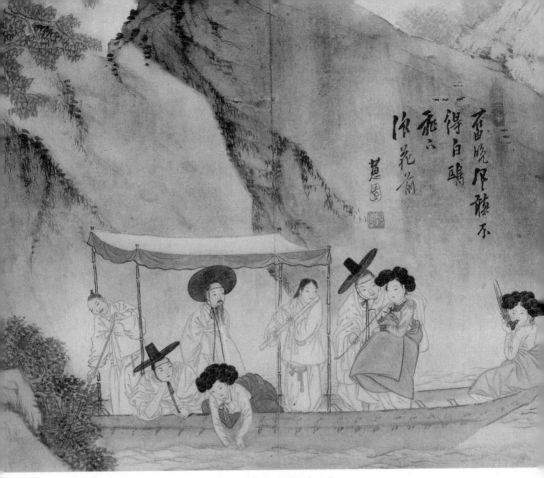

신윤복, 『혜원전신첩』 중 〈주유청강〉, 18세기 후반(국보 제135호)

의문의 화원, 혜원 신윤복

<u>최준식</u> 이번 그림은 젊은 선비들이 기생들과 함께 뱃놀이를 즐기고 있는
재미있는 그림이군요. 많이 보던 그림입니다. 악기는 두 종류가 등장
하네요. 오늘도 나눌 이야깃거리가 많습니다. 그럼 시작해볼까요?

<u>송혜나</u> 오늘 함께할 그림은 일종의 조선 시대 남녀 연애 풍속도인데요,
지금으로부터 약 200년 전인 18세기 후반에 신윤복(1758~?)이 그린
〈주유청강(舟遊淸江)〉이라는 그림입니다. 조선 후기 때 서울에 살던
도시 남녀의 뱃놀이 장면을 생생하게 담은 작품이지요. 물론 남녀의
신분은 서로 크게 다르지만요.

<u>최준식</u> 〈주유청강〉이라는 제목을 말 그대로 풀면 '맑은 물이 흐르는 강
에서의 뱃놀이'가 되겠습니다. 역시 기대가 되는 그림입니다. 먼저 신

윤복이라는 화가부터 만나봐야겠죠. 신윤복은 현대 한국인들에게도 무척 매력적인 예술가임에 틀림없습니다. 그에 대한 드라마 〈바람의 화원〉(2008)이나 영화 〈미인도〉(2008)가 근래에 들어와 만들어지고 세간의 큰 주목을 받았으니 말입니다.

송혜나 　특히 드라마 열풍이 대단했죠. 덕분에 신윤복의 작품을 다수 소장하고 있는 간송미술관(성북동 소재)의 특별전에 관람객들이 줄을 서서 기다리는 좀처럼 보기 드문 풍경이 연출되기도 했습니다. 그러면서 그전까지는 일반인들에게 잘 알려지지 않았던 우리나라의 문화 영웅 중의 한 분인 간송 전형필(1906~1962) 선생과, 그가 세운 간송미술관이 널리 알려지고 주목받는 계기가 되었습니다. 그럼 신윤복에 대해 소개해드릴게요. 우선 호가 혜원이라는 것은 많이들 알고 계실 겁니다. 혜원은 18세기 중반(1758)인 영조 시절에 태어났는데 탄생한 해와 중인 출신이라는 것, 남긴 작품이 있고 국가 관청인 도화서(圖畵署) 소속 화원이었다는 것 외에는 이상하리만큼 알려진 게 없습니다.

최준식 　맞습니다. 우리는 신윤복이 언제 어떻게 생을 마감했는지, 어떻게 살았는지 등 그의 생애에 관해서 거의 모릅니다. 그에 관한 기록은 일제기에 나온 한국 최초의 그림 평론집이라 할 수 있는 오세창(吳世昌, 1864~1953)의 『근역서화징(槿域書畵徵)』에 나온 아주 짤막한 내용이 거의 유일하다고 하지요. 여기에도 아래와 같이 딱 두 줄 정도만 나오니 혜원에 대한 기록과 정보가 얼마나 미진한지 알 수 있습니다.

신윤복申潤福. 자 입보笠父, 호 혜원蕙園; 고령인高靈人. 첨사僉使 신한평申

漢枰의 아들, 화원畵員. 벼슬은 첨사다. 풍속화를 잘 그렸다.

송혜나 기록은 이렇게 미비하지만 신윤복은 누가 뭐래도 조선 3대 풍속
　　　 화가로 명성이 높습니다. 김홍도[1745~1806(?)], 김득신(1754~1822)과 함
　　　 께 말이지요. 참고로 선배였던 김홍도보다는 열세 살 정도 어립니다.

최준식 그런데 혜원의 부친도 유명한 화원이었다고 하지요?

송혜나 맞습니다. 신윤복의 부친은 신한평이라는 사람인데요, 영·정조
　　　 때 활동했던 아주 유능한 도화서의 화원이었습니다. 신한평에 대해서
　　　 는 전하는 기록들이 꽤 있습니다. 기록이 거의 없는 신윤복과는 대조
　　　 적이죠. 그 기록들에 따르면 신한평은 당대 최고 실력을 가진 화원들
　　　 만이 그릴 수 있는 임금의 초상화, 즉 어진을 세 번이나 그렸다고 합
　　　 니다. 정조 때에는 왕의 명령을 잘 따르지 않아 귀양 가기도 했다고
　　　 하고요. 조선 후기의 역사가 이긍익(1736~1806)은 자신의 저서 『연려
　　　 실기술(燃藜室記述)』에서 이름난 화가를 다룰 때 신한평을 정선, 강세
　　　 황, 김홍도 등과 함께 나란히 거론했다고 합니다. 이것만으로도 그의
　　　 실력이 어느 정도인지 충분히 짐작이 가시겠지요? 게다가 신한평의
　　　 윗세대에도 화원이 한 분 더 있었다고 전합니다. 이렇게 보면 신윤복
　　　 의 가계는 가히 화가 집안이라고 할 수 있겠습니다.

최준식 어떻든 신윤복에 관한 기록은 적습니다. 그 이유에 대해서는 그
　　　 가 서얼 출신이었다는 점과 함께 당시에는 받아들일 수 없는 파격적
　　　 인 그림을 그린 탓에 사람들이 그에 대해 기록하기를 꺼렸다는 설이
　　　 있습니다. 하지만 이 역시 정확한 사실인지 그 여부를 잘 모릅니다.

아직까지 발견된 기록은 없으니까요. 혜원 신윤복은 이렇게 기록이 별로 남아 있지 않은 화원이지만 한국 회화사에서 그가 차지하는 자취나 업적은 뚜렷합니다. 어떤 면에서 그렇다고 할 수 있는지 한 번 보지요.

송혜나 신윤복은 입지가 매우 확실한 화가입니다. 그의 화풍은 두 가지 면에서 주목됩니다. 첫째, 그는 그 이전에는 없었던 화려한 색채를 사용합니다. 그러면서 고도로 계산된 은근한 상징들로 감칠맛을 더했는데요, 그 은근한 상징이 무엇인지는 두 번째 주목되는 점과 관련됩니다. 이에 대해서는 오늘의 주인공인 〈주유청강〉을 보면서 차차 말씀드리겠습니다.

최준식 맞아요. 신윤복은 이전의 화가들과는 달리 색채, 그중에서도 원색을 많이 사용했습니다. 그러한 작품 중에서 가장 극적인 것은 말할 것도 없이 그의 상징이나 다름없는 〈단오풍정〉일 겁니다. 여기에 나오는 그네 타는 여인의 옷 색깔이 가히 압권입니다. 혜원은 그네 타는 여인에게 다홍치마와 노랑 저고리를 입혔습니다. 게다가 흰색 속곳이 훤히 내보이게 그렸죠. 이런 색채 설정은 당시로서는 그야말로 파격입니다. 이전까지의 그림에서는 이렇게 원색을 가져다 쓴 경우가 별로 없습니다. 나만 느끼는 것인지는 모르겠지만 이 여인만 보아도 〈단오풍정〉은 한마디로 색정이 드러나는 그림입니다. 다분히 선정적이지요.

송혜나 바로 그런 면이 신윤복을 주목해야 하는 두 번째 이유입니다. 그는 유교 질서에서는 감히 드러낼 수 없었던 에로티시즘을 과감하게

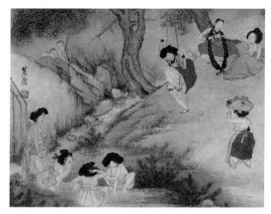
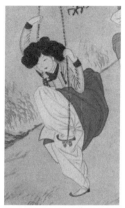

신윤복, 『혜원풍속화첩』 중 〈단오풍정〉, 18세기 후반(국보 제135호)
오른쪽 그림은 〈단오풍정〉의 일부로 그네를 타는 여인의 모습이다.

다룬 화가로 유명합니다. 전례가 없는 남녀 간의 은밀하고도 자유로운 연애 장면을 매우 교묘하면서도 은근하게 화폭에 담는가 하면 때로는 남녀의 '성(性)'이라는 금기 소재를 거침없이 표현했습니다. 신윤복은 야한 소재를 가지고 예술적 그림을 그린 우리나라 최초의 화가라는 점에서 크게 주목됩니다. 바로 이런 남다른 예술성에서 신윤복의 위치는 가히 독보적이라 하겠습니다.

조선 화원의 혁명적 일탈

최준식 이야기를 조금 더 나눠봅시다. 신윤복과 같은 예는 조선 회화사에서 전무후무한 일일 것입니다. 송 선생이 이야기한 것처럼 성을 예

술 소재로 삼았으니 말입니다. 물론 그전에도 돌이나 나무로 만든 성과 관련된 조형물들이 있었습니다. 하지만 그것들은 적어도 겉으로는 다산을 기원하는 것이었지 예술적인 표현물은 아니었죠. 예를 들어보면, 우리나라에는 전국적으로 남근석(男根石)이 많이 있지 않습니까? 남근을 하도 실감 나게 조각해놓아서 제자들과 같이 보기에 민망할 정도입니다. 이것들은 성에 대한 예술적인 표현이 아니라 방금 전에 말한 것처럼 적어도 겉으로는 다산의 풍요를 기원하는 일종의 신앙물이었습니다.

송혜나 그래서 그런 조형물들을 순수 예술품으로 보기에는 조금 무리가 있겠죠.

최준식 그런데 비록 상징적으로 다루기는 했지만, 인간의 성을 예술적인 차원에서 노골적으로 묘사한 조선 예술사 최초의 작품이 나옵니다. 방금 전에 언급한 〈단오풍정〉을 비롯한 신윤복의 그림들 말입니다. 이런 그림들은 지금 보면 '조금' 야하다고 생각할 수 있는 정도이지만 당시로서는 혁명적인 것이었다고 할 수 있습니다.

송혜나 맞습니다. 이 그림의 주인공들이 기생이라고는 하지만 가슴을 다 드러내놓고 둔부까지 보이는 여성을 그림으로 그린다는 것은 전형적인 유교 사회에서는 있을 수 없는 일입니다. 게다가 두 명의 어린 중이 호기심 어린 눈으로 여성들을 훔쳐보고 있는데 이것 역시 대단히 파격적입니다.

최준식 나는 이 〈단오풍정〉은 아예 포르노물, 즉 외설물이라고 말합니다. 지금도 이런 그림은 잘 그리지 않는데 당시 사회의 풍조를 생각하

〈단오풍정〉 일부

면 이것은 엄청난 일탈입니다. 글쎄요, 그 파격 정도로 하면 현대에 어떤 그림이 비견될 수 있을까요? 현대 화가들이 그리는 여성 누드화조차도 신윤복의 일탈에는 상대가 안 될 정도입니다. 오늘날 여성 누드는 사진으로든 그림으로든 비교적 쉽게 접할 수 있기 때문에 당시 신윤복이 행한 일탈과 상대가 안 된다고 한 겁니다.

송혜나 그 필적할 만한 상대가 누가 있을까 생각해보니, 적절할지는 모르겠지만, 자유로운 영혼의 소유자이자 20세기 최고의 괴짜로 명성이 높은 세계적인 비디오 아티스트 백남준이 떠오릅니다. 그의 작품 가운데 일탈과 파격의 작품을 들어본다면, 그의 예술적 동지이자 첼리스트였던 샬롯 무어맨(Charlotte Moorman)을 상반신을 탈의한 채로 연주시킨 것 정도가 있지 않을까 합니다. 1960년대에 있었던 일입니다. 한국이 아니라 미국 뉴욕에서 말이지요. 그런데 백남준이 행한 이런 식의 파격적인 퍼포먼스가 뉴욕에서조차 파격적이었는지 이런 유명

한 일화도 있습니다.

최준식 〈오페라 섹스트로니크〉(1967) 공연을 말씀하시는군요.

송혜나 맞습니다. 섹스를 음악으로 표현했다고 하는 〈오페라 섹스트로
니크〉를 공연하던 도중에 백남준과 무어맨이 경찰에게 경범죄로 체
포된 겁니다. 여하튼 백남준 선생은 그의 파격적인 예술 행위 덕분에
그런 웃지 못할 일을 겪기도 했습니다.

최준식 그 이야기는 백남준 하면 따라오는 유명한 일화이죠. 일탈성 면
에서 두 분은 어느 정도 통하는 바가 있어 보입니다. 어떻든 〈단오풍
정〉에는 앞서 말씀드린 것 외에도 남녀의 성기를 상징하는 것들도 묘
사되어 있다고 하는데 그것까지 말하면 배가 산으로 가는 것 같아 언
급하지 않겠습니다. 송 선생이 이야기한 것처럼 신윤복의 그림에는
이처럼 은근하게 상징적인 것들이 많이 나옵니다.

송혜나 그래서 신윤복의 그림은 어딘지 모르게 야한 느낌을 줍니다. 그
런 점에서 혜원은 당시 혁신적인 인물, 이단아 같은 사람이었을 겁니
다. 물론 추정에 불과할 수 있지만, 당시에 왕따를 당하지 않았겠나
하는 생각도 들고요. 참, 혜원의 그림에는 대부분 여자가 등장합니다.
주로 기생들이죠. 함께 등장하는 남자들은 당연히 양반들이고요. 이
것도 혜원의 주특기입니다. 이번 그림인 〈주유청강〉에도 양반과 기
생들이 등장합니다.

최준식 하하. 그런 혜원의 그림을 볼 때마다 드는 생각인데, 당시 기생과
양반의 로맨스를 그렸다는 것도 도무지 이해가 안 됩니다. 어떻게 그
런 그림을 대놓고 그릴 수 있었느냐는 것이죠. 유교 '덕분에' 아주 보

수적이었던 조선 사회가 윤리적으로 그런 연애를 허용했을 리가 없었을 텐데 말입니다. 〈주유청강〉 역시 기생과 양반의 대낮 뱃놀이 장면을 그린 것입니다. 어떻게 그런 일이 가능할 수 있었는지, 그림을 보기 전에 당시 사회 풍속부터 살펴보면 좋겠습니다.

적나라하게 그린 상류층 세태

송혜나 좋습니다. 결론부터 이야기하자면, 18세기 후반 당시 사회 풍속은 〈주유청강〉과 같은 그림 속 장면과 같았다고 할 수 있습니다. 신윤복은 그렇게 변화하고 있는 심각한 사회 문제의 모습을 정확하게 그림으로 표현해놓은 것입니다. 그림을 통해 기생을 데리고 노는 양반들의 은밀한 유흥 문화를 신랄하게 비판하면서 말이지요. 이를테면 양반의 위선을 그림으로 세상 천하에 폭로한 겁니다.

최준식 당시 양반들의 이런 유흥 문화를 전하는 기록들도 꽤 있지요?

송혜나 물론입니다. 그중에서 『조선왕조실록』에 전하는 사건을 소개해 드릴게요. 이것만 보아도 양반들의 은밀한 유흥 세태가 어떠했는지를 알 수 있을 겁니다. 『영조실록』을 보면 이른바 기생 수검 사건에 대한 기록이 나옵니다. 수검(搜檢)이란 금지된 물품을 수색하고 검사하는 것이잖아요? 그러니까 기생 수검이란 기생을 수색하고 검사하는 일이겠지요. 그런데 여기서 흥미로운 사실은 의녀들이 기녀 역할을 겸했다는 점입니다. 사극 같은 것을 보면 더러 머리에 네모난 검정 사각모

를 쓴 여인들이 나옵니다. 그 모자를 가리마라고 하는데요, 그런 가리마를 쓴 여인들이 바로 의녀들입니다.

최준식 그렇습니까? 군이 비교하자면 의녀는 지금으로 치면 간호사라 할 수 있을 텐데 의녀가 기생 역할도 했다니, 물론 의녀가 신분이 워낙 미천했다고는 하지만, 그래도 기생을 겸했다고 하니 이상합니다. 의녀라는 제도가 언제 생겼고, 또 그들은 언제부터 기생을 겸하게 된 건가요?

송혜나 『조선왕조실록』에 의녀라는 단어가 등장하는 것은 태종 때의 일입니다(1413). 아마 그때부터 의녀 제도를 두었다고 보아야겠지요. 천민 출신의 관비(각 관아의 여종) 중에서 대체로 10세 이상 15세 이하의 똑똑한 동녀(童女)를 뽑아서 의녀로 둔 겁니다. 성종 때 이 제도가 확립되어 거의 전국적으로 의녀 제도를 시행한 것으로 보입니다. 남녀가 유별한 사회에서 부녀자의 질병을 진단하고 치료하기 위해 꼭 필요했던 제도였겠지요. 그런데 이들 의녀들 가운데 일부는 연산군 때부터 기녀 역할까지 겸하게 됩니다.

최준식 예상대로 연산군 때부터 그랬군요.

송혜나 연산군은 잔칫날에 미모가 뛰어난 젊은 의녀 수십 명을 골라 곱게 단장시켜 기생과 함께 부르기 시작합니다. 그러다가 의녀를 잔치[진연(進宴)] 때 부르는 것을 아예 상례화합니다(1504, 연산군 10년). 그래서 이런 의녀들은 약방의 기생이라는 별명까지 얻게 됩니다. 물론 모든 의녀가 다 그랬던 것은 아니지만 이러한 상황은 여러 폐단을 낳고 끊임없는 시정 요구에도 불구하고 조선 말기까지 지속됩니다. 그

런데 문제는, 공무원 격인 가리마를 쓴 의녀, 아니 의녀 기생들로 인해 당시 심대한 사회 문제가 발생했다는 데 있었습니다.

최준식 무슨 일이죠?

송혜나 『조선왕조실록』의 몇몇 기사에 따르면 의녀를 첩으로 삼아 파직당한 사람도 있고 아무개가 의녀와 간통하여 처벌한다는 기록 등도 적지 않게 보입니다. 그런데 18세기에 이르러서 돈 있는 양반들이 자신들의 개인 연회 때 동원하려고 궁의 의녀들을 빼돌려 집에 몰래 숨겨두는 일이 발생합니다. 그것도 비일비재하게 말이지요. 이 소식을 접한 영조는 가만히 있지 않았습니다. 누가 의녀 기생을 데리고 사는지 낱낱이 조사하고 모두 잡아들이라고 명하는데요, 이게 이른바 기생 수검입니다.

최준식 하하, 그래요? 결과가 어떻게 되었는지 심히 궁금합니다. 이 이야기는 처음 듣는데 상당히 충격적이군요. 궁의 의녀들은 엄연히 국가에 소속된 공인인데 그들을 사대부들이 사사롭게 자기 집에 데려다놓고 기생짓을 시켰다니 말입니다. 공사 구별이 전혀 안 되는 상황이었네요. 그래서 어떻게 됐습니까? 발본색원해서 의녀 기생들을 숨겨놓고 있던 사대부들이 패가망신하나요?

송혜나 아닙니다. 반전이 있었습니다. 영조가 어전에서 기생 수검을 명할 때 대신들이 소극적인 태도를 취한 모양입니다. 이에 영조가 "경들도 또한 (궁궐에서 빼돌린) 기생을 데리고 있는가?" 하고 물으니 모두 말하기를 "네 있습니다"라고 하면서 자인했더랍니다.

최준식 점입가경이군요.

송혜나 그래도 대신들이 스스로 인정하니까 자진 신고하는 선에서 사태
　　　　가 수습됐다고 합니다. 자수했으니 봐준 겁니다. 의녀 기생을 차치하
　　　　고라도 이런 식으로 무분별하게 기생과 놀아났던 일을 적고 있는 국
　　　　가 기록은 또 있습니다. 『정조실록』에 실린 이야기인데요, 선왕인 영
　　　　조를 기리는 날 무관들이 기생을 끼고 술을 마셨다는 이야기, 이전 감
　　　　사가 죽어서 상 중인데 새로 부임한 감사가 빈소 가까이에서 기생과
　　　　성대한 잔치를 벌였다는 기록 등이 그것입니다.

최준식 조선 시대가 유교 윤리를 그리도 강조했지만 대신들은 그 강령을
　　　　제대로 따르지 않았나 보군요. 겉으로만 근엄한 척하고 뒤로는 이 같
　　　　은 음란한 짓을 했으니 말입니다. 어떻게 효제충신(孝悌忠信)을 주장하
　　　　는 조선의 선비들이 이런 짓을 할 수 있죠? 참으로 의외입니다.

송혜나 신윤복은 바로 그런 당시의 현장을 그림으로 그린 겁니다. 거침
　　　　없는 붓끝으로 양반들의 세태를 큰 목소리로 질타한 것이지요.

최준식 이야기를 듣다보니 신윤복의 다른 그림인 〈연당야유도〉가 떠오
　　　　르네요. 여기에 나오는 기생 중에도 가리마를 쓰고 있는 의녀가 있습
　　　　니다. 이 의녀 역시 사대부들이 몰래 숨겨놓았다는 궁의 의녀 아닌가
　　　　하는 의구심이 드네요. 이제야 〈연당야유도〉가 제대로 파악되는 느
　　　　낌입니다. 아, 〈연당야유도〉는 우리가 다룰 그림 목록에 있으니 나중
　　　　에 상세히 보기로 하지요. 이 그림도 범상치 않습니다.

송혜나 독자들이 궁금하게끔 〈연당야유도〉 예고를 확실하게 해주셨네
　　　　요. 의녀 기생에 대한 못다 한 이야기는 〈연당야유도〉 편에서 나눌 예
　　　　정입니다. 이 그림 역시 비범한 그림이니만큼 할 이야기가 무척 많습

니다.

최준식 좋습니다. 자, 어떻든 이 정도면 오늘 그림인 〈주유청강〉을 살필 준비가 다 된 것 같습니다. 그러면 시대 분위기에 대한 이야기는 여기서 접도록 하지요. 이제 〈주유청강〉 속으로 들어가봅시다.

조선 남녀의 도심 뱃놀이 현장

송혜나 소개가 늦었습니다. 〈주유청강〉은 〈혜원전신첩〉(국보 제 135호)에 수록된 그림입니다. 간송미술관이 소장하고 있지요. 〈혜원전신첩〉은 신윤복의 풍속화 30점을 모아놓은 화첩인데요, 이는 앞서 우리나라의 문화 영웅이라 소개해드렸던 간송 선생이 1930년대에 일본 오사카의 고미술상에게 구입해 새로 표구한 것입니다. 18세기 후반 조선 후기의 모습을 담고 있는 혜원의 주옥같은 풍속화들이 들어 있는 작품집이지요. 크기는 일반적인 노트북보다 조금 큽니다(가로 28cm, 세로 35cm). 생각보다 작은 그림들이지요.

최준식 크기는 아담하지만 하나같이 유명하면서도 인기가 많은 그림들입니다. 뱃놀이를 즐기고 있는 양반과 기생을 그린 〈주유청강〉 역시 잘 알려진 그림인데요, 이 뱃놀이 현장이 어디인가요? 경치가 아주 좋은 곳이군요.

송혜나 이 그림의 배경은 초여름의 한강이라고 알려져 있습니다. 그림에는 모두 여덟 명이 등장하는데요, 남자가 다섯, 여자가 셋입니다. 신

윤복이 이들 여덟 명의 동작, 표정, 그리고 심리적인 상태까지 어쩌면 그렇게 잘 묘사했는지, 이 그림에서도 그의 뛰어난 면모를 유감없이 발휘하고 있습니다.

최준식 그러면 한 명씩 살펴보지요.

송혜나 우선 그림의 왼쪽 끝에는 배를 이끄는 이가 있는데 그는 열심히 노를 젓고 있습니다. 뱃사공입니다. 반대편 끝에는 이런 나들이가 처음은 아닌 듯 웬 기녀가 능숙한 자세로 뱃머리에 걸터앉아 있습니다. 생황이라는 악기를 불면서 말이죠. 그리고 중앙에는 악사 총각이 대금을 연주하며 서 있습니다. 그런데 여기서 도무지 풀리지 않는 의문이 있습니다. 생황과 대금이 연주한 음악이 과연 무엇이었을까 하는 건데요, 일단 현재까지 전하는 전통 곡에는 생황과 대금이 연주하는 이중주곡은 없습니다. 그렇지 않고 각각 따로따로 독주를 했다고 할지라도 그들이 어떤 곡을 연주했는지는 알 길이 없습니다. 그저 궁금할 따름입니다.

최준식 그런데 이 대금과 생황이 합주한 곡이 무엇인가 하는 것 말고도 의문점은 또 있습니다. 내가 대금을 조금 배워봐서 아는데, 여기 나오는 총각이 부는 식으로 대금을 불면 절대로 소리가 나지 않는다는 것입니다. 대금은 악기를 바닥면과 항상 수평을 유지하면서 불어야 소리가 나지 저 총각처럼 밑으로 기울여서 불면 당최 소리가 나지 않습니다. 대금은 취구, 그러니까 부는 구멍이 커서 그 구멍에 입술을 바짝 대고 불어야 합니다. 그렇지 않으면 소리 자체가 아예 나지 않습니다. 또 대금은 저렇게 서서 불려면 땅에 다리를 단단히 고정하고 불어

야지 흔들리는 배 위에서 부는 것은 대단히 힘듭니다. 배 위에서 소리를 내려면 적어도 앉아서 불어야 할 텐데 이 총각은 웬일인지 서서 붑니다. 이런 것들이 다 이상한데 모든 것을 면밀하게 그리는 신윤복이 왜 저렇게 그렸는지 모르겠습니다.

송혜나 선생님 말씀을 들으면서 제가 머릿속으로 총각 악사의 대금을 수평으로 세워봤는데요, 그랬더니 그림의 구도가 영 조화롭지 않네요. 대금을 수평으로 놓으면 이 대금 총각이 차지하는 면적이 지나치게 커집니다. 그래서 어색합니다. 아마 이런 구도를 고려해서 신윤복이 일부러 대금의 각도를 비현실적으로 기울인 게 아닌가 하는 생각을 해봅니다.

최준식 좋은 해석입니다. 그런데 이와 비슷한 경우가 또 있습니다. 옛 그림을 보면 낭만적인 전원생활을 표현할 때 목동 같은 친구가 소를 타고 가면서 대금이나 피리 같은 관악기를 부는 장면을 그려놓은 게 있습니다. 이것도 말이 안 됩니다. 소를 타고 가면 탄 사람의 상체가 흔들리지 않습니까? 그렇게 몸이 흔들리면 입술이 취구에 붙어 있을 수가 없습니다. 그러니 소리가 제대로 나올 수 없는 것이죠. 추측건대 그림 속 주인공이나 작가는 이런 악기를 실제로 연주해본 적이 없고 다만 악기를 관념적으로 그림의 소재로 활용한 것 아닌가 합니다.

송혜나 그럴 수도 있겠어요. 선생님께서는 대금을 불어보셨기 때문에 관악기에 대해 잘 아시고 또 그게 보이셨군요. 저는 앞서 말씀드렸듯이 저 두 사람이 어떤 곡을 연주했는가가 제일 궁금합니다. 선비들이 즐겨 듣던 음악이었을 텐데, 저런 앳된 총각이 그런 품격 있는 음악을

연주할 수 있었을까 하는 의문이 또 꼬리를 무네요. 음악에 대한 기록이 없으니 온통 궁금한 것 투성입니다.

최준식 하하. 의문을 품는 것은 얼마든지 좋습니다. 그런데 우리는 아직 갈 길이 많이 남아 있으니 이즈음에서 그 이야기는 마무리하지요. 이제 다섯 명이 남았습니다. 이들이 이 그림의 주인공이죠?

송혜나 네. 더 정확하게 이야기하면 양반 세 명과 기생 세 명, 이렇게 여섯 명이 바로 이 그림의 주인공일 겁니다. 앞서 언급했던 생황을 부는 기생까지 포함해서 말입니다. 물론 그 기생은 큰 비중이 없어 보이지만요.

최준식 그렇군요. 그런데 어쩐지 이상합니다. 배 후미에는 풋풋한 한 쌍의 커플이 앉아 있고, 뱃머리 쪽에는 또 한 쌍의 커플이 훈훈한 분위기로 서 있는데, 나머지 두 남녀는 다툰 것인지 아니면 처음 만난 사이인지 어째 멀리 떨어져 있습니다. 양반은 뒷짐을 지고 중앙에 홀로 서 있고 기생은 뱃머리에 걸터앉아 생황을 불고 있으니 말입니다. 이들은 언뜻 보아도 다른 사람들보다 연배가 높아 보입니다. 그러고 보니 커플로 보이지 않네요. 어떻게 된 거지요? 이 두 분, 특히 양반에게서 풍기는 '포스'가 뭔가 신윤복다운 어떤 장치일지도 모르겠다는 생각이 문득 스치는데요, 설명을 부탁합니다.

송혜나 네, 잘 보셨습니다. 지금으로부터 200여 년 전에 살던 이 심상치 않은 여섯 명의 도시 남녀를 소개해보겠습니다. 먼저 왼쪽 하단의 한 쌍을 보면요, 젊은 남자는 팔을 걷어붙이고 손으로 턱을 괸 채 강물에 손을 담고 있는 기생을 넋을 놓고 쳐다보고 있습니다. 그 옆에 있는

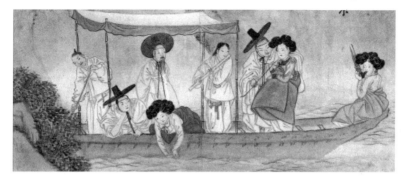

또 다른 한 쌍의 커플은 서 있는데요, 양반이 기생의 어깨를 감싸 안고 그에게 담뱃대를 물려주고 있습니다. 기생들이 얼마나 예쁘고 좋았으면 두 양반이 저런 체면 불고한 자태를 취했을까요?

최준식 하하, 그러게 말입니다. 이 두 쌍의 상황은 잘 알겠습니다. 내가 궁금한 것은 나이가 지긋한 수염을 기른 저 서 있는 양반입니다. 이 사람은 왜 짝도 없이 혼자 서 있느냐는 말입니다.

송혜나 이 사람은 조금 신비한 인물입니다. 먼저 복장부터 보시죠. 가운데에 하얀 띠가 있습니다. 복식사를 연구한 분들의 의견에 따르면 이 하얀 띠는 이 사람이 상중(喪中)에 있다는 것을 의미한다고 합니다. 부모의 3년 상 중 거의 마지막 시기에 해당하는 옷차림이라고 하는 설도 있고요. 어떤 사람은 이 양반이 상주(喪主) 생활하는 것이 진력나서 기생 놀이를 나왔을 것이라는 주장도 합니다. 하지만 확실한 것은 모릅니다. 다만 이 양반이 상중이라는 것에는 이견이 없는 듯 보입니다.

최준식 세상에. 만일 부모의 상중이라는 것이 맞는다면 이 사람은 큰일

날 사람입니다. 부모의 상중에 음악을 가까이하고 감히 기생들과 놀이를 나왔으니 말입니다. 그래서 말인데 신윤복이 이 사람을 그린 데에는 모종의 의도가 있어 보입니다. 도대체 이 사람의 정체는 무엇이고 젊은 친구들하고는 또 무슨 사이인가요?

송혜나　제가 오늘 시작하면서 신윤복은 고도로 계산된 은근한 상징들을 그림 속에 넣어 감칠맛을 더하고 있다고 말씀드렸지요? 이 그림에서는 이 선비를 바로 그런 상징으로 보아야 하지 않을까 합니다.

최준식　그렇습니까? 그러면 무슨 상징인가요?

송혜나　신윤복의 의중으로 깊이 들어가 이 서 있는 양반의 정체를 추정해볼게요. 양반 사회의 추태를 신랄하게 비판하고 있는 신윤복의 입장에서 보겠다는 말입니다. 그러면 이 양반의 정체가 이렇게 해석될 수 있습니다. 그는 이날 뱃놀이에 실제로 참석한 인물이 아니라 신윤복 자신을 의미한다고 말이지요.

최준식　그림 속에 자신을 그려 넣었다고요?

송혜나　정황상 그럴 수 있다는 말입니다. 그렇게 되면 이 양반은 옆에 있는 커플들에게는 보이지 않는 존재가 됩니다. 그는 고위층 자제들로 보이는 젊은이들의 이 은밀한 연애 현장 한복판에 출동해 그들의 세태를 크게 꾸짖고 있는 상징적인 캐릭터인 것입니다. 그러면서 이 양반에게 슬쩍 흰 띠를 매어 상중에 있는 복장을 입혀놓았는데요, 이는 보는 이로 하여금 기강이 해이해진 양반 사회를 다시 한 번 비판하게 하는 장치로 보입니다.

최준식　일리가 있습니다. 그 추정대로라면 혜원은 그림 속 주인공으로

분해서 현장에서 즉각적인 비판을 가하는 동시에 그에게 상중임을 암시하는 흰색 띠를 둘러놓아 그림 밖에서 또 한 번 비판을 받게끔 하는 것이군요. 그러면서 생황 부는 기생 한 명을 그려 넣어 그와 짝을 맞춘 것 같습니다.

송혜나　여하튼 신윤복은 이 그림에서 연세 지긋한 선비라는 장치를 넣어 그를 통해 당시의 양반 사회를 이중으로 비판하고 있는 것으로 보입니다. 그렇지만 이는 어디까지나 추측에 불과합니다. 사실 신윤복의 의도가 어떠했는지는 어디에도 적혀 있지 않습니다. 다만 이렇게 해석할 수 있는 여지는 충분히 있다고 봅니다. 적지 않은 사람들이 이 사람이 신윤복일 것이라는 데에 의견을 같이 하고 있습니다.

뜬금없는 화제(畫題)

최준식　그렇군요. 그런데 이 그림에는 화제가 있네요. 동양화에서는 화제를 읽는 것이 굉장히 중요하지 않습니까? 무엇이라고 적혀 있나요?

송혜나　신윤복 그림에는 사실 화제가 적힌 그림이 많지 않습니다. 그런데 신윤복은 아마도 이 그림에는 화제가 필요하다고 판단했나 봅니다. 그래서인지 특별한 은유가 있는 것으로 보입니다. 열네 글자로 된 화제를 읽어보면요, "일적만풍청부득(一笛晚风聽不得), 백구비하랑화전(白駒飛下浪花前)"이라고 쓰여 있습니다. 해석하면 "대금 소리, 늦은 바람 때문에 들을 수 없구나. 백구만 파도를 쫓아 꽃 앞에 날아든다"입

니다. 그런데 이 화제에서 은유의 단서가 될 만한 것은 뒤에 나오는 구절의 백구와 꽃, 그리고 랑, 즉 파도입니다.

최준식 백구와 꽃이라, 좀 이상하군요. 우선 백구는 갈매기잖요? 갈매기는 강이 아니라 바다에 있는 새입니다. 여기는 한강이라 하지 않았습니까? 그러니 이곳에는 백구가 있을 수 없습니다. 실제 그림에도 백구는 아무리 찾아봐도 없습니다. 꽃 역시 그림에 나오지 않습니다. 파도 역시 그렇습니다. 파도라는 것은 강하고는 거리가 멀고 그림에도 없습니다.

송혜나 선생님 말씀이 맞습니다. 그래서 신윤복이 화제에 적은 백구는 실제로 날아다니는 갈매기를 뜻하고 있는 게 아닙니다. 꽃이나 파도 역시 은유적인 표현이라고 보아야 합니다.

최준식 그렇다면 백구와 꽃, 그리고 파도가 어떤 것을 은유적으로 빗댄 것인지요?

송혜나 아마도 백구는 턱을 괴고 있는 선비를 은유적으로 나타낸 게 아닐까 합니다. 선비들은 주로 하얀 옷을 입잖요? 그러니 이 선비를 백구에 비유했을 수 있습니다. 꽃은 그의 짝, 즉 물에 손을 적시며 작은 물거품을 일으키고 있는 기녀를 나타낸 것이겠고요. 그렇게 해석하면 화제에 쓰인 "백구만 물결 쫓아 꽃 앞에 날아든다"라는 구절과 이 커플이 나오는 부분의 장면이 잘 어울립니다.

최준식 하하. 듣고 보니 그렇군요. 그런데 이런 은유적인 표현이 담긴 화제를 신윤복이 직접 지은 것인지 궁금하네요. 혹시 중국의 옛 시 가운데 이런 구절이 나오는 게 있는지 조사해보셨나요?

송혜나 그렇지 않아도 저의 중국인 동료에게 이 화제를 전해주고 혹시 비슷한 게 중국에 있는지 찾아봐달라고 부탁했었습니다. 결과를 알아보니 이것은 예상한 대로 중국에 있는 시구절이었습니다. 그가 보내온 답변에 의하면, 이 화제는 송나라나 당나라 시에 나오는 구절을 인용한 것으로 보입니다. 먼저 앞 구절인 "일적만풍청부득"과 관련한 시가 중국에 있습니다. 당나라 시인인 여암(呂岩)이 쓴 「목동(牧童)」이라는 시를 보면 "적농만풍삼사성(笛弄晚風三四聲)"이라는 구절이 나옵니다. 또한 송 대의 시인인 방악(方岳)이 쓴 「백로정(白鷺亭)」이라는 시에도 "일적만풍강포선(一笛晚風江浦船)"이라는 글귀가 나옵니다. 따라서 신윤복이 쓴 "일적만풍청부득"은 중국에 있는 이 시들의 구절들을 본떠 만든 것 아닌가 하는 생각이 듭니다. 그런가 하면 백구를 인용한 것은 한시에서는 매우 자주 나오는 표현이라 특별히 어느 한시를 지칭할 필요가 없을 정도입니다.

최준식 그랬군요. 그런데 과연 신윤복이 이 중국의 한시들을 접했는지는 확실하지 않습니다. 어떻든 그 중국인 동료 덕분에 의문 하나가 풀렸습니다. 자, 이제 그림에 적힌 화제까지 살펴봤으니 우리의 또 다른 주제인 음악에 대해 보지요. 〈주유청강〉에는 대금과 생황이라는 악기가 나옵니다. 대금과 생황은 둘 다 관악기인데 다른 악기들에 비해가지고 다니기가 수월하기 때문에 이런 나들이 때 동원하는 게 제격이었을 겁니다. 그럼 먼저 대금에 대해 설명을 해주시지요.

아주 특별한 대나무로 만든 대금

송혜나 대금은 가야금, 거문고와 함께 역사가 오래된 대표 국악기인데
요, 현재 우리나라 100대 민족문화 상징 가운데 하나이기도 합니다.
대금의 유래라고 생각되는 설화는 『삼국유사』에 나옵니다. 일명 「만
파식적(萬波息笛)」 이야기에 등장하는데 그 이야기는 논란의 여지가
있으니 여기서는 다루지 않겠습니다. 이 설화에 나오는 적, 즉 피리가
대금을 뜻하는지가 확실하지 않아서 건너뛰겠다는 것인데 여하튼 우
리는 이 설화를 통해 대금의 유래가 상당히 오래되었을 것이라고 추
측할 수 있습니다.

최준식 알겠습니다. 그런데 내가 대금을 배울 때 선생님께 들은 바로는
이 대금의 재료인 대나무가 조금 특수하다고요.

송혜나 네. 대금은 대부분 쌍골죽(雙骨竹)이라 불리는 대나무로 만듭니
다. 독자들께는 조금 낯선 대나무일 겁니다. 하지만 대금을 만들 때에
는 이 쌍골죽을 최고의 재료로 치고 있습니다.

최준식 왕대 등 여러 종류의 대나무 가운데 이 쌍골죽의 처지가 매우 흥
미롭죠?

송혜나 맞습니다. 보통의 대나무는 각 마디를 기준으로 왼쪽과 오른쪽에
번갈아가며 홈, 즉 골이 패어 있고 속은 비어 있습니다. 하지만 쌍골
죽은 마디에 상관없이 줄기의 양쪽에 골이 패어 있고 속이 많이 채워
져 있습니다. 이는 사실 일종의 병든 대나무입니다. 그래서 안 좋은
별명도 많습니다. 쓸데가 없으니 당연히 사람들에게 대접받을 수 없

쌍골죽(왼쪽)과 대금 연주 모습(오른쪽)

었겠지요. 게다가 예로부터 대밭에 쌍골죽이 나면 망한다는 속설이
있어서 나자마자 베어지기가 일쑤였다고 합니다. 그러나 이 쌍골죽은
대금의 세계로 오면 그 지위가 완전히 달라집니다.

최준식 대단히 극진한 대우를 받고 있죠. 그 점이 참 재미있어요.

송혜나 그렇습니다. 대금을 만드는 장인들에게 쌍골죽은 구하기 어려운
귀물(貴物)로 여겨지고 있습니다. 마치 산삼 같은 존재입니다. 가격도
비싸고요. 그 이유는 쌍골죽은 인위적으로 재배할 수 없을뿐더러 잘
자라지도 않기 때문에 원한다고 해서 구할 수 있는 게 아니기 때문입
니다. 이런 쌍골죽이 대금을 만들 때 각광받는 이유는, 대나무 중에는
쌍골죽만이 유일하게 속이 단단하고 두툼하게 꽉 차 있기 때문입니
다. 그러니까 쌍골죽은 대금의 울림통이 되는 속, 즉 내경(內徑)을 원
하는 크기로 뚫을 수 있는 최상의 대나무인 겁니다.

최준식 그러면 이 쌍골죽으로 대금을 어떻게 만드는지 간단하게 소개해
주시죠.

송혜나 대금을 만들 때에는 2~3년쯤 자란 쌍골죽을 뿌리째 채취합니다.

잔뿌리는 정리하고 뿌리 쪽 막힌 부분을 살려서 잘라 놓는데요, 나중에 이 막힌 뿌리 쪽이 대금의 머리, 즉 입을 대고 부는 취구 쪽이 됩니다. 쌍골죽을 이렇게 준비한 후에 수분을 제거하기 위해 갈색이 될 때까지 불에 굽습니다. 그리고는 속통을 뚫는데 막혀 있는 안쪽의 마디 부분들을 뚫어가며 내경의 크기를 정하고, 구멍들(취구, 칠성공, 지공, 청공)을 일직선으로 뚫습니다. 마무리는 습기나 침 등으로 내경 안쪽이 썩는 것을 방지하기 위해 붉은색 페인트를 흘려보내는 코팅 작업과, 대나무의 특성상 세로로 갈라지는 것을 방지하기 위해 마디 몇 군데를 명주실이나 합성실로 감는 것으로 진행됩니다. 물론 전 과정은 수작업입니다.

<u>최준식</u> 그렇군요. 이런 제작 과정에서 가장 까다로운 부분은 아마도 구멍을 뚫는 작업일 겁니다. 대금에는 다른 관악기들과 마찬가지로 입으로 부는 구멍과 손가락으로 막는 구멍이 있습니다. 그런데 이 대금에는 세계의 다른 관악기에서는 흔히 찾아볼 수 없는 특수한 구멍이 하나 더 있지요?

<u>송혜나</u> 맞습니다. 대금은 입을 대는 취구(吹口)와 손가락을 대는 지공(指孔) 외에도 청공(淸孔)이라고 하는 아주 특별한 구멍이 있습니다. 이 청공에는 얇은 막을 붙여놓는데요, 갈대에서 뽑은 속살(안쪽 막)을 사용합니다. 단오 때가 되면 갈대가 수분을 머금고 있어 속살이 잘 분리되는데 그 때문에 대금 연주자들은 단오를 즈음하여 직접 이것을 따러 갈대밭에 가기도 하지요. 이렇게 채취해 청공에 붙인 갈대의 속살은 청(淸)이라고 이릅니다. 그리고 이 청이 파르르 떨면서 나오는 소

리를 청소리라고 하지요.

청소리는 맑은 소리?

최준식　청소리는 대금만의 독특한 음색으로서 맑고 청아한 소리라는 뜻입니다. 그런데 청소리는 사실 객관적으로 보면 매우 거칠면서도 정제되지 않은 듯한 투박한 소리입니다. 특히 고음(高音)을 연주할 때 나오는 날카로운 청소리가 그러합니다. 대금 독주곡 가운데 가장 유명한 「청성곡(청성잦은한잎)」을 듣다보면 고음으로 갈수록 가늘고 거칠면서도 찢어지는 듯 쇳소리 같은 소리가 나오는데 이게 바로 갈대청이 떨리며 나는 청소리입니다. 흥미로운 점은 한국 사람들은 이 소리를 맑고 청아하다고 여기고 있다는 사실입니다.

송혜나　말씀하신 대로 청소리는 서양 음악에서 보면 소음에 가깝습니다. 그것도 귀를 째는 듯한 소음입니다. 하지만 대금 연주에서는 이 날카로운 청소리를 잘 내야 대금을 잘 분다는 소리를 듣습니다.

최준식　나도 대금을 불어봐서 잘 압니다. 특히 대금(정악대금)으로 낼 수 있는 가장 높은 소리인 청황종(높은 미 플랫, E♭) 소리를 낼 때 이 청소리가 가장 크게 나는데 흡사 입술에 나뭇잎을 끼고 불 때 나는 소리 같은 강한 소음이 납니다. 그 소리가 잘 나면 공연히 기분이 좋아지곤 했었죠.

송혜나　우리 조상들은 바로 그런 거친 소리에서 쾌감을 느꼈습니다. 정

제되지 않은 듯한 투박한 소리를 즐기고 바로 거기에서 예인이나 대중들이 미적인 즐거움을 느껴왔기 때문에 그런 성향이 곧 한국 음악의 큰 특징이라 하겠습니다. 희한(稀罕)한 미의식이지요? 우리 한국인들은 그게 목소리이든 악기 소리이든 투박하고 거친 소리를 좋아하니 말입니다. 대금의 청소리는 물론이고 판소리도 그렇고 거문고의 술대 치는 소리도 그렇습니다.

최준식 그런 미의식은 이웃나라인 중국이나 일본에서는 발견할 수 없습니다.

송혜나 맞습니다. 사실 중국의 적(笛)에도 청공이 있기는 합니다. 그런데 대금과 같은 거친 음색을 내는 것으로 발달하지는 않았습니다. 그런 면에서 대금은 대단히 보편적이면서도 특수한 관악기입니다. 대금을 서양 악기와 비교한다면 플루트에 해당합니다. 그래서 대금의 청소리를 제대로 들을 수 있는 「청성곡」과 서양 클래식의 플루트 연주곡들을 비교 감상해보면 좋겠다는 생각이 듭니다. 그러면 아마 대금의 음색이 전반적으로 거칠다는 것을 금세 알 수 있을 겁니다.

최준식 같이 들어보면 좋겠지만 지면상이라 그렇게 할 수 없는 것이 아쉽습니다. 그런데 갈대에서 뽑은 청은 매우 얇죠. 대금에 붙여놓았을 때 찢어지기 쉽습니다. 하하, 나도 대금을 배울 때 딸아이가 내 대금을 가지고 놀다가 청에 구멍을 낸 적이 있습니다. 평상시에는 청이 말라있기 때문에 손을 잘못 대면 바로 뚫립니다.

송혜나 맞습니다. 청이 없으면 대금이 아닙니다. 그래서 대금에는 청을 보호하기 위한 장치가 따로 있습니다. 쇠로 만든 덮개(청가리개)가 바

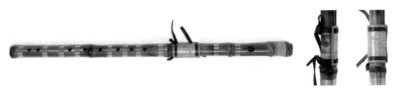

정악대금(왼쪽)과 청구멍(오른쪽)

로 그것인데요, 사진에서 보는 것처럼 이는 청공을 충분히 덮도록 되어 있죠. 그러면서 언제든지 돌려서 청공을 자유자재로 노출시켰다 덮었다 할 수 있게끔 끈으로 묶어 놓았고요.

<u>최준식</u> 가로로 부는 수많은 동양의 관악기 중에서 대금처럼 청공의 역할이나 그 음색을 확실하게 살려낸 악기도 드물 겁니다. 그런데 이 거칠면서도 맑은 청공의 소리가 제대로 울리려면 청에 반드시 공급해야 하는 게 있지요? 청공을 노출했다 덮었다 할 수 있게끔 덮개를 고안한 것과도 관련이 있고요.

<u>송혜나</u> 그렇습니다. 청소리를 내려면 아주 소량이지만 수분 또는 습기가 필요합니다. 대금 연주자들은 이를 의외로 쉽게 구하는데요, 바로 침입니다. 침을 바르는 것이지요. 대금 연주하는 모습을 자세히 보면 연주자들이 연주를 시작할 때 혹은 연주하는 중간에 청 덮개를 살짝 돌리는 장면을 포착할 수 있습니다. 이게 바로 청에 수분을 공급하려고 청이 보이게끔 덮개를 여는 동작입니다. 이렇게 청 덮개를 돌린 다음 연주자들은 자연스럽게 손가락에 침을 묻혀 청에 '쓱쓱' 발라줍니다. 환한 조명이 비치는 무대 위에서도 말이지요. 어떻게 보면 참으로 계면쩍은 모습이지만 자연스러우면서도 정겹습니다. 대금의 상징이기

도 한 청소리를 제대로 내기 위한 동작이니까요.

최준식 어떻든 청과 청소리는 대금의 상징이라 하겠습니다. 자, 그러면 이번에는 대금의 종류와 역할에 대해 간단하게 보지요. 대금은 보통 정악대금과 산조대금으로 나뉘지요?

송혜나 네. 정악대금은 조선 시대 때 궁중 음악과 풍류방 음악에 사용되었고, 산조대금은 19세기 후기에 만들어진 것으로 그때 탄생한 산조 음악의 연주나 민속 무용 반주 등에 사용되었습니다. 이렇게 보면 이 그림에 나오는 대금은 당연히 정악대금이겠지요? 신윤복은 18세기 말에 살던 사람이니 아직 산조라는 장르가 나오기 전이라 그렇게 추론할 수 있습니다.

최준식 그렇군요. 그런데 대금은 여러 악기가 합주를 할 때 매우 중요한 역할을 한다고 들었습니다.

송혜나 맞습니다. 조율의 기본음을 제공하기 때문입니다. 연주하기에 앞서서 대금이 조율의 기본음이 되는 특정한 음을 불어줍니다. 그러면 다른 악기들이 일제히 그 소리에 음을 맞추지요.

최준식 관현악 연주에서 악기끼리 음정을 맞추는 것은 대단히 중요한데 그걸 대금이 하는군요. 서양 악기 중에도 같은 역할을 하는 악기가 있지요?

송혜나 오보에가 바로 대금과 같은 역할을 합니다. 여담이지만 오보에 연주자들은 이렇게 관현악단의 조율에 기본음을 제공하는 악기를 연주하기 때문에 상당한 자부심을 가지고 있고 그래서 우쭐해하는 경향이 있다고 합니다.

최준식 자, 〈주유청강〉에서 악사 총각이 불고 있는 대금 이야기가 이렇게 끝이 없습니다. 이 정도면 된 것 같습니다. 이제 뱃머리에 걸터앉은 기생이 불고 있는 악기죠, 생황 이야기로 넘어가보겠습니다.

기생들도 즐겨 불던 악기, 생황

송혜나 생황은 서울의 랜드마크 중 하나라 할 수 있는 세종문화회관의 외벽 부조물에도 나와 있죠. 거기 조각된 천사(비천)가 불고 있는 악기가 생황입니다. 그런데 생황의 소리는 대금 소리의 거친 음색과 비교해볼 때 상황이 많이 다릅니다. 생황의 음색은 거친 것과는 거리가 멉니다. 우아하고 정제된 맑은 음색에 가깝습니다. 다른 국악기에 비해 부드럽고 고아합니다. 생황의 음색이 이런 '탓'인지 모르겠지만 이 악기는 조선에서 누렸던 명성을 결국 잇지 못했습니다.

최준식 생황에 대한 이야기는 앞서 김홍도가 그린 〈포의풍류도〉편에서 나눈 바 있습니다. 그때 나눈 정보에 따르면 생황은 삼국 시대부터 사용된 악기입니다. 하지만 인기 가도를 달렸던 생황은 19세기 이후에 그 명성이 사그라진 것으로 보입니다. 그래서 현재까지 전하는 곡 가운데 생황이 나오는 전통 곡은 몇 곡 없습니다. 오늘날 연주되고 있는 대부분의 생황 연주곡은 20세기 후반에 만들어진 창작곡입니다. 양복이나 드레스 등을 입고 연주하는 곡들 말입니다.

송혜나 맞습니다. 그런데 앞서 본 〈포의풍류도〉에서는 생황이 선비의

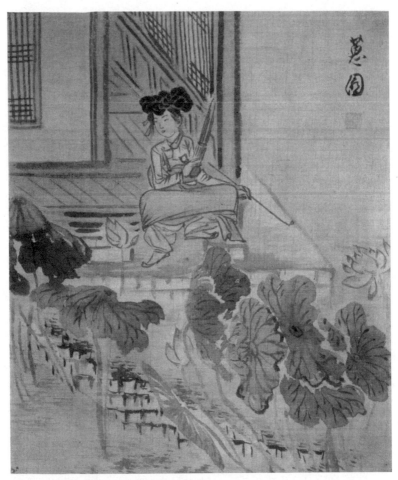

신윤복, 〈연당의 여인〉, 18~19세기경

방에 놓여 있었지만 이번 그림인 〈주유청강〉에서는 기생이 불고 있습니다. 그런데 우리 그림 중에 생황을 불고 있는 기생이 나오는 유명한 그림이 있습니다.

최준식 신윤복이 그린 〈연당(蓮塘)의 여인〉 말이지요?

송혜나 네. 잘 알고 계시네요. 우리가 다룰 그림은 아니지만 생황이 나오는 만큼 〈연당의 여인〉을 잠시 소개할게요. 작은 연못에 큰 연잎이 흐드러져 있고 연꽃들은 여인을 향해 막 봉우리를 터뜨리려 하거나 활짝 피어 있습니다. 이 한가롭고도 아름다운 여름 한낮의 작은 연못가에서 한 기생이 조금 전까지 생황을 불고 있었던 것으로 보입니다. 그림에서는 잠시 쉬려는 듯 연못을 바라보고 있습니다. 한 손에는 곰방대를 들고 말이지요. 여기에 나오는 기생은 나이가 좀 들어 보입니다. 여하튼 그림의 주인공인 기생은 생황을 불다가, 곰방대를 물었다가, 연못을 바라보기를 반복하면서 다소 무료한 하루를 보내고 있는 것처럼 보입니다.

최준식 그래서 이 기생은 퇴기라는 설이 있습니다. 이제 나이를 많이 먹어 손님들이 부르지 않으니 저렇게 생황이나 불면서 시간을 보내고 있다는 겁니다. 당시에 생황은 기생들에게 익숙하고 인기 있는 악기였나 봅니다.

송혜나 일리 있는 말씀입니다. 앞서 다루지 않은 정보를 보태서 생황에 대해 정리를 해보면, 생황은 국악기 중에서 유일하게 화음을 내는 악기로 명성을 더하고 있습니다. 주석(朱錫)으로 된 울림판인 '쇠청'을 울려 한 음 또는 여러 음을 동시에 낼 수 있는 악기이지요.

최준식 〈주유청강〉이나 〈연당의 여인〉에서는 기생들이 무심한 듯 익숙하게 생황을 불고 있지만 사실 생황은 연주법이 어려운 악기라고 합니다. 쉽게 연주할 수 있는 악기가 아니죠. 악기 제작도 어렵고요.

송혜나 맞습니다. 생황은 악기 제작이나 연주법이 어렵고 다른 국악기들과는 다른 음색을 갖고 있어 19세기 이후에 사라지다시피 한 것으로 보입니다. 하지만 최근 들어 몇몇 피리 전공자들이 생황을 배워 창작곡을 발표하고 있습니다. 그림 속 그때 그 연주곡들은 다 사라지고 없지만 멀지 않는 날에 그 명성만큼은 재현되리라 기대해봅니다.

마무리하며

최준식 자, 벌써 마칠 시간이 다 되었는데요, 마무리 말씀을 듣기 전에 〈주유청강〉과 어울리는 음악을 한 곡 추천해주신다면요?

송혜나 글쎄요. 문득 화제에 나오는 백구가 떠오르는데요, 그러면 백구가 나오는 음악을 들어볼까요? 백구를 소재로 한 우리 음악은 가사(12곡으로 된 선비들의 유행가 장르), 단가, 탈춤 사설 등 의외로 많습니다. 특히 전통 성악곡의 노랫말을 보면 중국 고사나 시구절, 인물 등이 많이 등장하고 한자어가 많습니다. 백구 역시 앞에서 말씀 나누었듯이 당송 대의 시인들이 즐겨 쓰던 소재였죠. 마침 양반들의 애창가요라고 할 수 있던 열두 곡의 가사 중에 「백구사」라는 게 있습니다. 그 곡을 감상해보면 어떨까 합니다.

최준식 「백구사」는 작자나 정확한 창작 연대는 모르지만 12가사 중에서 가장 많이 불리는 곡으로 알고 있습니다. 『청구영언』과 『가곡원류』에도 실려 있고요.

송혜나 내용은 관직에서 물러난 선비가 자연으로 돌아가 흰 갈매기를 벗 삼아 풍류를 즐기겠다는 내용입니다. 〈주유청강〉 속 데이트 풍경과는 다소 엇가는 듯하면서도 어울리는 음악입니다.

최준식 좋습니다. 오늘 〈주유청강〉을 통해 혜원 신윤복의 그림 세계는 물론 대금과 생황에 대해 또 많은 것을 배웠습니다. 마무리 말씀을 부탁합니다.

송혜나 신윤복이 그린 공책만 한 크기의 그림인 〈주유청강〉에 우리의 역사와 당시의 문화가 생생하게 살아 있었습니다. 신윤복의 그림은 앞으로 또 만나게 될 텐데요, 그는 당시 사회를 풍자하면서도 예술성이 높은 작품들을 많이 남겼습니다. 오늘 그림인 〈주유청강〉도 예외가 아니었죠. 특히 200년 전 서울에 살던 양반과 기생의 뱃놀이 데이트 장면을 보면서 재미있는 추론도 해보았습니다. 여전히 풀리지 않은 의문들도 있지만 전혀 다른 시대에 살고 있는 우리가 이 그림 덕분에 타임머신을 타고 즐겁게 18세기 후반의 조선을 다녀온 느낌입니다. 혹시 나들이 계획이 있으신지요. 앞서 소개한 담백한 노래 「백구사」를 감상하시면서 여유로운 계획을 짜 보시는 건 어떨까 합니다.

최준식 신윤복의 그림을 만난 첫 시간이라 더욱 즐거운 시간이었습니다. 고맙습니다.

1747년 초복,
선비들이 모였다

강세황, 〈현정승집도〉, 1747년

명문가 출신, 은일과 출사의 표암 강세황

최준식　우리 옛 그림을 보면서 조상들의 삶과 문화를 만나보고 있습니
　　　다. 이번 그림은 좀 특이하네요. 여러 선비들이 모여 앉아 있는데 가
　　　운데에 거문고 하나가 덩그러니 놓여 있으니 말입니다. 어떤 사람은
　　　책을 보고 있고 어떤 사람은 바둑을 두고 있고 한마디로 좀 어수선합
　　　니다.

송혜나　그렇게 보이십니까? 그림이 어수선하게 보이는 것은 선비들이 음
　　　식과 술을 먹고 풀어져 있는 상태라 그럴 겁니다. 점심 식사를 거나하
　　　게 하고 쉬고 있는 것이라 분위기가 조금 산만할 수밖에 없었을 거예
　　　요. 이번에 볼 그림은 지금으로부터 270년 전인 1747년 초복 날 풍경
　　　을 그린 표암 강세황(1713~1791)의 〈현정승집도(玄亭勝集圖)〉입니다.

그가 30대 중반에 그린 작품이지요.

최준식 하하. 초복 날이라고요? 그렇다면 그림 속 선비들이 점심으로 개고기를 먹었을 것 같은데요? 그렇지 않습니까?

송혜나 오늘 선생님 감이 무척 좋으신데요? 이번 시간에는 〈현정승집도〉를 보면서 강세황이라는 인물과 조선 시대 초복 날 선비들이 먹던 음식, 그리고 그들이 즐겼을 음악을 중심으로 선비들의 풍류 문화를 살펴보고자 합니다.

최준식 좋습니다. 그림을 자세하게 보기 전에 먼저 이 그림의 작자인 강세황에 대해서 알아보아야 하겠습니다. 강세황이 김홍도의 스승이라는 것과 조선의 화가 중에 거의 최초로 서양의 원근법을 도입한 화가라는 것은 꽤 널리 알려진 사실입니다. 〈현정승집도〉를 보니까 강세황에 관해서 많은 이야기가 나올 것 같습니다.

송혜나 강세황은 우리에게 사실 구면입니다. 우리가 첫 장의 그림인 김홍도의 〈포의풍류도〉를 감상할 때 그에 대해 소개해드린 바가 있습니다. 기억하시는지요.

최준식 물론입니다. 단원은 7~8세 때부터 안산에 있는 강세황의 집에서 그림을 배웠다고 했지요. 이후로 둘의 관계는 스승과 제자의 차원을 넘어 강세황이 세상을 떠날 때까지 예술적 동료로서 돈독하게 유지되었다고 알고 있습니다. 그리고 김홍도를 도화서에 추천한 것도 강세황 아니었습니까?

송혜나 정확하게 기억하고 계시네요. 그때는 김홍도 입장에서 강세황을 간단하게 소개해드렸지만 이번에는 강세황이 주인공입니다. 그럼 강

세황에 대해 소개해드리겠습니다. 선생님도 아시는 것처럼 18세기 영·정조 시대는 '조선의 르네상스' 시기라 불립니다. 이 시기는 임진년과 병자년에 일어난 두 차례의 난(亂)으로 인해 입은 상처나 손실을 극복하고 사회경제적으로 많은 발전을 한 시기였습니다. 그에 힘입어 조선의 문화와 예술도 화려하게 꽃을 피우게 되는데 강세황은 바로 그런 18세기 조선 예술계에서 빼놓을 수 없는 지식인이자 화가라 할 수 있습니다.

최준식 강세황은 78세까지 살았으니 당시로서는 장수를 한 사람입니다. 그런데 이 분이 처음에는 벼슬길에 오르지 않은 것 같아요. 기록을 보니까 61세가 되어서야 관직 생활을 시작했습니다.

송혜나 그렇습니다. 강세황은 특이하게도 조선의 양반이라면 누구나 꿈꾸던 과거시험과 출사의 길을 버리고 젊은 시절에 처가가 있는 안산 지역에 은거하면서 재야 선비의 삶을 택했습니다. 그때 여러 문인들과 같이 유람을 다니기도 하고 시를 짓고 글을 쓰고 그림을 그리면서 문인 화가로서 탄탄한 기틀을 다집니다. 그러다가 말씀하신 대로 61세라는 아주 늦은 나이에 벼슬길에 올라서 관리로서의 삶을 살게 되지요. 큰 아들이 과거에 합격했을 때 영조가 강세황을 전격 발탁했다고 합니다.

최준식 강세황이 벼슬을 포기했던 것이 아마 형이었던 강세윤이 겪은 일 때문이라고 하지요? 강세윤이 이인좌의 난에 연루된 것이 드러나면서 (혹은 모함을 받았다는 설도 있음) 유배를 당하자 강세황이 그런 현실에 환멸을 느끼고 벼슬을 외면했다는 일화가 있습니다. 그러다 32세 때

처가가 있는 안산으로 내려와 61세에 벼슬길에 오르기까지 그곳에서 살면서 여러 선비들과 교류하면서 시서화(詩書畵)를 익혔다고 알려져 있습니다. 안산 처가로 이사한 이유는 가난 때문이라고 합니다마는 예술가로서의 강세황은 바로 이 안산 시절에 만들어진 것이라 할 수 있겠습니다. 오늘 볼 〈현정승집도〉 역시 안산에서 그린 그림입니다.

송혜나 강세황 집안은 조선의 명문가라 할 수 있습니다. 할아버지는 판중추부사(종1품)를, 아버지는 판서(정2품, 장관)를 역임했으니 말입니다. 강세황도 나중에 한성부 판윤(정2품, 서울 시장)까지 지냈으니 이 집안이 얼마나 대단한지 알 수 있습니다. 이 덕에 그는 나중에 기로소에도 입성하게 되는데요, 강세황뿐만 아니라 그의 할아버지, 아버지, 그러니까 3대가 나란히 기로소에 들어가는 영광을 누리게 됩니다.

최준식 아, 그래요? 기로소라고 하니까 김홍도가 그린 〈기로세련계도(耆老世聯契圖)〉(1804년경)가 생각납니다. 개성 만월대에서 60세 이상 되는 노인들을 초청해 잔치한 것을 그린 그림 말입니다. 당시 개성에 설치되었던 개성부에서 경로 우대 잔치를 열었는데 그것을 그린 그림이 〈기로세련계도〉입니다.

송혜나 그러면 말이 나온 김에 잠깐 기로소에 대해 소개해드릴게요. 강세황 집안의 3대가 가입하는 영광을 누렸다고 하는 기로소나 김홍도가 그린 〈기로세련계도〉에 모두 기로라는 용어가 들어가지요? 70세가 되면 기(耆), 80세가 되면 노(老)라고 했습니다. 이렇게 기로소는 70세 이상의 사람들로 구성된 조선 정부의 특별 기관입니다.

최준식 구체적인 가입 조건은요?

송혜나　고위 문신들, 그중에서도 정2품 이상의 벼슬을 역임한 70세 이상의 사람들입니다. 은퇴한 관리들의 친목과 예우, 그리고 관리를 위해 조정이 설치한 기구이지요. 늙을 '기' 자에 모일 '사' 자를 써서 기사(耆社)라고도 합니다. 참고로 기로소의 위치는, 세종로 교보빌딩 쪽을 보면 '고종황제 즉위 40년 칭경 기념비각'이 있는데 그 주변이었다고 합니다. 일설에 따르면 이게 일제기까지 있었다고 하는데 지금은 표지석만 남아 있습니다.

최준식　기로소는 지금 말로 하면 '고위 퇴역 관리 노인회'라고 할까요? 이 기로소에 든 회원들은 임금과 더불어 설날, 동짓날, 그리고 각종 경삿날 등 중요한 기념일에 연회를 즐기는가 하면, 때에 따라서는 국가의 중대한 일을 논의하는 자리에 참여했습니다. 그래서 기로소는 왕과 조정 원로의 친목 도모 이상의 공적인 의결 기관의 역할도 했지요.

송혜나　기로소는 태조 이성계(1335~1408)가 즉위 3년째인 1394년에 설치한 것인데요, 이후 조선 왕조가 끝날 때까지 유지됐습니다. 물론 임금도 비록 70세 이상은 아니더라도 일정한 나이가 되면 가입할 수 있었습니다. 기로소 설치 당시 태조 나이가 60세였는데요, 태조는 친히 이 기로소에 들어갑니다. 이후 장수한 왕이 별로 없었기 때문에 조선 왕 스물일곱 명 가운데 기로소 회원이 된 인물은 태조, 숙종, 영조, 고종 이렇게 단 네 사람밖에 없습니다. 특히 숙종은 승하하기 1년 전인 59세 때 기로소에 가입하는데요, 그때 정부가 펼친 양일간의 행사와 연회를 그림으로 남긴 게 〈기사계첩(耆社契帖)〉(1719)이라는 50면의 화첩입니다.

최준식 맞아요. 〈기사계첩〉은 당시 회원이었던 10명의 초상화로도 유명합니다. 이 귀족들의 초상화는 사시, 검버섯, 주름, 피부색, 터럭 하나까지 일체의 미화나 보정이 없는 극사실적 초정밀화인 증명사진으로서 외모뿐만 아니라 해당 인물의 연륜이나 인품도 가늠해볼 수 있게 해줍니다. 외모와 인격의 적나라한 거울인 셈입니다. 조선 화원이 그린 초상화는 극히 세밀하고 사실적이라는 점에서 세계적으로도 인정받고 있지요. 자, 다시 강세황의 이야기로 돌아가서 기로소 이야기를 마무리해봅시다.

송혜나 임금도 단 네 명만이 가입한 기로소에 강세황 집안은 3대가 들어갔으니 얼마나 대단합니까? 3대 기로소 입성은 조선 시대를 통틀어 다섯 가문뿐이라고 하니까 그 희유성이 돋보입니다. 그래서 훗날 추사 김정희는 강세황 집안에 '삼세기영지가(三世耆英之家)'라는 글씨를 써서 줬다고 합니다.

최준식 그런데 강세황의 이력을 보면 중국 사신으로 간 게 나와요. 중국 사신으로 간 사람들이야 많이 있을 터인데 왜 강세황의 이력에 유독 그가 중국 사신으로 갔다는 것을 적시(摘示)했을까요?

송혜나 강세황에게는 평생 염원이 하나 있었는데요, 그것이 바로 중국에 갔다 오는 것이었다고 합니다. 아마 대단히 열려 있는 지식인이었던 모양입니다. 청나라의 발전된 문물을 동경하고 있었던 것 같아요. 그러다 마침내 꿈을 이루게 됩니다. 청의 건륭제는 1785년, 나이 75세에 자신의 즉위 50년을 축하하기 위해 천수연이라는 큰 잔치를 엽니다. 강세황은 바로 이 잔치에 참여하기 위해 북경으로 갔던 사신단에 동

행하게 됨으로써 그 꿈을 이룹니다. 그것도 정사(正使)에 이은 부사(副使)로 간 것이니 상당히 중요한 직책을 맡고서 말입니다. 강세황은 그렇게 중국에 가서 건륭황제도 만나고 그로부터 큰 칭찬을 듣기도 했습니다.

최준식 그렇군요. 그런데 말이죠, 그가 중국에 간 때를 보면 그의 나이 68세입니다. 죽기 6년 전이지요. 아니 어떻게 그런 고령의 나이에 북경까지 갔다 올 수 있었을까요? 이제 60세를 조금 넘은 나도 먼 곳으로 가는 해외여행은 피하고 싶은데 말입니다. 비행기를 타고 가는 현대의 해외여행도 힘든데 말이나 가마를 타고 가는 원시적인 여행을 하면서 어떻게 북경까지 갔다 올 수 있었는지 경탄스럽습니다.

송혜나 강세황이 고령의 나이에 중국을 왕래했다는 것은 그만큼 그가 당시 중국의 선진 문화에 대해 가졌던 갈망이 엄청났다는 것을 보여준다고 하겠습니다. 그의 상태를 한번 유추해보면은요, 아까 선생님께서 말씀하시기를 강세황이 조선에서 거의 처음으로 서양의 원근화법을 수용했다고 하셨잖아요? 그는 그 정도로 열린 지식인이었던 것 같아요. 강세황은 그런 선진 중국 문화를 자신의 눈으로 확인하고 싶었던 것 같습니다. 그래서 고령도 마다하고 중국 사신 행렬에 중책을 가지고 참여한 게 아닌가 합니다.

최준식 일리가 있어요. 그리고 강세황은 벼슬 경력도 화려하던데요.

송혜나 그렇습니다. 말년에 남부럽지 않은 출세가도를 달렸죠. 그렇지만 첫 출발은 종9품인 참봉이었습니다. 가장 말단이었죠. 그러나 후에는 앞서 말한 것처럼 정2품인 한성부 판윤까지 지내게 됩니다. 그러니까

강세황은 한마디로 은일과 출사를 동시에 지향한 인물이자 그 다양한 경력을 실현한 인물이라고 하겠습니다.

최준식 이 분은 명문가에서 태어나 젊은 시절에는 은거하며 마음껏 풍류를 즐기고, 말년에는 높은 품계의 벼슬에 오르고, 평생의 꿈이던 중국까지 다녀오고, 또 기로소 계단까지 밟았습니다. 이렇게 정리하고 보니 강세황이라는 인물은 실력도 좋지만 운도 따랐던 사람인 것 같습니다. 강세황의 일생에 대한 이야기는 이 정도로 해두고요, 이제 그의 화가로서의 면모를 보기로 하지요. 화가 강세황은 당시에 어떤 평가를 받았나요?

시서화(삼절)의 달인, 서양화법을 도입하다

송혜나 강세황은 어려서부터 남다른 예술적 재능이 있었다고 합니다. 그 결과 자신만의 시서화 영역을 구축해서 인정을 받았고, 문예 전반에 관한 해박한 지식과 탁월한 안목까지 겸비하고 있어서 비평가로서 업적도 크게 남겼습니다.

최준식 그런 활동 덕에 그는 당시 문예를 매개로 신분과 지위를 넘나드는 네트워크를 만들어냈지요. 임금에서부터 말단 화원, 그리고 재야의 선비에 이르기까지요. 특히 정조로부터 뛰어난 학덕과 재주를 인정받아 "고상한 풍류와 삼절의 예술"이라는 평가를 받기도 했습니다.

송혜나 그렇습니다. 강세황은 화가로서 삼절, 즉 시·서·화에 모두 뛰어

난 재능을 지닌 사람이었습니다. 특히 그는 중국 그림을 많이 보고 또 대가들의 작품을 모방해서 그렸다고 하더군요. 이러한 강세황을 현 미술사학계에서는 조선 후기 화단의 새로운 화풍인 중국 남종 문인화풍을 자기 것으로 만들어서 개성 있는 문인화의 세계를 이룩했다고 평가하고 있습니다.

최준식 또 남종이니 북종이니 하는 미술사학자들의 전형적인, 그리고 재미없는 설명이 나오는군요. 이런 설명은 실물을 가져다 놓고 다른 그림과 비교하면서 찬찬히 설명을 들어야 그나마 알 수 있는 것인데 이렇게 말로만 들으면 무슨 말인지 이해하기 어렵습니다. 회화사 전공자가 아닌 송 선생이나 나 같은 사람의 입장에서 보기에 강세황의 특이점은 앞에서도 언급한 것처럼 서양의 원근법을 도입했다는 것 정도입니다. 이는 화가로서의 강세황을 파악하는 데 중요한 정보이니 그 이야기를 조금 나눠보지요.

송혜나 좋습니다. 강세황은 서양화법을 거의 최초로 수용한 사람이라고 할 수 있습니다. 서양화법, 그중에서도 음영법과 원근법을 자화상이나 산수화에 부분적으로 적용했습니다. 그 대표적인 작품이 1757년경에 완성한 〈영통동구도(靈通洞□圖)〉입니다. 이 그림은 그가 개성부 유수의 초청을 받아 개성 주변의 명승지를 유람하고 그린 〈송도기행첩(松都紀行帖)〉에 들어 있습니다. 〈영통동구도〉는 집채만 한 바위를 보고 놀라 그림으로 옮긴 것입니다. 한번 보시지요.

최준식 바위를 그린 방법이 전통 산수화와는 확실히 다릅니다. 뒤에 나오는 산은 전통 산수화풍으로 그린 것 같은데, 앞의 바위들은 현대적

강세황, 〈영통동구도〉, 1757년

인 느낌으로 그려놓았습니다. 그래서 이 그림을 처음 봤을 때 어리둥절했던 기억이 납니다. 어떻게 보면 현대 화가의 작품 같은데 또 어떻게 보면 전통적인 작품 같기도 해서 헛갈렸지요.

송혜나 충분히 이해가 됩니다. 왜냐하면 〈영통동구도〉를 비롯해 이 화첩에 실려 있는 작품들은 조선 시대 여느 그림과 달리 원근법, 음영법과 같은 서양화법을 적극 수용해서 새로운 방식으로 그렸기 때문입니다. 가까운 경치와 물건은 크게 그리고, 먼 곳에 있는 것은 작게 그리고, 필선 역시 원근에 따라 농담의 구별을 분명하게 해서 그렸습니다. 그래서 이 그림을 보면 어딘지 모르게 낯설고 생경한 느낌이 드는 겁니다.

최준식 그런데 〈영통동구도〉는 1757년 작으로 되어 있지 않습니까? 이

시기면 그가 44세이니 안산에서 한참 풍류를 즐기고(?) 있을 때입니다. 그는 그처럼 초야에 있으면서도 어떻게 외국서 도입된 서양화법을 수용할 수 있었는지 궁금하기도 하고 참으로 대단하다는 생각이 듭니다. 그래서 송 선생이 앞서 그가 매우 열린 마음을 가진 지식인이었을 것이라고 추측한 것에 크게 공감합니다. 그런데 강세황이 시도한 이런 서양화법은 어떻게 조선에까지 전래된 걸까요?

송혜나　지금 우리가 말하고 있는 서양화법의 특징은 명암법(明暗法)과 원근법(遠近法) 및 투시도법(透視圖法)이라 할 수 있습니다. 그런데 이는 다름 아닌 청나라에서 활약한 서양인 신부들(특히 예수회 신부들)에 의해 소개되기 시작했습니다. 1592년에 중국(마카오)에 도착한 마테오 리치 신부가 아기 예수를 안고 있는 마리아 그림을 청 황제에게 보여주었을 때 황제와 신하들은 매우 놀랐다고 합니다. 그림에서 명암법이나 원근법이 뚜렷하게 보였기 때문입니다. 그 뒤로 서양화가들이 북경에 와서 북경 성당 등에 성화를 그렸습니다. 이런 그림들은 북경에 온 조선 사신들의 눈에 띄어 서서히 조선에 소개되었던 것이지요.

최준식　그 이야기는 나도 책에서 읽은 기억이 납니다. 북경에 갔던 조선 사신들이 성당에 갔다가 원근법 등과 같은 서양화법으로 그려진 그림을 보고 매우 놀랐다는 것 말입니다. 여러 시각을 1차원적인 평면에 그려 넣는 전통화만 보다가 원근이나 명암으로 처리된 3차원적인 서양화를 처음 보았을 때 분명 조선 사람이나 중국 사람들은 크게 놀랐을 테지요.

송혜나　그랬겠지요. 동양화(중국화)는 그림을 그릴 때 화가의 주관적인

관점에서 그가 보고 싶은 각도에 비친 광경들을 모두 담아 한 화폭에
그려냅니다. 반면에 서양화는 객관적으로 화가의 눈에 비친 한 각도
에서만 보이는 광경을 그립니다. 그래서 서양화는 먼 것은 작게 그리
고 빛이 가려진 곳은 어둡게 처리하는 등 매우 입체적인 표현을 합니
다. 조선이나 중국 사람이 평면적인 그림만 보아오다가 이런 서양의
입체적인 그림을 보고 놀라는 것은 당연한 일이겠지요. 그런데 이
〈영통동구도〉를 자세히 보면 다소 어색한 면이 보입니다. 바위에 명
암을 넣어 입체감을 살린 것까지는 좋은데 이 바위들이 뒤에 있는 산
과 영 따로 노는 것 같은 느낌이 듭니다. 그리고 어떤 돌들은 땅에 있
다기보다는 공중에 떠 있는 느낌도 나고요. 아마도 서양화법을 전문
적인 차원에서 직접 전수받지 않고 다른 사람을 통해 간접적으로 배
운 것이라 제대로 구현되지 않은 것 같습니다.

나이와 신분을 초월한 스승과 제자

최준식　일리가 있습니다. 자, 지금 한창 화가 강세황의 면모를 보고 있는
　　　　데요, 여기서 김홍도와의 관계를 언급하지 않고 그냥 지나가는 것은
　　　　안 되겠지요. 강세황은 김홍도의 스승이자 후원자로도 유명하지 않습
　　　　니까?
송혜나　그렇습니다. 강세황과 김홍도는 명실상부한 스승과 제자 사이입
　　　　니다. 강세황은 조선의 대표적인 화원 화가였던 김홍도와 문인 화가

였던 신위에게 그림을 가르치고 후원했다는 기록이 있습니다. 한국 회화 사상 스승과 제자 관계가 사실로 밝혀진 유일한 예라는 점에서 이들의 관계가 매우 주목됩니다. 특히 강세황이 김홍도를 위해서 쓴 『단원기』 등은 의문점이 많은 김홍도의 행적이나 작품 세계를 알 수 있게 해주는 주요한 정보가 적혀 있어 귀한 자료로 평가됩니다.

최준식 두 사람은 나이 차이가 무려 32세나 돼요. 그러나 나이와 지위, 그리고 신분을 초월해서 동료로서 이 두 사람은 소중한 인연을 이어 간 것으로 알려져 있죠. 방금 전에 말한 『단원기』를 보면 강세황이 40 세 무렵이었을 때 당시 8세밖에 안 된 김홍도를 가르치기 시작한 모양 이더군요. 그러다 김홍도가 22세 때 영조의 어진을 그린 공로로 관직 에 들어오면서 동료 관계가 형성됩니다. 그런 관계는 오래 지속되었 고 아주 각별했습니다. 강세황은 김홍도를 신필이라고 하면서 칭찬해 주고 화평도 해주는 등 후원을 아끼지 않았다고 하지요.

송혜나 맞습니다. 강세황은 자식뻘인 김홍도를 두고 "예술계의 참된 친 구"라는 식의 표현을 하기도 했습니다. 이와 관련해서 아주 흥미로운 사실이 있어요. 김홍도는 정조의 부모를 모신 사찰인 수원 용주사의 탱화를 그렸는데 그때 강세황의 영향으로 원근법이나 명암법을 사용 해서 그렸다는 사실입니다. 이 탱화는 조선에서는 잘 쓰지 않던 기법 을 썼기 때문에 좀 낯설게 느껴지는 그림입니다. 지금도 탱화를 그릴 때에는 그런 표현법을 잘 안 씁니다. 그런데 이 탱화를 보면, 특히 보 살들의 얼굴에서 진한 음영을 발견할 수 있습니다. 그래서 조금 이상 하게 보입니다.

전 김홍도, 〈용주사대웅전후불탱화〉, 1790년경
오른쪽 그림은 〈용주사대웅전후불탱화〉의 일부로 명암을 표현해 그린 얼굴 부분이다.

<u>최준식</u> 아, 그 탱화요. 나도 용주사에 답사 가서 직접 본 적이 있습니다. 법당에 걸려 있는 그 탱화는 분명 전통적인 탱화가 아니었습니다. 송 선생이 말한 것처럼 특히 불보살들의 얼굴을 명암 처리해놓은 게 내 눈에는 영 어색했습니다. 그래서 조사해보니까 원래 그림은 1790년 에 김홍도가 그렸지만 지금 걸려 있는 것은 1910년대에 용주사가 대 대적으로 중창되었을 때 만들어진 것이라는 설이 있더군요. 일리가 있는 게 만일 현 용주사 탱화가 진짜 김홍도의 그림이었다면 보물로 지정되었을 터인데 아직까지 그런 일은 일어나지 않고 있습니다. 어 떻든 서론은 여기까지 합시다. 강세황이 어떤 인물인지, 어떤 화가인 지 알아봤으니 이제 〈현정승집도〉를 보도록 하지요.

주관자는 설명을 남기고 참가자는 시를 남기다

송혜나 강세황은 30세 초반에 처가가 있는 안산으로 이사 갔다고 했습니다. 가난 때문이었지만 이는 인생의 전환기였죠. 그곳에서 30여 년간 시서화에 전념하며 살았으니까요. 그리고 다행히 강세황이 터를 잡은 안산에는 고금의 시가에 능하고 글씨에 뛰어난 사람들이 많았습니다. 예를 들어 매형 임정(1694~1750)과 처남 유경종(1714~1784)을 비롯해서 『성호사설』을 쓴 실학자 이익(1681~1763), 문인 화가인 강희언(1710~?), 그 유명한 김홍도(1745~1816 이후), 신위(1769~1845) 등등 당대의 유명한 문인들이 즐비했는데 강세황은 안산에서 그들과 시서화로 세월을 보냈다고 합니다.

최준식 당시 그가 안산 멤버들과 나눈 폭넓은 인연과 교유, 그리고 그 와중에 쌓은 문예적 소양은 오늘날 강세황이라는 이름이 남게 되는 밑거름이 되었을 것입니다. 내 생각에 그는 어느 하나에도 부족함이 없는, 모든 것에 밝은 진정한 의미의 선비라는 생각이 듭니다. 〈현정승집도〉는 바로 이런 문인들과 사귀면서 안산에서 왕래하는 모습 중 한 장면을 그린 그림입니다.

송혜나 맞습니다. 잠시 후에 자세한 말씀을 나눌 텐데요, 〈현정승집도〉는 그의 처가집인 안산의 청문당(聽聞堂)에서 지인들과 함께 보낸 초복 날의 풍경을 그린 그림입니다. 그런데 이날 모임을 주재한 사람은 강세황이 아닙니다. 그의 처남인 유경종입니다. 모임의 참가자였던 강세황은 유경종의 청으로 그날의 모임 현장을 그림으로 그렸던 겁니

다. 이런 정보들을 알 수 있는 것은 그림에 그날 모인 사람들이 쓴 글들을 '붙여'놓았기 때문입니다.

최준식　날짜까지 정확히 적혀 있지요?

송혜나　물론입니다. 모임과 그림이 그려진 날짜는 1747년 6월 1일, 초복입니다. 당시 강세황은 34세였습니다. 그림 속 그와 그의 친구들은 무더운 초복을 맞아 보양식으로 이미 포식을 한 상태입니다. 그리고 나서 현정, 즉 그윽한 정자에 모여 우아하게 쉬고 있는 겁니다. 그래서 강세황은 그림 제목을 '현정(玄亭)승집'이라고 붙인 것입니다. 그것도 아주 크게 말입니다. 물론 그들의 현정은 앞서 말씀드린 청문당이겠지요.

최준식　그렇습니다. 조금 전에 이 그림에는 그날 모인 사람들이 쓴 글들이 붙어 있다고 했는데 그렇게 되었다면 그림의 길이가 꽤 길어졌을 것 같은데요? 아, 독자들은 이게 무슨 이야기인지 잘 모르실 수도 있겠습니다.

송혜나　그러네요. 그러면 〈현정승집도〉의 규모와 내용을 구체적으로 살피기 전에 양반이나 선비들이 그린 문인화는 서화일치(書畵一致)를 추구했다는 것부터 말씀드리는 게 좋겠습니다. 이는 물론 중국에서 온 전통인데요, 동양의 문인화에는 이렇게 그림뿐만 아니라 글을 적어 넣습니다.

최준식　그런 글을 발문 혹은 화발이라 하지요.

송혜나　네. 여기에는 화가가 그림을 그린 연유나 사연 등을 적고, 화가의 지인들은 자신의 감상이나 평가를 씁니다. 그래서 어떤 문인화를 보

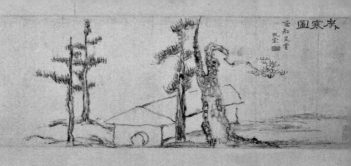

김정희, 〈세한도〉, 1844년경(국보 제180호)

면 필체가 다른 글들이 적혀 있지요. 그뿐만 아니라 제삼자가 화폭이 아닌 다른 종이에 쓴 글을 해당 그림에 몇 장이고 이어 붙일 수도 있습니다. 그래서 작가의 의도와는 상관없이 그림의 규모가 커지기도 합니다. 동양의 문인화에서는 이런 일이 가능합니다. 서양에서는 있을 수 없는 일이지만요.

최준식 그에 대한 가장 유명한 예가 추사 김정희(1786~1856)가 그린 〈세한도(歲寒圖)〉(1844)가 아니겠습니까? 독자들의 이해도 돕고 워낙 중요한 그림이니 잠깐 봤으면 싶군요. 우리가 사실 〈세한도〉를 목차에 넣었다가 빼지 않았습니까? 두 마리 토끼도 잡고 아쉬움도 달랠 겸 여기서 보고 갑시다.

송혜나 좋아요. 마침 잘 됐습니다. 문인화의 대표작이자 진수로 꼽히는 〈세한도〉는 길이 14미터에 이르는 국제적인 대작입니다. 그렇게 된 연유를 간단하게 말씀드리지요. 〈세한도〉는 추사가 제주에 유배 가 있을 때 그에게 한결같은 마음을 보여준 제자 이상적(1804~1865)에게 선물로 준 그림입니다. 추사는 그림을 그리고 〈세한도〉 한쪽 편에 이상적에게 편지를 쓰듯 그림을 선물하게 된 사연을 소상히 밝혀 놓았습니다.

최준식 이 발문은 분량이나 비중이 꽤 큰 편입니다. 추사의 손끝으로 완성한 〈세한도〉는 여기까지입니다. 1미터 남짓한 길이이지요.

송혜나 그렇습니다. 〈세한도〉를 받은 이상적은 스승의 마음 씀에 큰 감동을 받았고 이를 중국 연경 출장길에 가져갑니다. 그리고 청나라 문인 16명에게 선보였지요. 〈세한도〉를 본 청나라 문인들은 그림 속 절개를 기막하게 읽어냈고 그 고고한 품격, 달인 경지에 오른 추사의 그림에 감탄을 금치 못했습니다. 나아가 억울하게 유배당헤 있는 추사의 처지를 가슴 아파했고 두 사제 간의 아름다운 인연에 마음 깊이 감격했지요. 그런 마음으로 그들은 두 사람을 기리는 송시와 찬문, 즉 시문을 앞다투어 썼습니다.

최준식 중국 문인들에게 받은 시문은 10미터를 훌쩍 넘었습니다. 이상적은 이걸 모아 추사가 준 〈세한도〉에 붙여서 두루마리로 엮었습니다. 그래서 원래 1미터 남짓한 〈세한도〉가 14미터가 된 겁니다. 이상적은 이 〈세한도〉를 가져다 김정희에게 보여줍니다. 물론 그 뒤에는 이상적이 갖고 있었지요. 그 후에 잘 보관되어 왔는데, 일제기 때 추사 연구자였던 어느 일본 교수 손에 넘어가게 되었고 결국 1943년, 〈세한도〉는 해방되기 2년 전에 현해탄을 건너 일본으로 가고 맙니다. 그러다가 다행히 서예가인 손재형 선생이 소장자를 끈질기게 설득해 해방 직전 가까스로 다시 한국으로 돌아왔죠. 곡절을 겪고 구사일생으로 살아남은 〈세한도〉는 현재 국립중앙박물관에 있습니다.

송혜나 〈현정승집도〉가 여러 사람의 글을 붙이다 보니 그림의 길이가 길어졌다는 이야기를 하다가 그런 가장 극적인 예로서 〈세한도〉 이야기

를 잠깐 나눠봤습니다. 〈세한도〉 이야기는 그만하고 다시 〈현정승집도〉로 돌아갈까요. 이 그림은 가로 길이가 2미터가 넘습니다. 세로는 35센티미터 정도인 것에 비해 가로가 이렇게 길어진 것은 역시 〈세한도〉와 마찬가지로 여러 사람들의 글을 많이 이어 붙였기 때문입니다.

최준식 　맞습니다. 이 그림은 "玄亭勝集"이라는 큰 글씨의 제목을 시작으로, 모임을 주최한 유경용이 쓴 기문(그림에 대한 산문식 설명)과, 그날 모임에 참가한 인물이 지은 시 여덟 편이 차례로 붙어 있습니다. 그래서 2미터라는 꽤 큰 작품이 된 겁니다. 원래는 긴 두루마리 형태였는데 지금은 제목, 그림, 기문과 시 부분으로 분리해서 전하고 있습니다. 바로 이 글들 덕분에 〈현정승집도〉 속 모임의 전말을 우리가 알 수 있는 것입니다.

송혜나 　이렇게 보면 〈현정승집도〉는 한마디로 조선 후기 문인들의 여름날 모임 풍경을 그린 그림, 그리고 산문과 시가 어우러진 풍속화라 할 수 있습니다.

최준식 　그럼 살펴볼까요?

송혜나 　앞서, 강세황과 그의 친구들이 모여 있는 곳을 청문당이라고 했습니다. 이 집은 안산 현곡에 있는데 강세황의 처가인 진주 유씨가 대대로 살아온 집입니다. 이 집에는 안산 지역 문인들의 발길이 끊이지 않았다고 하는데 조선 후기 문예와 실학의 산실이었다고 합니다. 현곡은 지금의 안산 부곡동에 해당하는데 신기하게도 270여 년 전 그 역사적 현장인 청문당 건물(경기문화재)이 지금도 남아 있습니다. 이렇게 역사적 현장과 그 현장을 기록한 그림이 동시에 남아 있는 경우

는 매우 드뭅니다. 청문당은 현재 안산시에서 워낙 유명한 곳이라 그
런지 최근에는 〈현정승집도〉 속 그날의 상황을 재현하는 행사를 한다
는 신문 기사를 본 적이 있습니다.

최준식　그렇군요. 그런데 이 그림에 등장하는 사람 수를 세어보니 모두
11명입니다. 여기에는 강세황은 물론 그의 인척 세 명(유경종과 유경용
과 유성)과 두 아들(강인과 강혼)도 포함되어 있습니다. 물론 모임을 주
관한 사람은 강세황의 처남인 유경종입니다. 그는 강세황이 그림을
완성하자 그림에 대한 설명을 곁들인 기문을 썼습니다. 모임의 취지
는 물론이고 진행 과정, 참석자 한 명 한 명의 자세와 위치, 이름도 적
었습니다. 안 볼 수가 없겠죠? 뭐라고 적혀 있는지 한번 봅시다.

송혜나　그날의 청문당 풍경을 호스트인 유경종은 〈현정승집도〉 기문에
다음과 같이 적고 있습니다.

　　복날은 개를 잡아 여럿이 먹는 모임을 즐기는 것이 풍속이다. 정해년
　　(1747) 6월 1일이 초복이었는데, 청문당에 모였다. 광지(光之, 강세황)에
　　게 그림을 부탁해 훗날의 볼거리로 삼으려 한다. 모인 사람이 열한 명이
　　다. 방 안에 앉은 사람이 덕조(德祖, 유경종), 문 밖에 책을 들고 마주 앉은
　　사람이 유수(有受, 유경용), 가운데 앉은 사람이 광지(강세황), 옆에 앉아
　　부채를 부치는 사람이 공명(公明, 유경농), 마루 북쪽에서 바둑을 두는 사
　　람이 순호[醇乎, 박도맹(朴道孟)], 갓을 벗은 채 머리를 드러내고 대국하는
　　사람이 박성망(朴聖望), 그 옆에 앉은 사람이 강우(姜佑, 강인), 맨발인 사
　　람이 중목(仲牧, 유겸)이다. 관례를 하지 않은 젊은이는 두 사람인데 책을

읽고 있는 자가 경집[慶集, 강흔(姜俒)], 부채를 부치고 있는 자가 산악(山
岳, 유성(柳煋)]이다. 대청마루 아래에 서서 대기하고 있는 자는 심부름꾼
귀남(貴男)이다.

최준식 하하, 대단하군요. 잠시 후에 그림 속 인물과 맞춰봐야겠군요. 그
전에 이 기문 뒤에 붙어 있다는 여덟 편의 시를 보고 싶은데 다 볼 수
는 없으니 강세황의 시만 살폈으면 합니다.

송혜나 좋습니다. 〈현정승집도〉에 실린 강세황의 시 제목은 「정묘년 6
월 현정의 승경을 읊다(丁卯六月玄亭勝景)」입니다. 보시지요. 역시 그림
을 이해하는 데 많은 도움이 됩니다.

탁 트인 산 위 누각엔 술잔들이 널려 있고[敞豁山樓列罌盤]

졸졸 흐르는 시내가 난간까지 닿았네[淙潺石磵遶闌干]

거문고 가락 바람 부는 소나무 사이로 아득히 퍼지고[風松琴曲悠揚遠]

바둑돌 맑은 날에 우박 치듯 그 소리 차갑구나[晴雹棋聲剝啄寒]

내키는 대로 시를 읊조리며 다투어 화답을 재촉하고[狂詠篇章爭屬和]

자세히 그림으로 옮겨 자랑스럽게 돌려보네[細移圖畫侈傳看]

촛불을 쥐고 흠뻑 취하는 것 사양하지 말게나[莫辭秉燭千場醉]

모름지기 흐르는 세월 짧음을 아쉬워해야 하나니[須惜流光一指彈]

최준식 그날 분위기와 풍경이 이랬군요. 잘 알았습니다. 그림에 붙은 글
가운데 모임 주관자인 유경종의 기문과 그림을 그린 강세황의 시를

보았으니 이제 우리도 청문당 안으로 들어가 사정을 직접 확인해봐야 겠습니다. 그들의 이야기를 재현해보지요. 아, 그림에 이름표를 달아 볼까요. 한 명씩 보면서 설명을 들으면 이해가 쉽겠습니다. 자, 그림 의 배경은 청문당 안채 대청마루가 중심입니다. 오른쪽에 있는 방은 잘린 상태로 그려져 있군요. 방 안에도 한 명이 앉아 있으니 먼저 방 부터 들어가볼까요?

그윽한 정자에 모여 우아하게 쉬다

송혜나 좋습니다. 방 안에 있는 사람은 대청마루를 향해서 앉아 있습니 다. 그는 대청마루에 앉아서 소일을 즐기고 있는 친구들의 모습을 관 망하고 있는 듯한데요, 이 사람이 바로 오늘 모임의 호스트, 강세황의 처남 유경종입니다. 방 안에 여유롭게 앉아 오늘 모임을 주재하기를 잘했다고 생각하는 것 같습니다. 방과 가까운 대청마루에는 방 안에 있는 사람과 마주 보는 것 같기도 하고 아닌 것 같기도 한 어떤 사람 이 책을 들고 앉아 있습니다. 책을 보고 있는 것 같지는 않은데 이 사 람이 유경용입니다.

최준식 그렇군요. 그런데 그림의 위쪽 풍경이 재미있습니다. 바둑을 두 고 있네요. 바둑판이 엄청나게 큽니다. 강세황이 적은 시를 보면 "바 둑돌 맑은 날에 우박 치듯 그 소리 차갑구나"라고 되어 있는데 지금 어떤 상황입니까?

〈현정승집도〉 일부

송혜나 　네. 여기는 지금 바둑이 한창입니다. 제가 바둑을 잘 몰라 수를
　　　읽을 수는 없지만 세 명이 모여 있어요. 왼쪽에 앉은 사람은 박도맹인
　　　데 지금 막 바둑알을 놓고 있습니다. 한쪽 팔꿈치를 바둑판에 걸쳐놓
　　　고 알을 놓는 품새에서 여유가 느껴집니다. 더운 기색도 없네요. 반면
　　　에 오른쪽에서 그와 대적하고 있는 사람은 갓도 벗고 바지도 걷어 올
　　　리고 맨발로 앉아 있는데 이는 박성망입니다. 덩그러니 바닥에 놓여
　　　있는 갓은 이 사람 겁니다. 초복이니 더운 데다 아마 바둑도 열세에
　　　몰리고 있는 모양입니다. 그리고 부채질을 하며 이들의 바둑을 보고
　　　있는 것인지 마는 것인지는 확실히 알 수 없지만 여하튼 이 바둑 그룹
　　　에 속해있는 사람은 유경농입니다.

최준식 　하하, 재밌습니다. 바둑판에 건물 기둥을 중첩되게 그려 넣은 점
　　　도 예사롭지 않습니다. 상당히 대담한 구도입니다. 그런데 우리의 주

인공, 이날의 광경을 그림으로 남겨서 우리에게 큰 재미를 주고 있는 강세황은 어디에 앉아 있나요?

송혜나　호호호. 선생님은 평소대로 성미가 급하시네요. 지금 말씀드리려고 했는걸요. 강세황은 그림의 중앙에 앉아 있습니다. 갓 옆에 있지요. 그는 오른쪽 바닥에 책을 펼쳐 놓은 채 앉아 있습니다. 책을 내려다보는 것 같은데 강세황이 그날 실제로 그 자리에 앉아 있었는지, 아니면 이 그림을 본인이 그렸기 때문에 자신을 가장 비중 있는 가운데 자리에 그려 넣은 것인지는 잘 모르겠습니다.

최준식　하하. 어떻든 강세황이 자신을 그렸으니 나름의 자화상이네요. 자세한 묘사가 아니라 아쉽지만요. 참고로 말하면 강세황의 외모와 인품을 제대로 가늠해볼 수 있는 초상화가 두 점 남아 있습니다. 둘다 영정인데요, 그건 따로 소개해드릴 예정이니 그때 강세황의 풍모를 보기로 합시다.

송혜나　좋습니다. 강세황 아래에는 동자가 둘이 있지요? 왼쪽에 있는 사람은 독서를 하고 있는데 강세황의 둘째 아들 강흔입니다. 그리고 오른쪽에 부채를 들고 있는 이는 유성입니다. 그러고 보니 이 그림에는 책을 들고 있거나 가까이 놓은 사람이 강세황을 포함해 세 명이나 되네요. 더운 데다 밥까지 배불리 먹고 나서 글이 눈에 들어왔을지 모르겠습니다. 술도 한 잔 했을 텐데 졸리지 않았을까요? 여하튼 지금의 우리 시대와는 확연히 다른 그야말로 '우아한' 여흥입니다.

최준식　그렇군요. 이제 세 명이 남았나요?

송혜나　네. 그림 왼쪽 맨 끝에는 살짝 측면으로 앉아 있는 사람이 있죠.

박성맹

유경농

박도맹

강세황

강흔

유성

〈현정승집도〉 일부

이 사람이 강세황의 맏아들 강인입니다. 그리고 그 아래에서 부채를 들고 고개를 획 돌린 채 있는 사람은 유겸입니다. 끝으로 마루 아래에서 대기하고 있는 사람은 한눈에 봐도 머슴인데요, 이름이 귀남이라네요.

최준식　이렇게 출연자 한 명 한 명의 이름까지 모두 다 알 수 있으니 흡사 다큐멘터리 필름을 보는 것 같습니다. 그런데 나는 이 인물들의 표정이 좀 당황스럽습니다. 왜냐하면 얼굴이 개성이 없고 다 똑같다는 느낌이 들기 때문입니다. 시선도 애매하고요. 김홍도가 그린 씨름도 같은 그림을 보면 한 명 한 명의 표정들이 얼마나 생생했습니까? 그것과 너무 달라요.

송혜나　네, 바로 보셨습니다. 이 11명의 이름을 정확하게 다 밝혀놓은 것에 비해 얼굴 묘사는 전혀 자세하지 않고 개성 표현도 없습니다. 표정이 다 똑같고 입술을 진하게 그려서 그런지 사람들 얼굴이 언뜻 여성처럼 보이기도 합니다. 게다가 선비의 상징인 수염도 안 보입니다. 이것이 이 그림의 아쉬운 점입니다.

최준식　그러나 강세황 자신이 그린 초상화는 한 치의 오차도 없이 그대로 그린 것으로 유명합니다. 그런 정황으로 판단해보면 이 그림은 강세황이 실력이 없어서 이렇게 그려놓은 것이 아닐 겁니다. 추정해보면, 아마도 각 개인들의 이름을 일일이 밝혀 놓았기 때문에 얼굴 묘사는 그리 중요하지 않다고 생각한 것 아닐까 합니다.

송혜나　게다가 즉석에서 기념사진을 찍듯 그려낸 그림이고요.

최준식　어떻든 이 그림은 강세황이 안산에 살 때 함께 모여서 시도 짓고

풍류를 즐기던 친구들의 모임을 그린 자연스러운 단체 샷이라고 할 수 있습니다. 또 참가자의 시가 첨부되어 있고 무엇보다도 당시의 복날에 먹고 마시고 풍류를 즐겼던 문인들의 생활을 기록한 그림이라는 점에서 의의가 있다고 하겠습니다.

송혜나 그런데 사실 〈현정승집도〉에서 바둑 팀을 빼고는 다들 뭐하고 있는지 자세히 모르겠어요. 물론 강세황의 시에 "내키는 대로 시를 읊조리며 다투어 화답을 재촉하고"라는 구절이 나오지만 어떤 사람들이 시를 읊고 화답하고 있는 건지는 잘 알 수 없어요. 다 따로따로 앉아 있는 것도 흥미롭습니다. 그래서 어수선합니다.

초복을 맞아 개장국을 먹다

최준식 어떻든 멤버들에 대한 파악은 끝났습니다. 그렇다면 이제 안산 멤버들이 초복을 맞이해서 먹은 음식 이야기를 나눠봐야겠습니다. 술병이 관심 밖 기물로 덩그러니 놓인 것으로 보아 술자리는 이미 끝난 모양입니다. 물론 그림에는 이들이 음식을 먹는 장면은 없습니다. 앞서 이야기가 나왔지만 유경종의 설명으로 이들이 청문당 여흥 전에 음식을 먹었다는 사실, 그리고 그 음식이 무엇인지를 알 수 있습니다.

송혜나 네. 글 초반에 적혀 있지요. "복날은 개를 잡아 여럿이 먹는 모임을 즐기는 것이 풍속이다"라고요. 그러니까 270년 전의 초복 날, 이 안산의 문인 멤버들이 먹은 복날 음식은 개고기, 개장국이었습니다.

그래서 좀 놀랍습니다.

최준식　송 선생은 현대인이라 개고기 먹는 풍습을 잘 이해 못 할 수도 있다는 생각이 들어요. 현대의 잣대로 보면 많은 논란거리가 있습니다만 당시 사람들이 개를 대하는 풍습은 우리 시대의 상황과 다른 점이 있습니다. 여러분들도 그것을 감안하고 오해나 억측 없이 들어주시기 바랍니다.

송혜나　알겠습니다. 당시 왜 복날에 개고기를 먹는 풍속이 있었을까요?

최준식　거기에는 나름대로 합당한 이유가 있습니다. 여름에는 땀을 많이 흘리니까 몸속의 에너지가 많이 빠져나가게 됩니다. 생각해봐요. 여름의 땡볕에서 김매기라도 한다고 말입니다. 밭일을 한 번도 안 해본 우리 도시 사람들은 30분도 못해요. 체력 소모가 엄청나지요. 그런데 농부들은 이런 일을 땡볕에서 몇 시간을 합니다. 그래서 이렇게 일한 다음에는 에너지를 보충하고 기력을 보강해주어야 합니다. 그러기 위해서는 단백질 섭취가 관건이었을 겁니다. 단백질 섭취에는 육류가 좋다고 하잖아요? 그런데 18세기 당시 먹을 고기가 어디 있었겠어요?

송혜나　고기는 물론 소가 있었겠지만 이는 농사를 짓는 데에 가장 중요한 역할을 하기 때문에 함부로 손대면 안 되는 것이었겠죠.

최준식　바로 그거예요. 당시는 돼지나 닭을 사육하는 것은 드문 일이고 개를 많이 길렀습니다. 개 기르는 일이 가장 쉬워서 그랬을 겁니다. 그러니 먹을 수 있는 고기는 개밖에 없었다고 할 수 있습니다. 개는 소처럼 인간에게 반드시 필요한 동물은 아니었습니다. 그래서 선조들은 단백질 보충을 위해 개를 먹었습니다.

송혜나 그런데 왜 여름에, 그것도 복날에 굳이 개를 잡아서 나눠 먹는 풍습이 있었을까요?

최준식 내가 알고 있는 상식으로 개고기는 불포화성 지방을 가지고 있다고 합니다. 불포화성 지방을 갖고 있는 고기는, 그게 없는 다른 고기들과 달리 몸속으로 들어갔을 때 에너지가 되는 과정에서 한 단계를 줄일 수 있다고 합니다. 그러니까 개고기는 에너지로 바뀌는 시간이 짧은 겁니다. 한마디로 말해 빨리 몸에 흡수된다는 것이지요. 여름에 농사짓는 사람들이 아무리 밥을 많이 먹어도 곡물하고 풀밖에 없으니까 근본적인 기력 충전은 하지 못했을 겁니다. 이런 때에는 동물성 단백질이 필요한데 아마 흡수가 빠른 개고기가 제격이었을 겁니다. 그래서 복날 개고기를 먹는 게 풍습이 되었던 것으로 보입니다.

송혜나 그러니까 당시 개고기는 지금과 달리 고기가 귀한 시절 아주 더운 여름에 기력을 찾기 위해 먹었던 식품이었다고 이해하면 되겠네요. 선생님의 설명을 통해 과거에 한국인들이 개고기를 먹은 이유는 알겠는데 지금은 상황이 다르지 않습니까? 지금은 모든 것이 풍족한 시대잖아요? 그래서 고기를 아무 때나, 어디서나 먹을 수 있는데 굳이 우리가 개고기를 먹을 필요가 있는지 모르겠습니다. 게다가 개를 대하는 사람들의 태도가 그때와는 많이 달라져 있는데 굳이 개고기를 먹어야 할지 의문입니다. 이렇게 생각해봐도 저렇게 생각해봐도 개고기는 먹을 필요 없다는 생각만 듭니다.

최준식 나도 그렇게 생각해요. 나도 개고기는 안 먹으니까. 그들이 먹은 초복 음식 이야기는 여기까지 하지요. 그나저나 거문고 위에 있는 주

〈현정승집도〉 일부
주안상 차림이 재미있다.

안상 차림이 재미있어요. 안주 접시와 술병, 그리고 잔이 전부 그냥 땅바닥에 놓여 있어요. 그래서 그런지 초라한 느낌마저 듭니다. 왜 상을 안 썼는지 모르겠어요. 술병도 재밌게 생겼죠?

송혜나 그러네요. 꼭 요즘의 위스키 병처럼 생겼습니다.

최준식 글쎄 말입니다. 옛 그림 속에 그려진 술병은 동그랗게 생긴 도자기가 많았는데 여기 나온 술병은 그것과 아주 다르군요. 그런데 이들은 무슨 술을 마셨을까요? 병을 보아서는 일단 막걸리는 아닙니다. 그렇다면 약주(청주)나 소주 둘 중 하나일 터인데 영조 때, 그러니까 1700년대에 소주 금지령이 내렸으니 소주는 마시지 않았을 가능성이 높습니다. 사정이 그렇다면 약주일 확률이 높습니다. 그러나 소주 금지령이 반드시 지켜진 것은 아니니 소주일 가능성도 전혀 배제할 수는 없겠습니다.

송혜나 그래요? 선생님 관심은 역시 술이시네요. 저는 술보다는 뚜껑으로 덮어 놓은 안주가 무엇인지 아주 궁금합니다. 당시에는 너무 당연하고 소소한 것이라 그림에 음식의 이름을 적어놓을 생각을 하지 않았겠지만 술과 안주에 대한 정보가 있었더라면 얼마나 좋았을까요? 봉긋한 뚜껑을 덮어 놓은 걸 보니 부피가 있는 음식인 것 같은데, 뚜껑이 꼭 서양에서 사용하는 것처럼 생겨서 재밌습니다. 혹시 술안주

하려고 개고기를 조금 가져다 놓은 것은 아닌지 모르겠습니다. 고기가 있으면 파리가 많이 달라붙을 터이니 뚜껑을 덮어 놓은 게 아닐까 해서요.

최준식 하하하. 우리가 관심 포인트가 이렇게 다르군요. 좌우간 음식 이야기는 이 정도로 하지요. 음악 이야기를 해야 되니까요. 그간 우리 대담의 절반은 음악 이야기였는데 〈현정승집도〉에서는 이제야 꺼내게 됐군요. 그것은 이 그림에서는 음악 이야기를 길게 나눌 필요가 없기 때문입니다.

거문고는 누가 연주했을까?

송혜나 맞아요. 오늘 음악 이야기의 주인공은 거문고인데요, 거문고에 대해서는 앞서 〈월하탄금도〉편에서 충분히 나눴습니다. 그래도 그냥 지나칠 수는 없습니다. 왜냐하면 대청마루 위에 무심하게 놓인 거문고가 자꾸 눈에 들어오기 때문입니다.

최준식 나도 그래요. 거문고가 상당히 세밀하게 그려져 있지요? 그런데 연주를 마친 것인지 아니면 그냥 장식으로 놓아둔 것인지 잘 모르겠고 누구의 것인지 누가 연주했는지도 도무지 알 수 없습니다. 그림 속 인물들의 시선이나 분위기를 봐도 이 거문고에 관심을 갖는 사람이 아무도 없습니다. 그런데 왜 거문고를 그려놨을까요? 꼭 꾸어다 놓은 보릿자루 같습니다. 이를 어떻게 해석하면 좋을까요?

〈현정승집도〉 일부
대청마루 위에 거문고가 놓여 있다.

송혜나 바로 보셨습니다. 거문고에 초점을 맞춰서 보면 확실히 이상한
점이 발견됩니다. 11명 중에서 거문고에 관심을 가진 사람이 아무도
없는 것처럼 보이기 때문입니다. 악기 주변에 사람이 모여 있지도 않
습니다. 조선 후기 선비들의 풍류 그림에서 흔히 보이는 전문 악사도
없어요. 그저 거문고 한 대가 바닥에 누워있을 뿐입니다. 제가 생각하
기에 여기에는 두 가지로 해석해볼 여지가 있습니다.

최준식 그래요? 첫 번째 해석은요?

송혜나 이 11명 중에서 누군가가 거문고를 실제로 연주했을 거라는 추정
을 해볼 수 있겠지요. 첨부된 강세황의 시를 보면 "거문고 가락 바람
부는 소나무 사이로 아득히 퍼지고"라는 구절이 있습니다. 이는 필시
누군가가 거문고를 연주했다는 추측을 가능하게 해주는 구절입니다.
그러나 누가 연주했는지, 더 나아가서 누군가가 연주했다면 어떤 음
악을 연주했는지는 전혀 알 수 없습니다. 강세황과 가까운 곳에 있으
니 강세황이 연주한 걸까요? 글쎄요, 모르겠어요. 유경종이 기문에 그

걸 좀 써주지, 그러면 선비들이 직접 거문고를 연주했다는 엄청난 증거가 될 텐데 못내 아쉽습니다.

최준식 그래요. 그런데 멤버 중에 누군가가 연주했다고 하면 이상한 점이 발견됩니다. 연주가 끝났으면 악기를 세워 놓거나 걸어 놓아야지 바닥에 그냥 놓아두는 것은 이해가 안 됩니다. 저렇게 놓았다가 사람이 지나가다 밟으면 어떻게 합니까? 악기를 실제로 연주하는 사람은 절대로 악기를 저렇게 놓지 않습니다. 송 선생도 가야금 전공을 했으니 알 것 아닙니까?

송혜나 일리가 있는 말씀입니다. 악기는 나무로 만들어졌고 예민하기 때문에 저렇게 마룻바닥에 놓지 않지요. 당시에도 이렇게 바닥에 놓았을 것 같지 않습니다. 그 생각은 두 번째 해석으로 이어지는데요, 그것은 다름이 아니라 이 11명 중 그 어느 누구도 거문고를 연주하지 않았다는 것입니다. 그 근거에 대해서는 이미 〈월하탄금도〉를 감상할 때 충분히 이야기했습니다. 사대부들은 천민들이 연주하는 악기를 몸소 연주하지 않았을 것이라는 이야기 말입니다.

최준식 나는 지금 말한 두 번째 해석에 동의합니다. 그 이유에 대해서는 앞에서 줄곧 이야기했기 때문에 여기서 다시 말할 필요는 없습니다. 그러나 문득 한 가지 보충할 이야기가 떠오르는군요. 뭔고 하니, 실제의 상황을 생각해보면, 양반이 거문고를 치려면 먼저 배워야 합니다.

송혜나 그렇죠. 선생에게 레슨을 받아야지요.

최준식 그러면 누구한테 배워야 하겠습니까? 천민인 악사밖에 없지 않겠습니까? 그런데 생각해봐요. 양반이 자신의 방에서 옆에 천민을 앉혀

놓고 거문고를 배우는 장면을 말입니다. 이런 일은 조선조에서는 있을 수 없는 일입니다. 양반이 천민과 같이 앉아 있는 것은 일어날 수 있는 일이 아닙니다.

송혜나　그런 관점에서 본다면 이 그림에 그려져 있는 거문고는 단지 그 악기가 선비를 상징하니까 그려놓은 것으로 보는 게 맞지 않을까 합니다. 다시 말해 옛날부터 전해오는 말이 선비들은 관습적으로 '시서금주'를 즐긴다고 했으니 구색을 맞추느라 거문고를 놓았을 것이라는 추측이 가능하겠다는 것입니다. 강세황의 시구절에 나오는 거문고 이야기도 그 일환이고요.

최준식　나는 아무리 생각해도 그게 맞을 것 같아요. 사정이 그러니까 이 거문고에 대해 아무도 관심을 갖지 않는 게 아닐까요? 풍류를 즐기려면 거문고가 반드시 있어야 한다고 하니 거문고를 그려놓은 겁니다. 그런데 선비 체면에 천민들이나 연주하는 악기를 곁에 두는 게 그렇고 하니 모두들 애써 외면하는 것처럼 보입니다. 나는 외려 선비들 사이에 악기를 그려놓은 것 자체가 파격이 아닌가 하는 생각을 해봅니다. 다시 한 번 이야기하지만 선비들이 직접 거문고를 연주하고 있는 그림은 거의 없습니다. 그림 속 거문고 이야기는 여기까지 하지요.

엉뚱한 강세황, 파격의 자화상

송혜나　사실 〈현정승집도〉에 거문고를 그려 넣은 강세황은 파격적인 면

이 있는 분입니다. 확실히 다른 문인 화가들과는 다릅니다. 그런 경향을 잘 알 수 있는 게 그가 그린 자화상입니다. 그는 조선 시대 화가로는 매우 드물게 자화상(1782년, 보물 제590-1호)을 남겼습니다. 70세의 모습인데요, 여기에는 "마음은 산림에 있되 이름은 조정에 있음을 보이도다. 마음속에 수천 권의 책을 숨기고 붓으로 오악(五嶽)을 흔들지만 사람들이 어찌 알겠는가, 스스로 즐길 뿐이다" 등의 스스로 적은 글까지 곁들여 있습니다.

최준식 하하, 이 초상화요. 당연히 파격적이지요. 그리고 아주 유명한 그림입니다. 보물로도 지정되어 있고요.

송혜나 이 초상화는 위아래가 따로 놀고 있어요. 비현실적인 차림새를 하고 있는 파격적인 초상화로 정평이 나 있는 그림입니다. 아주 재미있는 그림이에요. 선생님께서 설명을 해주시지요.

최준식 그러지요. 강세황이 직접 그린 이 자화상이자 초상화는, 머리에는 관복을 입을 때 쓰는 오사모(烏紗帽)라는 관을 쓰고 있는데 그와 어울리지 않게 옷은 평상복을 입고 있기 때문에 재미있다고 한 것입니다. 이상하지 않아요? 머리에 관모를 썼다면 옷도 관복을 입어야 하는데 평상복을 입고 있으니 말입니다. 그래서 위아래가 따로 논다고 한 겁니다. 정말 독특합니다. 파격이에요.

송혜나 고 오주석 선생은 이 모습이 얼마나 우스꽝스러운지를 설명하기 위해 이런 비유를 하시더라고요. 현대 남성이 신사복에 운동모자를 쓴 격이라고요. 이 초상화에 그려진 강세황이 그런 우스운 꼴이라는 것입니다.

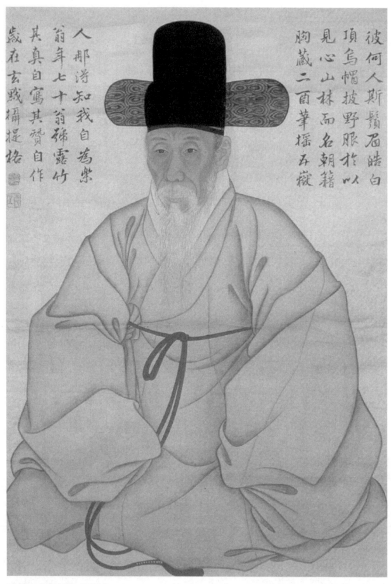

彼何人斯鬚眉皓白
頂烏帽披野服旿以
見心山林而名朝籍
胸藏二酉筆搖五嶽
人那得知我自爲紫
翁年七十翁號露竹
其真自寫其贊自作
歲在玄黓攝提格

강세황, 〈자화상〉, 1782년

최준식 맞아요. 물론 오 선생이 든 비유는 상하를 반대로 설정한 것이기는 하지만 그렇게 상상하면 이 초상화가 왜 파격적이고 독특한 것인지 이해가 될 겁니다. 다시 비유를 정확하게 들어보자면 운동복에 정장 차림에나 쓰는 중절모를 착용한 격이라고 할까요? 어떻든 조선에는 이런 식의 초상화가 없는 것으로 알고 있는데 바로 그 점에서 강세황이 파격적이라고 한 겁니다.

송혜나 강세황은 앞서 말씀드린 대로 벼슬길에 나가는 삶과 재야에 은거하는 삶을 동시에 지향했고 또 실제로 그렇게 살았습니다. 그래서 그런 자신의 정체성을 시각화해서 이런 초상화를 그렸던 것이겠지요. 초상화에 써놓은 것처럼 자신은 비록 관직에 몸담고 있지만 마음은 산림에 있다고 하면서 선비이자 자유로운 예술가임을 간접적으로 드러내고 있습니다.

최준식 참고로 그에게는 정상적인 모습의 초상화도 있습니다.

송혜나 맞습니다. 강세황의 초상화는 방금 본 자화상을 포함해 두 점이 전해옵니다. 사실 모두 영정인데요, 다른 한 점은 영정 그림에 뛰어났던 이명기가 그린 것(보물 제590-2호)입니다. 여기에는 강세황이 정식으로 관복을 입고 관모를 쓰고 있습니다.

최준식 맞습니다. 사실 조선의 초상화는 앞서 〈기사계첩〉을 이야기할 때 잠깐 나왔듯이 세계적인 수준입니다. 그렇지만 조선 사람들은 자신의 초상화를 남기는 일을 두려워했을지도 모릅니다.

송혜나 초상화를 그리는 것은 적나라한 자신의 외면과 내면의 모습을 길이 남기는 작업이니까요. 특히 귀족의 초상을 그릴 때 화원들에게는

이명기, 〈강세황 초상〉, 1783년(보물 제590-2호)

철칙이 있었다고 합니다. 그 대상을 미화시키면 안 된다는 것인데요, 있는 그대로 그리는 게 중요했습니다. 그래서 눈이 사시이면 사시로, 검버섯이 있으면 그것도 있는 그대로 그렸습니다. 요샛말로 '뽀샵'을 해서는 안 되는 겁니다.

최준식 이와 관련해서 흥미로운 사실이 있습니다. 전 세계를 통틀어서 예술 작품에 보이는 얼굴을 연구하는 피부과 의사가 한 다섯 분쯤 있다고 합니다. 그 가운데 한 분이 한국 분인데, 그림 속 얼굴을 보고 주인공의 질환을 진단한다고 합니다. 그분의 도움으로 조선 초상화의 정수인 그 유명한 이채의 초상화와 이재의 초상화가 동일인으로 밝혀지기도 하지 않았습니까?

송혜나 맞습니다. 중국 초상화도 꽤 사실적이라고 하지만 병명을 알아낼 정도는 아니라고 합니다. 반면에 조선 초상화는 그야말로 병색까지 그대로 묘사한 극사실화라고 하니 수준을 알 만하겠습니다. "일호불사 편시타인(一毫不似 便時他人)"이라고 하지요? "터럭 한 오라기라도 다르면 남이다"라는 말인데, 이는 중국 북송의 성리학 대가인 정이 (1033~1107)가 한 말이지만 조선에 와서 이렇게 정점을 찍었습니다.

최준식 그러면서 해당 인물의 진실한 모습, 그 참모습을 그리려 한 것, 그러니까 외면이 아닌 내면의 정신을 그리려고 한 게 바로 조선의 초상화였습니다. 그래서 초상화 속 얼굴과 체형에는 속마음이나 절조, 정신, 공부의 두께 등등이 드러나게 됩니다.

송혜나 독자들은 어떠신지 궁금합니다. 강세황의 자화상과 이명기가 그린 그의 초상화에서 강세황을 어떻게 느끼시는지 궁금합니다. 미간에

패인 주름과 살이 없는 홀쭉한 얼굴, 그리고 단아한 70세 노년의 풍채에서 그의 살아온 모습이 중첩되어 느껴지시는지요.

마무리하며

최준식 자, 이제 마무리할 시간인가요? 지금까지 강세황이 그린 〈현정승집도〉를 통해 270여 년 전 선비들이 초복을 어떻게 보냈는지를 살펴보았습니다. 역시 더위를 이기고 체력을 보강하는 나름의 비법이 있었습니다. 이렇게 장을 거듭할수록 선인들의 풍류를 더 잘 이해할 수 있으니 무척 보람이 있습니다. 송 선생, 오늘 〈현정승집도〉를 어떻게 봤습니까? 정리를 부탁합니다.

송혜나 네. 마무리하며 이 말씀을 드리고 싶어요. 제 생각에 이 그림은 강세황의 자유로운 예술 정신을 나타낸 것이기도 하지만 중국의 '금기서화(琴棋書畵)' 전통을 이어받은 것 같습니다. 금기서화란 중국의 옛 선비들이 풍류로 여기던 것으로 사예(四藝), 즉 금과 바둑과 글씨와 그림을 의미하는 것이잖아요? 물론 우리 선비들은 응당 중국의 금을 대신해 우리의 거문고를 넣었습니다. 이렇게 이 그림에는 금기서화가 다 등장하고 있습니다. 앞서 그냥 지나쳤지만 서화를 상징하는 것으로 마루 위에 벼루가 따로 있어요. 조선의 선비들은 여기다 술을 포함시켜 풍류를 극대화해 즐기려 했던 것 같습니다.

최준식 좋습니다. 〈현정승집도〉는 강세황과 당시 문인들의 꿈과 이상이

담긴 그림임에 틀림없는 것 같습니다. 해가 갈수록 여름이 더워진다고 하지요. 독자 여러분들도 자신에게 맞는 음식 잘 챙겨 드시면서 건강하고 여유로운 일상을 이어 가시기를 바라며 이번 시간은 이것으로 마치겠습니다. 오늘도 유익하고 즐거웠습니다. 고맙습니다.

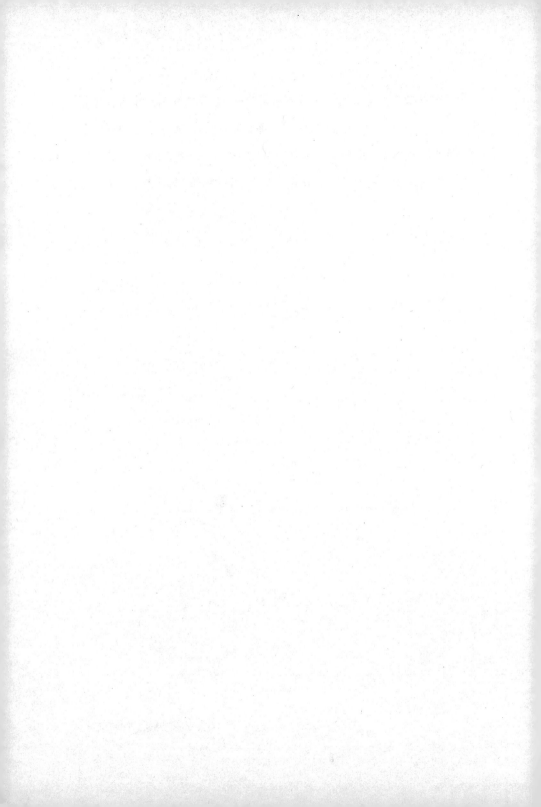

웃기는 데 둘째가라면
서러운 한국인

작가 미상, 〈까치 호랑이〉, 19세기 후반

민화 속 오랜 단짝, 까치와 호랑이

최준식 이번 그림은 우리에게 아주 친숙하면서도 인기가 많은 〈까치 호
 랑이〉 그림이군요. 한국의 민화를 대표한다고 해도 될 정도로 이 그
 림들은 한국 민중의 정서를 대변하고 있습니다. 그중에서도 특히 민
 중의 해학을 잘 표현하고 있습니다.

송혜나 그렇습니다. 선생님께서도 잘 아시는 것처럼 〈까치 호랑이〉와
 같은 민화는 조선 후기, 그러니까 18~20세기에 서민들이 그린 그림을
 말합니다. 그래서 대부분 작가가 누구인지 모릅니다. 우리 미술사에
 서 차지하는 비중도 그리 크지 않은데요, 민화에 대해서는 학계에서
 도 여전히 풀리지 않는 의문점이 많다고들 합니다. 아직까지도 연구
 가 미진한 탓에 모르는 게 많기 때문입니다.

최준식 훌륭한 민화들이 그동안 제 빛을 보지 못한 것이 사실입니다. 민중들이 그린 민화는 20세기 중반까지만 해도 한국 사람들의 관심 밖이었습니다. 민화를 '엿장수 그림'이라고 폄하할 정도로 관심이 없었지요. 그러는 중에 민화는 우리보다 일본의 학자들에 의해 먼저 주목을 받았습니다. 민화라는 용어도 「불가사의한 조선민화」(1959)라는 글을 발표했던 야나기 무네요시(柳宗悅, 1889~1961)라는 일본 학자가 처음으로 사용한 말입니다. 오늘 주제는 민화 중에서도 가장 유명하다고 할 수 있는 〈까치 호랑이〉 그림들입니다.

송혜나 시작에 앞서 참고 말씀을 드리자면 까치와 호랑이를 함께 그리는 그림은 중국에서 시작되었다고 합니다. 임진왜란 이후에 우리에게 전해졌다고 하는데요, 하지만 이러한 형식은 19세기에 이르러 완전히 한국화된 우리만의 독특한 민화로 자리 잡았기 때문에 까치와 호랑이가 짝을 이루고 있는 그림의 원조를 따지는 일은 의미가 없다고 할 수 있습니다.

최준식 한국의 〈까치 호랑이〉 민화는 세계 어느 나라에서도 볼 수 없는 참 독특한 그림입니다.

송혜나 그래서 이번 시간에는 다양한 〈까치 호랑이〉 그림을 보면서 한국인들의 해학성에 관한 이야기를 나눠보고 이러한 정신이 우리의 전통 음악에 어떻게 나타나고 있는지에 대해 보았으면 합니다.

최준식 좋습니다. 그러면 그림이나 음악에 대해 보기 전에 한국인에게 호랑이가 어떤 대상인지에 대해서부터 이야기해보면 좋겠습니다.

송혜나 호랑이는 단군 신화는 물론이고 전설이나 민담에 자주 등장할 정

도로 우리에게 친숙한 동물입니다. 특히 옛날이야기 가운데 '호랑이와 곶감' 이야기를 모르는 사람은 없을 겁니다. 그 외에도 호랑이 이야기가 얼마나 많았는지 육당 최남선은 우리나라를 호랑이 이야기의 나라라 해 호담국(虎談國)이라 부르기도 했습니다. 이런 호랑이에 대한 우리의 관심은 마침내 88 서울 올림픽의 마스코트인 호돌이를 탄생시켰지요. 이 호돌이는 사실 오늘 주제인 〈까지 호랑이〉 민화

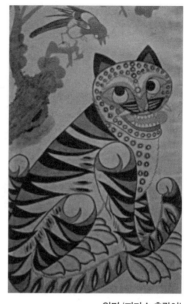

일명 '피카소 호랑이'

중 일명 '피카소 호랑이'라 불리는 호랑이를 모델로 해서 만든 캐릭터입니다.

최준식 고대로 우리 조상들은 호랑이를 매우 상서로운 동물로 여겼습니다. 무섭지만 산신령의 비서 같은 역할을 한다고 생각했기 때문에 나쁜 기운을 쫓아내고 좋은 일이 생기게 해줄 것이라고 믿었습니다. 호랑이가 산신령의 비서 혹은 메신저 같은 역할을 했다는 것을 알려주는 좋은 그림이 있지요?

송혜나 네. 절에 가면 거의 대부분 삼성각이라는 건물을 만날 수 있습니다. 3위의 신을 모신 건물인데요, 여기에는 항상 산신령이 모셔져 있

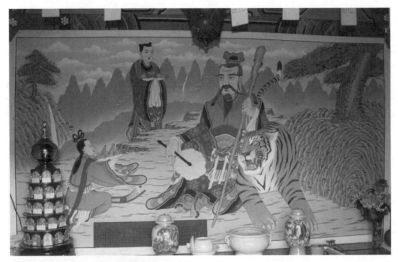

화엄사 산신각의 '산신령과 호랑이'

습니다. 그런데 산신각에 있는 산신령을 그린 그림을 보면 반드시 호 랑이가 옆에 있는 것을 알 수 있습니다. 우리 조상들은 바로 이 호랑 이가 산신령과 우리를 연결해주는 매개체 역할을 했다고 믿었기 때문 입니다.

최준식 그런 것을 통해 보면 조상들이 호랑이를 매우 친숙하게 느끼고 있었음을 알 수 있습니다. 물론 호랑이에 대한 두려움이 없었다는 것 은 아닙니다.

송혜나 맞습니다. 우리나라는 국토의 70퍼센트가 산이잖아요? 일제의 남획(濫獲)으로 지금은 호랑이가 다 사라졌지만 이전에는 호랑이가 무 척 많았고 출몰도 잦았습니다. 그래서 호환(虎患)이라고 했지요, 호랑 이 때문에 사람이 살상되는 경우도 많이 발생했습니다. 오죽하면 중

국에서 떠도는 우스갯소리로 '조선 사람들은 일생의 반을 호랑이에게 물려가지 않으려고 애쓰는 데 보내고, 나머지 반은 호환을 당한 사람 집에 조문을 가는 데 쓴다'라는 말이 있었겠어요.

최준식　그러게 말입니다. 조선에서는 궁이나 사직단에조차 호랑이가 나타났다는 일화가 있습니다. 그러니 조상들이 일상적으로 호랑이에 대한 공포를 갖고 있었다는 사실을 쉽게 짐작할 수 있습니다. 그런 호랑이지만 우리 조상들은 호랑이를 그릴 때 전 세계에 유례가 없을 정도로 코믹하게 그렸습니다. 고양이인지 호랑이인지 모를 정도입니다. 그래서 호랑이가 바보스럽기도 하고 우스꽝스럽기도 합니다. 발톱도 전혀 날카롭지 않습니다. 볼수록 정겹습니다. 중국이나 일본, 그리고 서양화에서조차 이런 모습의 호랑이는 찾아보기 힘듭니다. 뒤에서 자세하게 보겠지만 우리 조상들이 호랑이를 이렇게 그린 것은 불가사의하다고 말하고 싶을 정도입니다.

송혜나　맞습니다. 우리 조상들은 호랑이가 집안의 재앙을 막아줄 것이라는 믿음을 갖고 있었습니다. 그래서 특히 새해가 되면 세화(歲畵) 또는 연화(年畵)로서 호랑이 그림을 벽이나 문 같은 곳에 붙여놓는 풍습이 있었습니다. 이렇게 집집마다 호랑이를 그림으로 그려 붙여놓았는데 만일 이 호랑이가 무서운 모습이었다면 남다른 유머 감각을 지닌 우리 한국인들의 성정에 도통 맞지 않았을 겁니다. 게다가 귀신을 쫓으려고 붙였는데 귀신보다 무서우면 안 되잖아요?

최준식　어떻든 호랑이를 우스꽝스럽게 그려놓으면 호랑이가 액도 막아주고 동시에 호랑이에 대한 두려움까지 없어지게 되니 그야말로 일석

이조였겠군요. 그런데 우리 민화에서 호랑이는 까치와 함께 등장합니다. 까치 이야기도 나눠보지요. 호랑이와 단짝으로 나오는 까치는 고래로 길조로 알려져왔지요?

송혜나 맞습니다. 호랑이가 액을 막아주는 벽사(辟邪)의 상징이라면, 까치는 기쁜 소식을 전해주는 길상(吉祥)의 상징입니다. 그런 길상의 대표적인 사례가 "아침에 까치가 울면 좋은 손님 혹은 좋은 소식이 온다"라는 속담과, 설날 노래 가사에 나오는 "까치 까치 설날은 어제이고요"일 겁니다. 그래서인지 까치는 공식적인 것은 아니지만 1964년에 '나라새'로 뽑히기도 했습니다.

최준식 그런데 까치는 아시아권에서는 대체로 길조로 간주되는 데 반해 유럽에서는 흉조로 인식된다고 하지요? 까치가 한국에서 길조가 된 데에는 어떤 유래가 있을까요?

송혜나 글쎄요, 그 정확한 이유는 잘 모르겠지만 까치가 좋은 새로 '이미지메이킹'된 예는 꽤 오래전부터 있었습니다. 예를 들어 신라 4대 왕인 석탈해가 아기 시절 타고 있던 궤짝이 까치들에 의해 사람에게 발견된 것이 그것입니다. 그 외에도 민담에는 까치가 좋은 상징으로 그려진 예를 어렵지 않게 발견할 수 있지요.

최준식 견우와 직녀가 만날 수 있게끔 오작교를 만들어준 것도 까치(그리고 까마귀) 아닙니까? 이 다리의 이름 자체가 까마귀 '오'와 까치 '작' 자로 되어 있으니 그 사정을 잘 알 수 있습니다. 그래서 속담에는 어떤 사람의 머리 터럭이 많이 빠진 것을 두고 "칠석날 까치 대가리 같다"라고 하는데 이것은 견우와 직녀가 칠석날에 까치 머리를 하도 밟

아서 까치 머리털이 다 빠진 데에서 유래했다고 하지요.

송혜나 호호호, 그래요? 까치와 관련해서 그런 유서 깊으면서도 재미있
는 이야기가 있는 줄 몰랐습니다. 그런데 우리와 가장 친숙한 이야기
는 아마도 '까치의 보은'이라는 이야기가 아닐까요? 뱀에게 죽을 뻔한
자신을 살려준 선비를 위해 목숨을 바쳐 절의 종을 머리로 받아 소리
를 냈다는 이야기 말입니다. 아마 한국인이면 누구나 아는 이야기일
겁니다.

최준식 맞습니다. 그런데 까치는 사실 우리 인간들에게는 유해 동물에
가깝습니다. 까치로 인한 농작물 피해도 엄청나고 전신주에 집을 지
어 정전을 일으키는가 하면 항공기 이륙에 심대한 타격을 주기도 합
니다. 사정이 이런 데도 불구하고 대다수 사람들이 까치에 대해 막연
하게 좋은 감정을 갖고 있는 것이 사실입니다.

송혜나 까치 이야기를 나누면서 이미지메이킹이 얼마나 중요한 것인지
다시 한 번 절감하게 됩니다. 까치가 우리에게 피해를 준 것은 현대에
와서의 일이고 과거에는 까치가 이런 피해를 줄 일이 없었습니다. 그
래서 우리 조상들은 까치를 좋아했고 호랑이와 함께 그림으로 그려
특히 정초가 되면 특별한 의미를 담아 대문이나 방의 벽에 붙여둔 것
이겠지요.

최준식 참, 〈까치 호랑이〉 민화를 보면 호랑이 몸 전신, 혹은 배에 부분
적으로 표범의 상징인 점박이 무늬가 있는 것을 종종 볼 수 있습니다.
이건 왜 이렇게 된 것일까요?

송혜나 그것은 〈까치 호랑이〉 민화가 원래는 호랑이를 그린 것이 아니라

전신(왼쪽)과 배(오른쪽)에 표범 무늬가 그려진 호랑이

표범을 그린 데에서 비롯된 흔적이라고 합니다. 그러니까 〈까치 호랑이〉가 아니라 〈까치 표범〉이었다는 것이지요. 그런데 왜 표범을 그렸을까요? 그것은, 표범의 표(豹)와 고할 보(報)의 중국어 발음이 서로 비슷한 데에서 기인한 것입니다. 〈까치 호랑이〉 그림에는 소나무와 까치가 늘 함께 나오는데 표범(豹→報, 즉 고한다는 뜻)과 소나무와 까치가 상징하는 의미(각각 정월, 기쁨을 의미함)를 합하면 "새해를 맞아 기쁜 소식만 오다[新年喜報]"라는 뜻이 됩니다. 그래서 표범을 그렸던 것인데, 우리 주변에는 표범보다는 호랑이가 더 많으니 같은 의미를 담되 표범을 대신해 친숙한 호랑이를 그리게 된 것이라고 합니다.

최준식 그렇군요. 우리 조상들은 중국어 발음이 비슷한 한자를 사용해 특별한 의미를 만들어 즐기기를 좋아한 듯 보입니다. 우리 그림에 그런 예가 더러 있지요. 특히 김홍도가 그린 〈황묘농접도(黃猫弄蝶圖)〉를 보면, 이 그림은 노인들의 생신 선물용으로 그린 그림이라고 하는데 고양이가 검푸른 제비나비를 쳐다보고 있어요. 왜 생신 축하 그림에 고양이와 나비를 그렸는지는 역시 중국어 발음 속에 답이 있습니다. 고양이 '묘' 자를 중국어로 '마오'라고 하는데 이게 70세를 뜻하는 한자[耄]와 발음이 같아요(한국어 발음은 '모'). 나비 '접' 자는 중국어로 '띠에'라고 하는데, 이는 80세를 뜻하는 한자[耋]와 발음이 같습니다(한국어 발음은 '질'). 그래서 고양이는 70세 어르신을, 나비는 80세 어르신을 상징하는 것입니다.*

송혜나 맞습니다. 그래서 〈황묘농접도〉에 나오는 귀여운 고양이는 70세 어르신을, 우아한 검푸른 제비나비는 80세 어르신을 상징해 그린 것이지요. 그런데 고양이가 나비를 쳐다보고 있지요? 이것은 주인공이 '70세가 80세가 되도록' 장수하시라는 뜻입니다. 이후의 뜻은 다른 등장 기물들을 통해 완성되는데 생신 축하 그림이니만큼 아마 충분히 상상이 되실 겁니다.

최준식 다시 〈까치 호랑이〉 이야기로 돌아가서 이 그림에서 보이는 까치와 호랑이의 세를 한 번 따져보지요. 그림에 나오는 호랑이들을 보면

* 그러나 이 내용은 한국 학자들의 주장으로, 실제 중국 현지에서 사용되는 용례는 이와는 다른 것으로 확인된다. 중국에서는 70세에는 고희(古稀)라는 용어를 따로 쓰고 있고 모질(耄耋)은 각각 80세와 90세의 의미로 사용하고 있다.

하나같이 맹수로서 가져야 하는 용맹이나 권위가 없는 모습입니다. 세밀하게 그려 있지만 참으로 우스운 모습이지요. 오죽하면 '바보 호랑이'라는 별명이 나왔겠습니까? 반면에 까치는 하나같이 정상입니다. 게다가 당당하고 똑 부러지는 영리한 모습으로 호랑이에게 대하는 태도가 기세등등하기까지 합니다. 이런 호랑이와 까치의 외모에 어떤 의미가 담겨 있을까요?

송혜나 〈까치 호랑이〉 그림에서 호랑이는 산신령의 심부름꾼이고 까치는 그 말씀을 전해주는 전령이라고 하는 것은 일반적인 해석입니다. 또 호랑이는 백성을 괴롭히는 관리를 나타내고 까치는 힘없는 백성들을 대표하고 있다는 해석도 있습니다. 사회나 지배층에 대한 불만이 풍자와 해학으로 표출되는 동시에 권력 있는 자들을 자신들과 같은 평범한 존재로 격하시키려는 의도가 있다는 것이지요. 실제로 그림을 자세히 보면 까치가 호랑이에게 뭐라고 거세게 나무라는 것도 같고 '감히' 호랑이에게 대들며 싸우는 것 같기도 합니다.

최준식 관리를 표방하는 호랑이가 그 용맹함을 잃고 매우 코믹한 모습으로 나타나고 있습니다. 그래서 그런 호랑이에 대고 백성을 상징하는 똑똑한 까치가 '정치 잘하라'라고 훈계하고 있다는 식의 해석이 가능하다는 말이지요?

송혜나 네. 그래서 어찌 보면 이 그림의 주인공은 호랑이가 아니라 까치일 수도 있겠다는 생각도 듭니다. 제목도 '호랑이 까치'가 아니 '까치 호랑이'이잖아요. 해석이야 어떻든 이 그림은 사람들에게 편안함과 즐거움을 가져다줍니다.

최준식 하하. 어찌 되었든 '까치 호랑이' 속 까치와 호랑이는 서로 대립하는 것처럼 보이기도 하지만 친함이 느껴지는 면도 많습니다. 한 가지 분명한 것은 어떤 구도이건 간에 '까치 호랑이' 그림은 하나같이 밝고 명랑하고 생동감 넘치는 분위기로 가득 차 있다는 사실입니다. 자, 까치와 호랑이에 대한 이야기는 이 정도로 마무리하지요. 그런데 이런 그림을 민화라고 하지 않지 않습니까? 이 민화가 무엇인지에 대해서는 많이 알려져 있지만 독자들의 이해를 돕기 위해 간단하게 정리해 보지요.

천진난만한 민화, 아직 끝나지 않은 민화

송혜나 좋습니다. 앞서 이번 시간을 시작하면서 민화에 대해 간단하게 말씀드렸습니다. 민화는 〈까치 호랑이〉가 그렇듯이 기층민들의 소박한 바람을 그림으로 표현한 것이라 할 수 있습니다. 독자들은 혹시 우리나라에서 민화 전시가 언제 처음으로 열렸는지 들어보셨는지요. 1968년이었는데요[*], 당시로서는 이례적이자 파격적인 시도였습니다. 서민들이 그린 민화라는 낯선 그림을 전시했기 때문이지요. 이를 기획하고 연 분은 다름 아닌 조자용(1926~2000)이라는 분입니다. 그는 회화 전공이 아닙니다. 미국에서 건축을 전공했다고 하지요.

[*] '에밀레하우스'(서울시 강서구 화곡동 소재)에서 개관기념전 '벽사의 미술'이 열렸다.

최준식 맞습니다. 조 선생님은 참으로 대단한 분입니다. 특히 민화 〈까치 호랑이〉가 이렇게 주목받게 된 것은 그분의 덕분입니다. 그는 1960년도 중반에 〈까치 호랑이〉 민화를 우연히 보게 된 모양인데 큰 감흥을 얻은 나머지 이후 전공은 뒤로 한 채 여생을 민화에 대한 연구와 보급에 전념합니다. 나는 1970년대 중반 대학 시절에 에밀레하우스에 가보았는데 그때는 조 선생이 어떤 분인지 몰라 확실한 기억이 나지 않지만 매우 인상적인 곳이었습니다. 그 뒤에 에밀레하우스는 '에밀레박물관'으로 개칭해 충북 보은 속리산 밑으로 이전되는데 나는 선생이 돌아가신 다음에나 그곳에 가게 되어 작품들을 제대로 보지 못했습니다.

송혜나 그러셨군요. 민화는 서민들의 소원을 미적으로 표현한 것인데 그 수법은 치졸한 것이 많습니다. 그러나 그렇다고 해서 나쁜 그림이라는 뜻은 아닙니다. 외려 매우 좋은 그림이 많습니다. 〈까치 호랑이〉처럼 잔잔한 미소를 짓게 하는 그런 작품들 말입니다.

최준식 바로 그것입니다. 문득 고등학교 때 미술 선생님이 말씀하신 게 생각이 나네요. 그 선생님은 항상 그러셨죠. 그림을 그릴 때 잘 그리려 하지 말고 좋은 그림을 그릴 생각을 하라고 말입니다. 그리는 기술에 의존하지 말고 마음으로 그리라는 이야기 같았습니다.

송혜나 그림을 보면서 말씀을 계속해서 들어보겠습니다.

최준식 이 그림을 보십시오. 하나는 김홍도의 〈송하맹호도〉이고 다른 하나는 이를 흉내 내어 그린 듯한 민화입니다. 김홍도의 그림은(이 그림에서 소나무는 강세황이 그렸음) 정말 잘 그린 그림입니다. 잘 그려도

김홍도, 〈송하맹호도〉, 18세기 후반
왼쪽 그림은 김홍도의 〈송하맹호도〉(오른쪽)를 따라 그린 것으로 보이는 민화이다.

보통 잘 그린 그림이 아닙니다. 그에 비해 옆에 있는 민화는 치졸하기 짝이 없습니다. 그 수법이 유치하다는 것이지요. 그러나 이 역시 아주 좋은 그림입니다. 민중의 순수하고 천진난만한 마음이 잘 담겨 있기 때문입니다. 그런 의미에서 이 그림은 민화를 잘 대변하고 있다고 하겠습니다.

송혜나 그래서 그랬는지 민예 운동을 주도했던 야나기 무네요시는 우리 민화를 아주 좋아했습니다. 사실 이 '민화'라는 개념을 가장 먼저 확립

했던 학자는 앞서 소개한 바와 같이 야나기 무네요시입니다. 그는 민화를 두고 "민중 안에서, 민중을 위해 그려지고, 민중이 구입한 그림"이라는 표현을 했습니다. 우리의 전통이 외국 학자에 의해서 규정되고 이름 붙여진 것이 자존심이 상하지만 어쩔 수 없는 일입니다.

최준식 맞아요. 그건 어쩔 수 없는 일입니다. 그들이 우리보다 먼저 근대화에 성공했을 때 우리는 고유한 예술적 안목을 갖추고 있지 못했기 때문에 어쩔 수 없는 일이라는 것입니다. 더욱이 민화는 누가 그린지도 모르는 민중들의 그림이니 관심 밖이었을 겁니다. 그건 그렇고 완전히 다른 이야기인데 내 눈에는 이런 민화 전통이 전혀 없어진 것처럼 보이지 않습니다. 민화의 전통이 조선조 말로 그냥 그렇게 끝난 것이 아니라는 것입니다.

송혜나 저는 선생님께서 지금 무슨 말씀을 하시려는 것인지 짐작됩니다. 독자 여러분들은 자다가 웬 봉창 두드리는 소리를 하느냐고 할 수도 있을 텐데요, 선생님, 말씀해주시지요.

최준식 물론 조선식의 민화는 분명히 사라졌습니다. 그러나 비슷한 기능을 하는 것이 현대에도 발견됩니다. 그 가운데 가장 대표적인 것이 만화(영화)입니다. 만화는 현대식 민화라는 것이지요. 그리고 만화 주인공들은 종종 캐릭터로 만들어집니다. 청소년들은 그런 캐릭터가 그려진 큰 포스터를 방에 붙여 놓고 좋아합니다. 아니면 그런 캐릭터가 그려진 옷을 입기도 하고 그것을 작은 인형으로 만들어 가방 같은 것에 달고 다니기도 합니다. 나는 이런 것들이 모두 옛 민화 전통을 이어받고 있다고 생각합니다. 물론 현대의 캐릭터에는 민화가 갖고 있는, 사

악한 기운을 물리치는 벽사(辟邪)라든가 적극적으로 복을 가져오게 하는 그런 기능은 약합니다. 그러나 그런 것을 옆에 두고 기분 좋은 일이나 행운을 가져오는 일이 벌어지기를 바라는 것은 예나 지금이나 같다고 할 수 있습니다.

송혜나 옛 전통이 사라지는 게 아니라 다른 모습으로 현대에도 나타난다는 말씀은 통찰력이 있는 관찰로 생각됩니다. 전통이 그렇게 쉽게 없어지는 것이 아닐 테니까요. 앞으로 우리 민화 전통이 어떤 식으로 현대의 다양한 분야와 상호작용하면서 새롭게 발전해 나갈지 자못 기대됩니다.

익살, 익살, 불가사의한 우리의 익살

최준식 그런데 이번 시간의 주제인 〈까치 호랑이〉 같은 민화에는 악기가 나오는 그림은 없습니다. 그럼에도 불구하고 우리의 주제로 민화를 선택한 이유가 무엇인가요?

송혜나 그것은 민화와 우리 음악이 공유하고 있는 코드가 하나 있기 때문입니다. 그 코드는 바로 익살 혹은 해학, 즉 유머(혹은 코믹)입니다. 우리 민화는 여러 가지 특징을 갖고 있는데 그중의 하나가 유머입니다. 국악, 특히 민요나 판소리에는 익살스럽거나 해학적인 요소가 생각보다 많이 나옵니다. 특히 가사가 그렇습니다. 그래서 민화와 함께 바로 그것을 보려 합니다.

최준식 아주 구미가 당기는 주제입니다. 그래서 이번 장의 제목도 '유머 한국인, 웃기는 데 둘째가라면 서럽다'라고 잡은 거군요.

송혜나 맞습니다. 우리 미술, 특히 민화가 중국이나 일본의 민화들과 비교해서 두드러지는 게 있다면, 앞서 말씀드렸듯이 아주 익살스러운 표현이 많다는 겁니다. 제가 민화와 관련해서 동북아 삼국의 미술 작품들을 다 본 것은 아닙니다. 하지만 이 나라들 가운데 한국의 민화가 가장 웃기는 것처럼 보입니다.

최준식 나도 동의합니다. 그래서 나는 조금 비약이 있을지 모르지만 기회가 있을 때마다 늘 '지구상에서 한국인들이 가장 웃기는 민족일 것이다'라고 주장했습니다. 학자들이 한국미를 이야기할 때 반드시 나오는 개념이 해학인 것은 송 선생도 잘 알 겁니다. 그런데 우리는 이것을 하도 들어서 생경하게 생각하지 않지만 사실 이것은 굉장히 이상한 것입니다.

송혜나 그런가요? 어째서 그렇습니까?

최준식 아니 어떻게 예술미에 '해학'이 들어갑니까? 고전미나 소박미도 아니고 해학미가 어떻게 미를 대표하는 것이 될 수 있느냐는 것입니다. 웃기는 것과 아름다움이 어떻게 같이 엮일 수가 있겠습니까?

송혜나 말씀을 듣고 보니 정말 그러네요.

최준식 사정이 이렇게 된 것은 우리의 민간 예술에 코믹한 요소가 너무 많기 때문일 것입니다. 사실 중국이나 일본의 미에는 이러한 해학미 같은 개념이 아예 없어요. 이 사정은 다른 나라의 예술미에서도 같을 겁니다.

송혜나 오늘 소개하는 〈까치 호랑이〉 민화를 보면 호랑이들이 하나같이
 익살스럽고 파격적인 모습을 하고 있습니다. 그런 점에서 이는 다른
 나라에서는 전혀 발견할 수 없는 가장 한국적인 그림이라 할 수 있
 습니다. 선생님이 말씀하시는 것처럼 호랑이는 분명 호랑이인데 흡
 사 고양이처럼 그려놓았습니다. 그래서 그런지 정감이 넘치고 하나도
 무섭지 않고 오히려 친근하기 짝이 없습니다.

최준식 그런 면에서 이런 민화들이 불가사의하다는 표현에 동의할 수밖
 에 없습니다. 내가 일본이나 중국의 호랑이를 다 살펴본 것은 아니지
 만 대부분의 경우 이 나라들의 호랑이는 굉장히 무섭게 묘사되어 있
 습니다. 익살이나 유머가 잘 보이지 않습니다. 그러면 우리의 〈까치
 호랑이〉 그림들 중에서 대표적인 것들을 골라 음악과 통하는 익살 코
 드에 대해서 이야기를 계속해보지요.

송혜나 좋습니다. 먼저 일명 '보디빌더 호랑이'라 불리는 호랑이가 나오
 는 민화부터 보겠습니다. 여러분들이 보시기에는 어떤가요? 이 호랑
 이가 무섭습니까? 무섭다고 느끼는 분은 아마 거의 없을 겁니다. 이
 호랑이는 사진에서 보는 바와 같이 가슴이 보디빌더의 그것처럼 불룩
 튀어나와 있습니다. 쟤는 척을 하느라 가슴이 불룩 튀어나왔습니다.
 몸도 아주 좋은 것이 흡사 허세 부리는 양반 같기만 합니다.

최준식 그런데 이상하게 귀엽기 짝이 없죠. 얼굴이 무서운 호랑이의 얼
 굴이 아니라 영락없이 귀여운 고양이의 얼굴을 빼다 닮았기 때문입니
 다. 이빨도 그리 날카로워 보이지 않습니다. 발톱은 또 어떻습니까?
 아예 안 보입니다. 없습니다. 그래서 전혀 무서운 느낌이 들지 않습니

작자 미상, 〈까치 호랑이〉
19세기 후반
일명 보디빌더 호랑이가 그
려진 민화이다.

다. 게다가 꼬리는 안으로 말려 있어 싸울 의사가 전혀 없어 보입니
다. 그 무서운 호랑이가 이렇게 친근하게 민중들 손에서 새로운 모습
으로 다시 태어난 것입니다.

송혜나　이 대목에서 참으로 대단하다는 말을 하지 않을 수 없습니다. 어
떻게 그 무서운 호랑이가 이렇게 코믹하게 바뀔 수 있을까요? 한국인
들은 유교적 근엄함을 몸에 달고 살기 때문에 겉에서 볼 때에는 매우

심각한 모습을 할 때가 많습니다. 그러나 그것을 뚫고 들어가면 아주 낙천적이고 코믹한 성질을 만나게 됩니다.

최준식　내가 보기에는 유교적인 것보다 이게 더 한국인의 본성에 가까운 것 같습니다. 본모습이라는 것이 있다면 이런 코믹한 성향이 한국인의 본모습이라는 것이죠.

송혜나　종교학을 전공하신 선생님께서 그렇게 말씀해주시니 자신감이 생기는데요, 한국인들의 그러한 성향은 음악에서도 어김없이 발견됩니다. 특히 노래 가사를 보면 그렇습니다. 자세한 것은 그림을 좀 더 보고 나서 말씀드리는 게 좋겠습니다. 다음 그림을 보실까요?

최준식　하하. 이 호랑이는 귀여운 발과 발톱으로 유명합니다. 혹자는 솜 방망이 같다고도 하는데 영락없는 식빵 모양입니다. 발톱을 뺀 것에 만족하지 않고 거기다 하얀 밀가루 반죽 같은 것을 넣어 더욱더 친근하게 만들었습니다. 그래서 우리가 이 호랑이를 농담 삼아 부를 때는 식빵 발 호랑이라고 합니다. 귀여운 얼굴을 하고 있는 것은 말할 것도 없습니다.

송혜나　저는 여자라서 그런지 호랑이의 화장한 듯한 모습에 눈길이 갑니다. 눈 좀 보세요. 마스카라인지 속눈썹을 붙인 것인지 한껏 힘을 준 모습입니다. 입술은 또 어떤가요? 붉은 립스틱을 진하게 바른 듯 얼굴에 잔뜩 치장을 한 모습입니다.

최준식　하하. 자세히 보니 그렇군요. 〈까치 호랑이〉 그림을 보면 이렇게 호랑이답지 않게 익살을 부려 그려놓은 예가 많습니다. 사팔뜨기 눈을 가진 호랑이나, 표범의 점박이 무늬와 호랑이 줄무늬 문양을 마구

신재현, 〈까치 호랑이〉, 1930년경

섞어 넣은 짬뽕 문양을 가진 우스꽝스러운 호랑이 등등 그런 예가 무척 많습니다.

송혜나 앞에서 언급한 민화 풍의 〈송하맹호도〉도 마찬가지지요. 선생님께서는 이 호랑이에 대해 여러 번 언급하셨는데요, 여하튼 이 그림을 놓고 우리는 농담 반, 진담 반으로 피카소가 와서 울고 갈 그림이라고 하곤 합니다.

최준식 맞습니다. 잘 아는 것처럼 피카소는 입체주의(cubism)로 유명하지 않습니까? 이 호랑이가 이상하게 보이는 것은 앞에서 보이는 앞면 호랑이와 옆에서 보이는 옆면 호랑이를 한데 모아놓았기 때문 아닙니까? 우리 인간은 앞면과 옆면을 동시에 볼 수 없습니다. 그런데 이 그림에서는 그런 것에 아랑곳하지 않고 한 화면에 그 두 면을 같이 담아놓았습니다. 그래서 입체주의적이라고 하는 것이지요. 어떻든 파격적이고 해학적입니다.

송혜나 이런 민화 호랑이가 종이에만 그려진 것은 아닙니다. 사진에서 보는 것처럼 도자기에도 이런 코믹한 호랑이를 그립니다. 우스운 모습 때문에 이 도자기를 두고 바보 호랑이 그릇이라고 부르기도 하지요. 멀쩡한 도자기에 이런 익살스러운 동물을 그리는 것이 기이할 정도입니다. 이 호랑이가 웃기는 것은 속눈썹을 그려 넣은 것 때문입니다. 눈 윗부분을 보세요. 얼마나 웃기게 속눈썹을 그려 넣었습니까? 그 무서운 호랑이에 이런 장난질을 할 사람이 또 있을지 모르겠어요.

최준식 그런데 이런 해학적인 요소는 사실 서민 문화에만 있는 것이 아닙니다. 지엄한 궁궐에도 보이는데요, 송 선생은 혹시 경복궁에 있는

오사카시립동양도자미술관 상설전시관에서 백자 철화호로문 항아리를 보고 있는 필자
'백자 철화호로문 항아리'는 일명 '바보 호랑이 백자'라고도 한다.

　　석수(石獸)를 보셨습니까?

송혜나　네 보았습니다. 특히 경복궁 근정전에 들어가기 전에 있는 금천
　　　　교라는 다리를 보면 그 밑에 네 마리의 짐승이 있는데요, 그중에 하나
　　　　를 보면 혓바닥을 널름하고 내밀고 있는 동물상이 있습니다. 시쳇말
　　　　로 '메롱'하고 있는 겁니다. 궁 같은 지엄한 장소에 이런 '장난질'을 하
　　　　는 것은 대단히 이채로운 일이 아닐 수 없습니다. 이런 것들은 장인들
　　　　이 자기들 마음대로 만들 수 있는 것이 아닙니다. 조선 왕실이 이를
　　　　수용하지 않으면 이런 일은 있을 수 없으니까요.

최준식　맞습니다. 그런 의미에서 조선 후기의 문화는 상층과 기층이 서
　　　　로 통하고 있었다고 할 수 있겠습니다. 그런데 이와 비슷한 게 경주
　　　　황룡사 터에서 출토된 치미에도 있지요?

송혜나　네. 치미는 사진에서 보는 것처럼 지붕 맨 위의 양쪽 끝에 높이

경복궁 금천교를 지키는 석수

부착하던 장식 기와입니다. 황룡사(569년 완공)는 신라 시대 때 가장 큰 절 가운데 하나였는데 그 명성에 걸맞은 웅장한 법당이 있었음을 이 초대형 치미를 통해서도 확인할 수 있습니다. 높이가 무려 182cm나 되니까요. 동양 최대 규모라는 설도 있습니다(182×105cm).

최준식 재미있는 것은 이 거대한 치미 곳곳에 정겨운 반전이 숨어 있다는 사실입니다. 보십시오. 치미를 만든 장인들이 여기에 코믹한 사람 얼굴들을 그려놓았습니다. 치미는 건물 맨 꼭대기에 있어 지붕에 올라가지 않는 한 보이지 않기 때문에 장인들이 마음껏 유머 실력을 발휘한 것처럼 보입니다. 흡사 신라 토우와 비슷한 모습들이죠. 우리 전통 예술에 이런 코믹한 예는 너무도 많습니다.

송혜나 맞습니다. 그런데 이런 모습은 현대에도 이어지고 있죠?

황룡사 치미

오른쪽 세 장의 사진은 코믹한 얼굴이 그려진 세부이다.

싸이의 「강남스타일」, 민화의 해학 정신을 이어받아?

<u>최준식</u> 　나는 한국인들의 이러한 해학 정신은 지금도 이어지고 있다고 늘
　　　주장했습니다. 조상들이 저렇게 코믹한데 그 후손인 우리들이 그렇지
　　　않다면 그게 이상한 것이지요. 그 대표적인 예가 바로 싸이의 「강남
　　　스타일」입니다. 송 선생, 이 노래의 유튜브 조회 수가 현재(2017년 11
　　　월) 얼마인 줄 아세요?

<u>송혜나</u> 　글쎄요. 선생님께 하도 들어서 29억 뷰는 넘은 것으로 알고 있는
　　　데 이 수치가 매일 올라가고 있으니 정확한 숫자는 잘 모르겠습니다.

<u>최준식</u> 　2012년 7월에 처음 이 노래가 소개된 이후 2017년 11월 현재 30

억 뷰를 넘었습니다. 이건 유튜브에 들어가 검색해보면 금방 알 수 있으니 거짓말을 할 수 없습니다. 참으로 대단합니다. 5년 정도 되는 기간 동안 전 세계 인구 세 명 가운데 한 명이 이 영상을 보았다는 이야기입니다. 물론 여러 번 본 사람도 많겠지만 말입니다. 아무튼 싸이는 단군 이래 존재했던 한국인 중에서 전 세계적으로 가장 유명한 사람이 되었습니다.

송혜나 그런데 이 싸이라는 인물과 「강남스타일」이라는 노래가 그냥 튀어나온 게 아닐 텐데요. 그 배경이 있지 않겠어요? 그 배경도 여러 가지가 있을 터인데 그것을 다 볼 수는 없고 이번 주제인 한국인의 유머와 연결해서 계속 말씀을 나눠보겠습니다.

최준식 싸이라는 세계적인 인물이 나오게 된 배경은 말할 것도 없이 한국이고 한국 문화입니다. 싸이의 노래나 뮤직비디오를 보면 노래가 신나는 데에서 그치지 않고 매우 코믹한 요소를 많이 갖고 있습니다. 특히 이 「강남스타일」에서는 트레이드마크인 '말춤'이 아주 압권입니다. 그 기괴하면서도 우스꽝스러운 몸짓이 전 세계인을 사로잡은 겁니다.

송혜나 맞아요. 그런데 사실 더 광범위한 배경은 한국인의 가무 사랑이라고 할 수 있지요?

최준식 그렇습니다. 한국인들이 노래와 춤을 좋아한다는 것은 『삼국지』 「위지」 '동이전'과 같은 옛 기록에 이미 등장하고 있습니다. 이에 관해서는 잘 알려져 있어 다시 말할 필요가 없습니다. 그래서 최근 것만 보면, 한국인들은 노래방 기계가 발명되기만 기다렸던 민족처럼 노래

방 문화를 전력을 다해 받아들여 이제는 흡사 반주 기계, 혹은 속칭 '가라오케' 기계가 없으면 못 사는 민족처럼 되었습니다. 일설에는 매일 밤 약 200만 명에 가까운 사람들이 노래방에 가서 노래를 하고 있답니다. 싸이는 그런 우리 한국인 가운데 가장 걸출한 친구가 튀어나온 것이 아닌가 하는 생각이 듭니다.

송혜나 선생님께서는 이에 대한 이야기를 많은 강연 자리를 통해 말씀해 오셨죠. 그중에서 여기에서도 나누었으면 하는 이야기는 세계를 유쾌하게 매료시킨 싸이의 코믹한 동작들의 배경입니다.

최준식 앞서도 많이 언급했지만 이러한 코믹한 장면은 우리 전통 예술 속에 많이 있습니다. 많아도 너무 많습니다. 나는 이에 대해서 다른 책*을 통해서 나름의 설명을 한 적이 있습니다. 우선 탈춤에서도 그 비슷한 예를 들 수 있지만 독자들이 탈춤의 춤 모습에 대해서는 잘 모를 수 있으니 독자들이 잘 알 수 있는 춤의 예를 들어볼까 합니다. 내가 싸이의 춤을 처음 보았을 때 가장 먼저 떠오른 사람은 고 공옥진 선생이었습니다. 이 분은 속칭 '병신춤'으로 유명하신 분 아닙니까? 송 선생도 이 분의 춤을 영상으로나마 본 적이 있을 겁니다. 정말로 웃기는 춤입니다. 장애인을 이런 식으로 희화시키는 일이 온당한 일일까 하는 의문도 들었지만 어떻든 실로 웃기는 춤이었습니다.

송혜나 저는 그 춤을 공연으로는 보지 못하고 〈꼬방동네 사람들〉(1982)이라는 영화에서 공옥진 선생이 출연해 추는 장면을 보았습니다. 그

* 최준식, 『(한 권으로 읽는)우리 예술 문화』(주류성, 2015).

춤과 관련해서 다른 일화를 들은 적이 있습니다. 공옥진 선생이 미국 순회공연을 갔는데 어느 도시에선가 공 선생의 춤이 장애인들을 비하하는 것이라고 공연을 불허했다고 하더라고요. 미국 측의 반응은 충분히 이해가 됩니다. 사실 현재의 시점에서 보면 한국에서도 이런 춤은 다시 못 출 것 같아요. 우리나라도 인권 의식이 많이 높아졌기 때문입니다.

최준식 그런 사정은 있지만 세상에 저런 춤을 추는 사람이 또 있을까 하는 생각마저 들 정도로 공 선생의 춤은 코믹합니다. 나는 이분 춤 외에도 싸이의 말춤처럼 코믹한 춤을 하나 더 알고 있습니다. 지금은 모두 고인이 된 코미디언 남철 남성남 콤비가 추던 일명 '왔다리 갔다리 춤'이 그것입니다. 이 두 분이 짝이 되어 왔다 갔다 하면서 추던 춤은 하도 웃겨서 당시에 인기가 하늘을 찌를 듯했습니다. 특히 초등학생들이 많이들 이 두 분의 춤을 흉내 내곤 했었습니다. 이처럼 한국 사회 저변에는 코믹한 게 깔려 있어서 그런 배경에서 싸이의 코믹 춤이 나온 것 아닌가 합니다. 내 설명은 이 정도 하고 송 선생이 음악적인 데에서 발견할 수 있는 코믹한 부분을 찾아내 이야기해주시지요.

너무나 해학적인 우리 민요

송혜나 좋습니다. 말씀하신 것처럼 전통 음악에는 해학과 파격이 넘칩니다. 판소리가 그 대표적인 예입니다만 민요의 가사에서도 코믹한 요

소를 많이 찾아 볼 수 있습니다. 사실 음악은 가사뿐만 아니라 창법이나 음악의 속도, 혹은 창자의 몸짓이나 태도 등에서도 해학적인 면을 많이 발견할 수 있습니다. 하지만 이것은 글로는 전달할 수 없기 때문에 여기서는 가사만 가지고 보겠습니다. 이 주제에 대해서는 국립국악원장직을 지내셨던 한명희 교수님의 글, 「전통 음악 속에 나타난 해학」*에서 많은 도움을 받았습니다.

최준식 　나도 민요를 들을 때마다 킥킥거리면서 웃는 때가 많습니다. 마침 기억나는 가사가 있습니다. "앞집 처녀 시집가니 뒷집 총각이 목매러 간다" 같은 가사가 그것입니다. 이거 얼마나 웃깁니까? 사람의 죽음을 가볍게 생각해서 조금 문제가 있을 수 있습니다마는. 이 가사가 어떤 민요에 나오는 것인지 소개해주시지요.

송혜나 　선생님께서도 이 민요를 알고 계시네요. 말씀하신 가사는 서도민요(황해도와 평안도 민요) 중에 「사설난봉가」에 나오는 가사입니다. 가사를 정확히 보면 "앞집 큰 애기 시집을 가는데 뒷집 총각은 목 매러 간다. 사람 죽는 건 아깝지 않으나 새끼 서 발이 또 난봉 나누나"입니다. 독자 여러분들도 혹시 웃고 계시나요? 상심한 남자가 자살하러 가는 것을 유머의 소재로 삼았으니 한국인들은 정말 못 말립니다.

최준식 　맞아요. 그런데 그다음 소절이 더 웃깁니다. 사람의 죽음에 대해서는 무덤덤하더니 목맬 때 쓴 새끼가 아깝다고 하니 말입니다. 이런

*　한명희, 「전통 음악 속에 나타난 해학」, 『해학과 우리: 한국 해학의 현대적 변용』(시공사, 1998).

농담은 너무 센 것 아닌가 하는 생각을 해보는데 만일 저 자살하러 가는 총각이 이 말을 들었다고 생각해보세요. 얼마나 기분이 나쁘겠습니까?

송혜나 그러게 말입니다. 그러면 이번에는 강하지 않은 유머가 들어 있는 민요 가사를 소개해보겠습니다. 우리 민요의 가사를 보면 성적이거나 다소 외설적인 유머가 많습니다. 그런데 그중에도 센 것이 있고 약한 것이 있습니다. 너무 센 것은 피하자고 하셨으니까 일단 약한 것부터 보지요. 「정선아리랑」의 가사를 보면 다음과 같은 게 나옵니다.

> 정선 읍내 물나드리(배가 오고가는 좁은 곳) 허풍선이
> 물거품을 안고 비빙글 배뱅글 도는데
> 우리 님은 어딜 가고서 날 안고 돌 줄 몰라

최준식 하하. 애인이 어서 내게로 와서 나를 안아주었으면 하는 소박한 바람을 나타낸 가사이군요. 그런데 물이 빙빙 도는 것을 보고 그것을 연상했다는 게 깜찍합니다.

송혜나 이와 비슷한 식의 가사를 하나 더 소개해볼게요. 평안도 민요인 「엮음수심가」에 이런 가사가 있습니다. 이 가사는 꼭 성적인 것만은 아니고 익살도 있습니다.

> 불이 붙는다. 불이 붙는다.
> 의주 통군정(統軍亭) 붙는 불은 압록강 수로 꺼주려마는

능라도며 을밀대요(며) 청류벽이며 붙는 불은 대동강 수로 꺼주려마는

이내 일신에 수시로 붙는 불은 어느 유정 친구가 꺼준단 말이요.

꺼줄 사람 없고 믿을 친구가 없어서 나 어이나 할까나

최준식　자기 가슴은 이성 생각에 불이 자꾸 붙는데 이 불을 꺼줄 애인이

없다는 것을 한탄한 것이로군요.

송혜나　그런데 그것을 자신의 고장에 있는 유명 명소와 연결한 것이 정

말 익살스럽습니다. 그러니까 통군이라는 정자나 을밀대, 그리고 청

류벽에 붙은 불은 압록강이나 대동강 물을 가져다 끄면 되지만 자기

가슴에 붙은 불은 꺼줄 사람이 없으니 어쩌느냐는 것입니다. 자신의

가슴에 불이 활활 타오르는 모습을 표현하기 위해 맨 앞부분에 "불이

붙는다"를 두 번 반복한 것도 재미있습니다. 어떻든 이런 식의 표현은

민요에 많이 발견되기 때문에 다 인용할 수 없을 지경입니다.

최준식　그렇군요. 표현들이 참으로 정감 있어요. 그래서 그 가사를 보면

미소를 빙그레 짓게 되고 마음도 따뜻해집니다. 물론 박장대소할 때

도 있고요. 그럼 이번에는 좀 센 걸로 가볼까요? 기대가 됩니다.

송혜나　사실 전통 음악에서 해학성을 논하는 것은 부질없는 일일 수 있

습니다. 왜냐하면 이 음악은 매우 즉흥으로 연행되는 관계로 가사를

마음대로 바꿀 수 있기 때문입니다. 언제 어떻게 익살스러운 가사가

나올지 아무도 모릅니다. 게다가 이런 가사들은 문서화되지 않았기

때문에 그 양이 얼마나 되는지도 알 수 없습니다. 일례로 「진도아리

랑」의 경우 우리가 문서로 알고 있는 가사는 몇 줄밖에 안 됩니다.

최준식 그렇죠. 「진도아리랑」의 경우 후렴구인 "아리 아리랑 쓰리 쓰리
랑 아라리가 났네. 아리랑 응응응 아라리가 났네"는 고정시켜 놓고 그
앞의 가사는 얼마든지 바꾸어 부를 수 있습니다. 이것은 "쾌지나칭칭
나네"도 마찬가지입니다. 이 후렴구만 살리고 앞의 가사를 마음대로
바꾸면서 재담하는 것을 많이 보았습니다.

송혜나 맞습니다. 「진도아리랑」에서 우리가 잘 아는 가사로는 "문경새
재는 웬 고개인고 구부야 구부야 눈물이 난다" 같은 게 있잖아요? 그
런데 외설적인 가사를 붙이지 않을 것만 같은 이 노래에도 외설적인
가사를 붙여 부르는 경우가 많습니다. 가사의 외설적인 면 때문에 문
서화되지 못했을 뿐이지요.

최준식 그런 가사로는 어떤 것이 있습니까?

송혜나 한명회 교수께서 드는 예가 있는데 수위가 높아 인용하기에는 좀
주저되는 면이 있습니다. 가령 이런 겁니다. "앞산의 크낙새는 생나무
구멍도 잘 뚫는데 우리 집 멍청이는 생긴 구멍도 못 뚫네." 여기에 앞
에서 본 후렴구를 붙이면 노래 가사 1절이 완성되는 겁니다. 이 가사
는 정말로 외설적이지요.

최준식 하하. 한국인들은 농담을 너무 진하게 해요. 이것은 현대 코미디
언들의 언행에서도 많이 보이는 현상입니다. 요즘 코미디를 보면 특
히 상대방의 외모를 가지고 마구 비하하는 것을 많이 목격할 수 있는
데 그런 걸 한국인들은 좋다고 웃으며 봅니다. 흡사 사디스트(sadist)
가 상대방을 비열하게 괴롭히면서 쾌감을 얻는 것 같은 느낌마저 받
습니다. 너무 나갔나요?

송혜나 저도 선생님 말씀에 어느 정도는 동의합니다. 민요에도 그런 예가 아주 많기 때문입니다. 한 가지 예를 들어보면, 서울 지방의 민요에는 「휘몰이잡가」라는 것이 있습니다. 여기에는 「범벅타령」, 「한강수타령」, 「곰보타령」, 「맹꽁이타령」 같은 것이 있는데 이 가운데 「곰보타령」을 보면 이런 가사가 나옵니다. 많이 줄여서 소개한 것인데 얼굴이 곰보인 승려를 이렇게 익살스럽게 표현하고 있습니다.

　　7, 8월 청명일에 얽은 중이 내려를 온다.
　　그 중이 얽어매고 푸르고 찡그리는 장기 바둑판 고누판 같고 멍석 덕석 방석 같고…

최준식 그게 말이 익살이지 현대의 관점에서 보면 이것 역시 '병신춤'처럼 장애인 비하로 들릴 수 있습니다. 곰보가 된 것도 억울한데 거기다 대고 이렇게 놀리면 얼마나 속이 타겠습니까? 좌우간 잘 알겠습니다. 민요에 나타난 해학성을 보았으니 이번에는 해학의 챔피언인 판소리에 대해서 보지요. 해학이 대단하지요?

해학의 챔피언, 판소리

송혜나 앞서 〈평양도〉 편에서 판소리를 다룬 바 있죠. 그때는 즉흥성에 초점을 맞추어 판소리 전반에 대해 소개해드렸는데 이번에는 해학적

인 측면만 보겠습니다. 판소리의 가사는 물론 아주 해학적입니다. 그러나 그것만으로 판소리의 해학성이 다 드러나는 것은 절대로 아닙니다. 앞서 말씀드린 것처럼 노래하는 속도(장단)나 음의 고저로 웃길 수도 있고 특유의 몸짓인 발림으로도 웃음의 도가니를 만들어낼 수 있습니다. 또 느닷없는 얘기로 청중들을 웃기는 경우도 많습니다. 그 대표적인 예는, 소리꾼이 소리를 잘 하다가 갑자기 고수에게 "야! 이 잡 것아! 북 좀 잘 쳐라. 명색이 북으로 밥술이나 먹는다는 것이……" 식으로 고수를 혼내는 겁니다. 그러면 좌중들이 갑자기 튀어나온 욕설에 한바탕 웃음으로 자지러집니다.

최준식 맞아요. 고 박동진 선생이 이런 식으로 많이 했죠. 멀쩡히 북을 잘 치고 있는 고수를 향해 "야 이 썩을 놈아" 혹은 "이 ㅇ놈아"와 같은 아주 강한 육두문자를 쓰면서 욕을 해대는 것을 많이 보았습니다. 이렇게 강한 대사를 해도 한국인들은 좋다고 웃습니다.

송혜나 판소리에서는 가사뿐만 아니라 소리하는 속도를 가지고도 웃기는 상황을 만들어낼 수 있습니다. 예를 들어 〈춘향전〉에서 어사출두하는 대목을 보면 이런 것이 나옵니다. 이 부분은 상당히 길어서 다 인용하지는 못합니다. 이몽룡 일행이 "암행어사 출도야"하고 외치자 마침 그곳에 있던 고을 수령들이 혼비백산합니다.

최준식 그중에서 일부 사설을 소개해주시죠.

송혜나 「춘향가」 사설에는 여러 버전이 있는데요, 그중 어떤 「춘향가」에는 이렇게 되어 있습니다. 한번 들어보세요. "……담양 부사 갓을 잃고 방석 쓰고 달아나고, 순천 군수 탕건 잃고 화관(花冠) 쓰고 달아

날 제, …… 순천 부사는 겁도 나고 술도 취하여 다락으로 도망쳐 올라가 갓모자에다 오줌을 누니, 밑에 있는 하인들이 오줌벼락을 맞으면서 요사이는 하느님이 비를 끓여서 나리나 보다……"라는 부분이 나오는가 하면, 또 사또가 정신이 혼미해 말을 거꾸로 타자 하인이 하는 말이, "아이고 삿도님 삿도님 말을 거꾸로 탔아오니 속히 내려 옳게 타십시오". 그러자 삿도가 "엿다 이놈아 이 난리 통에 언제 말을 옳게 탄단 말이냐. 말 모가지를 선 듯 빼어 똥구멍에다 틀어박아라 틀어박아라"라고 소리칩니다. 그런데 여기서 중요한 것은 이 부분을 아주 빠른 장단에 맞추어 한다는 것입니다. 빠르게 말해야 이 부분이 살지 느린 장단으로 소리하면 그 느낌이 훨씬 감해지기 때문입니다. 청중들은 이 빠르게 몰아치는 장단을 듣고 손에 땀을 쥐면서 해학과 긴박감을 함께 느끼는 겁니다.

최준식 이거 정말로 웃기는군요. 〈춘향전〉의 암행어사출두 장면은 꽤 여러 번 들어봤는데 이렇게 가사를 놓고 찬찬히 따져보니 그 웃기는 정도가 하늘을 찌릅니다. 고을의 수령들이 갓이나 탕건 대신 방석이나 화관을 쓰고 달아나는 것도 웃기지만 그다음이 더 웃깁니다. 순천 부사가 다락에 숨어 겁에 질려 오줌을 누니 하인들이 하느님이 물을 끓여 비를 내리게 했다는 대목은 배꼽을 잡을 정도입니다. 또 하인이 수령에게 말을 거꾸로 탔다고 하니까 말 머리통을 꽁무니에다가 박으라고 하는 것도 웃기기는 마찬가지입니다. 이런 예가 부지기수로 있을 텐데 다 볼 수는 없고 한 가지 예만 더 들어보시지요.

송혜나 이번에는 비교적 잘 알려진 「흥보가」를 들어보겠습니다. 그 가운

데 놀부의 못된 심보를 묘사하는 대목이 있습니다. 이 대목도 꽤 길어서 조금만 추려볼까 합니다. 다음과 같은 부분입니다. "······초상난 데 춤을 추고, 물이고 가는 부인 귀 잡고 입 맞추기, 똥 싸는 놈 주저앉히기, 아이 밴 부인 배 차기, 봉사 입에다 똥칠하기, 우는 아기 똥 먹이기, 빚값으로 계집 뺏기, 우물 밑에 똥 누기, 곱사둥이 뒤집어 놓기, 배 앓는 놈 살구 주기, 우는 애기 더 때리기, 옹기전(甕器廛)에 말 달리기, 앓는 눈에 고춧가루 뿌리기, 비 오는 날에 장독 열기······" 등등입니다. 여기 나온 항목들은 얼마든지 더 보탤 수 있습니다. 이런 예가 판본마다, 사람마다 부지기수로 있기 때문입니다. 저는 재미있는 항목만 추린 것인데 여기 나온 것보다 훨씬 더 많은 예가 있습니다.

최준식 이 주제에 대해서 조금은 알고 있었는데 이렇게 나열해보니 대단하네요. 놀부가 저질 악동인 줄은 알았지만 이 정도인 줄은 몰랐습니다. 그런데 이 행동들이 저질이기는 하지만 조금은 정감이 가는 면도 있습니다. 아주 악랄한 것은 아니기 때문입니다. 장난이 센 것이지 용서 못할 악행인 것은 아닙니다. 이런 면에서 한국인들이 갖고 있는 선한 면이 보이기도 합니다. 한국인들의 성정을 보면 악한을 철저하게 응징하는 그런 모습은 잘 안 보입니다. 항상 인정에 끌려서 그 악한을 착한 사람으로 만들어야 직성이 풀리는 그런 면이 있어요.

송혜나 맞습니다. 서양의 문학 작품을 보면 악한은 반드시 처참하게 죽이든지 하는 식으로 철저히 응징하는데 한국에서는 그런 모습이 보이지 않습니다. 끝내 뉘우치고 용서하고 화해하는 것으로 끝나니까요.

마무리하며

최준식 자, 이제 마무리를 할 시간입니다. 내가 다른 나라의 민속 예술을 다 훑어본 것은 아니라 자신 있게 말할 수 있는 것은 아닙니다마는 한국인들은 분명 웃기는 사람들이에요. 말이 나와서 말이지만 TV 프로그램에 한국처럼 코미디 프로그램이 많은 나라가 더 있을까 합니다. 일요일 황금 시간대에 지상파 방송에서 코미디 프로그램을 방영하는 나라는 한국밖에 없을 것 같아 그렇게 말해보았습니다.

송혜나 그래서 우리가 이 장의 제목을 '한국인들은 웃기는 데 둘째간다고 하면 서럽다'라고 한 것이지요. 개인적인 발상입니다만 한국인의 이런 해학과 익살 정신을 잘 발전시켜서 세계에 내놓는다면 좋겠다는 생각을 해봅니다. 이 각박한 세상에 한국인들이 갖고 있는 뛰어난 해학 정신이 세계인들에게 작은 위안이라도 줄 수 있지 않을까 합니다.

최준식 좋습니다. 그런 숙제를 안고 오늘 이야기는 여기에서 마치기로 하지요. 이번에도 많이 배웠고 즐거웠습니다.

송혜나 저도 제가 알고 있는 지식의 조각들이 맞춰지는 것 같아 무척 좋았습니다. 고맙습니다.

8장

불보살의 그 큰 세계

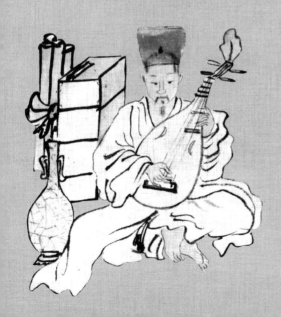

작자 미상, 〈수월관음도〉, 고려 후기(보물 제1426호)

고려 불화와 불교 음악

최준식 이번에는 앞에서 본 그림들과는 성격이 완연히 다른 그림이 나왔
네요. 한눈에 딱 봐도 고려 불화임을 알 수 있습니다. 이 그림을 갖고
나온 특별한 이유라도 있습니까?

송혜나 세 가지 이유가 있습니다. 우선 지금까지 우리가 본 그림들은 대
부분 유교와 관계된 것들이었잖아요? 자연스럽게 조선조의 그림들뿐
이었습니다. 그렇다 보니 아무래도 종교나 시대가 너무 유교나 조선
쪽으로 쏠린 것 아닌가 하는 생각이 들어서 이번에는 고려 시대의 그
림을 가지고 나오게 되었습니다. 특히 오늘 보게 될 고려 불화는 고려
를 대표하는 그림이자 세계 회화사에 길이 남을 작품입니다. 두 번째
이유는, 선생님께서는 종교학 연구의 권위자이시잖아요? 그래서 언젠
가는 선생님과 함께 고려 불화에 대한 이야기를 깊이 나누고 싶다는

바람을 가지고 있었습니다. 불교에 대한 이해 없이는 이 세계적인 명품을 제대로 감상할 수 없으니까요. 그래서 이번 기회에 고려 불화를 고른 겁니다.

최준식 그랬습니까? 좋습니다. 종교라면 나는 할 이야기가 무척 많이 있습니다.

송혜나 우리가 그림을 감상할 때 조선조로 쏠리게 되는 것은 어쩔 수 없는 일일 겁니다. 조선, 그것도 조선 중기 이전의 그림은 남아 있는 게 거의 없기 때문이지요. 그림이라는 게 종이 아니면 비단 같은 데에 그리는 것이니 그런 게 몇백 년 이상 남아 있기가 힘들지 않겠습니까?

최준식 우스갯소리로 신라 시대 그림은 천마총에서 발견된 〈천마도〉 하나밖에 없다고들 말합니다. 물론 통일 신라 시대에 만들어진 〈화엄변상도(華嚴變相圖)〉도 있습니다마는 그것은 그림으로 보아야 할지 어쩔지는 잘 모르겠습니다. 고려 시대도 사정은 그다지 다르지 않습니다. 불화를 제외하고 남아 있는 고려 시대의 그림이 거의 없으니까요. 그에 비해 조선 후기는 시기적으로 우리와 가깝기 때문에 그림들이 상대적으로 많이 남아 있는 것이겠지요.

송혜나 맞습니다. 그런데 고려 불화에는 그간 우리가 보던 그림과는 달리 악기가 나오지 않습니다. 그럼에도 불구하고 이 그림을 다루려는 이유는, 이게 바로 이 그림을 선택하게 된 세 번째 이유인데요, 이번 기회에 불교와 관련된 음악을 보기 위해서입니다.

최준식 그렇습니까? 기대되는데요, 고려 불화와 함께 보게 될 불교 관련 음악은 어떤 것인가요?

송혜나 두 가지의 음악을 소개해드리려고 합니다. 일반적으로 가장 많이 알려진 불교 음악은 「회심곡」이라 불리는 노래입니다. 이 노래는 조선조에 만들어진 민속악이지만 21세기인 지금도 김영임 명창 등 많은 사람들이 부르고 있을 정도로 인기가 많은 곡입니다.

최준식 내 주변에도 「회심곡」을 좋아하는 사람들이 꽤 있습니다. 또 한 가지 음악은요?

송혜나 상류층이 즐기던 정악에서도 한 곡을 골랐습니다. 정악의 대표곡이라 할 수 있는 「영산회상」을 들어볼 텐데요, 상류층 양반들이 즐겼다고 하는 「영산회상」은 원래 불교에서 나온 음악이라 불교와 관계가 깊은 음악입니다. 국악에 조금 친숙한 분들은 다 아는 곡일 겁니다. 워낙 유명한 곡이니까요. 하지만 의외로 안팎에 잘못 알려지거나 알려지지 않은 사실이 있습니다. 그래서 이번 기회에 국악의 대표곡 중 하나인 「영산회상」을 제대로 살펴보려고 합니다.

최준식 좋습니다. 이번에도 기대가 큽니다. 자, 그러면 고려 불화 이야기부터 시작해보지요. 나이가 천 살은 되었을 고려 불화, 현황이 어떤가요? 이게 몇 점이나 전하고 있습니까?

물 위에 비친 달과 관음, 고려의 유일한 그림 고려 불화

송혜나 저도 그게 궁금해서 이번에 고려 불화에 대한 자료를 조사해보았습니다. 국립중앙박물관의 조사에 따르면 고려 불화는 전 세계에 약

160점 정도가 남아 있는 것으로 추정됩니다(한국 19점, 일본 120점, 미국·유럽 20점). 그중에서 오늘 볼 그림은 고려 불화의 백미라 불리는 〈수월관음도〉입니다. 이는 국내외를 통틀어서 약 46점에 불과하다고 하는데 우리나라에는 단 여섯 점만이 있는 것으로 알려져 있습니다(호림박물관 1점, 삼성미술관 리움 2점, 아모레퍼시픽미술관 1점, 용인대학교 1점, 국립중앙박물관 1점).

최준식　소장 현황을 듣고 보니 안타깝기 그지없습니다. 아, 그러고 보니 뉴스 하나를 본 기억이 납니다. 2016년 가을에 우리나라의 어떤 기업인이 일본에 있는 고미술 업자로부터 14세기 중엽의 〈수월관음도〉 한 점을 구입해서 국립중앙박물관에 기증했다는 뉴스 말입니다. 25억여 원에 사서 기증했다고 하는데 그 덕분에 국립중앙박물관도 고려불화, 그것도 걸작 수준의 〈수월관음도〉를 소장할 수 있게 되었다고 하더군요. 그 이전에는 명색이 국립중앙박물관인데 고려 불화가 한점도 없었던 모양이에요. 고려 불화는 대부분 일본에 가 있으니 그럴수밖에 없었겠지요.

송혜나　맞습니다. 160여 편에 달하는 고려 불화 가운데 4분의 3인 120여 편이 일본에 있습니다. 고려 불화 연구에서 일본이 얼마나 중요한지를 알 수 있는 대목이지요. 이렇게 전통문화를 말할 때마다 안타까운 현실을 만나게 됩니다.

최준식　특히 일본 교토(京都) 대덕사(大德寺)에 소장되어 있는 고려의 〈수월관음도〉는 실로 걸작 중의 걸작이라고 하지요.

송혜나　그렇습니다. 저는 실물은 아니지만 그걸 우연한 기회에 자세히

본 적이 있어요. 2015년 가을에 국립 고궁 박물관에서 다른 전시를 관람하던 중에 이 대덕사 〈수월관음도〉를 영상으로 보여주는 멀티비전을 발견한 거예요. 〈수월관음도〉를 그렇게 자세히 본 적이 없는데 그때 한참을 서서 보면서 계속 소름이 돋았던 기억이 납니다. 그 정교함과 화려함에 눈을 뗄 수가 없었는데, 비록 화면이었지만 이루 말할 수 없는 감동을 받았습니다. 실물을 실제로 보았다면 보지 못했을 세밀한 부분까지 확대해 보여줘서 더욱 좋았습니다.

최준식 그림 이야기는 천천히 나누도록 하지요. 무엇보다도 여기서 여러분들은 기본적인 질문이 하나씩 생길 겁니다.

송혜나 '수월관음'이라는 용어에 대한 것이겠지요. 사실 저도 궁금한 것이 많습니다. 관음은 '관세음보살' 혹은 '관음보살'이라는 말을 많이 들었기 때문에 꽤 익숙한데 수월은 설명을 보아도 그 뜻을 알 듯 모를 듯합니다. 선생님, 이 수월은 무엇을 뜻하는 것인지요.

최준식 '수월(水月)'이니까 물과 달을 뜻하는 것은 당연한 것이겠지요? 이때 물은 그냥 물이 아니라 바다를 뜻합니다. 그러니 수월은 바다에 비친 달을 의미합니다. 따라서 '수월관음'은 바다 위 연꽃에 서 있는 관음을 말합니다. 조금 다르게 보는 경우도 있습니다. 바다에 있는 바위(금강보석) 위에 앉아서 물에 비친 달을 보는 관음을 뜻한다고 해석하는 경우지요. 그 달을 보면서 중생 구제에 대해 생각한다는 겁니다. 그런데 또 어떤 경우에는 관음보살이 살고 있다고 전해지는 남인도의 포탈라카(potalaka)산에 있는 관음을 의미할 수도 있다고 하니 '수월관음'에 대한 해석이 다양한 것을 알 수 있습니다.

송혜나 그렇군요. 어떻든 '수월관음'은 달이 비치고 있는 바다의 연꽃 위에 서 있는 관음, 혹은 그 바다에 있는 바위에 앉아서 물에 비친 달을 보는 관음, 혹은 포탈라카산에 사는 관음을 뜻한다고 보면 되겠습니다. 그런데 이 그림 속의 관음은 지금 뭘 하고 있는 건가요? 선재동자의 방문을 받은 관음보살이 그에게 설법하는 장면을 형상화한 것이라고 알고 있습니다마는.

최준식 맞습니다. 이 그림은 『화엄경』에 나오는 이야기를 그림으로 옮긴 것입니다. 화엄경의 '입법계품(入法界品)'이라는 장을 보면 선재동자라는 어린 친구가 53명의 스승을 찾아 (인도) 전국을 돌아다닙니다. 그 가운데에 이 관음보살은 28번째 스승입니다. 이 53명의 스승 가운데 수월관음의 인기가 좋아 그를 대상으로 한 불화가 많이 그려졌습니다. 현재 남아 있는 고려 불화 160여 점 가운데 수월관음을 묘사한 작품이 46점이라고 하지 않았습니까? 약 25퍼센트에 달하는 불화가 수월관음을 그린 것이니 그 인기를 알 수 있습니다.

송혜나 게다가 하나같이 색채, 구도, 묘사력 등이 뛰어나니 〈수월관음도〉는 가히 고려 불화의 백미라 하겠습니다. 참고로 고려 때에는 이렇게 화려한 관음도가 그려졌는데 조선 후기로 오면 그럴 만한 여력이 없어지는 것 같더라고요. 관음보살의 옷이 고려 불화에 나오는 것처럼 화려하지 않고 그냥 하얀 옷으로 그린 〈백의(白衣)관음도〉가 나오니 말입니다.

최준식 맞습니다. 조선 시대에는 고려의 관음도 같은 화려한 그림을 그릴 만한 재력이나 기술력이 떨어지니 그냥 옷을 하얗게 칠해버린 것

일 겁니다. 이런 그림들은 지금도 종종 법당 안에서 발견할 수 있습니다. 불상을 모신 불단을 돌아서 뒷면으로 가면 조선 시대의 관음도가 있는 경우가 있습니다.

송혜나　여하튼 〈수월관음도〉는 관음보살이 화면을 가득 메우고 있고 왼쪽 아래에 설법을 듣고자 찾아온 선재동자가 그려 있는 구도로 되어 있습니다. 그런데요 선생님, 〈수월관음도〉를 본격적으로 보기에 앞서 먼저 한국인에게 불교가 어떤 종교였는지를 보았으면 합니다. 불교는 우리와 굉장히 가까운 종교인데 그 영향 범위가 하도 커서 어떻게 이해하면 좋을지 잘 모르겠습니다. 또 불교를 알아야 이 그림을 제대로 이해할 수 있지 않을까 싶습니다.

한국인과 불교, 그 남아 있는 많은 흔적들

최준식　그래요. 불화를 제대로 이해하기 위해서는 그냥 그림을 보는 것보다 그 배경을 살펴보는 것이 좋겠지요. 〈수월관음도〉의 배경에는 유구한 한국의 불교문화가 있습니다. 따라서 그 불교문화에 대해 보도록 하지요. 우선 그림의 주인공인 관음보살에 대한 이야기부터 해봅시다. 대승 불교가 전파된 다른 북방의 나라도 그리 다르지 않지만 한국에서 이 관음보살의 인기가 실로 대단합니다. 무엇을 보면 알 수 있을까요?

송혜나　딱 떠오르는 게 있습니다. TV 사극이나 드라마 같은 데에서 스님

이나 불교 신자 캐릭터가 나오는 경우에 그들은 무슨 일이 있을 때마다 한결같이 "나무아미타불 관세음보살" 혹은 "나무관세음보살"이라고 되뇌잖아요. 이것만 봐도 일단 관음보살의 인기를 알 수 있지 않을까요?

최준식　바로 그겁니다. 그 주문은 한국에서 두 종류의 불보살, 그러니까 아미타불과 관세음보살의 인기가 가장 많았다는 것을 방증하고 있습니다.

송혜나　종교를 떠나서 우리에게는 너무나도 익숙한 주문입니다. 그런데 불교도들은 왜 승려들이고 신자들이고 '나무아미타불 관세음보살', 혹은 '나무관세음보살'을 많이 외고 말하는 건가요? 다시 말해 이 두 불보살의 인기가 좋은 이유가 무엇이냐는 말입니다.

최준식　'나무아미타불 관세음보살'의 뜻은 '아미타불과 관음보살께 귀의합니다'입니다. 우선 아미타불부터 보지요. 이 부처가 누굽니까? 불교의 천당인 극락을 관장하고 있는 부처입니다. 그러니까 '나무아미타불'이라는 주문은 죽어서 아미타불이 있는 극락으로 가겠다는 것을 뜻하는 것입니다. 이것은 죽음 뒤를 대비하려는 민중들의 소박한 바람을 보여줍니다. 죽어서 반드시 천당에 가겠다고 하는 것이니까요.

송혜나　아미타불은 인기가 많을 수밖에 없네요. 그래서 고려 불화에 관음보살 불화와 더불어 아미타불 불화가 있는 것이군요. 2016년에 일본 경도에 소재한 연력사(延曆寺)가 소장하고 있던 〈아미타 팔대보살도〉를 공개한 것을 신문 기사로 본 적이 있어서 그 사정을 조금은 압니다. 이 불화는 14세기에 제작된 고려 불화라고 하는데 그 크기나 완

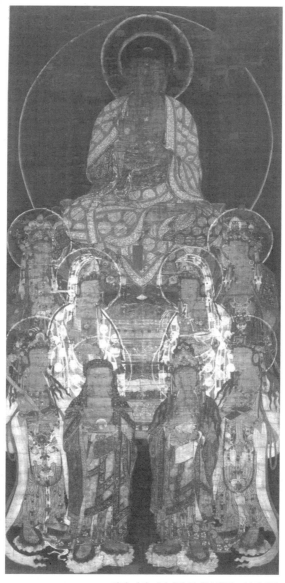

작자 미상, 〈아미타 팔대보살도〉, 14세기경

성도가 압권이었다는 평을 받습니다.

최준식 맞습니다. 그다음에 나오는 '관세음보살'이나 '나무관세음보살'이라는 주문도 다르지 않습니다. 자비의 화신인 관음보살에게 사랑을 베풀어달라고 비는 것이니까요. 이 어려운 세상을 견뎌내고 잘 살아갈 수 있도록 관음보살에게 힘을 달라는 것이지요. 그러니 얼마나 절실한 것입니까? 〈수월관음도〉가 나오는 게 당연한 일이겠지요. 관음이 어떤 보살인지에 관해서는 잠시 후에 조금 더 자세히 이야기 나누도록 하겠습니다.

송혜나 '나무아미타불 관세음보살'과 '나무관세음보살'이라는 유명한 주문을 풀어보면서 한국인에게 불교가 무엇인가 하는 이야기의 포문을 열었습니다. 사실 한국인에게 불교가 어떤 종교였는지는 너무 큰 주제라 여러분들께 간단하게 설명해드리는 일이 쉽지 않습니다. 한국인들은 삼국 시대부터 고려 시대까지 천 년을 불교에 푹 젖어서 살았으니 그 영향이 얼마나 크겠어요? 그러다 조선 500여 년 동안 조상들은 불교를 조금 외면했습니다만 지금은 다시 불교가 번성하고 있습니다. 그래서 말인데요, 지금 우리에게 남아 있는 불교의 흔적, 그러니까 불교가 현대 한국인에게 남긴 것은 어떤 것인가요?

최준식 좋은 질문입니다. 전통에 대한 공부가 의미가 있으려면 반드시 그것이 현대에 끼친 영향이나 의미를 살펴봐야 합니다. 불교가 현대 한국인에게 남긴 것 가운데 가장 큰 것은 수많은 종교 문화 유적(유물)일 겁니다. 그에 비해 사상적인 면에서는 사실 그리 괄목할 만한 유산을 남기지 못했습니다. 그럴 수밖에 없는 것이 우리와 맞닿아 있는 조

선이 유교에 천착해 불교를 발전시키지 않았기 때문입니다. 그러나 불교 역사가 하도 길어 세계적인 수준의 유물을 수없이 많이 남겼습니다. 한국의 유형 문화재 가운데 6~7할은 불교 것입니다. 불교 유물이 없었더라면 과연 어떻게 됐을까 하는 걱정이 생길 정도로 불교는 우리에게 수많은 문화재를 남겼습니다.

송혜나 그러한 사정은 유네스코에 등재된 불교 유산과 유물들만 봐도 잘 알 수 있습니다. 석굴암과 불국사, 경주 남산, 고려 대장경, 직지심체요절, 영산재 등과 같은 문화유산과 기록 유산, 그리고 무형 유산들이 이 안에 포함되어 있습니다. 불교 유물 가운데에는 세계 유산에 등재된 것 이외에도 세계적인 명품들이 수두룩하게 있습니다. 물론 이번 주제인 고려 불화 수월관음도 역시 그중의 하나입니다. 참, 일전에 제가 선생님 책에서 본 게 기억났는데요, 이런 옛 유물 말고 현대에 남아 있는 불교의 흔적들에 대한 이야기 말입니다. 그 이야기도 소개해 주시면 좋겠어요.

최준식 하하, 그거요? 그게 양이 상당히 많아요. 송 선생이 부탁을 하니 조금만 보기로 하지요. 이 땅에 있던 불교는 역사가 하도 길어서 현재 우리가 쓰는 말에 많은 흔적을 남겼습니다. 이 단어들은 우리에게 너무나 익숙해 그게 불교 용어인 줄 모르고 쓰는 경우가 많습니다. 그것을 다 볼 수는 없고요, 대표적인 것만 보면 이런 게 있습니다. '공부', '의식', '찰나', '아비규환', '아수라장', '면목', '방편', '극락', '이판사판', '인연', '출세', '야단법석', '이심전심', '노파심', '단말마', '천당', '지옥', '영혼', '장로', '나락' 등 약 400여 가지나 됩니다.

송혜나 이 글을 읽는 독자들은 정말 뜻밖이라고 생각할 겁니다. 이판사
판이나 야단법석, 이심전심은 이전에도 그것이 불교 용어로 알고 있
었지만 우리가 한때 지겹게 듣던 '공부해라 공부해'라는 말의 그 공부
가 불교 용어였다니 신기하기 짝이 없습니다. 그 외에 아수라장이나
아비규환도 그렇습니다. 어떤 곳의 모습이 사고나 전투 등으로 엉망
이 되었을 때 '아수라장이다', 혹은 '아비규환이다'라는 표현을 많이 썼
는데 이게 다 불교에서 온 말이었습니다.

최준식 아수라는 싸움을 좋아하는 신이라 그들이 있는 곳은 난장판이 되
었을 것이고, 아비규환은 불교에서 가장 극악한 지옥인 무간지옥에서
영혼들이 울부짖는 모습을 묘사한 것입니다. 그러니 그 현장이 얼마
나 참혹하겠습니까? 그리고 더 재미있는 것은, 아수라장도 그렇습니
다마는, 종종 범어(梵語, 북방불교 경전의 원본을 적은 산스크리트어)가 그
대로 쓰이는 경우도 있습니다.

송혜나 예를 들어주시면요.

최준식 아궁이 같은 낱말이 그렇습니다. 『리그베다』 같은 고대인도 문헌
을 보면 불의 신이 '아그니'라는 이름으로 나오는데 아궁이는 이 말에
서 나온 것 아닌가 하는 추정을 해봅니다. 또 '비구니' 같은 단어의 예
처럼 '니'가 붙으면 여성으로 바뀌는 게 우리 말의 어머니, 언니 같은
단어의 형성에 영향을 준 것 아닌가 하는 추정도 해봅니다.

송혜나 또 선생님께 지금은 기독교에서 많이 쓰는 천당이나 지옥, 장로,
영혼 같은 용어가 원래는 불교 것이었다는 사실을 듣고 많이 놀랐습
니다. 범어로 된 불경을 번역할 때 이런 용어를 만들어서 사용했을 것

으로 추정된다고 하더군요. 사정이 그렇다면 불교 측에서 기독교 측에 저작권을 요구해야 되지 않나 하는 재미있는 생각도 해봅니다.

최준식 끝이 없어요. 우리 판소리 가운데에도 불교의 영향을 받은 게 있지요? 예를 들어 「수궁가」 혹은 〈별주부전〉 이야기는 인도에서 유래한 겁니다. 붓다의 여러 전생 이야기 가운데 이와 비슷한 것이 있다고 하더군요. 물론 내용이 조금 다르고 나오는 동물도 다르지만 전체적인 내용은 비슷하다고 합니다.

송혜나 제가 국악을 전공했었지만 이 이야기는 처음 들어봅니다. 이래서 평생 공부해야 하나 봅니다. 그런데 지명에도 불교의 영향이 많이 있다고요.

최준식 물론입니다. 불교와 연관되어 있는 지명은 너무 많아 여기서 다 댈 수 없습니다. 특히 산의 이름은 대다수가 불교식입니다. 문수봉, 보현봉, 비(로)봉, 관음봉, 미륵산, 금강산 등 그 수를 헤아릴 수가 없습니다. 이런 것 말고 그냥 지명에도 불교식 이름이 많이 있습니다. 서울에 있는 것만 보아도 보광동이나 불광동, 도선동 등이 있는가 하면 안양 같은 도시의 이름은 아예 불교적입니다. 안양이란 원래 아미타불이 있는 서방 극락을 말합니다. 왜 영주 부석사를 보면 무량수전 바로 앞에 있는 것이 안양문 아닙니까? 아미타불이 있는 안양, 즉 극락으로 들어가는 문을 말하는 것이지요.

송혜나 선생님과 말씀을 나누다 보니 불교가 우리 생활 속에 얼마나 깊이 들어와 있는지 잘 알게 되었습니다. 그래서 동양 문화나 한국 문화를 이해하려면 불교를 반드시 알아야합니다. 불교를 피해갈 수 없다

는 뜻이지요. '동양은 불교다'라고 하신 말씀이 새삼 떠오릅니다. 그런데 오늘 그림의 주인공이 관음보살이잖아요? 이 그림을 이해하려면 무엇보다도 보살이라는 개념과 관음 혹은 관세음의 뜻을 알지 않으면 안 되겠지요?

불교의 천사, 부처님 비서. 아, 자비의 화신 보살들이여!

최준식 물론입니다. 먼저 보살의 개념에 대해서 보았으면 해요. 절에 가서 보면 법당에 여러 종류의 부처와 보살이 모셔져 있지요? 아미타불, 비로자나불, 관세음보살, 지장보살 등등 그 종류가 대단히 많습니다. 그런데 독자들이 놀랄지도 모르겠는데, 사실 이 존재들은 불교가 발전하면서 불교의 '콘텐츠'를 풍부하게 만들기 위해 만들어낸 상상 속의 존재들입니다. 쉽게 말하면 우리가 절에 가서 만나는 수많은 불상들 중에 붓다와 그의 10대 제자를 빼고는 모두 다 실존 인물이 아니라는 것입니다. 일례로 보면, 석굴암에는 본존불과 상당히 많은 불보살들이 조각되어 있지만 그 가운데에서 실존 인물은 붓다와 그의 10대 제자밖에 없습니다.

송혜나 맞아요. 저도 선생님께 이 말씀을 처음 들었을 때 무척 놀랐던 기억이 납니다. 이 간단하면서도 중요한 사실을 왜 어느 누구도 얘기해주지 않았는지 모르겠습니다. 그런데 선생님, 불교에서 보살은 어떤 능력을 가지고 어떤 역할을 하는 분으로 이해하면 될까요?

최준식 쉽게 말해 보살은, 부처가 될 수 있으나 중생 구제, 즉 이웃에게 봉사를 하기 위해 자신이 붓다가 되는 것을 미루고 이 인간 세계에 머물기로 한 그런 존재입니다. 불교 교리에 따르면 우리들은 누구나 깨달을 수 있습니다. 깨달은 사람은 고통이 난무하는 이 인간 세계에 더 이상 오지 않아도 됩니다. 그런데 보살은 깨닫는 것을 미루고 기꺼이 이 힘든 인간 세계에 머무르면서 중생들을 구제하기 위해 전력을 다하는 존재라 할 수 있습니다. 이 세계에 더 머무르려고 깨닫지 않는지도 모릅니다.

송혜나 어떻든 이 보살은 참으로 대단한 분들이네요. 불교 최고의 자비로운 존재가 바로 보살이라고 하면 맞겠어요.

최준식 정확합니다. 그러나 앞서 이야기했듯이 이런 보살의 개념은 허구입니다. '자신의 깨달음을 연기하고 이 세계에 살기로 했다'와 같은 생각은 하나의 방편에 불과합니다. 이런 존재가 어떻게 가능하겠습니까? 이것은 일반 신도들의 소원에 따라 만들어진 개념일 뿐입니다. 신도들은 항상 도움과 사랑을 필요로 합니다. 누가 와서 내 문제를 다 해결해주고 사랑을 듬뿍 주었으면 하는 희망을 늘 갖습니다. 그런 일반 신도들의 바람이 한데 모아져서 보살과 같은 상상 속의 존재가 만들어진 것입니다. 관음보살은 물론이고 잘 아는 보현보살, 문수보살, 지장보살 등등 보살은 전부 마찬가지입니다.

송혜나 관음보살 같은 존재가 허구라고 하시니 독자들이 이 사실을 믿을지 모르겠습니다. 저는 이 사실을 처음으로 알았을 때 허망하기까지 했거든요. 저는 종교가 없습니다만 무언가 믿을 구석이 있었는데 그

작자 미상, 〈아미타삼존도〉, 고려 후기(국보 제218호)
오른쪽부터 아미타불, 지장보살, 관음보살이다.

기반이 없어진 느낌이었다고 할까요?

최준식 하하. 그래도 실망하거나 걱정하지 마세요. 허구의 존재라고 해서 아무 의미가 없다는 것은 아닙니다. 이런 상상 속의 존재도 우리의 삶에 얼마든지 영향을 미칠 수 있습니다. 바로 산타클로스가 그런 존재입니다. 그는 분명 허구의 존재 아닙니까? 그러나 산타클로스와 얽힌 수많은 이야기로 인해 우리는 그가 마치 실존하는 것처럼 생각하고 생활합니다. 덕분에 우리가 얼마나 즐겁습니까? 보살도 그렇게 생각하면 됩니다. 우리의 뇌리에 이미지로만 존재해도 우리는 그 이미지에 따라 우리의 삶을 새롭게 할 수 있습니다.

송혜나 잘 알겠습니다. 그런데 이런 보살 개념이 나오게 된 데에는 신도들의 간절한 바람과 함께 특별한 역사적 배경도 있다고 들었습니다.

최준식 맞습니다. 그 사정은 이렇습니다. 불교는 발전하는 과정에서 힌두교와 경쟁을 하게 됩니다. 그러면서 힌두교처럼 많은 신들이 필요했습니다. 왜냐하면 당시 인도인들은 수많은 힌두교 신들에 익숙해 있는데 그런 인도인들에게 불교를 전하려면 붓다 한 사람으로는 역부족이었기 때문입니다. 그래서 당시 불교 승려들은 좀 더 풍부한 판테온(Pantheon)을 만들기로 합니다. 이 작업을 위해 붓다가 갖고 있는 여러 가지 덕이나 기능을 분리합니다. 그리고 상상력을 이용해 그것을 하나하나의 개별 인물로 의인화하고 신격화해서 보살이라는 허구의 존재를 만들어내게 된 겁니다.

송혜나 그랬군요. 그러면 이렇게 생겨난 보살들을 부처님의 분신이라고 해도 될까요?

최준식 　물론입니다. 그 속사정을 보면요, 관음보살은 부처님의 자비심을 대표합니다. 그리고 문수보살은 부처님의 지혜를, 보현보살은 실천을 대표해서 붓다를 돕는다고 할 수 있죠. 그래서 이런 보살들이 나타난 후부터는 불교도들이 원하는 것을 붓다에게만 비는 것이 아니라 자기가 원하는 것과 상응하는 보살을 찾아가 비는 것으로 바뀌게 됩니다. 가령 한없는 자비를 받고 싶으면 관음보살을 찾아가 빌면 됩니다. 일종의 역할 분담이 된 것입니다.

송혜나 　그렇군요. 그런데 말씀하신 대로 관음보살, 문수보살, 보현보살이 붓다가 가진 여러 '능력'들을 각각 대표한다고 한다면, '지역적'으로 붓다를 대신하는 보살들도 있지요?

최준식 　맞습니다. 앞에서 그랬죠? 아미타불이 극락을 맡고 있다고 말입니다. 아미타불은, 보살은 아닙니다만, 붓다를 대신해서 일정 지역을 맡은 경우의 한 예입니다. 붓다는 이 사바세계를 맡고 아미타불은 인간들이 죽어서 가는 극락을 맡은 것이지요. 그런데 극락이 있으면 지옥도 있지 않겠습니까? 불교도들은 자신들의 구세주인 붓다가 지옥에 주석하는 것을 원치 않았던 것 같아요. 그래서 지옥만 관장하는 보살을 하나 더 만들었습니다. 그게 바로 지장보살입니다.

송혜나 　지장보살, 이 보살은 지옥에 있는 중생 구제를 목적으로 "지옥에 중생이 하나라도 남아 있으면 나는 지옥에서 나오지 않겠노라"라고 맹세한 그 보살이잖아요? 절에 가면 명부전(冥府殿)이라는 건물이 있는데 그곳 정중앙에 있는 보살이 바로 지장보살입니다. 머리 부분이 초록색으로 되어 있는 보살 말입니다.

최준식 나는 이 지장보살 이야기
만 나오면 항상 '지장보살은 지
옥에서 나오기는 영원히 글렀
다'라고 말하곤 합니다.

송혜나 왜요, 선생님?

최준식 아니, 보세요. 당연하잖아
요. 지옥은 항상 중생 '손님'들
로 가득 차 있지 않겠습니까?
우리가 사는 이 세계를 보면 지
옥이 비어 있는 때가 어디 한
시라도 있겠느냐는 말입니다.

금동지장보살좌상, 고려 후기(보물 제280호)

송혜나 그러네요. 그렇게 생각하
니까 정말 지장보살은 지옥에서 영원히 나올 수 없겠어요. 지장보살
의 자비도 실로 엄청납니다. 그런데요 교수님, 절에 방문하는 사람들
에게 보살을 좀 더 쉽게 설명해 줄 수 있는 팁을 주시면 좋겠습니다.
자비의 화신, 붓다의 분신도 물론 좋은 비유이지만, 붓다 옆에 있는
저 보살들이 어떤 분인지 좀 더 살갑게 설명해 줄 수 있는 정보가 있
을까요?

최준식 나는 지장보살이건 관음보살이건 보살들을 설명할 때 사람들이
잘 이해하지 못하면 이렇게 소개합니다. 특히 불교를 잘 모르는 사람
들에게 보살을 소개할 때 드는 비유인데요, 바로 천사로서의 보살입
니다. 그러니까 이들 보살들을 불교의 천사(Buddhist angel)로 보자는

것이지요.

송혜나 보살은 불교의 천사다, 그렇게 말씀하시니까 더욱 쉽게 이해가
됩니다. 기독교를 보면 많은 천사들이 야훼를 보좌하고 있잖아요? 불
교도 그런 구조로 보자는 말씀이시군요.

최준식 덧붙여 기능적으로 보면 보살은 붓다를 보좌하는 비서라고 하면
될 것 같습니다. 법당에 있는 불상을 보면 가운데에는 항상 붓다가 있
고 그 양옆에 보살들이 보필하고 있는 모양을 하고 있지 않습니까? 그
러니 비서라고 해도 되겠다는 말입니다.

송혜나 보살은 붓다의 비서다, 이것도 아주 좋은 설명이네요. 앞으로 보
살을 불교의 천사, 붓다의 비서라고 설명하면 불교도는 말할 것도 없
고 불교를 잘 모르는 사람들도 보살이라는 개념을 쉽게 이해할 수 있
을 것 같습니다. 그렇다면 선생님, 절에 가서 만나게 되는 많은 불상
들 중에 누가 부처이고 누가 보살인지 어떻게 구별해야 하는지도 설
명해주시면 좋겠습니다. 외모로 구분이 가능하지요?

최준식 물론입니다. 앞서 붓다와 10대 제자를 제외하고 다른 불보살들은
모두 만들어낸 허구의 존재라고 했던 것을 상기해봅시다. 관음보살,
지장보살과 같은 보살들은 물론이고 아미타불, 대일여래(비로자나불),
약사여래불 등과 같은 부처님도 상상으로 만들어낸 부처님입니다. 따
라서 절에 있는 불상 가운데 실존했던 인물은 붓다를 형상화한 석가
모니불 딱 하나뿐입니다. 이 사실을 염두에 두고 이제 절에 가보죠.
불상과 보살상의 종류가 워낙 많으니 헷갈렸을 겁니다. 그러나 불상
과 보살상을 구별하는 방법은 매우 간단합니다.

목조석가여래삼존좌상(왼쪽), 조선 후기(보물 제1688호)
오른쪽부터 문수보살, 석가모니, 보현보살이다.
금동비로나불삼존좌상(오른쪽), 고려 시대(보물 제409호)
왼쪽부터 협시보살, 비로자나불, 협시보살이다.

<u>송혜나</u> 어떻게 구분하면 되나요?

<u>최준식</u> 실존했던 붓다(석가모니불, 본존불)는 물론이고 아미타불, 비로자
나불, 약사여래불 같은 상상 속의 부처의 불상은 머리에 관이 없습니
다. 반면에 보살들은 관을 쓰고 있습니다. 이처럼 관의 유무를 가지고
불상과 보살상을 구분하면 됩니다. 불상들은 머리에 검은색으로 된
소라 같은 것[나발(螺髮)]이 잔뜩 있는 것에 비해 보살들은 왕관 같은
것을 쓰고 있습니다. 그런데 예외가 있습니다. 앞에서 본 지장보살인
데요, 지장보살은 관이 없는 채로 머리가 초록색으로 되어 있어요. 왜
머리를 초록색으로 칠하는지는 나도 잘 모르겠습니다.

자비의 화신 관세음보살

송혜나 그렇군요. 좌우간 오늘 주제는 〈수월관음도〉입니다. 그래서 이 관세음보살에 대해서는 좀 더 살펴봐야겠습니다. 이 보살의 이름인 '관세음'의 뜻부터 궁금한데요, 한자를 그대로 해석하면 '세상의 소리를 보는'인데요.

최준식 관세음보살은 줄여서 관음보살이라고도 하고 관자재보살이라고도 합니다. 그런데 이 뜻을 알려면 범어의 원이름을 보아야 합니다. 관음보살의 원이름은 '아왈로끼떼슈와라'라는 한국인이 듣기에 아주 이상한 이름이지요. 자비의 화신인 관음보살의 이름으로 생각하기에는 너무 센 발음이 아닌가 합니다. 좌우간 이 이름은 두 부분으로 되어 있는데 앞의 '아왈로끼떼'는 '아래를 내려다보는'이라는 뜻이고, 뒤의 '슈와라'는 인도적인 의미에서 '신(神)'을 뜻합니다. 그래서 이것을 붙여서 보면 '(위에서) 아래를 굽어살피는 신과 같은 분'이라는 뜻이 되겠지요. 그러니까 관세음보살은 말 그대로 중생들을 항상 굽어보고 있다가 위난에 빠진 중생이 자기를 부르면 지체 없이 달려가 돕는 그런 존재라 할 수 있습니다.

송혜나 선생님 말씀을 듣다 보니까 '천수천안(千手千眼)' 관음보살이라는 특이한 관음보살이 나온 게 이해가 되네요. 눈과 손이 1000개나 되는 특이한 보살 말입니다. 그는 눈이 천 개나 되니까 중생들이 하는 모든 것을 보고 듣고 있다가 그들이 부르면 쏜살같이 달려가 1000개의 손에 있는 도구를 이용해 그 중생을 돕는 존재이지요.

경주 기림사의 천수천안 관세음보살상

<u>최준식</u> 맞아요. 절에 가면 관음보살의 그림이나 불상이 있는데 혹시 그
것을 보았는지 모르겠습니다. 이 보살은 손이 셀 수 없이 많은데 각
손바닥에는 눈이 그려져 있습니다. 그래서 기괴하다는 느낌을 주지

요. 어떻게 보면 징그럽기까지 하고요.

송혜나 중생들이 언제 위난에 빠질지 모르니 자비의 화신인 관세음보살이라면 그 정도 준비는 하고 있지 않을까요? 참으로 기발합니다.

최준식 사람들은 이런 설명을 들으면 세상에 그런 존재가 어디 있느냐고 반문할지도 모릅니다. 그런 건 다 환상에 불과한 것이라는 말과 함께 말입니다. 물론 이런 보살들은 모두 우리의 바람이 만들어낸 피조물에 불과하지만 꼭 그런 것만은 아니라고 생각합니다. 관음보살과 같은 존재들이 현실에 실제로 있기 때문입니다.

송혜나 정말이요?

최준식 그럼요. 바로 119 구조대가 그들입니다. 그렇지 않습니까? 우리가 위험에 빠졌을 때 연락을 하면 119 구조대가 쏜살같이 달려와 많은 장비를 가지고 우리를 구해줍니다. 그런데 그렇게 도와주고 돈도 받지 않습니다. 그래서 나는 사람들에게 관세음보살을 이해하고 싶으면 119 구조대를 생각하라고 합니다. 관음보살은 119 구조대장 격이라고 할 수 있습니다.

송혜나 와, 정말로 그럴듯한 말씀입니다. 관세음보살에 대해 더 각별하게 이해가 됩니다. 석굴암에도 그 유명한 본존불 뒤에 그를 쏙 빼닮은 얼굴의 관음상이 조각되어 있잖아요? 그런데 이 관음상은 특별히 11면 관음이라고 불립니다. 본래의 큰 얼굴 하나와 그 위에 작은 얼굴 열 개가 붙어 있기 때문입니다. 그들은 각각 열한 개의 방향을 향해 있는데요, 이것은 방위 개념으로 이해해야겠지요?

최준식 맞습니다. 11면은 본래의 얼굴이 바라보는 정면과 동서남북, 그

석굴암 11면 관음보살상, 8세기 중반
오른쪽은 11면 관음보살상의 일부로, 얼굴 부분이다.

사이사이에 끼인 네 방향, 그리고 위아래까지 합해서 열한 개의 방면을 말합니다. 여기서 우리는 중생이 있는 곳은 한 방위도 놓치지 않겠다는 관음보살의 놀라운 의지와 자비를 다시 한 번 엿볼 수 있습니다. 자, 이 정도면 불교와 보살에 대해서는 어느 정도 소개가 된 것 같습니다. 그러면 이제 관음보살이 주인공으로 나오는 세계적인 불화, 고려의 〈수월관음도〉 이야기로 넘어가봅시다.

〈수월관음도〉 속으로

송혜나 　〈수월관음도〉의 내용은 앞에서 말한 대로 『화엄경』의 「입법계 품」에 나온 장면, 즉 선재동자가 깨달음을 얻기 위해 53명의 스승을 찾아가는 순례 중 28번째로 관음보살을 친견하는 것을 그린 그림입니다. 관음보살과 선재동자를 주인공으로 하고 경전의 내용을 나름대로 드라마틱하게 표현한 그림인데, 여기에는 중생 구제를 위해 스스로 붓다가 되는 것을 미루고 이 세계에 남아 있는 관음보살의 풍모와 그가 사는 화려한 정토(부처나 장차 부처가 될 보살이 거주한다는 곳)가 구체적으로 묘사되어 있습니다. 다음의 그림을 보실까요? 이는 아모레 퍼시픽미술관에 있는 〈수월관음도〉입니다.

최준식 　수월관음도는 종교 그림이지만 하나같이 화려하고 우아합니다. 이 〈수월관음도〉 역시 그렇습니다.

송혜나 　이 〈수월관음도〉는 제작 연대나 작가가 밝혀 있지 않은 데다가 부분적으로는 변색이나 퇴색, 덧그린 흔적도 보이지만 예술성이 뛰어난 14세기 관음도의 전형을 그대로 보여주는 수작입니다. 화면 구도, 인물의 형태와 묘사, 화려한 색채와 세련된 선, 세부 묘사 등이 그러하다고 합니다.

최준식 　그럼 이 그림의 주인공인 관음보살의 모습부터 살펴볼까요? 한 번 죽 훑어보지요.

송혜나 　화폭 전체에 걸쳐 압도적인 규모로 그려진 관음보살은 단연코 그가 이 그림의 주인공임을 말해줍니다. 그는 오른발을 왼쪽 무릎에 올

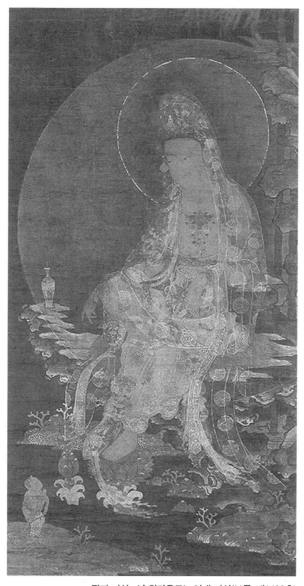

작자 미상, 〈수월관음도〉, 연대 미상(보물 제1426호)

린 반가좌 자세로 바위에 걸터앉아 선재동자를 굽어보고 있습니다. 자세히 보면 풍만한 얼굴에 가는 눈과 작은 입 등 섬세한 이목구비를 지니고 있는데 근엄한 듯 부드러운 인상입니다. 머리에는 높이 솟은 화려한 보관(寶冠)을 쓰고 있고 그 주위를 금가루로 그린 둥근 광배가 둘러싸고 있습니다. 또 다른 광배 하나가 그의 몸 주위를 한 번 더 크게 감싸고 있습니다. 광배는 부처님의 몸에서 나오는 빛으로 부처님의 범접할 수 없는 아우라라고 보면 되겠습니다. 그리고 그는 투명하면서도 부드러운 재질의 가운을 걸치고 있는데 그것을 입고 그는 화려하고 정교한 팔찌와 목걸이를 하고 있습니다.

최준식 관음보살의 모습도 화려하지만 그의 주변을 보면 그가 사는 곳 역시 무척 화사하고 화려하다는 것을 알 수 있습니다.

송혜나 맞습니다. 관음보살은 포탈라카산에 산다고 하는데, 앞서 언급했듯이 〈수월관음도〉에는 이러한 그의 정토가 잘 묘사되어 있습니다. 우선 그의 등 뒤를 보면 한 쌍의 푸른 대나무가 있습니다. 오른손 쪽에 있는 바위 끝에는 버들가지가 꽂힌 꽃병이 있고요, 발 아래쪽에는 연꽃과 붉고 흰 산호초 외에 여러 꽃들이 화려하게 피어 있습니다.

최준식 바위, 꽃병, 대나무는 고려 후기 〈수월관음도〉에 등장하는 전형적인 경물입니다. 표현이나 배치도 비슷하고요.

송혜나 사실 수월관음을 이렇게 그리는 것은 중국에서 생겨난 양식입니다. 여기서 미술사적으로 까다로운 양식 문제나 도상, 그리고 자세한 기법 등은 다루지 않겠습니다. 제 전공이 아닌 탓도 있지만 그런 것은 일반 독자들에게는 별 도움이 되지 않는 정보이기 때문입니다.

최준식 같은 생각이에요. 사실 그런 정보는 미술사를 전공한 사람들이나 관심 있지 우리는 그다지 관심이 가지 않는 주제입니다. 이 그림에 관해 내가 말할 수 있는 것은 모든 부분을 매우 세밀하게 그린 극사실화라는 사실입니다. 그와 더불어 이 그림은 화려함의 극치를 보이는데 특히 몇 겹으로 입은 옷이 그대로 살아 있어 정말로 살아 있는 사람이 옷을 입고 있는 것을 보는 듯한 느낌을 받습니다. 투명한 가운을 묘사한 것은 가히 압권입니다. 저런 것을 도대체 어떻게 표현해 냈는지 신기할 따름입니다.

송혜나 그렇지요. 어떤 학자는 고려의 문화를 귀족 중심의 문화라고 이야기하는데 이 그림을 보면 그 설명이 타당하다는 것을 절감합니다. 이 그림은 금물을 사용했기 때문에 화려하기 짝이 없습니다. 말씀하신 대로 옷을 그린 기법 역시 훌륭합니다. 특히 투명 가운을 보면 옷 위에 이중으로 그려서 그런지 신비롭기까지 합니다. 그리고 입체적인 느낌이 듭니다.

최준식 그림을 앞에서만 그린 것이 아니라 뒤에서도 그렸기 때문에 이런 효과가 나왔을 겁니다. 그리고 전체적인 붓놀림도 물 흐르듯 대단히 유려하고 섬세합니다. 세부를 정확하고 정교하게 표현하려고 애쓴 흔적이 그림 전체에서 고스란히 전해옵니다. 그 기술력에 감탄이 절로 나옵니다.

송혜나 그런데 〈수월관음도〉의 주인공이 또 있죠? 선재동자 말입니다. 이 동자는 어디에 있나요?

최준식 왼쪽 구석에 있는 작은 아이가 선재동자입니다. 게다가 관음보살

발밑 부분에 있어 웬만해서는 잘 보이지도 않습니다. 무릎을 살짝 구부린 채 합장한 공손한 모습으로 관음보살을 우러러보고 있습니다. 선재동자도 주인공인데 비중이 작습니다.

송혜나 그렇습니다. 선재동자는 관음보살에 비해 아주 작게 그려져 있습니다. 선생님, 선재동자를 왜 이렇게 조그맣게 그렸을까요?

최준식 이유는 간단합니다. 선재는 아이에 불과하지 않습니까? 그에 비해 법을 구하는 상대는 누굽니까? 그 대단한 관음보살 아닙니까? 이처럼 동자는 부처님의 화신인 관음보살 앞에 있는 것이니 어떻게 감히 인간인 주제에 관음보살과 동등하게 대면할 수 있겠습니까? 게다가 선재는 아이에 불과하니까 더 크게 그릴 수도 없었을 겁니다. 어떻든 이런 생각들이 있었기 때문에 중국 송나라 불화나 고려 불화에서는 이렇게 선재동자를 작게 표현했습니다.

송혜나 그렇군요. 고려 사람이나 송나라 사람들이 생각하는 관음보살은 거의 신과 같은 존재이기 때문에 그 앞에 선 존재는 누가 되든 작게 그릴 수밖에 없었겠지요. 그렇게 작게 그린 선재를 보면 법을 간구하는 그의 심정이 얼마나 간절한지 알 수 있습니다. 경외의 감정에서 스스로를 극도로 낮추고 관음보살이라는 대(大)스승으로부터 법을 하사받으려는 마음이 읽히는 느낌입니다.

최준식 그랬던 것이 조선 시대로 오면 상황이 많이 달라집니다. 선재는 더 이상 관음보살 발밑에 있는 작은 존재가 아닙니다. 김홍도의 〈남해관음도(南海觀音圖)〉를 보세요. 이 그림은 잘 알려지지 않았지만 역시 세계적인 불화입니다. 선재동자가 보살 뒤에 숨어서 누가 왔나 보

김홍도, 〈남해관음도〉, 19세기경

려고 머리를 빠끔히 내놓고 있는 꽤 큰 존재로 바뀌지 않았습니까?

송혜나 맞아요. 고려 불화에서처럼 법을 구하는 아이가 아니라 엄마 뒤에 숨어 있는 천진한 아이가 되었습니다. 선생님, 어떤 요인 때문에 조선 시대로 와서 이렇게 양식이 변화한 건가요?

최준식 그 이유는 확실히 모르겠지만 추정은 할 수 있습니다. 그것은 아마도 이 그림을 그린 사람이나 이 그림을 보는 사람들에게 관음보살이 더 이상 신앙의 대상이 아니기 때문일 겁니다. 이것을 그린 김홍도나 이 그림을 보는 사람들은 대부분 유교도일 터이니 관음보살에 대한 신앙심이 그다지 크지 않았을 겁니다. 이것은 당연한 일입니다. 조선은 유교 국가였으니 조선 사람들은 관음보살을 신처럼 생각하지 않았을 겁니다. 따라서 관음보살 앞에서 그렇게 주눅들 필요가 없었을 겁니다. 그 결과 선재도 작게 그릴 필요가 없었고 더 나아가서 흡사 관음의 아들처럼 그렸을 것으로 추정됩니다.

송혜나 그렇군요. 이제야 이해가 됩니다. 그런데요 선생님, 이건 조금 다른 질문인데 궁금한 점이 있습니다. 관음보살의 얼굴을 보면 수염이나 있잖아요? 〈수월관음도〉뿐만 아니라 불상이나 보살상을 보면 보통 코밑과 턱에 가는 수염이 그려 있는 경우가 많습니다. 이런 불상을 볼 때마다 저는 이건 부처님 격에 좀 어울리지 않는다고 생각했었거든요. 지엄한 불보살의 얼굴에 수염이 흡사 얌체처럼 그려져 있는 게 이상했습니다. 옛사람들은 이런 걸 도대체 왜 그려 넣은 건가요?

최준식 하하. 이 문제는 나도 궁금하던 것인데 이쪽 분야의 전공자에게 물어봐도 속 시원한 대답을 얻을 수 없었습니다. 그래서 내 나름대로

추정해본 결과, 이 현상은 불상의 초기 형성과 관계된 것 아닐까 하는 생각이 들었습니다. 붓다는 자신의 상을 만들지 말라는 유언을 남겼습니다. 제자들은 그 말씀을 따랐기 때문에 불상은 붓다 사후 500년 내지 600년이 지나서야 만들어집니다. 시간이 갈수록 상 없이 신심을 발현시키는 데 한계가 있었겠지요. 그래서 불상이 만들어지는데 불상이 처음으로 만들어진 곳은 알려진 것처럼 오늘날의 아프가니스탄 땅인 간다라 지역입니다.

송혜나 당시 그 지역은 그리스 문화가 우세했잖아요.

최준식 바로 그겁니다. 불교도들은 그리스 신화에 나오는 신들의 상을 보고 자신들도 저렇게 불상을 만들어야겠다는 생각을 했습니다. 그래서 처음에 만든 불상은 그리스의 신들과 그리 다르지 않았습니다. 초기 불상을 한번 찾아보세요. 인도 사람인 붓다 얼굴이 그리스 신처럼 서양 사람 얼굴을 하고 있어요. 그런데 당시 그리스 남신들은 수염이 무성하게 있었습니다. 그런 모습이 그대로 불상에 투영되어 초기에 만든 불상에는 수염이 덥수룩하게 나 있는 경우가 흔했습니다. 그랬던 것이 후대로 갈수록 덥수룩한 수염이 간략화되어 나중에는 얇고 가는 수염으로 남게 된 게 아닌가 합니다. 그러나 이것은 어디까지나 추정이라 단정할 수는 없습니다.

송혜나 일리가 있는 추정이라고 생각됩니다. 불교 말씀을 듣다 보니 끝이 없습니다. 조금 늦은 감이 있습니다마는 이제는 불교 음악에 대한 이야기를 시작할 때가 된 것 같습니다. 이번 시간을 시작하면서 저는 불화와 관련 있는 것으로 「회심곡」과 「영산회상」을 소개해드린다고

했습니다.

최준식　시간이 벌써 이렇게 됐군요. 그러면 〈수월관음도〉에 대한 이야기는 여기서 마무리하고 이제 불교 음악 이야기로 넘어가봅시다.

영산회상, 우선 그 사건의 전모부터

최준식　우선「회심곡」은 불교 음악 중에 대중들에게 가장 잘 알려진 곡 아닙니까? 쉽게 이야기하면 이 노래는 불교 음악 가운데 거의 유행가 수준에 있다고 할 수 있습니다. 반면에「영산회상」은 대중들에게는 그리 잘 알려진 곡은 아닙니다만 정악의 백미 중 하나이지요. 정악 가운데 가장 비중이 있는 곡이라 해도 과언이 아닙니다. 그래서 두 곡 모두 기대가 됩니다. 먼저「영산회상」부터 보지요.

송혜나　「영산회상」이라는 곡은 이 그림과 직접적인 관계는 없습니다. 하지만 이념적으로 가장 잘 통할 수 있는 곡입니다. 고려 불화나「영산회상」이 모두 그 시대의 최고의 상층 문화를 대표하는 문화물이기 때문입니다. 같은 계열에 속한다고 볼 수 있지요.

최준식　이 곡의 원래 이름은 아시다시피「영산회상불보살(靈山會相佛菩薩)」입니다. 제목에 불보살이라는 단어가 들어 있는 것에서 알 수 있듯이 원래는 불교 음악이었습니다. 따라서 유교를 국시로 삼은 조선에서는 만들어질 수 없는 노래였지요.

송혜나　맞습니다.「영산회상」은 원래 고려 때 붓다를 찬양하기 위해 연

주하고 부르던 곡이었습니다. 이 곡이 그대로 조선에 전수되어 연주된 겁니다. 원래는 가사가 있는 성악곡이었다고 하는데 가사는 전승되는 과정에서 유실되고 반주 음악만 남게 됩니다.

최준식 「영산회상」에 대해서는 사실 나도 할 말이 많아요. 이 음악을 연주하거나 배우는 국악 전공자들은 이 단어가 무엇을 뜻하는지 잘 모르더라고요. 불교와 관계되는 것이니 모를 수 있겠죠.

송혜나 국악 전공자들은 이 곡의 이름을 하도 많이 들어서 그저 국악 곡의 하나로만 알고 있지 불교와 연관시켜 생각하지는 않습니다. 그래서 선생님과 이번 기회에 제대로 말씀을 나누고 싶습니다. 불교에 나오는 '영산회상'이 무엇인지부터 설명해주세요.

최준식 좋습니다. '영산회상'이란 불교, 특히 선불교에서 아주 중요한 사건입니다. 왜냐하면 선불교의 시초와 관계되기 때문입니다. 송 선생은 아마 '염화시중의 미소'이니 '이심전심'과 같은 단어를 들어본 적이 있을 겁니다. 이 일들이 바로 영산(혹은 영취산)에서 벌어진 사건입니다. 전말은 이렇습니다. 붓다가 이 영산에서 설법을 하실 때 느닷없이 꽃을 들어 대중들에게 보입니다[염화시중(拈花示衆)]. 이에 모두들 어리둥절하고 있었는데 수제자인 가섭(카시아파)만이 미소를 지었습니다. 그러자 붓다는 자신의 법을 가섭에게 전한다고 선언합니다. 이게 바로 마음에서 마음으로 통했다는 그 유명한 '이심전심'입니다.

송혜나 그러니까 영산에서 있었던 이 사건을 기려서 후대에 불교도들이 「영산회상」이라는 곡을 만들었다는 말씀이시군요. 그런데 선생님께서는 이것을 두고 왜 사건이라고 표현하셨나요? 무슨 곡절이라도 있

나요?

최준식 　물론입니다. 영산회상 사건은 아주 큰 사건입니다.

송혜나 　왜 그럽습니까?

최준식 　영산에서 설법하던 중에 일어난 염화미소와 이심전심이 곧 선불교의 시작을 알리는 것이기 때문입니다. 그러니 큰 사건이지요. 선불교도들에 따르면 바로 이때 부처님의 진짜 가르침이 마음과 마음으로 전달되었다고 합니다. 그들은 부처님의 진리는 경전에 있는 것이 아니라[교외별전(敎外別傳)] 이렇게 마음과 마음으로서만 전달되었다고 주장합니다. 따라서 자신들이 진짜 부처님 제자라는 것이지요. 다른 불교, 그러니까 아미타불 믿고 서방정토 가자는 정토종이나, 화엄경이 최고라고 주장하는 화엄종 등은 모두 진실이 아니거나 혹은 자신들의 가르침보다 밑이라는 주장입니다. 그러니 선불교도들에게는 영산회상이 큰 사건이 아니겠습니까?

송혜나 　와, 늘 듣던 「영산회상」이라는 곡에 이런 의미심장한 배후가 있었는지는 몰랐습니다. 처음 듣는 이야기입니다. 국악과에서는 「영산회상」을 연주하는 기술만 가르치지 이 같은 배경에 대해서는 전혀 가르치지 않습니다. 다시 한 번 인문학과의 소통 혹은 융합이 중요하다는 것을 절감하게 됩니다.

최준식 　고려 시대 때 가사가 있는 「영산회상」 곡이 만들어진 이유를 추정해보면, 고려 불교가 선불교 중심이었기 때문일 겁니다. 선불교가 강했기 때문에 자연스럽게 영산의 사건을 음악으로 만들어 기렸던 것 아닌가 합니다. 그런데 사실을 말하면 저 영산회상 사건은 모두 후대

에 선불교도들이 조작한 겁니다. 자기들 종파가 다른 종파보다 우위에 있다는 것을 과시하기 위해 만들어낸 에피소드라는 것이지요. 종교에는 이런 일이 비일비재합니다. 다 권력투쟁의 소산이지요. 자, 샛길로 빠지면 안 되니까 다시 음악 이야기로 돌아가지요.

송혜나 음악 이야기는 노상 하는 것이라 조금 식상하게 느낄 때가 많습니다. 그래서 제게는 이런 인문학적인 이야기가 재미있는데 아쉽네요. 음악으로 돌아가기 전에 미리 말씀드리고 싶은 것은 이 「영산회상」 악곡에 대해서 이야기나 이론이 많다는 사실입니다. 이 곡을 검색해보면 전공자가 아니고서는 무슨 말인지 모르는 전문적인 내용이 많을 겁니다. 하지만 여기서는 그런 전문적인 것은 다 빼고 꼭 필요한 이야기만 나눠보겠습니다.

최준식 반가운 이야기입니다. 전문적인 것은 말 그대로 전문가들만 다루면 되니까요.

송혜나 그렇죠. 그럼 시작해보겠습니다. 「영산회상」은 원래 불교 관련 성악곡이었지만 조선에 전승되는 과정에서 초기까지만 해도 있던 가사는 다 유실되고, 후기에 이르자 결국 불교와는 관련 없는 기악곡이 되었다고 했습니다. 하지만 국악계에서는 그 이유에 대한 설명은 어디에도 없습니다. 그래서 말씀인데요, 선생님께서는 그 이유에 대해 혹시 집히는 단서가 있으신지요.

최준식 추정컨대 가사는 분명 붓다를 칭송하고 불교를 높이는 것으로 되어 있었을 겁니다. 아니면 염불을 했을 수도 있겠지요. 그런데 조선은 유교 국가가 아닙니까? 그런 조선이 이런 내용의 가사가 불리는 것을

용인할 리가 없었겠지요. 그래서 가사의 전승에는 신경을 쓰지 않았을 것이고 그러다 점차 가사가 사라진 것일 겁니다. 그러나 아홉 곡의 모음곡인「영산회상」의 악장 제목을 보면 이 곡이 불교에서 유래했다는 것을 보여주는 것 같은 단서가 남아 있어 재미있습니다.

송혜나 아, 그 곡명 말씀이군요.

최준식 네. 뒤에서도 살펴보겠지만「영산회상」의 일곱 번째 악장의 제목이「염불도드리」입니다. 이는「영산회상」을 대표하는 매우 유명한 곡입니다. 제목에 나오는 염불이란 말할 것도 없이 불보살들의 이름을 외는 것입니다. 따라서 불교의 영향을 짙게 느낄 수 있지요. 조선 사람들이「영산회상」에서 불교의 흔적을 지우려 했지만 어쩔 수 없이 이런 식으로 흔적이 남은 것 같습니다마는 이것은 어디까지나 추정이지 확실한 것은 알 수 없습니다.

아홉 곡의 모음곡, 정악의 백미「영산회상」의 탄생

송혜나 와, 국악계에서는 전혀 듣지 못했던 이야기입니다. 일리가 있다고 생각합니다. 그러면 이제「영산회상」이 어떤 곡인지 소개해드리겠습니다.「영산회상」은 사실 아홉 곡으로 된 모음곡의 타이틀입니다. 이「영산회상」은 조선 초기에는 첫 곡인「상영산(上靈山)」이라는 한 개의 악장뿐이었다고 합니다. 하지만 이「상영산」을 가지고 계속해서 변주곡을 파생해 새로운 곡을 만들어 덧붙이고, 아예 다른 음악까지

가져다 붙이더니 조선 말기가 되자 아홉 개의 악장, 즉 아홉 곡으로 된 거대한 모음곡이 탄생하게 된 겁니다. 참고로 아홉 개의 곡은 차례로「상영산」,「중영산(中靈山)」,「세영산(細靈山)」,「가락덜이」,「삼현도드리」,「하현도드리」,「염불도드리」,「타령(打令)」,「군악(軍樂)」입니다.

최준식 서양 고전 음악도 제목이 복잡하고 어렵지만「영산회상」도 이렇게 제목을 나열하니 이해하기가 힘드네요. 게다가 제목들이 한자로 되어 있어 더 어렵습니다. 우리 현대인들에게는 이 한자들이 생소해 뭐가 뭔지 모르겠네요.

송혜나 맞아요. 그렇지만 아홉 곡을 다 알 필요도 없습니다.

최준식 그런데 제목에 변주곡이라는 말도 없으면서 왜 이런 방법으로 아홉 곡을 완성했을까요? 한 곡 한 곡을 새로 창작하면 될 터인데 군이 변주곡을 만들어 갖다 붙인 이유가 무엇인가요? 새로운 음악을 작곡하면 되지 왜 변주곡이나 파생곡을 선호했느냐는 말입니다. 이러한 작곡 방식은 지금 잣대로 보면 리메이크 혹은 조금 거칠게 보면 표절 같은 것 아니겠습니까?

송혜나 옛날에 이런 식으로 작곡한 것은 유교적인 음악관 때문일 겁니다. 이 견해에 따르면 음악을 창작하는 것은 성인이나 하는 일이지 아무나 할 수 있는 일이 아닙니다. 공자도 "나는 (옛것을) 기술할 뿐이지 (새롭게) 만들어내지는 않는다[述而不作]"라고 하지 않았습니까? 그래서 유교인들은 본인이 성인이 아니므로 음악을 만들 때 새로운 창작은 피하고 원래 있던 곡들을 조금씩 바꾸어서 변주곡을 만들어내는 형식

으로 그들만의 창작을 시도한 것으로 보입니다.

최준식　그렇군요. 또 궁금한 것은 정악의 큰 특징 중의 하나로 느린 속도를 꼽는데 도대체 얼마나 느리기에 그게 음악의 특징이 되었느냐는 것입니다. 서양 고전 음악은 빠른 악장으로 시작해 중간에 느린 악장이 나오다가 마지막에 다시 빠른 악장으로 마치지 않습니까? 그에 비해 「영산회상」과 같은 우리 정악곡은 첫 곡이 느릴 뿐만 아니라 음악의 전반적인 속도도 아주 느린데 왜 그런 것인지 그 이야기를 같이 나누고 싶군요.

송혜나　우리 정악곡은 전체적으로 속도가 느린 가운데 모음곡이건 단일곡이건 대부분 천천히 시작해서 조금씩 빨라지는 구조로 되어 있습니다. 모음곡인 「영산회상」 아홉 곡의 구성도 그런 식입니다. 첫 곡(상영산)은 매우 느립니다. 이후 점차 빨라져 마지막 곡(군악)이 가장 빠릅니다. 하지만 이는 서양 음악의 가장 빠른 속도는 결코 아닙니다.

최준식　가장 느린 첫 곡인 「상영산」의 빠르기가 얼마나 되나요?

송혜나　정말 느립니다. 1분에 25박 내지 35박 정도인데 서양 음악에서 가장 느린 「라르고」가 1분에 40박이니 「상영산」이 얼마나 느린지 알 수 있지요. 국악곡의 장단을 서양의 메트로놈으로 잰다는 게 어불성설이기는 하지만 「상영산」 같은 곡은 애당초 메트로놈으로는 그 박자를 가늠할 수 없습니다. 메트로놈에는 이렇게 느린 박자가 표시되어 있지 않기 때문입니다.

최준식　그렇군요. 나도 유교에서는 빠른 음악을 좋아하지 않는다는 사실을 잘 알고 있습니다. 『논어』 「위령공」 편에 보면 공자가 당시 정

(鄭)나라 음악이 음탕하다는 표현을 썼는데 그것은 그 나라 음악이 빨라졌기 때문입니다. 그런데 기록에는 안 나오지만 위나라의 음악도 빨라졌던 모양입니다. 그런 탓으로 생각되는데 중국이나 조선에서 음란한 음악을 이를 때면 '정위지음(鄭衛之音)'이라 하지 않습니까?

송혜나 맞습니다. 유교도들은 이상하리만큼 느린 음악을 선호했습니다. 선생님, 사정이 그렇게 된 연유가 있는지요.

최준식 내 생각에는 무엇보다도 공자는 감성에 호소하는 음악이 아니라 이성에 호소하는 음악을 들어야 한다고 생각했기 때문이 아닐까 합니다. 그는 음악이 느려야 충분히 생각하면서 음미할 수 있다고 여긴 것 같습니다. 음악이 빠르면 그 음을 따라가느라 생각할 겨를이 없지 않겠습니까?

송혜나 선생님 말씀은 저뿐만 아니라 평소에 왜 우리 정악은 그토록 느린지에 대한 의문을 품고 있던 분들에게 이해의 단초가 되는 탁견 같습니다. 국악계의 통설에 따르면 서양 음악은 맥박으로 박자를 만든 반면 한국 음악은 마시고 내쉬는 호흡에 기초해서 박자를 만들어 느려졌다고 합니다. 그러니 국악의 박자가 느릴 수밖에 없었겠지요. 그러나 이「영산회상」도 천천히 빨라져서 여덟째 곡인「타령」악장에 가면 아주 경쾌해집니다. 정악이지만 어깨가 들썩일 정도입니다.

최준식 중앙대학교에 계셨던 전인평 교수께 들은 바로는「타령」악장은 속악에서 영향받은 것일 거라더군요. 그러니까 속악의 음악을 정악에 편입시켰다는 거예요. 마지막 악장인「군악」으로 가면 그 속도가 8분음표를 1분에 120박 연주하는 속도가 된다고 하니 상당히 빨라진 것

을 알 수 있습니다. 그런데 내가 알기로는 이 정악곡들이 시대가 뒤로 갈수록 속도가 빨라졌다고 하던데 맞습니까?

송혜나　네, 맞습니다. 정악은 공자가 그렇게 경고를 주었음에도 불구하고, 또 조선의 대신들이 그렇게 상소를 올리고 경계를 했음에도 불구하고 조선 후기로 갈수록 빨라지게 됩니다. 원래 「영산회상」 같은 궁중 음악은 변화가 있으면 안 되는데 조선 후기로 가면 전기보다 그 속도가 약 1배 반 빨라집니다. 이것은 다른 정악곡들도 마찬가지입니다. 예를 들어 가곡 같은 정가(正歌)도 조선 후기로 오면 빨라집니다. 빨라질 뿐만 아니라 음역도 높아집니다. 이것은 어쩔 수 없는 일이겠지요. 음악은 아무래도 감성에 속한 예술이라 감성에 충실하다 보면 음이 높아지거나 빨라질 수밖에 없으니까요.

최준식　음악이 낮거나 느리면 한마디로 재미가 없지 않겠어요? 좌우간 그건 그렇고, 다음 질문을 해보죠. 「영산회상」은 도대체 언제 연주가 되었나요? 용도가 있을 것 아닙니까?

송혜나　「영산회상」을 비롯한 정악곡들은 기본적으로 춤의 반주 음악으로 쓰였습니다. 「영산회상」은 궁중 무용의 하나였던 '학연화대처용무합설(鶴蓮花臺處容舞合設)'이라는 춤의 반주로 쓰였죠. 춤의 이름이 거창하지요? 이 춤은 처용무와 학무를 같이 추는 춤입니다. 학무를 출 때 연꽃으로 대를 만들어놓기 때문에 연화대라는 용어가 들어간 것이고요.

최준식　그렇군요. '학연화대처용무합설'은 지금도 인기가 많은 춤이죠. 그런데 「영산회상」에는 사실 세 종류가 있지 않습니까? 그 이야기를

빼고 지나가자니 영 찜찜하군요.

송혜나　그렇기는 해요. 그럼 간단하게 볼게요. 「영산회상」은, 중심이 되는 악기나 음역에 따라서 세 종류가 있습니다. 우선 일반적으로 「영산회상」이라고 하면 「중광지곡(重光之曲)」이라는 이름으로 불리는데 다르게 표현할 때에는 「현악영산회상」 혹은 「줄풍류」라고 합니다. 이는 거문고를 위시한 가야금 등의 현악기 멜로디가 중심이 되어 연주되는 「영산회상」입니다. 그런가 하면 대금이나 피리 같은 관악기가 중심이 되는 「영산회상」도 있습니다. 이 곡의 이름은 「표정만방지곡(表正萬方之曲)」 또는 「대풍류」라고 하는데 관악기가 중심이 되기 때문에 「관악영산회상」이라고도 불립니다. 마지막으로는 「현악영산회상」의 음을 전체적으로 4도 낮추어 만든 곡이 있는데 이것은 「유초신지곡(柳初新之曲)」이라는 이름으로 불립니다. 이 곡은 특히 궁중무용 가운데 우리에게 가장 잘 알려진 '춘앵전'의 반주로 쓰이지요.

최준식　아이고 뭐가 이렇게 복잡합니까? 속칭까지 많으니 뭐가 뭔지 잘 모르겠습니다. 음악이라는 것은 이렇게 말로만 설명하는 것으로는 한계가 있습니다. 음악을 들으면서 설명을 들어도 알까 말까 한데 이렇게 생소한 음악을 말로만 들으니 도무지 이해가 안 됩니다.

송혜나　선생님의 심정을 잘 이해합니다. 저뿐만 아니라 국악을 전공하는 사람들조차도 이론을 공부할 때 처음에 이걸 접하고 외우면서 꽤 힘들어하거든요. 게다가 「영산회상」의 세 가지 버전을 이르는 명칭이 각각 적어도 세 개씩이나 되고 그걸 책이건 악보이건 방송이건 간에 혼용해서 다 쓰고 있으니 그 복잡함이란 이루 말할 수 없습니다.

최준식 　이런 상황을 바꾸려면 많은 노력이 필요할 겁니다. 속악인 경우
에는 그래도 다가가기가 비교적 쉽습니다. 판소리나 민요는 금방 공
감할 수 있습니다마는 정악은 이렇게 제목도 어렵고 속도도 느리고
해서 제대로 감상하려면 시간이 정말로 많이 필요합니다. 어려운 제
목은 차치하고라도 몇 년을 꾸준히 들어야 그 진가를 알 수 있지요.

송혜나 　그런데 아주 느린 노래인 정가(특히 가곡)를 가지고 유럽에서 공
연한 분들의 이야기를 들어보면 외려 그 사람들은 느린 정악을 더 좋
아한다고 해요. 한국에서는 인기가 형편없는데 말입니다.

최준식 　정악은 문화적 식견이 뛰어난 사람들만 좋아하는 것 같아요. 유
럽, 특히 프랑스 사람들은 그들의 문화적 두께가 대단하니 이런 고고
한 음악을 금세 알아차린 모양입니다. 우리나라도 사정이 점점 좋아
지겠지요. 자, 이제 「영산회상」 이야기는 에서 마치기로 하고 또 다른
불교 음악인 「회심곡」으로 넘어가봅시다.

가장 유명한 불교 음악, 「회심곡」의 정체

송혜나 　불교 계통의 음악 중에 「회심곡」보다 인기가 많은 곡은 없습니
다. 「회심곡」 하면 김영임 같은 명창이 머리에는 고깔을 쓰고 손에는
꽹과리를 들고 두드리면서 노래하는 모습이 연상되실 겁니다.

최준식 　그래요. 나는 이 노래 말고 불교와 관계된 노래가 더 있는지 생각
해보았는데 당최 생각이 나지 않습니다. 영산재도 관람해봤지만 바라

춤 이외에는 기억에 남는 것이 별로 없습니다. 물론 영산재에서도 회심곡이 나오기는 합니다. 그런데 내가 보기에는「회심곡」이 대중적인 인기를 끌게 된 것은, 이 노래가 지닌 불교적인 내용 덕분이 아니라 효와 관계된 유교적인 내용 때문인 것 같습니다.

송혜나 바로 보셨습니다. 보통「회심곡」은 불교의 대중적인 포교를 위해서 알아듣기 쉬운 한글 사설을 민요 선율에 얹어 부르는 노래로 알려져 있습니다. 국문학계에서는 이 곡을 만든 사람을 휴정, 그러니까 서산대사로 상정하고 있는데, 글쎄요 그게 정확한 정보인지 아닌지는 잘 모르겠습니다.

최준식 맞습니다. 불교 쪽의 문헌에는 서산이 이런 노래를 만들었다는 기록은 없습니다.「회심곡」같은 민속 노래는 그 최초의 작자를 아는 일이 거의 불가능할 겁니다. 그런데도 이 곡의 작자를 서산이라고 한 것은 그가 조선조 때 가장 유명한 승려이기 때문에 그렇게 한 것이 아닌가 합니다. 어떻든 작자에 대한 상황은 이렇게 정리해 두고「회심곡」의 내용을 봅시다.

송혜나 「회심곡」의 큰 줄기는 대체로 둘로 나눌 수 있습니다. 우선 '인간으로 태어나서 부모에게 길러졌으니 부모의 은혜를 반드시 알아라'는 내용이 앞부분에 나옵니다. 이 부분에서는 우리가 부모에 의해 어떻게 양육됐는지에 대해 아주 실감 나게 묘사하고 있습니다. 바로 이것이 대중들의 감동을 자아낸 것 같아요. 내용이 매우 유교적이지요?

최준식 「회심곡」에『부모은중경』이라는 불교 경전의 내용이 들어 있다고 들었는데 바로 이 부분이었군요.

송혜나 『부모은중경』은 이름은 들어보기는 했지만 저는 정보가 별로 없습니다. 선생님, 이게 어떤 경전인지요?

최준식 『부모은중경』은 간단하게 말하면 중국인들이 만들어낸 위경(偽經), 그러니까 가짜 경전입니다.

송혜나 네? 가짜 경전이라고요?

최준식 불교는 기본적으로 출가해서 깨닫는 것을 목적으로 삼는 종교이기 때문에 사실 효와는 별 관계없는 종교입니다. 따라서 불교에는 부모에게 효하는 것을 칭송하는 경전은 있을 수 없습니다. 그런데 그 불교가 중국에서 포교되면서 유교의 효와 정면으로 부딪히게 되었습니다. 당시 유교도들은 불교가 효를 등한시하는 것을 끊임없이 비판했습니다. 특히 승려들의 태도가 비난의 대상이었습니다. 부모 봉양을 뒤로 한 채 집을 나가지를 않나, 또 부모에게 받은 머리를 깎는 등 유교의 입장에서는 비판할만한 거리가 많았죠. 이런 비판에 대응하고자 불교도들은 가짜 경전을 만들어냅니다. 이게 바로 『부모은중경』입니다. 이 경전의 주 내용은 부모의 은혜는 하도 커서 갚을 수 없다는 것인데 이것이 「회심곡」에 그대로 반영된 것으로 보입니다.

송혜나 그렇군요. 잘 알겠습니다. 「회심곡」의 앞부분이 부모의 은혜를 알아야 한다는 내용이라면, 뒷부분에는 죽음에 관한 이야기가 나옵니다. 인생은 무상하니 정신 차리고 살고 쓸데없는 욕심부리지 말라고 간곡하게 충고합니다. 이윽고 죽을 때가 되면 저승사자가 찾아옵니다. 「회심곡」은 이 저승사자가 망자를 찾아내 끌고 가는 장면을 상세하게 묘사하고 있습니다. 그렇게 끌려가서 저승에 도착하면 생전에

한 행동에 따라 지옥에 떨어지거나 극락에 간다고 하면서 악행과 선행에 대해 자세히 말해주고 있습니다. 특히 지옥에 대한 설명과 묘사가 자세해서 재미있습니다. 부모에게 효도하지 않고 동기 간에 화목하지 않은 사람들은 풍도 지옥이나 한빙 지옥, 그리고 도산지옥 같은 다양한 지옥에서 알아서 붙잡아 가니 조심하라고 하는 내용이지요.

최준식 하하. 나도 그 부분을 아주 재미있게 들었어요. 상여소리와 같은 부분도 많습니다. 가령 저승사자가 찾아와서 저승으로 끌려가지 않겠다는 혼을 마구 몰아가는 모습이 나오는데 이것은 상여소리에 그대로 나옵니다.

송혜나 그래서 그런지 어떤 지방에서는 상여소리를 아예 「회심곡」이라고 부르기도 하더군요. 저승사자가 찾아오고 혼을 저승으로 데려가는 부분은 각 지방의 민요의 조에 맞게 그 선율이 바뀝니다. 그것은 당연한 것이겠지요. 아리랑도 지방마다 다 다른 조로 부르는 것처럼요.

최준식 여하튼 「회심곡」을 듣다 보면 유교적인 가르침과 불교적인 가르침이 오묘하게 결합되어 있는 느낌을 받습니다. 앞부분에서는 부모에 대한 은혜를 생각하고 효행할 것을 주문하면서 사람들의 주의를 끕니다. 그러다 중반 부분부터는 불교로 선회해 착한 일을 많이 해서 죽은 다음에 부디 극락으로 가라고 타이릅니다. 그러니까 결국은 인과 업보 사상을 따라 좋은 업을 많이 지어 인생을 허비하지 말고 죽어서 좋은 곳으로 가라고 하는 것입니다.

송혜나 이해하기 쉽게 정리를 잘해주셨네요. 「회심곡」은 결국 불교적인 세계관을 민중들에게 가르치는 것을 목적으로 만들어진 음악이라고

할 수 있겠습니다. 그래서 어떤 사람은 이 노래가 임진란과 병자란이라는 두 전쟁을 겪는 바람에 흉흉해진 민심을 달래기 위해 만들어졌다고 주장하기도 합니다.

최준식 「회심곡」은 분명히 일반 불교도들에게 불교의 핵심 사상인 업보설과 극락왕생을 가르치는 데에 효력이 있었을 겁니다.

마무리하며

최준식 자, 이제 다 되었나요? 고려 불화 〈수월관음도〉를 최종적으로 마칠 시간이 되었습니다. 참으로 긴 이야기를 심도 있게 나누었습니다. 나도 내가 알고 있는 종교 이야기를 송 선생과 같이 나눌 수 있어서 보람이 있었습니다. 마지막으로 우리가 들었으면 하는 음악을 추천하는 것으로 이번 시간을 마치도록 하지요.

송혜나 저는 오늘 〈수월관음도〉라는 큰 스케일의 영화 한 편을 본 느낌입니다. 그만큼 제게도 유익한 시간이었습니다. 추천 음악은, 욕심을 낸다면 오늘 우리가 다룬 두 곡을 다 들어보면 좋겠다는 생각입니다. 우선 「영산회상」은 워낙 대작이라 국립국악원 정악단이 연주한 것을 듣는 게 가장 무난할 것입니다. 다만 아홉 곡 전곡을 감상하려면 약 40분이라는 긴 시간이 필요합니다. 그 시간이 너무 길다고 느끼시면 그중에 한 곡을 따로 감상하셔도 좋습니다.

최준식 「회심곡」은요?

송혜나 「회심곡」은 여러 사람들이 부른 것이 있습니다. 앞서 거론한 김영임은 물론이고 안비취, 이춘희, 이은관의 「회심곡」도 좋습니다. 그리고 이분들보다 연배가 밑인 이광수의 「회심곡」도 있습니다. 이 노래들은 각기 다른 특색을 갖고 있기 때문에 어떤 노래가 제일 낫다고 할 수는 없습니다. 들어보시고 마음에 와닿는 분의 노래를 들으면 되겠습니다. 그러나 꼭 가사를 옆에 놓고 보면서 들으시기 바랍니다. 이 노래는 가사가 중요하기 때문입니다.

최준식 마지막까지 좋은 정보 고맙습니다. 나는 효도할 부모는 모두 타계했지만 효의 마음을 갖고 동시에 탐욕을 버리고 극락왕생하겠다는 마음을 갖고 들어보겠습니다. 고맙습니다.

9장

아흔아홉 칸 집 후원의 밀회

신윤복, 『혜원전신첩』 중 〈연당야유도〉, 18세기 중엽~19세기 초(국보 제135호)

대저택 후원의 연못가에서

최준식 이번 그림은 가야금을 연주하는 기생이 등장하는 유명한 그림이
 군요.

송혜나 네. 이번에 볼 그림은 혜원 신윤복의 〈연당야유도(連塘野遊圖)〉입
 니다. 간송미술관이 소장하고 있는 혜원의 풍속화첩에는 모두 30점의
 작품이 들어 있는데요, 〈연당야유도〉는 앞서 본 〈주유청강〉과 마찬
 가지로 이 풍속화첩에 있는 그림입니다. 이 역시 노트북만 한 크기로
 18세기 중엽에서 19세기 초에 그려진 것으로 추정됩니다. 〈연당야유
 도〉는 양반 세 명이 연꽃이 가득 핀 연못이 있는 후원에 모여 기녀 세
 명과 함께 가야금을 즐기며 노는 장면을 그린 그림입니다. 그림 속 인
 물들이 가야금을 들으며 연꽃을 감상하고 있기 때문에 〈청금상련(廳

琴賞蓮〉〉이라는 제목으로 불리기도 합니다.

최준식 이 그림 역시 신윤복 그림답게 양반과 기생 커플이 등장합니다. 혜원은 양반 사회를 그림으로 비판하는 데 일가견이 있는 사람입니다. 풍속화첩에 수록된 대부분의 작품이 그러한데요, 이 그림 역시 그런 뜻을 담고 있습니다. 앞서 우리는 〈주유청강〉을 통해 신윤복이라는 인물과 그의 풍자적인 면모를 구체적으로 보았습니다. 이 그림 역시 혜원만의 독특한 기법으로 조선 후기 양반 사회의 윤리관이 몰락하는 모습을 고스란히 그려내고 있죠.

송혜나 맞습니다. 신윤복의 풍속화에는 풍자의 성격을 띠는 에로틱한 장면이 많이 나오는데, 특히 양반들과 기생들을 등장시켜 양반 사회에 대한 그의 비판적인 속내를 노골적으로 드러내는 것으로 유명하지요. 남녀의 애정을 표현하고 있는 방식이 당시 기준으로 보면 파격적이고 외설적이지만 하나같이 격조 높은 작품이라는 데에는 이견이 없습니다. 그런데 이번 그림 〈연당야유도〉에는 그런 에로틱한 장면과 더불어 우리나라 대표 현악기인 가야금이 등장합니다. 그래서 더욱 주목되는 그림입니다.

최준식 조선 풍속화 중에 이렇게 양반들의 유흥 장면에 가야금이 등장하는 경우는 드뭅니다. 주로 거문고가 등장하지요. 게다가 이 그림처럼 가야금이 단독으로 등장하는 경우는 아마 거의 없지 않나 싶습니다.

송혜나 그래서 오늘은 〈연당야유도〉라는 그림을 살펴보면서 우리나라 대표 현악기인 가야금에 대한 이야기를 깊이 나눠보겠습니다.

최준식 좋습니다. 오늘도 기대가 됩니다. 그러면 가야금 이야기는 후반

부로 잠시 미뤄두기로 하고 그림 속 배경이 되는 후원이 도대체 어디인지 그 장소에 대한 이야기와 인물들의 면모를 차례로 살펴보기로 하지요. 우선 이 범상치 않은 큰 규모의 후원은 어디인가요? 싱그러운 연잎과 꽃이 가득한 연못에 소나무 같은 큰 나무들이 있는 모습이 예사롭지 않습니다. 그림에는 장소에 대한 정보가 적혀 있지 않으니 더욱 궁금합니다.

송혜나 마침 KBS의 〈역사스페셜〉이라는 프로그램에서 이 그림의 배경이 되는 후원이 어디인지를 추정해본 적이 있는데요, 그 내용을 참고하면서 설명해보겠습니다. 방송에서는 우선 그려놓은 후원의 규모가 워낙 크기 때문에 육조의 관아일 가능성을 염두에 두고 검증해보더군요. 그런데 관리들의 휴식 장소였던 관아에는 하나같이 울타리가 쳐진 행각이 있었던 반면 〈연당야유도〉 속 후원에는 행각이 없었습니다. 육조의 관아가 아니었던 것이지요.

최준식 양반들이 옷을 입고 있는 모양새로 봐서도 관아는 아닌 것 같군요. 그렇다면 이 후원은 이른바 아흔아홉 칸 사대부 집의 후원일 수밖에 없겠습니다.

송혜나 맞습니다. 이 그림의 배경은 아흔아홉 칸 집이라 일컬어지는 어느 고관대작의 고급 주택의 후원으로 추정됩니다. 선생님도 아시다시피 여기서 아흔아홉 칸이란 그 집의 실제 칸 수가 그렇다는 뜻은 아니지요. 상징적인 숫자로서 양반 가옥의 상한선입니다. 아무리 부자였어도 양반은 아흔아홉 칸 이상은 못 짓는 시대였으니까요.

최준식 그렇다면 실제 사대부들의 대저택에 딸린 후원이 어떤 구조였는

지를 살펴봐야겠는데요? 당시 권문세가들이 살던 곳은 북촌입니다. 그러나 일제기가 되자 권문세가들은 더 이상 이곳에 살 필요가 없었기 때문에 각자의 고향으로 떠나지요. 그리고 그렇게 텅 빈 한옥들은 1930년대 이후에 정세권(1888~1965) 같은 디벨로퍼(부동산 개발 사업가)들이 사들이는데, 그들은 큰 집의 필지를 작게 나누고 거기에 작은 집들을 여러 채 지어 팔았습니다. 그래서 현재 북촌 한옥마을에서는 조선 후기에 있던 아흔아홉 칸 저택의 온전한 흔적은 찾아볼 수 없습니다. 그나마 현재 남아 있는 북촌 한옥 가운데 후원이 딸린 서울의 아흔아홉 칸 사대부 집의 규모를 가늠해볼 수 있는 곳은 윤보선 고택이나 2016년에 보수를 마치고 문을 연 백인제 가옥* 정도가 아닐까 합니다.

송혜나 선생님께서는 1990년대 말부터 북촌 일대에 대한 답사와 조사, 저술 작업을 꾸준히 진행하고 계시잖아요? 그래서 북촌에 대해서는 누구보다도 잘 아실 겁니다. 현재 북촌 한옥마을에 조선 시대 아흔아홉 칸 사대부 집이 남아 있지 않아서인지 〈역사스페셜〉 팀에서는 궁궐 안에 지은 유일한 사대부 주택으로 유명한 창덕궁 연경당(演慶堂) 옆에 있는 후원과 이 그림을 대조해보더군요.

최준식 그랬습니까? 참고로 연경당은 순조(1827년경) 때 창덕궁 후원 안에 지은 집입니다. 현재 모습은 고종(1865년경) 때 새로 지은 것으로

* 그러나 백인제 가옥은 근대적 양식을 비교적 폭넓게 수용한 건축물로서, 온전한 사대부 가옥으로 보기 힘들다.

추정되는데 아흔아홉 칸 사대부 살림집을 본떠 지은 겁니다(원래는 약 120칸이었으나 현재 규모는 109.5칸). 궁궐 후원 안에 지었지만 전형적인 조선 상류 주택의 규범에 따라 사랑채(연경당은 사랑채의 이름이자 집 전체 이름), 안채, 안팎으로 두른 두 겹의 행랑채, 반빗간(반찬 만드는 곳), 서재, 후원, 정자와 연못 등을 완벽하게 갖춘 주택 건축으로 알려져 있습니다. 물론 서재는 청나라풍 벽돌 등을 사용해 이국적인 느낌이 들지만 말이죠.

송혜나 왜 이런 사대부 집을 궁궐 안에 지었는지에 대해서는 정확하게 알려진 정보가 없습니다. 연경당이 현재 모습을 갖추게 된 시기도 역시 불분명합니다. 다만 정황상 〈연당야유도〉 속 배경이 되는 후원과 축조 시기가 비슷할 것으로 보입니다.

최준식 그럼 창덕궁 후원 영역에 있는 연경당 주변 연못과 그림 속 후원의 면모를 비교해봅시다.

송혜나 우선 연못의 마감 기법이 서로 동일합니다. 큰 돌로 도랑을 마감하고 네모나게 잘 다듬은 돌로 연못 주변을 쌓아 놓은 모습이 거의 같습니다. 그리고 그림을 보면 계단식으로 두 개의 단을 쌓아 소나무를 심고 맨 뒤(그림 윗부분)에는 담장을 쳐 놓았죠. 이것도 연경당 옆의 연못과 비슷한 모습입니다. 그리고 그림 오른쪽에는 기와를 얹은 돌담이 보입니다. 그러니까 전체적인 분위기로 보면 그림 속 후원과 연경당 옆 연못의 모습이 같습니다. 그런데 연경당은 상류 사대부 저택의 전형적인 모습이라 하니 〈연당야유도〉의 배경이 되고 있는 후원은 정황상 아흔아홉 칸 사대부 저택의 후원으로 보는 게 맞겠습니다.

당상관 '나으리'와 의녀 기생

최준식 어떻든 배경이 어딘지는 짐작한 대로 답이 나오는군요. 이런 고급 주택 후원에서 여흥을 즐길 정도라면 그림에 등장하는 세 양반의 신분이 보통 이상이었을 텐데요, 추정이 가능한가요?

송혜나 네. 의복의 면모를 보면 이들의 신분이 어느 정도 드러납니다. 결론부터 얘기하면 이들은 모두 지체가 높은 양반들입니다. 그림에 등장하는 양반은 모두 셋이지요. 짝을 맞추어 여성도 세 명이 등장하는데요, 죽부인이 등장하는 것으로 보아 무더운 여름날에 벌인 파티인가 봅니다.

최준식 그럼 양반들의 면모를 보면서 이들의 신분을 구체적으로 추정해 보지요.

송혜나 모두 풍채가 상당히 좋아 보이는데요, 양반들의 외모, 특히 수염이 난 정도를 보면 서로 연배가 비슷한 것처럼 보입니다. 왼쪽에 있는 사람을 제외하고는 두 사람은 말총으로 깔끔하게 만들어진 고급 갓을 쓰고 의관을 제대로 갖춘 차림새입니다.

최준식 그리고 보니 왼쪽에 있는 양반은 바닥에 사각형 모양의 관을 벗어놨군요. 갓은 어디에도 안 보이고요.

송혜나 그런데 이 양반이 벗어놓은 관은 상단이 아랫부분보다 넓습니다. 이것은 사방관입니다. 양반들은 보통 집에서는 갓을 쓰지 않았습니다. 얼마나 번거롭겠어요. 대신 평상시에는 가장 보편화된 정자관이라는 관모를 썼는데 각자의 취향에 따라 다양한 관을 만들어 썼습니

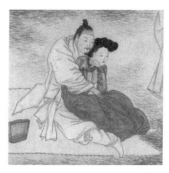

〈연당야유도〉 일부

그림에 등장하는 세 양반의 차림새로 이들의 신분을 유추해볼 수 있다.

사방관을 쓴 이광사의 초상(왼쪽)과 정자관을 쓴 이황의 초상(오른쪽)

다. 이 사방관도 그 다양한 관모 중의 하나라고 보면 됩니다.

최준식 이런 갓이나 관으로는 이들의 정확한 신분을 가늠하기가 어려운
데요, 의상에서 다른 힌트가 있나요?

송혜나 물론 있습니다. 특히 이들의 갓끈(갓에 매다는 장신구)이나 도포,
그리고 도포에 두른 띠를 보면 이 세 명의 주인공은 당상관 이상, 그

러니까 정3품 이상의 특권층에 있는 양반들임을 알 수 있습니다. 특히 중앙에 서 있는 풍채 좋은 양반이 이들의 신분을 구체적으로 추정하게끔 해주고 있는데요, 그럼 다소 거만한 듯 팔자 다리를 하고 위풍당당하게 서 있는 이 양반을 좀 더 들여다보겠습니다. 우선 앉아 있는 두 사람과는 도포 색이 다르지요?

최준식　약간 누런 빛이 도는 비단으로 보이는데요.

송혜나　네, 이 양반이 입은 도포용 비단은 중국에서 수입한 고급 원단일 것이라고 하더군요. 이 양반의 갓끈 역시 예사롭지 않습니다. 컬러로 보면 노란빛이 역력한데요, 호박(瑚珀)으로 만든 갓끈이 틀림없다고 합니다. 갓끈은 신분과 관직에 따라 재료를 달리했습니다. 나무, 상아, 오죽(烏竹), 호박 등의 재료로 만드는데 이 중에서 호박으로 만든 갓끈은 당상관 이상만이 사용할 수 있었습니다.

최준식　그렇군요. 갓끈은 갓을 고정하는 역할도 합니다만 갓을 장식하고 권위를 나타내는 장식품의 용도로 쓰이기도 했습니다. 사대부들의 의관인 갓에는 사실 장식할만한 데가 없어요. 따라서 사대부들은 그 대안으로 갓끈을 여러 가지 귀한 보석으로 제작했고 그 재질이나 장식의 정도에 따라 자신의 권위와 지위를 나타내곤 했습니다. 서 있는 양반의 갓끈이 당상관 이상이 하던 호박으로 만든 갓끈이라고 하니 함께 등장하는 나머지 두 양반도 같은 신분이겠군요.

송혜나　그렇겠지요. 게다가 이 서 있는 양반이 도포에 두른 띠도 범상치 않습니다. 이 역시 컬러로 보면 붉은색(자주색)입니다. 이 역시 당상관 이상이 사용하던 색입니다. 이렇게 도포나 갓끈, 그리고 도포에 두른

띠를 통해 이 그림에 등장하는 세 양반의 신분은 당상관 이상의 고급 관료라는 것을 알 수 있습니다.

최준식 이들이 후원의 규모에 걸맞은 높은 신분일 것이라는 짐작은 했습니다만 이렇게 의복만으로도 당상관 이상의 신분이라는 구체적인 정보가 드러나는군요. 역시 그림은 여러 학문의 정보를 합쳐야 제대로 볼 수 있습니다. 그러면 이번에는 함께 등장하는 세 여성의 면모를 살펴보지요. 물론 이 여성들은 기생입니다.

송혜나 맞습니다. 그런데 여기에는 아주 특별한 기생이 포함되어 있습니다. 세 여성은 당시 유행하던 가채 머리를 하고 있습니다. 하지만 이 가운데 한 여성은 가채 위에 네모난 검은색 모자를 쓰고 있죠? 눈여겨볼 기생은 바로 이 검은색 모자를 쓰고 담뱃대(장죽대)를 들고 있는 여성입니다. 담배만 피우고 있는 게 다소 무료해 보이기도 하고 여유로워 보이기까지 하는데요, 이 기생은 나머지 두 기생과는 조금 다른 특별한 기생으로 봐야 할 겁니다. 이와 관련해 선생님은 혹시 〈주유청강〉 편에서 나눈 이야기를 기억하시는지요.

최준식 물론입니다. 이 기생이 쓴 모자는 의녀들이 쓰는 가리마라고 하는 것입니다. 〈주유청강〉 편에서 가리마 이야기를 나누며 〈연당야유도〉 편을 기약했었는데 이제 그 이야기를 할 때가 됐군요.

송혜나 맞아요. 먼저 〈주유청강〉에서 나눈 내용을 간단하게 되짚어드릴게요. 말씀하셨듯이 가리마는 의녀들이 썼던 모자입니다. 그런데 이들 중 일부는 차츰 기녀 역할까지 하게 됩니다. 연산군 때 궁궐 잔치에 나이 어린 의녀를 뽑아 단장시켜 부르는 것이 상례화되었다고 하

〈연당야유도〉 일부
그림에 등장하는 기생 셋 중 한 명이 가리마를 쓰고 있다.

죠. 미모가 출중한 의녀들에게 악가무(樂歌舞)를 익히게 하고 기녀와 함께 연회에 불러내기 시작한 겁니다. 이로써 소위 약방기생이라 불리는 의녀들이 나오게 됩니다. 그러다가 18세기가 되자 고위직 사대부들이 이 의녀들을 자기 집에 몰래 숨겨두고 잔치를 벌일 때 기생 일을 시키는 일이 비일비재해집니다. 급기야 영조 때에는 어느 대신이 (의녀) 기생을 데리고 사는지 조사하는 기생 수검까지 하게 되었다고 하지 않았습니까?

<u>최준식</u> 어떻게 이런 일들이 일어났는지 의녀 이야기를 조금 더 해보지요. 의녀는 지금의 의사는 아닙니다. 여성의 몸에 손을 대야 하는 일을 하며 남성 의원을 보조했지요. 게다가 이들은 천민 출신으로서 관비 중에 선발된 어린 소녀들이죠. 그러니 글을 알 리가 없습니다. 그래서 의녀들에게 의술을 가르치기 전에 반드시 먼저 글자를 가르쳤다

고 합니다. 천자문, 효경 등을 통해 어느 정도 글을 터득하게 한 후에
야 침술과 뜸 뜨는 법, 산파술 등의 의술을 가르쳤다고 하더군요.

송혜나 그리고 총명한 이는 따로 특별 교육을 시켜 문리(文理)를 통하게
했습니다. 이렇게 의녀 제도에는 급을 두었습니다. 그에 따라 현장에
배치되었다고 하는데요, '내의녀'라고 많이 들어보셨을 겁니다. 이들
은 궁궐 여성들의 병을 담당하는 극소수의 엘리트 의녀들입니다. 그
아래 수준의 의녀들은 궁궐 밖 일반 부녀자들의 병을 담당했고요.

최준식 그 외 대부분의 의녀들은 사실 병을 제대로 돌볼 만한 수준이 아
니었다고 하지요.

송혜나 그렇습니다. 바로 그들 의녀 그룹이 기녀 역할을 겸한 것으로 보
입니다. 재미있는 사실은 그들은 간단한 의술 행위나 기녀 일 이외에
도 형사 역할을 맡기도 했다는 점인데요, 궁중 여성과 사대부 여성들
의 범법 행위에 대한 수색이나 체포, 심지어 혼수가 사치스러운지 아
닌지 여부를 감시하는 데에도 파견되었다고 합니다. 왕실 여성들에게
내려진 사약도 그들의 몫이었고요.

최준식 의녀 기생들의 활동 범위가 대단했군요. 흥미롭습니다.

송혜나 여하튼 의녀의 기생화는 여러 차례의 시정 요구에도 불구하고 조
선 말기까지 지속됩니다. 인기가 있었기 때문일 테지요. 특히 고위 관
료들에게는 기방의 기생들보다 의녀 기생들의 인기가 많았던 모양입
니다. 그 이유로는 뭇 여성들과 달리 사대부들과 어느 정도 대화가 가
능했기 때문이라는 의견도 있습니다.

최준식 자, 그러면 〈연당야유도〉를 보면서 의녀 기생 이야기를 마무리해

보죠. 신윤복은 바로 당시의 그런 양반들의 문란한 세태를 은밀하게 드러내고 풍자하기 위해 이 그림을 그렸을 겁니다. 그런 의미에서 본다면 이 그림 속에 등장하는 가리마를 쓴 여성은 고위 관료인 이 집 주인이 몰래 숨겨 놓은 궁의 의녀일 가능성이 매우 큽니다.

송혜나 같은 의견입니다. 앞서 제가 의녀 기생은 가장 낮은 등급의 의녀들이 담당했다고 말씀드렸잖아요? 의녀의 등급은 모자 색으로도 구분됩니다. 그들의 모자는 계급에 따라 자주색, 녹색, 검은색으로 나뉘는데 그중에서 검은색이 가장 낮은 계급의 의녀용이었다고 합니다. 그림을 자세히 보면 이 의녀는 검은색 모자를 쓰고 있지요.

최준식 그렇군요. 이 의녀가 등장한다는 사실만으로도 세 양반의 신분이나 재력을 알 만하겠습니다. 그런데 이 세 명의 양반 중에 이 집은 과연 누구의 집일까요? 집주인이 누구냐는 말입니다. 충분히 짐작은 갑니다마는…….

은밀한 유흥과 적나라한 현장 스케치

송혜나 아마 선생님께서 생각하고 계시는 그 사람이 맞을 겁니다. 일반적으로도 그렇게 추정하고 있는데요, 그 주인공은 다름 아닌 맨 왼쪽에 사방관을 벗어놓고 젊은 기생을 안고 있는 사람입니다. 세 명의 양반 가운데 가장 자유분방한 '포즈'를 취하고 있지요. 유일하게 갓과 관을 모두 벗은 상태이고요. 아무리 집이라도 정자관이나 사방관을 쓰

고 있는 게 일반적이기 때문에 자기 집이 아니라면 이런 모습으로 있는 게 불가능할 겁니다.

최준식 그렇겠지요. 주변의 시선이나 체면을 아랑곳하지 않고 과감하게 기생을 탐하고 있는 모습만 봐도 이 사람이 집주인이라는 것을 쉽게 짐작할 수 있습니다. 그런데 나는 이 대목에서 오히려 가운데 서 있는 양반에게 눈길이 갑니다. 근엄하고 점잖은 듯 보이지만 시선은 그 집주인 양반에게 가 있지 않습니까? 재미있는 것은 그 눈빛의 속내입니다. 부러움보다는 '쯧쯧쯧' 하며 흉을 보는 듯 동료들을 한심하게 바라보는 것 같습니다. 앞서 〈주유청강〉에서 이야기했듯이 신윤복은 치밀하게 계산된 장치들을 그림 속 적절한 곳에 넣어 감칠맛을 더하고 있다고 하지 않았습니까? 여기에서는 이 서 있는 양반을 바로 그런 상징적인 장치로 보아야 하지 않을까 합니다.

송혜나 저도 같은 생각입니다. 서 있는 양반은 이 유흥의 자리에 실제 참석한 인물로서 그려 넣은 것이라기보다는 당시 양반들이 자행하는 추한 행태를 진중하게 꾸짖고 있는 신윤복 자신을 의미한다고 볼 수 있을 겁니다. 고급 관료들의 은밀한 유흥 현장을 고발하듯 적나라하게 스케치하는 한편 자신이 직접 그림 속으로 들어가 다시 한 번 더 그 현장을 강하게 비난하고 있는 것이라고 할까요? 신윤복의 의중을 알 방도는 없지만 이렇게 해석하는 것도 정황상 무리는 아니겠지요.

최준식 그렇습니다. 양반들의 가식을 걷어낸 적나라한 현장의 가장 비중 있는 자리에 자신을 그려 넣어 당시 사회를 비난하고 있는 것 같습니다. 뱃놀이 장면을 그린 〈주유청강〉에서 하얀 띠를 맨 상중에 있는 양

반과 같은 역할이겠지요. 당시에는 비판받아 마땅한 양반들의 기생 파티가 시도 때도 없이 비일비재했던 모양입니다. 불법을 감행하면서까지 말이지요. 앞서 기생 수검 사건이 나왔는데, 영조 때 관료들이 하도 관기를 빼돌려 숨겨두자 모두 잡아들이도록 명했지만 어전 회의에 참석한 대신들조차 그들을 데리고 살았기 때문에 자진 신고하는 선에서 사태가 수습됐다는 것 아닙니까?

송혜나　어이없는 일이지만 대신들이 지수했으니 봐주고 끝낸 것이죠. 이후에도 양반 관료들은 의녀 기생은 물론 기생과 함께하는 유흥을 멈추지 않았습니다. 오히려 기생집(기방) 출입이 유행처럼 번졌으니까요. 특히 광화문 육조거리 주변에 기생집이 즐비했고 그런 탓에 그 주변에는 늘 젊은이들이 많았다고 합니다.

최준식　당시 기생집은 육조거리와 현재 중구 다동 일대인 다다골에 많았습니다. 주로 구불구불한 골목길에 있었기 때문에 기생집을 협사(구불구불한 골목)라고도 했는데요, 신윤복의 〈야금모행〉이 바로 이런 골목길에 있는 기생집에서 놀다가 통금에 걸린 양반들의 모습을 적나라하게 묘사한 그림입니다. 이런 그림은 〈연당야유도〉, 〈주유청강〉, 〈야금모행(夜禁冒行)〉 이외에도 더 있습니다. 가령 기생을 말에 태우고 양반 스스로 마부가 되어 꽃놀이를 가는 것을 그린 〈연소답청(年少踏靑)〉, 기생을 두고 양반들이 싸움 벌이는 것을 그린 〈유곽쟁웅(遊廓爭雄)〉, 그리고 궁 의녀 기생의 검무를 즐기는 모습을 그린 〈쌍검대무(雙劍對舞)〉 등이 그것입니다.

송혜나　특히 〈쌍검대무〉에 등장하는 검무는 궁중에서나 추던 귀한 춤인

〈야금모행〉

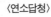

〈연소답청〉

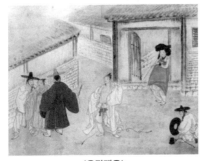

〈유곽쟁웅〉

〈쌍검대무〉

신윤복, 『혜원전신첩』, 18세기 후반

'검기무'입니다. 춤을 추고 있는 기생들은 고도로 훈련받은 궁의 의녀 기생이고요. 아무튼 이 작품들은 모두 기생들과 노니는 양반의 모습을 사실적으로 묘사하고 있는 동시에, 교묘하게 그림 속 주인공들과 어울리지 않는 생뚱맞은 양반 캐릭터 등과 같은 상징적인 장치를 넣어 양반 사회의 무분별한 유흥 문화를 단단히 꼬집고 있습니다.

최준식 자, 그림 이즈음에서 그림에 적어놓은 화제를 한번 살펴보는 것도 좋겠습니다. 사실 이 그림을 볼 때마다 의문이었던 것은 정선의

〈연당야유도〉 일부
화제 10자를 포함해 그림 윗부분이 잘려 있다.

〈인왕제색도(仁王霽色圖)〉와 마찬가지로 그림 윗부분 전체가 조금 잘려나가 있다는 점입니다. 화제 역시 일부가 잘려나간 상태입니다. 윗부분에 여백이 없고 소나무와 한자가 잘린 모양새가 못내 아쉽습니다. 언제 어떻게 이런 상태가 되었는지는 모르겠습니다만 다행히 화제를 파악하는 데는 전혀 문제가 없습니다.

송혜나　저도 이번에 자료를 찾으면서 다양한 버전의 〈연당야유도〉를 찾아봤지만 모두 윗부분이 잘린 상태였습니다. 무슨 사연이 있었던 것인지 궁금하지만 아쉬움을 뒤로하고 이 그림에 적어놓은 화제 이야기로 넘어가보지요. 보통 화제는 그림의 속내를 이해하는 데 직간접적인 도움을 줍니다.

최준식　그런데 이 그림의 화제는 앞서 본 〈주유청강〉과 마찬가지로 그리 결정적인 것 같지는 않군요.

송혜나　네. 모두 열 자로 되어 있는데요, '座上客常滿 酒中酒不空(좌상객상만 주중주불공)'이라 적혀 있습니다. 중국 후한(後漢)의 풍류 재상이

던 공북해(孔北海, 孔融, 153~208)가 사용하던 문구에서 가져온 것이라고 하는데, 해석하면 '좌상에는 손님들이 가득 차 있고 술항아리에는 술이 비지 않으니 나는 걱정이 없다'라는 뜻이 됩니다.

최준식　화제와는 달리 그림 어디에도 술항아리나 술병이 보이지 않는군요. 그림에는 가야금을 타는 기생 앞에 놓인 화로밖에 없습니다. 아마 담뱃불을 붙일 용도겠지요. 하지만 이런 파티에 술이 빠질 수 없으니 아마도 술상을 물린 이후의 상태를 그린 것인가 봅니다. 자, 이제 화제까지 살펴보았으니 이제 가야금 이야기로 넘어가봅시다. 송 선생이 가야금을 전공했었으니 기대가 됩니다.

1700여 년을 이어온 신라의 가야금

송혜나　벌써 가야금 이야기를 나눌 시간이 되었나요? 좋습니다. 화폭 오른쪽 아랫부분을 보시지요. 여기에 소나무 그늘 아래에서 연못을 바라보며 가야금을 타고 있는 기생이 있습니다. 그녀와 짝으로 보이는 양반은, 주변 사람들과 연꽃에는 관심이 없는 듯 담배를 태우며 오직 가야금 가락에만 몰두하고 있는 모습입니다.

최준식　그런데 이 양반이 참 재미있는 포즈를 하고 있어요. 죽부인을 활용하고 있는 모양새가 그렇습니다. 죽부인에 달랑 올라타 앉아 있지 않습니까? 내가 보기에는 무척 어색합니다. 둥근 죽부인을 의자처럼 그렇게 사용하는 게 일상적이었는지 아니면 체통 머리 없는 활용인지

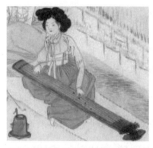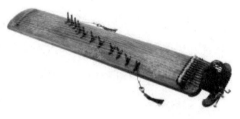

〈연당야유도〉의 가야금(왼쪽)과 현행 정악가야금(오른쪽)

는 잘 알 수 없지만 아무튼 재밌습니다.

송혜나 　정말 그러네요. 그런데 이 양반을 매료시킨 기생의 연주곡은 알
방도가 없습니다. 한 가지 알 수 있는 사실은 속도가 느리면서도 덤덤
한 음악을 연주하고 있을 것이라는 점입니다. 듣는 사람이나 연주하
는 사람의 감정을 자극해서 흥이나 슬픔을 유발하는 그런 음악은 아
니지요.

최준식 　그렇군요. 기생이 연주하고 있는 가야금은 신라 시대 우륵이 전
해준 바로 그 가야금이지요? 내가 알기로 조선 시대 때 이 악기로는
절대로 감정을 자극하는 음악을 연주하지 않았습니다.

송혜나 　맞습니다. 조선 시대는 음악이 빨라지면 나라가 망한다고 여겼고
느린 음악이 곧 좋은 음악이라는 생각을 하던 때입니다. 그리고 우륵
의 가야금은 신기하게도 고려와 조선을 거쳐 지금까지 그 생김새가
그대로 전해지고 있습니다. 이 악기는 조선의 상류층 음악으로 국악
에서 매우 중요한 비중을 차지하는 정악(궁중 음악, 풍류 음악)을 연주
하는 데 쓰이고 있습니다. 오늘날 우륵이 만든 이 악기는 정악가야금

토우 장식 항아리, 5~6세기(국보 제195호)
오른쪽은 '토우 장식 항아리'의 일부로, 가야금을 연주하는 사람의 모습이다.

이라 부릅니다. 〈연당야유도〉 속 가야금과 현행 정악가야금을 비교해보면 그 생김새가 같은 것을 알 수 있습니다.

최준식 우륵이 만들었다고 하는 가야금(현행 정악가야금)은 사진에서 보는 바와 같이 신라 시대 유물인 항아리를 통해서도 확인할 수 있습니다. 항아리에 장식된 작은 인형들 중에 가야금을 연주하고 있는 사람이 등장하지요. 또한 신라 토우가 들고 있는 악기도 바로 이 가야금입니다. 이런 신라 유물에 나오는 가야금의 외형이 오늘날 정악가야금과 같은 것을 확인할 수 있습니다. 그런데 오늘날 가야금에는 우륵이 전해준 이 정악가야금 말고도 적어도 두 종류가 더 있지요?

송혜나 맞습니다. 그래서 가야금 전공자들은 악기가 적어도 세 대는 있어야 전공 유지가 가능합니다.

최준식 나도 가야금 전공자들로부터 그런 고충을 꽤 들었습니다. 어떻든

가야금을 들고 있는 토우

가야금은 거문고와 더불어 우리나라를 대표하는 현악기인 만큼 조금 더 깊은 정보가 필요합니다. 유래부터 소개해주시죠.

송혜나 가야금 유래에 관한 기록은 다른 주요 국악기와 마찬가지로 고려 시대 때 김부식이 쓴 『삼국사기』 「악지(樂志)」가 유일합니다. 그 기록에 따르면 가야금은 6세기경에 가야국의 가실왕과 우륵이 중국의 악기였던 쟁을 본떠서 만든 악기입니다. 서양의 대표적인 현악기인 바이올린의 전신인 비올(viol)이 1570년대, 즉 16세기 르네상스 시대에 스페인에서 처음 사용되기 시작했다는 점을 감안한다면 기원전 1세기까지 거슬러 올라가는 우리나라 현악기의 역사는 실로 오래되었지요.

최준식 그렇다면 가야국의 악기인 가야금이 어떻게 신라의 악기가 되었나요?

송혜나 그것은 가야국이 멸망하려 하자 우륵이 가야금을 가지고 신라로 투항했기 때문입니다. 진흥왕 때 말입니다. 이후 사정은 이랬습니다. 진흥왕은 가야금을 후세에 전하고자 우륵에게 세 명의 제자(법지, 계고, 만덕)를 붙여주었습니다. 이들은 중간 계급(17관등 중 10위인 대나마와 12위인 대사에 해당)의 젊은 관료들이었는데요, 그들은 우륵이 만든 12곡을 모두 배우게 됩니다. 그런데 다 배우고 난 후에 이 제자들이

내놓은 반응이 다소 충격적입니다. "음악이 번다(繁多)하고 음란하니 우아하고 바른 것이라 할 수 없다"라고 한 겁니다. 게다가 한 발 더 나아가 스승 우륵이 만든 열두 곡을 감히 다섯 곡으로 줄여 만들기까지 했습니다.

최준식 아무리 타국에서 온 스승이라 할지라도 보통의 사제지간에 흔히 일어날 수 있는 일은 아닌데, 우륵의 반응은 어땠습니까?

송혜나 우륵도 사람이잖아요. 처음에는 화를 냈습니다. 그러나 우륵은 곧 제자들의 지적을 수용하고 그들이 고쳐 만든 다섯 곡을 듣고는 눈물을 흘리면서 이렇게 말합니다. "즐거우면서도 무절제하지 않고 슬프면서도 비통하지 않으니 바르다고 할 만하구나[樂而不流 哀而不悲 可謂正也]"라고 말이지요.

최준식 이것은 쉽게 이해할 수 없는 반응입니다. 당시 이러한 일이 어떻게 가능했을까요? 가야금을 창시한 한반도 남부의 최고 음악가인 우륵이 신라의 젊은 관료 제자들에게 무릎을 꿇다니, 내 생각에 이 문제는 단순한 음악적인 사건이라기보다는 가야국의 우륵과 신라 관료들 간의 정치적인 사건으로 보입니다. 예나 지금이나 예술계에서 스승이나 기성세대에게 도전하는 것은 결코 쉬운 일이 아닙니다. 이런 사제지간의 일상적인 관계를 감안한다면, 우륵이 자신에 대한 제자들의 폄하 발언을 용인하고 그들이 고쳐 만든 음악을 오히려 바른 음악이라 인정한 것은, 어찌 보면 국악계에서 일어난 최초의 정치적인 사건이 아닐까 합니다.

송혜나 동의합니다. 일전에 선생님과 사석에서 이 주제로 말씀을 나눈

적이 있잖아요? 그때 선생님께서 해주신 말씀을 듣고 그 의견에 크게 공감했던 기억이 납니다. 『삼국사기』에도 그런 정황이 드러나 있습니다. 기록에 따르면 진흥왕은 제자들이 고쳐 만든 다섯 곡을 듣고 기뻐합니다. 그런데 이조차도 못마땅하게 여긴 신하가 나타나 간언을 하죠. 이 음악은 가야를 망하게 한 음악이니 취할 것이 못 된다고 말입니다. 이 대목에서도 이 일은 정치적인 사건이라는 사실을 가늠해볼 수 있습니다.

최준식 그러니까 세 명의 신라인 관료 입장에서 보면, 왕명을 받았기에 우륵의 음악을 전수받아야 할 의무가 있었지만 스승인 우륵은 멸망한 가야국 사람이고 그가 만든 열두 곡은 망국의 음악입니다. 이런 연유로 그들은 우륵의 음악을 곧이곧대로 전수받지 않으려고 생트집을 잡은 것일 수도 있습니다. 동시에 그런 상황을 전적으로 수용할 수밖에 없었던 우륵의 입장을 보면, 그는 망명자이고 제자들은 그를 받아준 나라인 신라의 관료들입니다. 우륵은 자신이 처한 현실을 직시해볼 때 정치적인 이유에서라도 제자들의 음악을 수용하지 않을 수 없었을 겁니다.

송혜나 나아가 가령 우륵이 만든 음악을 한국 음악풍(style)이라 치고, 이미 중국 문화에 기울어진 신라 제자들이 만든 음악을 중국 음악풍이라 본다면, 한국 음악과 중국 음악의 충돌에서 중국이 승리한 최초의 사건이 아닐까 하는 다소 과감한 생각도 해볼 수 있겠습니다. 신라인 제자들은 대륙 문화, 즉 이미 중국 문화에 경도된 사람들이니까요.

최준식 일리가 있습니다. 특히 우륵이 신라인 제자들이 편곡한 음악을

듣고 "낙이불류 애이불비(樂而不流 哀而不悲)"한 '바른' 음악이라고 했다고 하는데 사실 이 말은 공자의 『논어』에 나오는 것과 두 글자만 빼고 똑같습니다. 『논어』에는 "낙이불음 애이불상(樂而不淫 哀而不傷)"이라는 말이 나옵니다. 즐거우면서도 지나치게 빠지지 않고 슬퍼하면서도 마음을 상하지는 않는다는 뜻이지요. 이로써 당시 신라가 세운 '바른' 음악의 기준은 중국 공자의 음악 사상인 예악사상과 관련이 있다는 것을 알 수 있습니다.

송혜나 물론 우륵이 만든 열두 곡과 신라 제자들이 고쳐 만든 음악은 전하고 있지 않습니다. 따라서 그들이 말하는 '번잡함'과 '바름'이 무엇을 뜻하는지 그 정확한 내용은 알 수 없습니다. 하지만 우륵이 제자들에게 말한 것으로 전해지는 '낙이불류 애비불비'는 현재까지도 우리나라 전통 음악(엄밀히 말하지만 조선 후기에 확립된 음악) 중에서 상층이 즐기던 정악의 특징을 한마디로 요약할 때 자주 인용되는 명언이 되었습니다. 이렇게 가야금은 곡절을 겪으면서 진흥왕과 우륵, 그리고 그의 제자들의 노력으로 춤, 노래와 더불어 신라 전역에 널리 퍼졌고 1700여 년이 지난 오늘날까지 거의 그대로 전승되어 왔습니다.

최준식 이 〈연당야유도〉가 그려졌던 시대에는 가야금의 원조인 우륵이 만든 가야금, 그러니까 오늘날 정악가야금이라 부르는 악기뿐이었다고 했습니다. 그런데 19세기 후반에 또 다른 가야금이 나오지요?

송혜나 맞습니다. 바로 산조가야금이 그 주인공입니다. 19세기 후반에 이 새로운 가야금이 나타나게 된 이유를 알려면 당시의 사회적 면모를 살펴봐야 할 겁니다. 분량 상 다룰 수 없는 게 아쉬울 따름인데요,

선생님께서는 이 내용을 포함해 한국 전통 예술에 대한 연구를 총체적으로 정리한 책*을 내신 바 있죠?

최준식 그렇습니다. 19세기 후반은 우리가 전통 예술이라고 여기는 것들이 형성된 매우 중요한 시기입니다. 우리가 한국 전통 음악이라 부르고 있는 음악 역시 바로 이때의 음악을 말합니다. 신라나 고려, 그리고 조선 초기와 중기에도 음악이 있었습니다만 그 실체를 정확하게 알 수가 없어요. 물론 19세기 후반에 형성된 전통 음악은 이전 시대의 음악들이 응축되어 형성된 것입니다.

송혜나 산조가야금은 19세기 후반에 탄생한 악기입니다. 궁중 밖 서민들에 의해 산조라는 장르가 생겨나면서 기존에 있던 가야금(오늘날 정악가야금)을 산조를 연주하기에 적합한 가야금으로 변모시킨 겁니다. 산조가야금은 우륵이 만든 가야금보다 크기가 조금 작은데요, 몸통인 울림통도 작아지고 줄 사이의 간격도 좁아졌지요. 악기 크기가 이렇게 줄어든 이유는, 산조라는 장르가 감정을 충실하면서도 자유롭게 담아낸 음악이기 때문입니다. 그러니까 진중하고 엄격한 궁중의 각종 의식 음악을 연주해오던 정악가야금과 달리 산조가야금은 서민들이 자신들의 감정(희로애락)을 자유자재로 표현하기 위해 만든 가야금입니다. 느린 음악에서부터 빠른 음악까지 모두 연주할 수 있고 현란한 주법을 구사하기에 적합한 구조로 되어 있지요.

최준식 가야금 전공자라면 평생 이 전통 가야금, 즉 정악가야금과 산조

* 최준식, 『한국인은 왜 틀을 거부하는가?』(소나무, 2002).

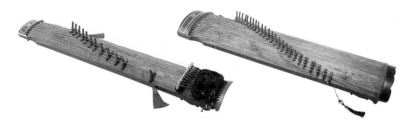

산조가야금(왼쪽)과 25현가야금(오른쪽)

가야금을 능숙하게 다뤄야 한다고 들었습니다. 그런데 이 두 종류의 가야금이 양립하다가 20세기 후반에 이른바 퓨전 국악 바람이 불면서 전혀 새로운 가야금이 또 탄생하지요?

송혜나 　맞습니다. 국악계에 신시사이저(synthesizer)나 여타의 서양 악기와 조우하는 음악이 유행하면서 완전히 새로운 가야금이 등장합니다. 천연 재료인 명주실을 대신해 나일론과 같은 합성 소재로 줄을 만들고 줄 수 역시 17현, 21현, 25현으로 대폭 늘려서 제작한 것이죠. 이런 가야금은 줄 수에 따라 17현가야금, 21현가야금, 25현가야금이라 부릅니다만 통칭해서 창작가야금이라 하면 맞겠습니다. 울림통에 줄은 거는 방식도 전통 가야금과는 다릅니다. 그래서 어쩌면 가야금이라 하는 데 무리가 있을지도 모르겠습니다. 연주법이나 음색, 용도 등이 전통 가야금인 정악가야금이나 산조가야금과 많이 다르니까요.

최준식 　나는 대중들에게 인기가 많은 25현가야금은 가야금이라는 생각이 들지 않습니다. 이 가야금을 가지고 행한 여러 시도가 참신한 면이 있기는 하지만 어색한 데가 많습니다. 특히 이들 가야금이 대부분 서양 음악의 패러다임 안에서 연주되고 있다는 점이 그렇습니다. 반대

로 생각해서 바이올린이라는 악기를 한국의 산조를 연주하기 위해 대폭 개조하고 그 바이올린으로 서양인 연주자가 한국의 산조나 정악, 그리고 대중음악을 연주한다면 얼마나 어색하겠습니까? 어디 제맛이 나겠느냐는 말입니다.

송혜나 일리가 있는 말씀입니다. 창작가야금에 대한 국악계 안팎의 의견 역시 찬반양론으로 갈리고 있습니다. 앞으로 창작가야금이 어떤 모습으로 발전해갈지 여간 궁금한 게 아닙니다.

뜯고 퉁기고 꼬집고 뒤집고

최준식 현재 가야금은 우륵이 만들어 전하는 정악가야금, 19세기 후반에 탄생한 산조가야금, 그리고 20세기에 나온 창작가야금(17현, 21현, 25현), 이렇게 세 종류가 있다는 것을 알았습니다. 여기서 가야금 연주법을 안 보고 갈 수가 없습니다. 앞서 거문고가 나오는 〈월하탄금도〉편에서 가야금이 여성적이라는 고정관념을 깨보았었는데, 여기서는 가야금 연주법을 구체적으로 보지요. 물론 12현 전통 가야금, 그중에서도 가장 상용되고 있는 산조가야금 주법을 중심으로 보았으면 좋겠습니다.

송혜나 가야금은 나무 울림통(몸통)에 수백 가닥의 명주실을 꼬아 만든 줄을 걸어 만듭니다. 줄은 12줄인데요, 특이한 점은 기러기발 모양의 12개의 '안족(雁足)'이라는 장치에 줄을 올려놓는다는 겁니다. 이런 구

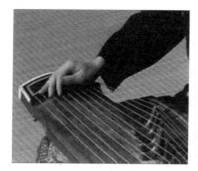

가야금을 연주하는 오른손과 왼손

조 덕분에 가야금은 줄을 세게 누르거나 흔들어서 수많은 장식음과 미분음을 낼 수 있습니다.

최준식 가야금 연주법상 가장 큰 특징은 양손 모두 맨손으로 연주한다는 것이라고 들었는데 맞나요?

송혜나 맞습니다. 그게 바로 가야금만의 큰 특징입니다. 오른손부터 보면 주로 검지, 중지, 엄지를 사용합니다. 줄을 뜯거나 꼬집어 뜯거나 잡아채기도 하고 엄지와 검지로 링을 만들어 줄을 튕기거나 연달아 튕기는가 하면, 엄지와 검지 혹은 엄지와 중지 두 손가락을 각각 줄 위에 얹어 짚거나 뒤집어서 음을 내기도 합니다. 이렇게 오른손은 살과 손톱을 이용해 다양한 주법을 구사합니다.

최준식 왼손 주법은 어떻습니까?

송혜나 왼손으로는 줄을 누르거나 흔들어 다양한 주음과 장식음을 얻습니다. 한국 전통 현악기를 연주할 때 줄을 흔드는 것을 농현이라 하는데요(관악기의 경우는 '농음'이라 함), 음을 떨어준다는 점에서 서양의 바

이브레이션이나 비브라토에 비유됩니다. 하지만 농현은 우리 음악에서 어떤 곡이든지 음악 전체를 구성하고 이끌어 가는 핵심 주법이라는 점에서 서양의 바이브레이션이나 비브라토와는 근본적으로 다릅니다.

최준식 어떤 점에서 그런가요?

송혜나 한국 전통 음악에서 농현이나 농음은 가끔씩 나오는 장식음이 아닙니다. 그보다는 곡의 처음부터 끝까지 끊임없이 이어지는 주법이지요. 이 음들은 대부분 일일이 음표로 그릴 수 없을 정도로 미세하고 다양하기 짝이 없습니다. 그 세기가 격렬한 것도 많고요. 바로 그런 점에서 우리나라 전통 음악은 화성을 중시하며 수직적으로 음을 쌓는 서양 음악과는 달리 화성이 없는 음악인 데다 끊임없이 이어지는 수평적인 운용을 중시하는 음악이라 할 수 있습니다.

최준식 그래서 송 선생이 정리한 내용이 있다고요?

송혜나 네. 저는 서양 음악과 한국 전통 음악의 차이점을 한마디로 정리해 항상 이렇게 이야기합니다. 화성을 중시하는 서양 음악은 '음을 수직적으로 조화롭게 운용하는 데 주력해온 음악'이고, 화성이 없는 한국 음악은 '음을 수평적으로 개성 있게 운용하는 데 주력해온 음악'이라고 말입니다.

최준식 명확하게 정리가 되는군요. 좋습니다. 앞서 〈월하탄금도〉 편에서도 이야기 나눴듯이 가야금 주법은 상당히 센 편입니다. 가야금이 어떻게 여성적인 악기일 수 있냐고 반문했던 일본 사람들의 의견이 떠오릅니다. 가야금 전공자들의 양손 손가락에는 굳은살이 상당하겠

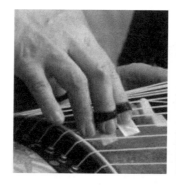

고토를 연주하는 모습(왼쪽)과 쟁(오른쪽)

어요. 특히 줄과 많이 닿는 손가락이 그렇겠습니다, 가야금과 비슷한 중국의 쟁이나 일본의 고토는 사정이 어떤가요?

송혜나　쟁과 고토를 연주할 때에는 인조 손톱을 사용합니다. 그래서 맨손으로 연주하는 가야금과는 근본적으로 다르지요. 앉는 자세도 다릅니다. 가야금을 연주할 때에는 연주자가 양반다리를 하고 땅바닥에 앉아 오른쪽 무릎 위에 악기를 걸쳐놓습니다. 하지만 쟁과 고토는 악기를 땅바닥 또는 받침대 위에 올려놓습니다. 주목되는 점은 두 악기 모두 가야금과 달리 악기의 어느 부분도 몸과 직접적으로 닿지 않는다는 사실입니다.

최준식　그렇게 되면 줄에 가해지는 힘의 정도가 가야금과 다를 것 같네요. 아무래도 가야금보다는 약하겠지요.

송혜나　맞습니다. 쟁과 고토는 강도가 센 주법을 구사하기보다는 현란한 기교로 멜로디 위주의 음악을 연주합니다. 왼손 역시, 왼손 영역과 오른손 영역을 넘나들며 오른손이 하는 선율 연주를 거들거나 줄을 가

별게 흔드는 등 가야금이 하는 역동적인 주법하고는 구분됩니다. 이렇게 오른손에(때로는 왼손에도) 보조 손톱을 끼우고 악기가 몸과 분리된 상태에서 연주하는 쟁과 고토에서는, 악기를 몸에 대고 맨손으로 연주하는 가야금이 구사하는 강하고 다양한 주법이나 진폭이 큰 농현은 나올 수 없는 것이지요.

최준식 가야금은 이웃 나라의 대표 현악기와 비교해보아도 연주법이 상당히 역동적이군요. 잘 알겠습니다. 자, 이렇게 해서 가야금이 어떤 악기인지까지 살펴보았습니다. 어느덧 마무리를 해야 할 시간입니다.

마무리하며

송혜나 이번 시간에는 우륵이 만든 가야금 연주를 들으며 여름날 후원으로 나와 여흥을 즐기는 조선 양반들의 모습을 그린 〈연당야유도〉를 가지고 말씀을 나눠봤습니다. 신윤복 덕분에 18세기 후반 고급 관료들이 여흥을 즐길 때 어디에서 어떤 모습으로 즐겼는지를 엿볼 수 있었습니다. 동시에 신윤복 특유의 은유와 상징도 찾아보았습니다.

최준식 한국 전통 악기 중에서 가야금이 단독으로 등장하는 귀한 그림을 감상했다는 점에서 더욱 의미 있는 시간이었습니다. 그림 속 기생이 어떤 곡을 연주하고 있는지 알 수는 없지만 어울릴법한 가야금 연주곡을 한 곡 추천해주시지요.

송혜나 글쎄요, 뭐가 좋을까요? 아, 이 곡이 어떨까요? 조선 시대 양반들

이 부르던 노래를 '정가(正歌)'라고 하는데요, 정가에는 가곡, 가사, 시조 이렇게 세 장르가 있습니다. 모두 시조시를 가사로 하고 있는 방대한 모음곡을 지칭합니다. 양반들이 시조를 읊을 때 자연스럽게 몇 가지 선율에 얹어서 노래처럼 부르던 데에서 나온 장르들입니다. 그중에서 가곡은, 무릎장단이나 한두 개 악기에 맞춰 부르는 가사나 시조와는 달리, 실내악 관현 반주가 따르고 전주, 간주, 후주가 있는 장르입니다. 가장 예술성이 높은 장르이지요.

최준식 그러면 가곡 중에서 한 곡을 소개해주실 건가요?

송혜나 네. 오늘은 가곡 전곡을 통틀어 속도가 가장 느린 「이수대엽(二數大葉)」을 성악곡이 아닌 가야금 연주곡으로 감상해보면 어떨까 합니다. 40여 글자를 노래하는 데 10분이 조금 더 걸리는 곡입니다. 하지만 조선 시대에 이 「이수대엽」은 사실 가곡 중 빠른 속도의 음악에 속하던 것이었습니다. 조선 전기에 있었던 세 종류의 가곡 중 느린 가곡(「만대엽」, 「중대엽」)은 인기가 없어서인지 점차 사라집니다. 대신 가장 속도가 빨랐던 가곡(「삭대엽」)만이 통용되어 불리다가 결국은 이것으로부터 많은 파생곡이 나와 조선 후기에 틀을 갖추고 현재까지 이어지고 있는 겁니다.

최준식 그렇군요. 그리고 또 한 가지 놓치지 말아야 할 사실이 있다고요.

송혜나 네. 그것은 국악에서는 성악곡의 반주 음악은 반주곡뿐만 아니라 독주곡으로도 쓰인다는 점입니다.

최준식 그러니까 「이수대엽」의 반주에 나오는 가야금, 거문고, 대금, 피리, 해금의 반주 선율이 곧 각 악기의 독주곡이 된다는 말씀이지요?

노래 없이 반주곡만으로도 완벽한 독주곡이 된다는 이야기군요. 서양 고전 음악에서는 성악곡의 반주를 맡은 악기들이 노래 없이 반주만으로 독주를 한다는 것은 있을 수 없는 일인데 국악에서는 이게 가능하군요.

송혜나 그렇습니다.

최준식 노랫말 없이 감상하는 가장 느린 가곡, 가야금 「이수대엽」이라 기대가 됩니다. 오늘 그림과 속도 면에서 상반되는 것 같으면서도 한편으로는 무척 잘 어울릴 듯합니다. 가야금 독주로 감상하지만 이왕이면 노랫말도 소개해주시지요.

송혜나 오늘날 여창 「이수대엽」은 평조와 계면조 두 종류가 있는데 오늘은 평조 가사를 소개해드리고자 합니다.

버들은 실이 되고(버드나무 가지는 실이 되고)

꾀꼬리는 북이 되어(꾀꼬리는 베틀 부속품인 북이 되어)

구십삼춘(九十三春)에 짜 내느니 나의시름(석달 봄 내내 짜내느니 나의 시름뿐인데)

누구서 녹음방초를 승화시(勝花時)라 허든고(누가 흐드러진 녹음을 꽃보다 아름답다 하는고)

최준식 좋습니다. 그럼 가야금으로 연주하는 여창가곡 평조 「이수대엽」 독주 가락을 감상하면서 오늘 〈연당야유도〉 속 그 긴 이야기를 모두 마치겠습니다. 고맙습니다.

지은이 **최준식**

서강대학교에서 역사학(한국사)을 전공하고 미국 템플대학교 대학원에서 종교학을 전공했다(종교학 박사). 1992년에 이화여자대학교 국제대학원 한국학과에 교수로 부임하면서 한국 문화에 대한 폭넓은 공부를 시작했다. 1990년대 중반에는 '국제한국학회'를 만들어 김봉렬 교수(현 한국예술종합학교 총장)나 고(故) 오주석 선생 등과 같은 동학들과 더불어 한국 문화를 다각도로 연구했다. 이후 사단법인 '한국문화표현단'을 만들어 우리 예술 문화를 공연 형태로 소개하고 있으며 복합 문화 공간 '한국문화중심(The K-Culture Center)'을 만들어 한국 문화 전반을 대중에게 알리는 일을 해오고 있다. 저서로는 『한국인에게 문화는 있는가』, 『한국문화교과서』, 『한국의 종교, 문화로 읽는다 1, 2, 3』, 『다시, 한국인』, 『한국 음식은 '밥'으로 통한다』, 『한 권으로 읽는 우리 예술 문화』, 『예순 즈음에 되돌아보는 우리 대중음악』, 『한국 문화 오리엔테이션 1, 2』, 『한국인은 왜 그럴까요?』, 『한국인의 생활 문화』, 『한국 문화의 몰락』, 『한국에만 있는 정통 중화요리에 대한 수사보고서』, 『종묘대제』(공저) 등이 있다.

지은이 **송혜나**

이화여자대학교 한국음악과와 동 대학원에서 학사와 석사학위를 받고 서울대학교 사범대학에서 음악교육 박사과정을 수료한 후 이화여자대학교 국제대학원 한국학과에 다시 들어가 한국학 박사 학위를 받았다. 지난 15년 동안 대학 강단에서 한국 음악, 서양 음악, 음악 교육, 한국 문화 등을 강의해왔다. 현재 이화여자대학교 한국학과 초빙교수로 재직하면서 '한국문화중심(The K-Culture Center)' 소장과 '바이컬처코리아' 대표직을 맡아 강의(인문학)와 공연(예술)을 접목한 새로운 양식의 강좌와 한국 문화 전문가 양성 프로그램을 기획 및 운영하는 한편 다양한 한국 문화 상품 개발에 주력하고 있다. 한국 음악과 한국 문화를 주제로 꾸준히 외부 특강과 자문, 저술 활동도 하고 있다. 저서로는 『교실의 단소연주』, 『쑥대머리 귀신형용』, 『한국문화는 중국 문화의 아류인가』(공저), 『종묘대제』(공저) 등이 있다.

국악, 그림에 스며들다

옛 그림이 전하는 우리 풍류

ⓒ 최준식·송혜나, 2018

지은이 최준식·송혜나
펴낸이 김종수
펴낸곳 한울엠플러스(주)
편집책임 조인순
편집 김지하

초판 1쇄 인쇄 2018년 5월 10일
초판 1쇄 발행 2018년 5월 15일

주소 10881 경기도 파주시 광인사길 153 한울시소빌딩 3층
전화 031-955-0655
팩스 031-955-0656
홈페이지 www.hanulmplus.kr
등록번호 제406-2015-000143호

Printed in Korea.
ISBN 978-89-460-6480-5 03600(양장)
 978-89-460-6481-2 03600(반양장)

※ 책값은 겉표지에 표시되어 있습니다.